杨远婴,北京电影学院教授、博士生导师,曾任电影学系主任、电影研究所所长、《北京电影学院学报》主编。现任中国电影评论学会副会长、中国电影理论评论委员会副会长、中国电影文学学会影视剧作理论专业委员会副主任。曾在俄罗斯莫斯科电影学院、英国伦敦大学、法国高等社会科学院、英国爱丁堡大学访学,到加拿大、意大利、法国、日本、爱沙尼亚参与中国电影展映工作。

主要从事电影理论与历史研究,主要成果有:《外国电影理论文选》(1995)、《她们的声音》(1996)、《华语电影十导演》(2000)、《电影作者与文化再现:中国电影导演谱系研寻》(2005)、《中国电影专业史研究:电影文化卷》(2006)、《外国电影理论文选》(修订版,2006)、《影像·探讨人生:对话新锐导演》(2008)、《电影学笔记》(2009)、《女性的电影:对话中日女导演》(2009)、《北影纪事》(2011)、《电影教学:实践与探讨》(2011)、《电影理论读本》(2012)、《北京香港:电影合拍十年回顾》(2012)、《外国电影批评文选》(2014)、《家之寓言:中美日家庭情节剧研究》(2015)、《电影概论》(2017)等。

培文·电影

逆光跳切

杨远婴 电影文选

杨远婴

著

图书在版编目（CIP）数据

逆光跳切：杨远婴电影文选 / 杨远婴著. —北京：北京大学出版社，2018.1
（培文·电影）
ISBN 978-7-301-28907-5

Ⅰ.①逆…　Ⅱ.①杨…　Ⅲ.①电影—文集　Ⅳ.①J9-53

中国版本图书馆CIP数据核字（2017）第257538号

书　　　名	逆光跳切：杨远婴电影文选 NIGUANG TIAOQIE：YANG YUANYING DIANYING WENXUAN
著作责任者	杨远婴　著
责任编辑	李冶威　周彬
标准书号	ISBN 978-7-301-28907-5
出版发行	北京大学出版社
地　　　址	北京市海淀区成府路205号　100871
网　　　址	http://www.pup.cn 新浪微博：@北京大学出版社
电子信箱	pkuwsz@126.com
电　　　话	邮购部 62752015　发行部 62750672　编辑部 62750883
印　刷　者	三河市国新印装有限公司
经　销　者	新华书店
	660毫米×960毫米　16开本　27印张　320千字 2018年1月第1版　2018年1月第1次印刷
定　　　价	78.00元（精装）

未经许可，不得以任何方式复制或抄袭本书之部分或全部内容。
版权所有，侵权必究
举报电话：010-62752024　电子信箱：fd@pup.pku.edu.cn
图书如有印装质量问题，请与出版部联系，电话：010-62756370

小　序

　　遵北大培文之命选辑一本小书，思路自然落在了回顾，追忆那些年纷纷扰扰的一起走过，直面个人的研习轨迹。

　　收拾大稿小稿，爬梳林林总总，沧海桑田、昨是今非的感觉不断涌上心头。初入行时幼稚浪漫，两度热衷"离婚"：先是电影和戏剧"离婚"，强调电影就是电影，幻想用视听美学抵制政治宣教；接着是学术和创作"离婚"，言说导演阐述不是电影评论，憧憬独立自主的理论研究。80年代初百废待兴、举国振奋，大家个个灵府洞开、踌躇满志，以为迈向现代化就是开垦处女地，刨个坑便能大树苍天、果实累累。然而时间不能超越也不可超越，随着历史的翻云覆雨，当年的冲动显露出太多的懵懂。

　　从1979年仓促重启，三十年来电影界斗换星移、情景横逆，国营到民营，作品变产品，银幕内外早已是另一番光阴。寄身这纷繁喧闹，自己一直幻想做个书记员：以时势更迭为经，行业家族为纬，俯首记录电影的过去与现在。收录在此的文稿前后相距数年，失却了时效性，也谈不上整体感，但我希望这本小书能够还原时间底色，呈现一个过来者的认知路径——我们曾游弋于文化遭遇，力求透过背后的隐忍探讨影

像与社会的交涉。我们也曾迷恋于符号结构，想要揭示家国变迁的光影征候。在故事钩沉、银幕寓言、历史忧伤之间，我们磕磕绊绊，寻寻觅觅，渴望参透片场命运的谜底。

因为厌恶早年的"大批判"腔调，所以钟情话语蝉变，一心跳脱二元思维，不穿凿附会，不凌空表意。但每每进入表述，总是习惯性地多用全景扫描，特写不足，长镜头乏力。宛如历史人质般的宿命，文字摆不掉曾被规训的朽迹。这本小书的酌定，再次让我感应了岁月之手的冰冷无情。

书中所涉及的大都是司空见惯的话题，但清理的过程却使我沉静在过往回首，于此我感谢周彬的诚恳邀约，感谢李冶威的热情催促。

<p style="text-align:right">2017 年 1 月</p>

目　录

1980 年代

电影的自觉003

沉重的苏维埃银幕016

爱森斯坦的蒙太奇035

符号学笔记047

1990 年代

她们的声音065

电影理论之旅098

在电视符号背后118

新话语迷思127

乡土寓言144

港台映画159

2000 年代

世纪之交179

"入世"焦虑198

市场政治211

北进想象229

代际与年轮246

孙瑜:别样纪实286

郑君里的电影之路305

吴天明的乡土写真319

2010 年代

大时代小时代337

女导演们352

无边的家庭剧373

家之蝉变387

北京电影:1949—1966398

1980 年代

电影的自觉

对于中国电影的发展历史来说，20世纪80年代是一块不可漠视的里程碑。它以宽厚的艺术胸襟和蓬勃的人生内容，改变了旧的审美规范，重建了新的创作格局，昭示了自觉化电影的诞生。

电影的自觉体现于它第一次有意识地张扬自身的特性，通过影像实践改造长期功利的电影，追寻相对独立的创作可能。

电影自觉化过程的发生绝非偶然，它是一定社会土壤条件和自身发展诸多因素共同作用的结果，只有在80年代社会文化变革的大背景中，才能体察创作者的情感和勇气，找到衡量自觉化程度的尺标。因此，我们首先要回过头来，踏勘历史的踪迹，对时代氛围作一个粗略的扫描。

一

80年代变革的历史前提是"文化大革命"。对"文化大革命"的反思是当时中国人思索与行动的出发点。"科学与民主"口号的重新提出，

"实事求是，解放思想"方针的响亮确立，导致了对一切既有思想观念的批判性检验。

80年代的国际条件是全球性的现代化潮流，面对西方高度的物质文明和纷繁的文化现象，老大自尊的国民心理骤然受到打击，惊愕之后，民族自强的目标确定在了"四个现代化"的愿景之上。

这两个因素深刻地影响了文学艺术的创作主题，从政治批判向国民性解剖演进，无处不使人感到被"触及过"的灵魂的热切求索。换言之，正是民族灾难与世界潮流所构成的历史坐标，引起了文艺价值观的革命性变化。

变革的社会政治背景和西风东渐的现实规定了80年代文化的总体特征，对蒙昧主义的批判和人道主义的反思使文艺创作爆发出1949年后少见的思辨力量和情感力度。当文化精英不再被迫投身政治，艺术工作者走出心灵曲扭头脑禁锢的荒地，开始热诚地孜孜于久遭冷漠的精神创作。于是巨大的思想洪流奔涌而出，汇成一场震撼人心的观念革命。放眼这一时段的文艺作品，灵府洞开、情思飞扬，显示出清醒的个性意识和世界意识。

最先呈现自身价值的是敏感的诗歌。尚在乍暖还寒之际，"朦胧诗"就异军突起，以进攻的姿态向传统发起大胆挑战：它们讴歌诗国中曾被放逐的"自我"，把情感和心灵奉为诗歌的太阳。它们承认"每个人都是一个世界"，并"愿意尽可能用诗表现我对'人'的一种关切"。当舒婷把美丽的忧伤带给读者，北岛用深刻的疑惧质问社会，江河以凝重的历史感怀吟诵祖国的悲歌时，诗已经发生了质的变化：它突破了严整规范的格律，用普通人的平凡代替了超人的神圣，在审美上也由激情的宣泄变为理性的思辨。它有意无意地忽略了传统诗歌对外物的再现，而让

诗歌从"别人"转向"自我",从物质世界转向思想世界,体现了对历史惯性的抵制与批判。

谈到"朦胧诗"就不能不想起"星星画展",虽然浓重的模仿痕迹使人感到创作者的稚嫩;但它所透出的叛逆精神打碎了对传统技艺的顶礼膜拜,并启示艺术家们拓展思维空间,在过去与未来的转折点上找出民族与个人发展的方向。后来的《渴望和平》《饭店一角》等作品表明新人们的探索步履不停。这些作品在形式上接受西方现代主义启迪,较多采用象征手法,但在内容上保持与现实的关联,追求对社会与人生的反思。那一刻响彻美术界的是越来越高昂的变革呼声。一些卓有胆识的艺术家渴望全面创新,甚至对亘古不变的花鸟工笔也发出革命的叫喊。越来越多的创作者走出狭小的天地,追求实验性艺术、常规艺术和民间艺术的同生共存,创造多元的美术局面。

音乐也经历了自身的变化。它打破了系统化、规范化、标准化的"古典"制约,而以即兴性、表意性、节奏性、自娱性立意标新,使之更益于抒发生动的个性。瞿小松、谭盾、叶小钢等青年作曲家的作品所显露出的历史意识和人生意识,标示了音乐的新境界。

长期以来因片面强调具体政治内容,而忽视以情感为中介作用的舞蹈,也开始寻求自身的特质。《黄河魂》《再见吧,妈妈》《命运》《绳波》等作品遵循舞蹈的表现规则,创造超越现实的心灵时空,以情感为想象推动力,凸显象征、夸张、变形,塑造出浸润情感与意念的舞蹈形象,获得了广泛的认同。

小说界经历了伤痕、反思、寻根等几个不同的阶段,"从感情的自我状态逐步走向自我的对象——生活的大千世界。"其自觉意识一直表现为对功利主义倾向的冲击和对深刻历史内容的追寻。与其他艺术门类

相比，小说更早地接触了人类文化的母题。

　　主体意识的崛起几乎遍布各个领域，就连一向被认为奴婢性最强的批评界也掀起了个性化的思潮。在开放学术环境中崭露头角的新一代批评家有幸领略了多种现代思潮，在不同的理论参照系中做出了新的探求，大胆扬弃了习以为常的批评模式和缺乏创造活力的旧有思路。他们所显露出的思维视野和语言气质形成新的论说方式，大大改观了几十年来刻板老套的批评面貌。

　　虽然这一时期的整体意识形态尚处于变动不居的过程之中，但弥漫于80年代不同艺术门类中的反叛精神已经颠覆了既定的伦理观和审美观，而且思想界将这次文化浪潮与破旧立新的"五四"运动相提并论。

　　关于电影，文化老人柯灵先生在《试为"五四"与电影画一轮廓》的文章中这样写道："在所有的姊妹艺术中，电影受五四洗礼最晚。五四运动发轫以后，有十年以上的时间，电影领域基本上处于新文化运动的绝缘状态。""电影没有卷入这一场激烈的新旧斗争，却长期地和旧文化保持着千丝万缕的关系。"确实，当"五四"文学青年以巨大的热情投入反帝反封建运动的历史洪流中时，电影尚处于襁褓时期，它那不健全的胃口不足以接受新鲜的食品，而只能靠吞食旧文化的余粮维系生存。直到左翼电影之后，才逐渐与社会思潮合拍。当80年代又一次拉开中国现代化运动的帷幕，电影的变革虽然不如其他艺术门类来得那样轻盈灵便，但也迅速吸收了当代思潮的变革元素，和姐妹艺术一道走向了自己的自觉时代。

　　80年代电影的变化大致经历了两个阶段。

　　第一个阶段始于1979年，于1983年达到高潮。"文革"结束后处于亢奋状态的电影工作者发挥电影迫近现实、易于再现现实的特殊能力，

逐步调整社会表达方式，同样承担了历史反思的重任。

第二个阶段起于 1983 年，成于 1985 年。当电影开始摆脱单纯的宣传使命和教育使命，自身的美学价值便得到更多的关注。创作者从学习现代电影的语言着手，对影像的视听表意功能给予了中国化的开掘。

二

在中国电影史上，同称左翼电影的现实表达于 1949 年前后差异巨大。

40 年代是左翼电影的黄金时代。当民族矛盾和阶级矛盾空前尖锐，民族生存和个人安危处于异常的环境下，以《十字街头》《马路天使》《一江春水向东流》《乌鸦与麻雀》为代表的一批影片联系国家命运，注目人民苦难，追求影像的逼真感与感染力，创造了至今魅力不减的美学价值。

1949 年以后，来自国统区的进步电影工作者把这一传统带入新时代，使银幕展映出《祝福》《林家铺子》《早春二月》《舞台姐妹》等富于历史风貌的影片。但人民共和国的文艺法则要求艺术直接服务于革命利益，这一背景决定了电影的主潮是升华式的影像创作。因此，特写的主人公先是逃脱了旧社会的劳苦大众，继而是建设新生活的工农兵，以颂扬为主旋律。随着阶级斗争声浪的逐步升级，功利主义在电影中的投影日益浓重，直至恶性膨胀于"文化大革命"，政治完全统帅一切。这时的电影已经仅仅是传达口号的工具。这种状况造成了当代中国电影史无法按自身规律断代，而只能以政治、政策的更替分期。

80年代的变革突出地表现为主体意识的觉醒和对现代迷信的批判，电影创作者从现代化思潮获得勇气和灵感，把原来占有支配地位的政治变为反映对象，把对神旨的崇拜转为人性的张扬，使电影不再仅仅是口号的附庸。

新时期电影对主题内容的开掘大致可概括为这样几个层层递进的时间段落："四人帮"批判、"左倾"历史反思、人性问题探索、现实问题反映。这几个阶段彼此呼应，相互渗透，随着思考的深化，不断调整影像的对象。

在"文革"刚刚结束的日子里，电影不能马上突破旧的价值体系，老主题、老手法继续沿用，1977年、1978年的创作依然呈示机械的政治表态，当时影响较大的作品《十月风云》《大河奔流》既没有"天安门诗歌"那种狂飙天落的声威，也缺少戏剧《于无声处》异军突起、风靡全国的气势，更没有小说《班主任》那种凝重的反思力度。作为一门生产周期长、受制环节多的集体创作艺术，电影的腾飞显得异常艰难。

1979年的一批战争题材影片突破了军事片的创作模式，闯入了人性的禁区。《归心似箭》用爱情的炼狱考验一个抗联战士的忠贞；《小花》对换了战争和感情的位置，将一个描写具体战斗过程的小说片断变为一部动人的抒情电影。一些表现"文革"的影片也超越了简单的政治站队：《苦恼人的笑》和《生活的颤音》改变了光明与黑暗的比例，用悲剧的色调刻画了小人物在历史灾难中的精神压抑和心理磨难。但这些处于转折过程中的创作依然新旧杂呈——《小花》和《归心似箭》都还笼罩着英雄圣洁的光圈，《苦恼人的笑》和《生活的颤音》情感落点依然是表层的政治控诉。

"从浮泛转向深邃，从狭窄走向宽舒"；"从具有浓郁色彩的政治宣

传走向艺术现实主义的深化。"钟惦棐的评论概括了80年代前半期电影创作的特征。当创作者摆脱了工具论的束缚，便将自己的忧愤、感伤、思索大胆地展示于银幕。

作为现实主义复归标志的影片《天云山传奇》《被爱情遗忘的角落》《月亮湾的笑声》，第一次在银幕上表现了社会主义时期的悲剧。这些影片以人伦关系为情节框架，展示生活中善恶颠倒的"阴暗"时刻，让主人公经历着巨大的人生劫难。它们虽然大都有"大团圆"或"希望在即"的结尾，但依然给人悲怆的心理余韵。

写实风格的兴起为电影带来了更加广泛的社会主题。《邻居》《沙鸥》《人到中年》《法庭内外》等影片观察现实，干预生活，揭露问题，具有鲜见的理性意识。随着主题的深入，一批有思想、有文化，善于独立思考，勇于坚持真理的人物取代了头脑简单、体魄雄壮的昔日英雄，成为新的理想载体。随之到来的《都市里的村庄》《逆光》《我在他们中间》《陌生的朋友》《见习律师》着意捕捉平凡主题，注重群象塑造，追求生活的"毛边"效果，电影开始具有多棱镜的功能。

1983年的改革片将摄影机镜头再一次对准重大社会事件。表面上看这似乎又是重大题材论的复归，但其表述视点已发生根本位移。它们不再空洞地歌颂新政策、新精神，也不把社会矛盾弱化为个人作风的对立，而以高屋建瓴的气势抨击阻碍社会前进的种种政治弊端，批判封建传统源远流长的影响。《血，总是热的》《在被告后面》以及随后的《花园街五号》《男性公民》《相思女子客店》都力图折射除旧布新时分复杂尖锐的社会矛盾。应该承认，改革题材的创作者因对刚刚发生或正在发展的事物缺乏反复咀嚼和缜密构思，其感受往往不那么深刻，把握也不一定准确，加之客观条件的种种限制，最终完成的作品常常粗糙急促，

缺少细腻的艺术韵味。但它们那种直面现实的勇气确实改变了1949年以来现实题材影片回避矛盾，拔高生活，以致生命甚短的特点。

　　从1979年到1983年，这一阶段创作者们追随现实、展示社会、表达人生的热情更盛于对电影艺术的探索。尽管这一时期的影片并不具有深沉的启迪，但却不乏直击心灵的感染力，电影创作者在政治徘徊时刻的实践表征了80年代电影的第一个阶段性特征。

<center>三</center>

　　统领整个文化界的历史沉思催生了一批以反思为主题的影片——《黄土地》《一个和八个》《良家妇女》《人生》《青春祭》《猎场札撒》《野山》《黑炮事件》《绝响》……这些影片并不回答具体的现实问题，也不涉及令人瞩目的重大事件，但它们对民族生存方式的思索已经在一个更为广阔的文化背景之上。而且，这些影片的构图、音响、色彩处理独特而多义，显示出全新的语言方式和思想能力。

　　80年代电影起步之际，面临的是一种久经桎梏乃至僵化的艺术模式——在纵向方面割断了和三四十年代写实电影的联系，在横向方面封闭了和国际先进电影潮流的接触，长期以来对"思想性"的片面推崇使电影叙事艺术贫乏而单调：线条单薄的情节结构，彼此雷同的人物形象，陈陈相因的场面调度及镜头运动。因此，寻找新的语言和形式，突破"样板电影"的清规戒律，就成为80年代电影的主要任务。

　　于1979年突起的创新浪潮并没有明确的美学纲领，只是罗列各种新鲜镜头手段，以技巧堆砌提示对电影时空的新认识。但由于过多无意

义的铺陈，反倒给人小儿科、幼稚病的感觉，仅仅是照猫画虎的临摹水平。

然而这些有限的创新带来了激动人心的开放格局，生硬的拿来主义以积极的方式打开了久被锁闭的头脑，提示电影人注意世界表达的多样可能。1979年的创新奠定了电影观念大转变的基础，拓展了人们的观赏视野，使之不会再用过去的价值系统度量新电影的意义。

结构的变化是现代电影的重要特征。当电影开始注重对现实形态的客观再现，并力求最大限度地接近生活表象时，就必然打破借助冲突构筑情节并在情节矛盾中塑造典型性格的传统模式，而转向通过日常生活细节暗示隐秘内心的心理结构，把各种表面上无紧密联系的生活现象组织成一个多层次、多角度的开放性散文结构。如《小街》《城南旧事》《如意》《乡音》等影片表现出复杂的历史体验和微妙的心理变化，都是旧有情节模式难以包容的。

结构变化对于改变中国电影的面貌起了很大的作用。首先它走出了一人一事、就事论事的叙事局限，以多条人物线索扩充影片容量，增加了内涵的厚度。其次它改变了有头有尾、平铺直叙的刻板叙事，通过自由转换的时空使视点镜头更加自如生动。在新式结构的影片中，情节开始让位于细节，事件被变为事情，抵触多于冲突，模糊多向的发展取代了简单武断的结论。影片的构成不再是人为的情节线索，而处处充满偶然的机缘，活生生的人和人的丰富情感占据了影片的中心。此外，这种散文式的纪实电影对景深镜头、声画变奏的尝试也冲击了曾经长期雄踞银幕的强调镜头推理关系的苏联蒙太奇美学。当然在突破封闭式结构，促进了非戏剧化运动的同时，某些所谓的散文化也因情节凌乱而缺少捶击心扉的力量——印象式的画面多，鲜明的人物个性少；段落镜头精

彩,整体结构松散。

很快人们不再满足于零敲碎打地创新,而向往电影语言与文化意识的彻底更新。于是以《一个和八个》为始端,一批追寻民族历史反思的艺术影片开始接踵出现。

这些影片无意摹绘生活的本相和过程,却有心呈现意识、情绪及感觉的影像。它们强调视觉,强调声音,强调表现性动作的展开,常常浓缩和突出某种单个特征,将观众的视线完全集中于此,通过细节的积累和情境的对比,造成令人浮想联翩的隐喻效果。

譬如,《黄土地》中黄土地和黄河的自然景象比人物形象包含更为结实的意蕴,它们和红、黑、黄三种颜色一起,象征性地表达创作者对民族性格的体察与感悟。《一个和八个》构图饱满、色彩凝重、光效反差大,凸显创作者的感情力度。《猎场札撒》和《盗马贼》的情节残破不全,结尾暧昧含糊,但人和自然的原始记录勾勒出了异乡的生活之趣以及不可逾越的宗教道德准则。这些使观众颇感费解的影片在叙事结构上追求开放性,在表述内容上重视启示性,试图开拓创作主体和接受主体的共时空间。此外还有《青春祭》的青春感伤、《野山》的远乡风情、《黑炮事件》的幽默调侃、《女儿楼》的女性情殇、《绝响》的人生嗟叹,电影映射出了多样的社会图景及艺术品位。

四

文的自觉取决于人的自觉,风格化电影的出现得益于新人的崛起。70年代末80年代初,一些毕业于电影学院的中青年导演在影坛崭

露头角，作为从文化专制噩梦中醒来的新导演，他们的创作是思想解放的精神产儿，观看他们的影片仿佛呼吸着时代的空气。在他们当中，有这样几位导演得到当时评论界和观众的注意。

从处女作《苦恼人的笑》《小街》到重拍《夜半歌声》，杨延晋一直追求对电影的假定式和间离效果，他善于通过情景再造沟通影片人物和观众的交流，打破了单向传输的说教电影传统。

吴贻弓因循民族审美习惯，探求"天人合一"的画面意境，其代表作《城南旧事》和《巴山夜雨》所创造的宁静、平和、徐缓的节奏，浸润着中和精神的美学风范。

作为一个农民子弟，胡炳榴与田园风光阴柔之美有着天然的联系，他执拗地探究乡间庶民生活的变异，以《乡情》《乡音》为哺育过自己的大地记录着变迁。

具有诗人气质的黄健中用"人、美学、电影"标示自己的创作宗旨，他的成功作《如意》和《良家妇女》都以温柔的怜悯刻画淳厚民心，推崇人性完美。

在中年导演中，没有一个人像滕文骥那样受到众多的指责，但也没有一个人像他那样拍过多种多样的影片。如果说前几位的探索具有清晰的轨迹，那么滕文骥的创作则充满躁动与不安。他的直觉能力强，拍片节奏快，思想束缚少，理性成分弱，感性把握多，他似乎并不企望某种风格的成熟，而不停追随新的潮汐。他对影片"趣味"的重视胜于对"意境"的酿造，他的作品常常富于明快的色调。

陈凯歌以一种新的文化视野独特地处理了中国电影中长期盛行的农民题材。他突出地发挥了大远景和特写的美学功能，用静察默观的方式讲述了八路军和农民的故事，表达了对黄天厚土的历史理解。

在《九月》之后，田壮壮开始探索一种新的美学形态，他忍受着现实的寂寥，固执地走向原始洪荒，走向生命之初。他拍摄野蛮自由的生存习俗，表现拙朴蛮憨的力量。他的《猎场札撒》和《盗马贼》使人感到挟带着偏激的进攻勇气。

吴子牛的作品体现着他悲剧式的人生感受，他影片中最醒目的符号几乎都是苦难。不论是《喋血黑谷》中难民们的流离失所，还是《最后一个冬日》里驼背妈妈的备受折磨，都具有动人心魄的感染力量。

谈青年导演的创作不能不提张艺谋出色的摄影。他那线条酣畅、构图简约、变形夸张的画面构图在很多时候已经是剧作思想。他的大自然镜头给银幕带来了猝不及防的阳刚之气。

从文化取向和镜头语言看，中青年导演之间已经显示出明显的差异。

中年导演的创作带有很大的务实性。他们虽然在表现手法上和以前的电影拉开了距离，但在精神内涵上却和过去保持着某种联系。他们追求对社会的同步反思，往往从道德的角度阐释生活现象，对现实问题的处理带着温和的暖调。

青年导演早熟地感受着人生的忧患，充满反传统、反体制的创作冲动，他们把自己的悲愤和焦虑一起融入作品，企图从鸟瞰式的宏阔视点重新评说历史，表现出积极的抗争意识。

中年导演的作品往往以社会理想衡量人生价值，而青年导演的作品常常以人生价值衡量社会理想。他们观察生活的角度不同，评判的标准不同，表现方式也自然不同。前者的叙述语言婉约、恬淡、含蓄，提示性很强；后者的画面形式狂放、夸张、强烈，常常突破既定主题。这两种创作形态与不同的心理结构相对应，反映出不同的创作个性和主体意识。

当青年导演受到热烈的赞扬时，中年导演面临着社会对照性的审视。然而他们对小辈的创作没有施以狭隘的苛求或不友好的沉默，而以真诚的态度给予了热情的赞扬与鼓励，打破了"文人相轻"的陋习。

马克思曾说："新思潮的优点就恰恰在于我们不想教条式地预想未来，而只是希望在批判旧世界中发现新世界。"80年代是一次腾飞，也是一个过渡，它没有为电影的求索画上句号，而为它的继续发展开拓了道路。

虽然旧概念、旧模式依然存在，但通向世界的大门毕竟已经打开。

<div style="text-align:right">1986 年于北京</div>

沉重的苏维埃银幕

苏维埃电影这一概念包括了由爱森斯坦、普多夫金、邦达尔丘克、格拉西莫夫、罗姆、塔可夫斯基、阿布拉泽、克利莫夫、格尔曼苏等导演的作品所构成的影片系统，它和好莱坞经典电影一样具有明晰的形式规律、独特的整体风格和与众不同的观赏经验。

苏维埃电影生成和发展的文化背景及社会基础，决定了它鲜明的政治实践性。它不像西方艺术那样更敏感于个性自我的宣泄，而往往热衷于对社会生活的升华式再现。它所特有的教化功能，使之与时代风云、政治变动密切相关。苏联电影的三个重要阶段，也正是苏联历史的三个转折关头。十月革命、赫鲁晓夫时代，戈尔巴乔夫时期，这三个标示苏联社会发生实质性变革的政治历史阶段，为电影创造提供了新颖的素材，也注入了青春的活力，使之形成三个相对的高峰期，分别创作出具有世界性意义的电影作品和理论，造就了一大批享有国际声誉的电影艺术家。

一、蒙太奇学派的诞生

十月革命的爆发,震惊了整个世界,同时引起了文学艺术界的巨大躁动。当时,整个知识界都被淹没在剧变的漩涡之中。诸多曾使知识分子兴奋的艺术派别争论在大革命的洪流面前失去了光彩,传统的主题和人物也丧失了应有的意义。1917年前后苏联社会革命所具有的粗犷而又英勇的特征,激发起艺术家们强烈的创作欲望和大胆的艺术想象。

20世纪20年代艺术革新运动倡导人之一的史克洛夫斯基曾这样回忆当时的精神状态:

"革命前我们被束缚在命运身上生活,就像忧郁的海绵吸在海底一样。"

"可是在革命时期,命运就不存在了。"

"想上哪儿就去哪儿,可以为红色海军开办台词提示学校,可以去军医院讲授诗韵原理,会有听众的。那时人们关注一切。"

"世界拔锚离岸。"

"我们的一些发明多亏了那个时代,这股风足够鼓起一切风帆。"

摆脱命运的束缚,正是当时历史所显示出的诱人前景,也是艺术家们发奋创作的力量源泉,苏联艺术就此揭开了迄今为止仍然最为辉煌的一页。20年代的苏联文学艺术领域,可以说是生机盎然,人才辈出。文学界出现了叶赛宁、阿赫玛托娃、帕斯捷尔纳克、马雅可夫斯基等人;音乐界出现了肖斯塔可维奇,戏剧界出现了梅耶荷德;而作为建筑师的爱森斯坦、化学工程师的普多夫金和画家的杜甫仁科,放弃原来的工

作，跨入前途未卜的电影行业的行为本身，恰恰体现了摆脱命运的自由精神。他们合着时代的拍节，怀着重建一切的激情，在各自的艺术领域中进行着如火如荼的革命。当时他们所奉行的创作原则是"一切都要来自第一手"，他们不愿凭空相信任何东西，要亲自发现而不是重复已经发现的东西。对于这一代艺术家来说，传统的概念已被文化的概念所取代，革新的意识则消融在革命的意识里。

20年代是电影的默片时代，影片的主题思想主要通过影像的直观效果来显现。因此，探索蒙太奇的多种功能，使之具备更强的表现力和概括力，就成为电影工作者的首要课题。当时，美国格里菲斯的剪辑技术，特别是他对平行蒙太奇的运用，引起了苏联同行的兴趣。但是，他们的借鉴是带有批判性的。爱森斯坦在《狄更斯、格里菲斯和我们》一文中曾分析说，好莱坞的电影大师用平行蒙太奇对事件进行对比，最终只是为了把它们连接起来。而苏联导演运用平行蒙太奇则是为了概括革命的形象。他认为苏联导演的探索并不仅仅在补充美国蒙太奇的经验，而是从哲学原则上对蒙太奇手段进行修正。因此格里菲斯二元论式的平行线索，在苏联电影中先被融合为一整套关于蒙太奇比拟、蒙太奇隐喻和蒙太奇双关语的手法，然后逐渐被理解为统一的蒙太奇形象。

苏联蒙太奇观念产生的思想泛本文是当时弥漫于整个艺术界的先锋意识。构成主义、立体主义以及未来派绘画对现实进行切割和分裂的方式，在很大程度上影响了电影艺术家对蒙太奇作用的认识和思考。20年代导演们的工作都带有实验性。库里肖夫力图让蒙太奇摆脱对人物动作的跟踪，使之从单纯叙述故事的职能中解放出来，进而成为创造空间的手段，说明电影形象并不等于人物本身。维尔托夫的"电影眼睛"理论从电影机械的纪录本性出发，反对传统的故事情节，反对搬演，反对

场面调度，排斥摄影棚，排斥导演构思。然而他绝非真正抛弃作者的主观创造，而不过是想突出强调电影的实景实状拍摄。他的影片虽然是由记录镜头组成，但他对人物和事件的剪辑都依照统一的主题。在维尔托夫的作品中，蒙太奇成为对世界进行抒情性探索的结构手段。爱森斯坦对蒙太奇的运用，直接表示了对再现式艺术精神的反叛。他说："我是一个受国民机械工程及数学训练的人，当我接触电影的时候，便会跟装备一个农场或水利系统一样，我的态度一定是全然地利用价值。从理性的、物质的观点来着眼。"他把蒙太奇变为电影语言，变为对历史进行概括性叙述的形式和方法。这些导演们的实验性电影活动，创立了被西方称之为"俄国蒙太奇"的学派。他们试图重新解决蒙太奇与情节的关系问题，他们认为传统的叙事程序只是消极被动地展示生活，而蒙太奇应该以积极的理想再造生活。"俄国蒙太奇"的这种原则，成为20年代苏联电影创作的基本模式。

在默片时代后期，作为蒙太奇运动主将的爱森斯坦和普多夫金、维尔托夫都把象征性的表述奉为电影语言的基本形式。在他们的影片中，情节的逻辑性铺垫往往只是蒙太奇效果的题材依据。但是，他们作品中的蒙太奇作用并不完全相同。

在普多夫金的影片中，隐喻只是叙事的补充，它夹杂在平铺直叙的故事之中，为其增加特殊的含义。象征性的画面总是顺乎情理地融会在动作的情境之中，扩展着影片的心理主题。

维尔托夫把经过选择的记录文献重新加以整理，从许多相互独立的事件中提炼出统一的思想。他的蒙太奇是利用新闻片中的记录镜头，通过事实素材的并列关系来表达含义，而这一含义只能存在于这种特定的关系之中。

爱森斯坦的蒙太奇常常游离于叙事之外，他往往以两个镜头的叠加创造情绪冲击波，从而把某种确定的概念注入观众的意识。一般的蒙太奇总是让插入的镜头阐明或改变动作的含义，同时与整个内容保持连贯性；而爱森斯坦影片中的插入镜头并不受原来的叙事过程的制约，它不过是所揭示思想的外在框架。爱森斯坦的理性蒙太奇注重穿缀故事，但并不通过故事来表达思想。理性蒙太奇与连贯性叙事的区别在于，它以史诗的方式重新组合和阐释画面事实。

爱森斯坦影片中的人物与事件在时间上都是非逻辑化的，而有连续性的只是相互冲突和相互撞击的系列镜头，他所要表现的是揭示事件和人物实质的重要时刻，并通过这些重要时刻的汇合构成史诗般的宏大视野。在《战舰波将金号》和《十月》这两部影片中，他不仅想表现大革命洪流中普通群众的精神状态，而且要为他们做出鲜明的政治鉴定。导演在这里扮演了宣传家和评论家的角色，他展现事件和人物，揭示它们所蕴含的政治意义，试图为观众阐释历史发展的具体进程及其各环节间的相互联系。

对于爱森斯坦来说，人物和事件的零散特征应该依从于总结概括的整体结构，单个的镜头和场面要按照能使观众清晰地感受影片的政治倾向的原则来剪辑。导演并不受制于叙事情节的真实性，而要在细节及场景片段的理性比较过程中发展主题，产生合乎逻辑的结论。

在爱森斯坦的影片中，镜头的理性含义仅仅在蒙太奇过程中产生。镜头是含义表述的初级元素，而每一个蒙太奇结构才构成某种评判式的句子，现实事件在这里不过是建立推论式影像的基本材料。在具体的画面中，偶然性的现象被置于极不显著的地方，摄影机竭力强调概括的理性因素，其中细节的选择和光影的处理，都是为了突出象征性的含义。

这种遵循隐喻式原则所建构的蒙太奇句子，启发观众有意识地把它作为纯粹的"理性"结构来接受。

爱森斯坦给自己提出的任务是空前的，他想拍摄的是无产阶级革命运动的教科书式的电影。为此，他强调技术功能的倾向性，力图使影片中的每一个片断都负有使命，他尝试在唤起观众理智和情感的过程中建立主题形象，从而形成影片由形象到情绪，再由情绪到思想的运动过程。爱森斯坦的创作实践和理论探索，奠定了苏联电影的基本风格，构成了世界电影发展史上的一个重要阶段，他所做出的贡献，在苏联至今无人企及。

1932年，苏联文艺界提出了"社会主义现实主义"的创作方法。在以后很长的一段时间里，"以现实主义为形式，以社会主义为内容"的模式就成为艺术创作的主要依据。斯大林逝世之后，苏联理论界对这个问题进行了多次讨论，其争论的核心是什么样的艺术作品才算作社会主义现实主义的典型。而在30年代初期，当这个公式刚刚出现时，解决的方法却是极为简单明快的：把所有宣传共产主义思想的作品都看作社会主义现实主义的创作，而不细究这些作品在艺术手法上的差异。

社会主义现实主义的目标确立之后，摆在苏联艺术家面前的任务就是寻找新的主人公。当时对新人形象的塑造大致有两个出发点，一是表现苏维埃政权条件下男女公民的心理变化，即人们对待工作和金钱的态度与资本主义社会中的人有何区别。二是塑造理想的未来人形象——共产主义公民的典型。如果说20年代的无声电影着重反映十月革命的规模与气势，各阶层人民在这一历史时刻的遭遇与姿态，那么30年代的有声片则刻意描绘时代英雄的神话。当时银幕上最为活跃的形象是列宁、恰巴耶夫（夏伯阳）、马克辛、索阔洛娃、肖尔斯等人。而在艺

术上最为圆熟，在放映中最受欢迎的是瓦西里耶夫兄弟拍摄的《恰巴耶夫》。

政治上的禁锢和艺术上的定型使斯大林时期的电影呈现出逐渐停滞的态势。二战结束以后，电影几乎陷入困境。50年代初每年只拍摄六七部影片，而人物形象基本上已成为政治符号，日丹诺夫的文艺思想笼盖了艺术创造的各个领域。

二、现代电影意识的觉醒

1956年，苏联文艺征候发生了富于戏剧性的变化。苏共二十次代表大会的召开和赫鲁晓夫在会上所做的惊人的秘密报告，暗示了斯大林时代的结束；文艺界以此为转折点，开始在非斯大林化的旗帜下发展起来。文艺政策的松动和艺术家境遇的改善提供了一幅解冻和冰释的历史性画卷。许多作家从监狱和集中营里走出，重返家园；以往遭到禁止的题材在报刊上重新出现；曾被谴责为"象征派"和"颓废派"的勃洛克与叶赛宁等人恢复了应有的地位；一些受到严厉批判的作品转而受到批评界的欢迎；著名艺术家们多年来第一次敢于大胆地各抒己见，这虽然不是一个产生伟大果实的时刻，但毕竟预示了春天的来临。

这无疑是一场由政治而引至的文艺复兴运动。它一方面表现为一连串热闹起伏的论争，另一方面则诱发了一种静悄悄的艺术观念革命。前一种论争常常因为政治上的忽左忽右而忽高忽低，后一种革命围绕着创作技巧和情趣的转化而催生、助长着苏联艺术的现代化发展。前一种论争往往由于论争者们的侧重隐显而构成微妙的文艺景观，后一种探索则

具体化为对新的社会准则、新的正面人物以及新的表现形式的寻求。

在电影界,对战争题材的反思和对战争中人的道德价值观念的重估成为一个突破口。

第二次世界大战期间,苏联有七百万人死亡,一千六百万人负伤,数以百万计的人死于饥饿和疾病,四百万儿童沦为孤儿,一千七百一十个城镇、七千个村庄、六百万新建筑物、三百一十七家工厂被摧毁,九万八千个农庄遭洗劫,总共损失六千九百九十亿卢布。然而,这场巨大的灾难在战后似乎衍化为一笔取之不尽、用之不竭的精神财富。不同的艺术家在不同的背景下对它进行着不同的描述和反映。它既像是巴赞意义上的一面"窗户",展现着时代的政治水准;又像是精神分析学意义上的一面"镜子",映示着社会的道德倾向。在斯大林时期,战争是英雄的炼狱,每一部关于战争的影片都是一曲在苦难中涅槃的颂歌;轮到赫鲁晓夫执政,战争恢复了瘟神的原貌,它给人民带来的是肉体的伤害和心灵的摧残;勃列日涅夫时代伊始,战场被涂上了综合的色彩,这里既发生着种种非人道的行为,但同时又塑造和培养着爱国主义的精神。卫国战争打了四年,战争片拍了四十年,其中不断变幻的是政治价值取向,而恒久不动的是神话原型。以《青年近卫军》为代表的第一代战争片的主旨是号召人民投入战斗,保卫祖国;以《雁南飞》为代表的第二代战争片是"从和平的角度,用生还者的目光回顾过去的战争";以《这里的黎明静悄悄》为代表的第三代战争片是用战争的实况检验当代人与英雄的差距,激发青年人献身的勇气和热情。

《一个人的遭遇》《晴朗的天空》《士兵之歌》《雁南飞》《伊万的童年》等影片是赫鲁晓夫时期战争片的典范,也是苏联电影革新的先声,它们对叙事风格化的探索体现了新电影的思考深度。在国际上轰动一时

的《雁南飞》，从各方面都显示了当时苏联电影所达到的艺术水平。

50年代末期电影艺术飞跃的动因来自对战时人民心理状态特征及根源的追寻。在这类影片中，导演们所关心的不是行动而是反应。影片的主人公往往是一个受难的灵魂，在战争的晦暗背景下他或她常常处于精神将近崩溃的边缘。《雁南飞》的主题是表现战争对生活常态乃至人的心灵常态的破坏，与之相适应，影片用主人公的情感色调修饰银幕事件，其中某些重要段落的拍摄，已经完全主观意念化。譬如男主人公鲍里斯牺牲的一场：鲍里斯随着一声枪响倒下，银幕上的大地渐渐隐去，只有光秃秃的白桦树枝在死者的头顶上旋转。接着白桦树上叠印出男女主人公过去热恋的情景和他们未曾举行过的盛大婚礼，鲍里斯"救命呀"的绝望喊声和欢乐的音乐交相呼应，于是生与死的巨大反差造成了强烈的悲剧效果。用蒙太奇手法组合不同时态中的人物活动，揭示他们下意识流变的过程，这种处理方式几乎成为一代电影艺术的象征。不论是《一个人的遭遇》还是《伊万的童年》，都试图把观众的感受与人物的意识融合在一起，从而获得更为深邃的历史视角。

对于电影来说，60年代是一个分水岭式的时代。在西欧，它从艺术上划分了新浪潮之前和新浪潮之后的电影。在苏联，它从政治上划分了斯大林之前和斯大林之后的电影。60年代的苏联电影界主要有三种类型的导演。

柯静采夫、赫依费茨、尤特凯维奇等老一代电影大师继续沿袭战前电影的拍摄手法，主要制作历史文学题材的影片。其中较为活跃的是格拉西莫夫，他接连拍摄了社会问题三部曲（《湖畔》《记者》《人与兽》），在观众中具有较强的号召力。但在艺术上引人注目的却是罗姆，他的《普通法西斯》和《一年中的九天》，不论在主题思想上还是语言风格上

都突破了旧电影的樊篱。

50年代崭露的创新派，即所谓"二十大的一代"中的佼佼者卡拉托卓夫、邦达尔丘克、丘赫莱依、库里让诺夫等人的个性光彩并不持久，随着解冻空气的流逝，他们再没有拍出具有先锋意义的作品。库里让诺夫成为一个十足的官僚，邦达尔丘克则热衷于以好莱坞式的方法改编文学巨著。

一批来自电影学院的青年导演代之而起，他们的创作追求叙事结构的开放性，注重表述内容的启示性，在感受上重视观众情绪的参与，他们的作品决定了此后十几年苏联电影的风貌。

胡齐耶夫的《我二十岁》与《七月的雨》开启了苏联"生活流"电影的先河。他用近似于纪录片的拍摄手法，以某种朦胧而不确定的方式，反映了新型"父与子"的社会问题。他那种突出镜头内场面调度的影像风格在以蒙太奇手段为基本模式的苏联电影中显得十分新奇。

塔兰金的代表作是《白昼的星辰》。这是一部根据抒情女诗人别尔戈里茨的同名长诗改编的影片。导演接过爱森斯坦和杜甫仁科在史诗旗帜下淡化情节的传统，把对历史的回顾与展望镶入个人的抒情框架，使影片中的叙事主体和苏联的国家命运和谐地熔于一炉。作为诗电影的典范，这部影片一直备受理论界的青睐。

达涅利亚可以说是苏联首屈一指的喜剧天才，他特别擅长利用生活的细枝末节讽刺不健全的人类性格或不合理的社会现象。他拍摄的《我漫步在莫斯科》《三十三》《莫悲伤！》《秋天的马拉松》，不仅是杰出的喜剧作品，而且在整部电影史中都占有突出的艺术地位。

拉丽萨·舍皮奇柯的《翅膀》和《升华》使她成为唯一能与新潮派男导演并驾齐驱的苏联女导演。她常常以细腻的画面隐喻地剖示命运与

灵魂的冲突。在《升华》中，她把卫国战争时期两个游击队员被捕的遭遇与耶稣受难的悲剧联系起来，通过一个象征式的结构提出了牺牲与升华、叛变与受难的平行关系。影片的这种哲学意味得到了表现主义构图的烘托，使其理念含义大大超越了影片情节的表层结构。

在这一代人中，潘非洛夫、舒克申、米哈尔科夫—康洛夫斯基等也占有同样重要的位置。

六七十年代最富于个人意志的导演首推安德烈·塔可夫斯基。《伊万的童年》《安德烈·鲁勃辽夫》和《镜子》这三部影片奠定了他在苏联电影界的特殊地位。

塔可夫斯基的创作受到作者电影的深刻影响，他影片中的角色往往既是社会的人，又是理念意义上的人，因此，他们被异化的个性就带有更广泛的概括性，而正是这种抽象化的特征使塔可夫斯基的电影在国际范围内获得了成功。《伊万的童年》把战争的现实和孩童的梦境与幻觉重叠交映，塑造了一种"由战争产生出来，同时又被战争所吞没"（塔可夫斯基语）的性格，从而提供了人类创造历史，但同时又被历史所伤害的哲学思想。

塔可夫斯基喜欢拍具有历史意味的影片，但历史在他那里不过是一种外在的叙事装饰，一种虚构的陈述。他倾向于把历史感受个性化，所以，他影片中的历史常常是心灵搏斗的历史。在阴冷而严酷的俄国中世纪背景下展开的影片《安德烈·鲁勃辽夫》，实际上表现的是艺术家不肯安宁、不愿屈服的灵魂。他有意扬弃了纯化历史信息的传统手法，用历史的"噪音"填满银幕，为人物的精神历程找到了依托。

塔可夫斯基的影片强调作者在结构中的地位，希望诱导观众做哲理式的读解，他习惯用主人公的意象操纵故事的顺序，即使插入最真实的

记录镜头，也都是出自意念的动因。在《镜子》一片中，他绝非偶然地引进了一批记录性画面：西班牙难民艰苦的旅行；北极英雄严峻的凯旋；1944年锡瓦什湖水域中士兵们的跋涉；60年代天安门广场上群众性的狂热活动。这些活生生的历史镜头，作为主人公意识活动中的沉重负担而复现于银幕。导演在此想向观众说明，历史早就以自己的方式沉积于现代人的心理深层。

"将人与无垠的环境相对照，将人与他身边的和远离他的芸芸众生相对照，将人与整个世界相对照，这就是电影艺术的意义所在！"塔可夫斯基的自白正是他创作的墓志铭。在漫长的时间内，没有人像他那样真诚地展现过俄国及苏联知识分子的自我意识，也没有人像他那样执着地探究过个人与历史的关系。塔可夫斯基虽然生前历经坎坷，死后却得到了人民的敬仰。他师承爱森斯坦，注意用影像激发观众的情绪，因而被称为"银幕诗人"。

亚美尼亚人谢尔盖·帕拉德让诺夫的影片构成了60年代苏联电影的另一个奇观。他的特点在于运用了完全与众不同的电影语言。

他1965年拍摄的《被遗忘的祖先的影子》引起巨大的轰动，影片出人意料地彻底背离了苏联电影的传统，转而把观众带入绘画式的象征界。影片讲述的是一个乌克兰的悲剧式爱情故事，但镜头的视点却是这个民族对待死亡、命运与大自然渊源关系的古老观念。导演将这一主题付诸风格化的奇异画面、简练的音响对位和新奇的蒙太奇剪辑，于是给人一种特别强烈的形式感。

1969年问世的《石榴的颜色》，再一次显示了导演自由驾驭造型语言的能力。他把影片的叙事结构转换为视觉效果鲜明的场面处理，主人公的每一段生活经历，都被塑造为一个充满隐喻和暗示的镜头画面

（影片表现的是亚美尼亚诗人阿鲁钦·萨雅佳扬的生平）。譬如诗人的童年：他坐在书籍和草稿的中间，微风吹动着一张张书页。再如诗人之死：士兵向诗人射出一箭，箭击中了教堂的墙，墙壁上涌出鲜血，诗人撬起一口棺材，随即消失在里面。导演用这几个场面暗示诗人被谋杀的事实。

帕拉德让诺夫逆反现实主义，把画面结构奉为至高的手段，单纯追求隐喻式的力量，这种风格在当时是个唯一的例外。

60年代中期以后，苏联进入勃列日涅夫时代，文艺创作也随之逐渐发生变化。勃列日涅夫时期的文艺特征是温和的保守主义。就思想意识的控制程度而言，可以说不紧不松。其创作原则比之赫鲁晓夫时代更为教条，但却没有斯大林时期的刻板僵化。对于形式上的探索，官方采取了不闻不问的态度，这使得许多才华横溢的艺术家将注意力转向艺术形式的创新。

他们一面反对斯大林时期那种政治意味十足的陈规俗套，一面在语言技巧范围内下功夫，力图使艺术表达具有生动、具体、真实的效果。在这段时间内，内心独白的方式颇为流行，日记式的、忏悔录式的、抒情式的作品越来越多，这种方式不仅使叙事无拘无束、自由奔放，而且还能造成不加粉饰的亲切印象。

似乎在与这种新的语言规范相对应，对社会精神道德现象的剖示也成为题材内容的核心，诸如个人的诚实和责任心、对友谊的忠诚等问题出现于艺术作品之中。其实，苏联电影发展的每一个阶段都涉及了道德问题，只是其中的价值取向不同。三四十年代影片中由工农形象所体现的道德原则带有某种绝对性，个人因素与社会因素被视为等同物。排斥个性实际上改变了道德探索的重心，使之成为一般意义上的社会

题材。而70年代的道德片则强调把道德问题与人的个性因素及复杂的精神活动联系在一起。如舒克申的影片探究了日常生活中的非正常个体形态。阿布德拉什托夫善于通过犯罪情节解剖犯罪动机及当事人对待罪恶的道德态度。莱兹曼则注意捕捉当代苏联人所遇到的新的情感问题。

苏联作品中的道德精神，构成了它与西方艺术的气质差别。即使在最富于个性意识的创作者身上，也都体现出强烈的民族感、社会感及献身勇气。从19世纪的俄国文学到20世纪的当代作品，探索利他的道德准则，追寻改造社会的合理途径，几乎是贯穿始终的主题。在爱国主义精神至上的勃列日涅夫时代，这种题材似乎得到了更为充分的发展。

三、艺术理念的历史回旋

20年代中期，苏联电影产生了自己首批具有纲领性的经典作品；50年代后半期，伴随着政治关系的变化出现了激进的风格转换；80年代的苏联社会要求重新认识发展坐标，因而电影也开始了第三次重写。但是，这一阶段的电影创作在观念上仿佛与第二次转折相衔接，首先也是从反拨旧体制入手。

1986年5月召开的苏联影协第五次代表大会，拉开了电影新时期的序幕。这一会议开得热闹而激烈，但真正对现实产生影响的是领导班子的大改组。一批怀有变革热情的电影工作者以自发的形式推翻了旧的人选，使一些在创作上卓有成绩的中年导演进入领导阶层，而将邦达尔丘

克、库里让诺夫等名流排斥在权力机构之外。这些人受到冷遇的原因主要是在艺术上墨守成规、在工作中利用职权谋私利。对在电影实践中依然保持着探索激情的老一代艺术家，如导演丘赫莱依、摄影师尤索夫、演员乌里扬诺夫等人，会议继续保留了他们在领导班子中的位置。

被选为影协书记处第一书记的克利莫夫是一位过去并不十分得宠的中年导演。他拍摄的表现覆灭前夕罗曼诺夫王朝的《垂死挣扎》在国外受到高度评价，在国内却被扣压八年之久，他的另一部影片《告别》也被拒绝送往戛纳电影节。来自列宁格勒电影制片厂的格尔曼是近年来最引人注目的导演之一。他的两部重要影片《我的朋友伊万·拉普申》和《途中的审查》遭到长期禁映。前一部影片讲述了一个发生在 30 年代大清洗之前的故事，它以沉郁的格调勾勒出当时贫穷、艰苦但却充满理想主义的时代气氛。后一部影片直接向斯大林时代的观念发起挑战，抨击了当时不信任被俘房过的苏联士兵的政策。推举像克利莫夫和格尔曼这样具有独立创作意识的艺术家做协会的领导人，这本身就是一个电影发生转折的信号。

新领导上台后做的第一件事是迅速建立由艺术家、影评家和审片人员组成的影片"评议委员会"，重新审议被长年封存的影片，将那些束之高阁的优秀作品尽快输入发行放映系统。在被解放的影片中，有去年获得银熊奖的《女政委》，有艺术上极为精巧的《短暂的会面》和《漫长的告别》，也有政治上颇为敏感的《途中的审查》等影片。随着作品的面世，一批久居寂寞的艺术家再一次进入社会生活的漩涡，在创作中重现智慧和勇气的锋芒。

80 年代活跃在苏联影坛的是所谓格鲁吉亚电影学派和列宁格勒电影学派。这两个以地域命名的学派在创作中显示出敏锐的艺术感受力和

独特的语言风格。在苏联属于少数民族居住地的格鲁吉亚不仅是个景色旖旎的商业中心，而且保持了桀骜不驯的文化姿态，这里的人民依照自己的生活习惯和民族传统而劳作。格鲁吉亚电影从 60 年代起就开始引发轰动效应。帕拉德让诺夫在这里拍出了他的代表作《石榴的颜色》和《苏拉城堡传奇》，丘赫莱依的《士兵之歌》跻身于"新浪潮"作品之列，而中青年导演申盖拉亚兄弟、伊奥谢里阿尼、让娜·戈戈别里捷等人已是全国性的重要艺术家。他们的创作甚至受到国际同仁的好评，譬如伊奥谢里阿尼被邀请到世界电影的滥觞之地法国拍片，他在那里创作的《月亮的宠儿》依然保留了冷静而严谨的个人风格。1987 年成为苏联最大事件，并在第四十届戛纳电影节获大奖的影片《悔悟》，使格鲁吉亚电影受到全球的瞩目。

假如套用马雅可夫斯基的说法，《悔悟》可以算是一部"遵循社会之命"的影片。它运用寓言手法，描述一个独裁者的行径和在他统治下遭受毁灭的社会厄运，以虚构的艺术表现了真实的时代心态。

虽然，影片的主人公戴着贝利亚的夹鼻眼镜，梳着弗朗哥式的短发，留着希特勒的胡子，穿着墨索里尼的黑制服，迈着长枪党人的步伐，但是，对于每一个苏联人来说，他就是斯大林的既定肖像。影片把历史年代和故事背景描绘成抽象而模糊的轮廓，可人们仍然把它看作 30 年代白色恐怖的缩影。影片几乎使用了所有的隐喻形式，逐层深化统治者利用职权玩弄臣民的主题。在一个把文艺作为社会教育工具的国度中，《悔悟》的出现不论在政治上还是在文化上，都是一个划时代的标志。有人把《悔悟》与索尔仁尼琴的《伊万·杰尼索维奇的一天》相提并论，认为它们在苏联历史上具有相同的作用。

影片的导演阿布拉泽是格鲁吉亚电影的重要代表。他的创作是一种

抽象与具体、玄想和真实的结合体。在他的影片中，格鲁吉亚的神秘传说和现实遥相呼应，不同时空中的人与事竟天衣无缝地融合在一起。他善于用简单明了的叙事表现最荒诞不经的内容。在《悔悟》之前，他还有两部著名的影片——《祈祷》与《愿望树》。阿布拉泽特别强调这三部影片的内在联系，指出贯穿它们的主题都是"无辜的被告"。在《祈祷》中，受害者是一个反抗部族残酷习俗的男子；《愿望树》里美丽的女主人公由于追求理想的爱情而被杀害；《悔悟》则讲述了一个坚持个人意志的艺术家所遭到的不幸。阿布拉泽的主题几乎是人类历史的母题。这种对抽象范畴艺术的喜好，也是整个格鲁吉亚电影的传统特征，他们的许多影片都交织着美感与怪诞、现实与梦幻的复杂感受。

列宁格勒电影制片厂一直拥有自己独特的艺术地位。苏联老一代电影大师柯静采夫、特拉乌别尔格、尤特凯维奇都曾在这里拍摄出优秀的作品。它之所以在七八十年代受到苏联舆论界的特别重视，是因为在这一时期集中地涌现出一大批创作个性鲜明的艺术家与艺术品。其中有阿维尔巴赫表现知识分子情怀的《独白》和《爱的表白》；米凯良的"生产寓言"《奖金》；奥夫恰洛夫的现代政治神话《谎言》与《左撇子》；洛普山斯基离奇古怪的《死者来信》；索罗金和奥高诺德尼柯夫尖锐抨击社会道德沦丧的《诱惑》与《溜门撬锁的人》。列宁格勒电影学派以严肃而深沉的人文精神著称，他们的作品在揭示社会阴暗面时不留余地，镜语凝重，光色暗淡，人物或事件的丑恶往往被渲染得淋漓尽致，以致使某些人发出"过于残酷"的指责。在这一学派中占据特殊位置的是前面提到的格尔曼和新近引起争议的索库洛夫。

索库洛夫根据著名作家普拉东诺夫小说拍摄的《个人孤独的声音》，是一部引起多种反应的实验性影片。它通过一个青年的生活经历和精神

蜕变，试图象征式地说明，当轰轰烈烈的大革命潮流过去，个人从群体运动中解脱后，他将面临个性再生的痛苦。而只有经过肉体和精神的非凡努力，他才会重新获得行动的能力。

索库洛夫的影像处理可以说是对经典规范的叛离。摄影机的运动被排斥，镜头切换不及时，布光和置景充满隐喻，导演似乎更相信单镜头中静物的象征力。有人说他在模仿塔可夫斯基，而他自己却说爱森斯坦是他唯一的尊师。

一些评论者认为，这样的创作从根本上违背了电影特性，其生命力绝不可能持久。但另一些人认为，这部影片所包含的思想体现了时代观念的成熟。他们说，《雁南飞》中旋转的白桦树是五六十年代人们的精神意象，它所具有的浪漫的激情随着性善神话的破灭而消失。70年代的电影陶醉于技艺的精巧和优雅，即使在当时最真诚的影片中也捕捉不到"艺术的灵魂"。而《个人孤独的声音》却有力地表述了个人在历史波澜中的命运，在此之前，还没有人像索库洛夫这样真实地再现过人类痛苦的长度。事实上，这部采用了多义开放式结构的影片并不十分完整，段落的精彩大于影片整体的严谨，凝滞的镜头风格也给予人枯涩的感觉。但从实验片的角度看，它确实具有一定的启示性。

在苏联电影发展史上，20年代《战舰波将金号》轰动一时，三四十年代《恰巴耶夫》广为流传，60年代《两栖人》深受欢迎，70年代《莫斯科不相信眼泪》脍炙人口，80年代《悔悟》构成全国性的大事件。这一由观众席上反馈回来的信息为理解苏联电影的创作背景提供了一片开阔的视野。但究其根本，成功的影片还是在于严肃的主题和沉郁的语言风格。正因为如此，苏联电影才有一种超乎寻常的凝重感。观看他们的

影片，仿佛在领略历史的变迁，体察人间的苦难，探索形而上的哲学命题。这里没有美国片的轻松奔放，也没有日本片的生活实感，只有一股艰辛苦涩的味道缭绕在心头而久久不散。也许，这正是苏联电影独特的神韵。

<div style="text-align:right">1988 年于北京</div>

爱森斯坦的蒙太奇

20世纪的20年代，世界电影热点曾一度由美国转入欧洲，并随之出现了热烈而紧张的电影革新运动。在这段探索的过程中，涌现了诸如法国先锋派、德国表现主义、苏联蒙太奇学派等不同的风格流派、其中苏联蒙太奇学派的理论贡献最为深远。

以爱森斯坦、库里肖夫、维尔托夫、普多夫金为代表的苏联蒙太奇学派不仅使蒙太奇技巧起了质的飞跃，而且把蒙太奇思维变为一种意识形态手段。然而，不论是"库里肖夫效应"，或是维尔托夫的"电影眼睛"说，都更侧重于剪辑和画面的关系，未能深入其形式本身的思想价值，只有当爱森斯坦把蒙太奇技巧和意义表达相结合时，蒙太奇才真正成为一门电影语言。

早在20世纪30年代，爱森斯坦的创作就被视为电影发展史上的一个经典阶段。苏联评论家K.费尔德曼当时曾说：他的影片是"电影诗……这是倾心于无产阶级革命斗争中可歌可泣事迹的艺术家们抒发出来的具有深厚抒情气息的歌曲。它歌颂的与其说是生活不如说是事件……它们从长远的历史观点出发描写每件事情……它们撇开一切细节

而描述历史性路线的本质……"[1]

作为跨越两个社会的历史人物，爱森斯坦一面努力成为新时代的成员，一面为未来艺术的样貌构成身体力行。

一、革命艺术

任何一种电影流派的诞生都是整体社会心理和文化氛围孕育的结果，爱森斯坦的电影思想或许可以从两个方面找到其构成的动因：

一是 1917 年弥漫于整个俄罗斯的革命意识。

二是 20 世纪初滥觞于欧洲大陆的现代主义艺术思潮。

了解俄罗斯历史演变过程的人大都知道，在十月革命爆发的日子里，许多左翼知识分子对布尔什维克的行动做出了积极回应。文学中的象征派、阿克美派曾狂热地歌颂革命，认为莫斯科点燃的火焰将烧遍整个世界，"把所有的资产阶级化为灰烬"。激进的艺术家们以胜利者的骄纵宣扬新纪元的到来，马雅可夫斯基等未来派诗人公然号召艺术伙伴"越过心灵的障碍"，把街道作为画笔，让广场成为调色板，以革命为己任，用对国家的贡献来衡量诗歌的价值。在自上而下的革命话语之中，新型苏联艺术家们试图进行一场观念变革，推翻旧的再现艺术，创立全新的表现规范。

爱森斯坦时代的另一个文化特征是现代主义的兴起。现代主义是一

[1] 转引自 [英] 玛丽·西顿：《爱森斯坦评传》，史敏徒译，中国电影出版社，1983 年版，第 285 页。

种艺术风格，也是一套特定的文化逻辑。它激烈反抗资产阶级秩序，充满乌托邦式的幻想，追求个人天才式的创造；有人说现代主义艺术家想要创造的是涵盖一切的宇宙之书，想阐释的是绝对的终极真理。现代主义注重个人体验，善于编织寓言，主张消除审美距离，追求冲撞效果、同步感和煽动性。譬如文学引入"意识流"，美术抹杀画布上的"距离"，音乐破坏旋律与和弦，诗歌中废除韵脚……各个领域都摒弃了模仿原则，所有的艺术都呈现出激动人心的开放格局。而当时在苏联占主导地位的构成派、未来派与现代主义一脉相承。

构成派逆反俄国艺术的贵族化和玄学化，构成主义者崇尚理性，认为艺术创作和装配机器相仿，主要是对素材的组合和结构。他们幻想造型艺术的综合化处理，提出要以集体的力量进行创作。这些观点和电影创作的特征极为吻合。

由立体主义派生而来的未来派不满足传统造型艺术只能表现空间而不擅长表现时间的局限，试图把不同时空的素材组合为一个融会贯通的过程，使静止的物象溶化为某种理解多维世界的动力线或结晶体，这一思想和蒙太奇的形象结构原则十分接近。

构成派和未来派都反对制造现实世界的幻象，拒绝古典美学的模仿原则，在文化渊源上与现代主义一脉相承。

在这一历史关头投身艺术的爱森斯坦显然深受影响。他自命为无产阶级革命的宣传家，把电影当作意识形态的实用工具。他追求艺术和功利的双重目的，将启迪观众视为最重要的创作环节。他毕生都在拍摄一种影片，那就是以宏伟的史诗表现重大的历史事件。他的作品始终贯穿英雄主义，并充满强烈的煽动气息，他竭力使观众激动起来，让影片的情绪影响整座影院。可以说爱森斯坦建构新型蒙太奇的激情，首先出自

对革命现实的深切认同。

爱森斯坦试图把蒙太奇改造为传达理念的手段,他按照新奇、轰动、同步、冲击的法则组织镜头,实验"纯粹的理性电影"。他梦寐以求的是要把《资本论》拍成电影,并幻想这部新片"不受传统的限制,把观念、体系和概念直接表现出来,而不要任何转折和释文"。他声称对"电影眼睛"不感兴趣,而追求"电影拳头"的效果。他在一篇文章中写道:"电影的任务是让观众'吃便饭',而不是'招待'他们;是要抓住观众,而不是让他们消遣;是要使观众得到武装,而不是消耗他们带到影院来的力量。"为了达到这种带有强制性的效果,他甚至希望发明一种确实可靠的刺激系统,使观众在观影时能够"分泌唾液"。爱森斯坦这种强调即刻反应、情感力度、把观众拉入的创作企图体现了强烈的现代主义诉求。

二、"吸引力"电影

爱森斯坦认为,美国电影在实践中所发现的特写不过是一种展示客体的镜头手段,而他把特写理解为一种评价可见事物、阐释客体的手段,通过这种手段,应揭示出具有表现性的形象特质。他对表现性和"超物态性"(爱森斯坦语)的推崇构成了蒙太奇观念的基础。他不止一次地说过,电影的法则已经成为"人类思想和人类感情的内部过程","渐隐"与"闪回"都是典型的思想过程。1930年5月26日在哈佛商业学校演讲时,他更为明确地阐述道:"新电影的目的不是给予观众更好的音画效果,而是给观念提供抽象的概念。这样我们这个时代的艺术就将

有新的作用和使命。激发人们思考的文化影片才能够使电影艺术得到复兴。新的影片将唤起观众新的思想方法并创造出新的形象。"[1]

爱森斯坦进入电影界之前曾从事机械工程，当他改行艺术时又正值构成主义的兴盛时期。因此，他从一开始就认定艺术活动是一种制造或构建工作，而把握艺术材料的特质是重中之重。

爱森斯坦对蒙太奇功能的把握得益于对日本俳句的研究。他在汉字的组合规则中发现了镜头建构的原理，认为表意文字正是两种概念撞击的结果。口字加上鸟是鸣，加上大便是吠，从鸣到吠并非是同一概念的反复，而是一个全新意义的创造；由表意文字组成的俳句亦如此，它首先简短地记录几种感觉，然后由重叠式的排列构筑一个完整的意念，进而产生精确的心理感应。

爱森斯坦把这个模式搬用到电影中，认为单一镜头是电影建构的基础材料，蒙太奇是赋予镜头意义的源流。只有镜头间的相互作用才能产生含义，只有通过蒙太奇的组合，个别"细胞"才能构成整体电影。

爱森斯坦在建立自己理论框架的初年，一直把"吸引力"当作刺激观众心理的重要元素。他所描述的吸引力是指某种强烈情感的爆发或剧情的突然转折，它能够使观众在感官和心理上受到冲击，产生巨大的情绪波动。"吸引力"在爱森斯坦的文论中是一个极为关键的概念，他把它看作艺术构成的基本单元，其作用如同科学中的质子、中子和电子。

"吸引力"一词源出于马戏表演，通常是说令人折服的高潮节目，意指特技表演。这一概念所包含的震撼意味特别符合爱森斯坦的艺术理

[1] 转引自 [英] 玛丽·西顿：《爱森斯坦评传》，史敏徒译，中国电影出版社，1983年版，第184页。

想。他借用这一概念的目的就是为了对抗他所憎恶的自然主义所刻意制造的真实幻象。在他的理论脉络里,"电影吸引力"的提法包含了以下几层含义:

1. 蒙太奇元素的异质性和视觉的震撼性。
2. 影片主题的扩张性和自由联想性。
3. 电影对观众注意力的牵引性。

这些含义与爱森斯坦试图用艺术手段宣传思想、塑造"新型观众"的意图密切相连,是杂耍蒙太奇的核心,也是蒙太奇理论的雏形。

三、"杂耍"蒙太奇

爱森斯坦认为,蒙太奇不仅是一种剪辑方式,而且还是一套原则,这套原则可以把电影元素组合为有力的意义表达。

爱森斯坦的蒙太奇理论主要体现在《杂耍蒙太奇》《蒙太奇在1938》《电影的第四向度》《狄更斯,格里菲斯和我们》《结构问题》《影片〈战舰波将金号〉结构中的有机性和激情》《垂直蒙太奇》《知觉的同步化》《色彩与意义》《形式与内容》等篇章中。他在《电影的第四向度》(又名《蒙太奇方法》)一文中依次提出了五种蒙太奇形式,并在理论上一一给予界定。

爱森斯坦借用音乐术语来说明蒙太奇的构成,除去"理性蒙太奇"外,其他均以音乐术语来命名,但这并不表明其蒙太奇理论与音乐理论相等同。

他所提出的五种蒙太奇是:

1. 节拍蒙太奇

影片片段在剪辑后连结为一个个相当于乐谱上"小节"的等时单位，节拍蒙太奇就是指这些"小节"的重复，因而又名小节蒙太奇。

2. 节奏蒙太奇

音乐中的节奏牵扯到力度的轻重和速度的快慢，节奏蒙太奇强调镜头内容和镜头长度的比重关系。

3. 主音蒙太奇

主音蒙太奇包括影片中所有能触动观众感觉的因素，譬如光影的运动、色调的明暗、影调的反差等，其基本元素是影片中诉诸情绪的技巧成分。

4. 谐音蒙太奇

也称泛音蒙太奇。按照爱森斯坦的说法，"泛音"是电影第四向度的构成元素，包括视听两方面的内容，它与"主音"并存，表示电影中各元素间的"冲突式"关系。

5. 理性蒙太奇

前四种蒙太奇都诉诸感性区域，而理性蒙太奇则隶属于高级的理智层面，爱森斯坦认为感官方面的问题具有普遍性，而理念领域的活动则带有阶级性，他期待理性蒙太奇能够建构某种将科学、艺术与阶级斗争相融合的影像。

爱森斯坦是一个讲求辩证唯物主义的思想家，在他的概念中没有孤立的事物，每一种物质都与周围有着必然的联系。物质是存在的最终形式，心灵也可化约为物质。他积极响应帕甫洛夫的反射作用学说，把艺术创作视为激发观众情感反应的程序，认为电影作品如同一部开垦机，它将依照既定的阶级方向，犁开观众的心扉。

爱森斯坦坚持电影中的不同元素必须在导演的控制之下，不能各自独立运行。好莱坞的技术发展是为了不断开拓表现物质现实的能力，而他却利用分解手段来破坏声音和色彩的写实倾向。在初涉电影之时，爱森斯坦最为愤愤不平的就是电影制作完全受制于拍摄对象，观众在影院所观看的影像和现实生活毫无二致。他和当时艺术界的先锋派们一起用各种方法抵制写实主义，竭力推崇分解现实的"中和化"方法。他在论述色彩的文章中否认色彩本身具有意义，认为它的意义来自于和不同元素的相互关系，譬如绿色只有在包括其他颜色符号的系统中才会产生意义。

爱森斯坦热衷于抽象的哲学思考，譬如黑格尔的"理念"被他衍化为"主题"。他认为电影作者的任务是捕捉自然现象或历史事件的形式，然后经由艺术提炼建构为能够揭示本质的作品，任何一位想表现真相的艺术家都不能单纯地纪录事物的外表。他曾这样说，如果我们要获取真实，那么就必须摈弃"写实"手法，分解现象外表，依据本质真实的原则重新组合，使之纳入辩证认识的逻辑。富于创造性的导演总是以主题的方式理解现实，制作电影。影片由片段和细节组成，而每一个细节都烙有主题的印记。蒙太奇段落以彼此关联的方式出现，影片的主题均匀地铺陈在每一个镜头之间。

爱森斯坦认为，蒙太奇的重要性并不在于制造特殊的艺术效果，而是要传达影片的推理方式和叙事主题：通过两个镜头的撞击确立一个思想，然后把思想注入观众的意识，唤起他们的亢奋，使其对影片输出的思想产生共鸣。但观众的共鸣并非消极被动，它源于观众自己的判断，出自观众个人的选择。这是爱森斯坦苦心经营的修辞方法，也是他独树一帜的艺术策略，正如埃德加·莫兰所说，他的作品是"一个结构严密

的体系,在那里,画面感染力的深化与运用达到了逻辑化的程度"。

四、"理性"史诗

爱森斯坦的蒙太奇原则仿效了史诗的形式——影片所着力表现的是运动的"连接点"和意志的"爆发点",任何人物或事件都不具有完整性,而只呈现最富象征意义的关键时刻。

爱森斯坦史诗影片的另一个特点是他只有在表现集体性事件时才提供过程,个体的活动几乎永远得不到完整的展示。当然,即使是整体运动的过程也常常被浓缩为一个瞬间。譬如《战舰波将金号》的剧情发生在48小时之内,《十月》中事件展开的时间是10天,《总路线》《亚历山大·涅夫斯基》《伊凡雷帝》的情节虽然延续了几个月,甚至几十年(《伊凡雷帝》),但影片的结构也被划分为若干诗行般的片段章节。爱森斯坦的叙事不是演进,也不是渐变,而是爆发式的跳跃。慕西纳克曾评论说:"爱森斯坦的影片犹如一声呐喊,普多夫金的影片宛若一首歌曲。"

爱森斯坦的蒙太奇和格里菲斯的叙事分别显示了两种叙事方式:前者接近诗歌,后者相当于小说。小说的叙述者总是把自己隐藏在事实背后,并力图创造某种真实的氛围。而诗人式的表述者则不同,他审视自己所表现的世界,改变事物的表象,重新组合现实,他让观众看到的是他对世界的观察,而观众感兴趣的也是他那不同凡响的表现手法。英国评论家罗伯特·赫林在1928年评论爱森斯坦的电影形式时说:"事实上,爱森斯坦是用操纵我们的意识的方法而使之充分感觉,充分起作用,直

到唤醒下意识，并使激动起来的下意识作为意识的补充。"爱森斯坦的同时代人谢尔盖·特列齐亚科夫认为："爱森斯坦所试图实施的已经不是有关思想的思想，而是有关电影概念的思想，即纯情绪的效应将他研究至今的理性效应所取代。"[1]

我们可以把爱森斯坦的创作及其理论看作宣传教化的标本。他认为艺术的作用就在于传递普通语言无法表述的信息，在于通过情感打动观众的心智，因此他坚持认为观众也是电影构成的一部分。

在影片《十月》中，爱森斯坦全面实践了自己的蒙太奇法则。片中没有中心人物，也没有完整的情绪，但却布满比比皆是的政治隐喻：用成串的圣像汇集"上帝"的概念，以联排将军和拿破仑塑像构成"独裁"的语句。克伦斯基在沙皇后宫闲坐，列宁登程返回莫斯科；克伦斯基的靴子搁放在一个精致的枕头之上，列宁的水壶沸腾在熊熊的篝火之上，空虚的优雅宁静接连充满生命力的跃动，对立的影像设置折射出明确的褒贬倾向。

理性电影的修辞方式在《十月》中也发挥到了极致：把竖琴的镜头切入孟什维克讲话的段落，标示孟什维克在重大历史事件来临之际只会喋喋不休。把克伦斯基的静态姿势和一只靠发条驱动的孔雀并列，暗示他在冬宫里不过是个机械的政治玩偶。爱森斯坦抓住每一个镜头，利用约定俗成的文化符码建立隐喻关系，使影像表现从动作世界转向了意义世界。

1930年2月17日爱森斯坦在巴黎索邦大学的演讲中阐释了理性电影的诉求："理性电影是能够克服逻辑语言和形象语言之间的不协调的

[1] 《电影艺术问题》俄文版，1976年第17期。

唯一手段。在电影辩证法语言的基础上,理性电影将不是故事的电影,也不是轶闻的电影。理性电影将是概念的电影,它将是整个思想体系和概念体系的直接表现。"[1]

五、得失之间

爱森斯坦的灵感来自于文字,他的影片由象征镜头组成,人物形象也大都是概念的符号。他第一个意识到借助镜头组合表现思想的可能,并在实践中探索了影像传达理念的方法。

爱森斯坦的文论并不那么规范,兼容并蓄、活泼散乱,塞满了人类学、心理学、艺术学等不同门类的资料,加之随着想象不时跳跃,所以他的理论常常给人突兀和不连贯的感觉。或许我们只有借用他的通过两个镜头对接产生含义的蒙太奇手法,才能有效地领悟他的电影思想。

爱森斯坦的蒙太奇学说开拓了新的修辞方法,但也催生了枯燥的公式化倾向。他的影片热衷建构视觉符号,但其深奥的隐喻常常让观众莫名其妙。而且他在建构蒙太奇理论体系时否定了传统意义上的情节和人物,甚至否定了演员的作用,因此爱森斯坦的电影被一些人称为难于理解的电影。

对于爱森斯坦的功过,电影理论家米特里曾有一段精辟的评述,他说普多夫金的叙事蒙太奇是当今大多数电影导演的语言模式,而爱森斯坦的理性电影却是艺术创新者们灵感的源泉。他的失误虽比普多夫金明

[1] 《俄罗斯电影的原则》,巴黎《电影评论》第 9 期,1930 年 4 月。

显，但思想却远为复杂深奥，因为在电影演进的历史过程中，爱森斯坦提供了一套完整的电影语言模式。

在爱森斯坦身上，我们看到了艺术家的天赋，也领略了思想家的聪慧。虽然只创作了不足十部的影片和一套并非无懈可击的学说，但其影像意义和理论价值已使他成为 20 世纪划时代的文化大师。

<div style="text-align:right">1987 年</div>

符号学笔记

20世纪的新型艺术电影，在其古典创作时期精心地把自己装扮成无可挑剔的现实，以一个密封的神话系统而令观众不容置疑。激进的法国理论家指责这种电影早已被谎言所腐蚀，除去乖巧地重复主流意识形态的话语之外，已丧失了反思与批判的能力。因此他们要打开这个严密的系统，展示其运作的机制，揭示其建构现实的手段，解构隐含其中的社会文化征候。

于是，电影符号学应运而生。

针对写实美学，符号学大师麦茨直言不讳地指出，电影的本性不是对现实的自然反映。电影是艺术家创造的产品，是重新结构、具有约定性的符号系统。这一立论与巴赞的观念截然相反，是对电影本体论的挑战。

符号学把广义的电影研究留给社会学、现象学、心理学、经济学等相关学科，而集中探索电影的内在结构，并试图找出构成电影经验的法则。拍摄影片是电影领域的中心，而含义呈现是电影拍摄的核心，符号学的工作就是揭示这个核心的奥秘。

指出电影创作具有"程式"与规则，强调任何创造都需要背景和条

件，纠正对个人天才的夸耀，使研究对象从创作者个人转向创作过程和结构系统，这是符号学的另一个目标。

随着西方人文思潮的急剧更迭，电影符号学也经历了自身的嬗变。60年代后逐渐成为西方文化构成部分的电影理论，不断受到当代哲学的冲击和洗礼，阿尔都塞的思想加强了电影理论对意识形态功能的关注，拉康的精神分析学为视觉研究提供了新的理论维度。相伴着社会思潮的演变，探讨的主题从语言结构转到象征结构，由电影的形式表层转入心理深层，经历了从第一符号学到第二符号学的演变过程。

一

60年代经由麦茨、艾柯、帕索里尼等人创立的电影符号学是在语言学、俄国形式主义以及结构主义思想的影响下发展起来的。

电影符号学的出发点是索绪尔的语言学理论。这位杰出的瑞典语言学家不仅推动了作为语言外在秩序的符号学的诞生，而且还提出了语言和言语的区分。对于在语音演变、自然关联和类推关系中寻求历史变化原因的早期语言学来说，语言和言语的区分显然是个新的范畴。基于语言同时带有物质、精神、心理及社会诸因素，索绪尔的研究注重多样化和异质化。

语言是一种社会习惯，也是一种意义系统。作为社会习惯，它的本质是集体契约，个人对之不能随意更改，必须遵循其全部规则。作为意义系统，它由具有较大功能的词语成分组成，透过这些词语可以生发其他含义。和语言相对，言语是一种选择性的个人规则，是讲话主体用

以表现个人思想的语言代码,它由人们选择语言代码的心理和生理机能构成。事实上,没有不带言语的语言,也没有语言之外的言语。语言是言语的产物,也是言语的工具,这就是语言和言语的辩证关系。索绪尔认为,一切交流现象都可纳入语言渠道和言语渠道,并由此进入深层分析。但是,他本人却始终未研究言语理论,而将注意力主要集中于语言学说。

在索绪尔语言学理论基础上产生的符号学,很快把研究兴趣从语言转向言语,并以代码和文本取代语言和言语,将之作为了符号学理论表述的基本概念。

列维—施特劳斯的神话研究对符号学也颇有启发。他拒绝对神话与文本、神话与言语进行类比,认为这种平行关系是臆想的产物。在他看来,神话的形态超过了严格的叙事范围,神话英雄的行动越出了线性的叙述常规。他把神话比作交响乐的总谱,它不在一条单线上展开,而同时以许多变体并存。列维—施特劳斯认为,只有打破神话的线性发展情节,才能破译它的密码,明白其隐含的意义。他以二元对立的方式思考,在俄狄浦斯神话中寻找自然与文明的对立。如果说普洛普探求的是神话的审美形式,那么施特劳斯关心的则是神话的逻辑形式。

列维—施特劳斯认为,研究神话时应该注意那些构成神话的精神活动,而不是叙述的内容。这些精神活动,譬如两极对立的形成等,才是神话的奥妙所在,因为它们表征人类思维的手段,是对现实分类或组合的方法。

列维—施特劳斯的结构人类学以及由此产生的结构语言学打破了艺术作品和现实之间的绝对对应关系,表明每个社会都按照决定形式和功能的心理原则构造现实。因此,艺术在人类生活中是一种中介式的塑造

手段，决不仅仅单纯地起反映或记录的作用。

透过似乎独立的客体，探究"关系"的世界；超越好像自在的内容，进入形式的领域；戳穿表面的对应，找出实际的对立；借助构成的整体模式，研究人类的审美创造；这些思想范式是列维—施特劳斯学说带给艺术理论最重要的启迪。

首次试图对电影进行形式剖析的理论活动可以追溯到 20 世纪 20 年代的苏联。1927 年在列宁格勒出版的《电影诗学》，是俄国形式主义者涉足电影的理论结晶，也是世界上第一部具有学术价值的电影著作。

书中有艾亨鲍姆的《电影风格学问题》、季尼亚诺夫的《电影基础》、什克洛夫斯基的《电影诗歌与电影散文》，虽然他们考察电影的概念出自文学，但毕竟从严肃的研究角度阐述了这样一些基本问题：1. 电影形式的性质与功能。2. 观影者的能动性与电影形式的关系。3. 电影作品的形式特征。可以说，这些探讨已经触及了电影理论的基本问题。

俄国形式主义者的独特贡献在于他们以形式与材料的区分取代了形式与内容的割裂。受当时未来派和构成派的影响，形式主义者特别强调艺术的物质成分，看重形式建构，突出客体各部分之间的相互关系。传统上被认为是内容的主观状态、惯用主题、新旧观念等都被他们归纳为形式目标所需要的材料。

俄国形式主义者的电影理论活动并没有提供阐释影片可套用的规范。他们不界定适用于具体作品的叙事结构，也不揭示每个故事都可能相关的主题规范，而只探求总体原则特征。其中最令后人瞩目的有艾亨鲍姆的"上相论"，季尼亚诺夫对语言和语言符号的阐述、什克洛夫斯基区分"诗电影"和"散文电影"时所提出的形式意识。这些探讨开创了从"语言学"概念研究电影的道路，启示了以后的电影符号学，意大

利符号学家帕索里尼甚至把"电影诗学"作为自己宣言性文章的标题。

二

根据温·艾柯的概括,电影符号学自 60 年代问世大约经历了以下几个阶段:

1. 70 年代之前以语言学为基本模式的第一阶段。

2. 70 年代之后以文本读解为中心的第二阶段。此时的符号学研究从结构特征转向结构过程,从表述结果转向表述过程,从静态分析转向能指的运动。

3. 以阿尔都塞的意识形态理论为主潮的第三阶段。

4. 以精神分析学为核心的第四阶段。此时的电影符号学研究热点发生了重大转移——对电影符号的精细分析已被对电影机制的研究所取代。这一转折标志了第二符号学的诞生。

艾柯所概括的从第一符号学向第二符号学的过程,也就是从符号学向精神分析学演变的历程,这一概括完整地勾勒了电影符号学的发展轮廓。

1964 年,麦茨的《电影:语言还是言语》一文面世,宣告了电影符号学的创立。他明确指出:"电影语言学的存在是完全正当的,它完全可以借助语言学,以索绪尔提出的更广泛的基础——符号学为依据研究电影。"接着,意大利的帕索里尼、艾柯,美国的沃伦,苏联的洛特曼相继撰写有关书籍或文论,很快汇聚成一股强大的国际文化思潮。作为电影符号学研究的主将,麦茨的理论活动一直占据首领地位。

索绪尔符号学的核心是区分语言符号的两个层面：一是构成语言表达能指的物质层面，二是构成语言内容所指的观念层面，能指和所指的结合产生表意作用，而它们的结合约定俗成。

麦茨认为电影就是一种符号系统，其能指和所指体现为由画面和声音构成的视听体系，电影的含义主要通过它们的组合来传达。

但是，麦茨并不认同将电影与语言相类比的方法，他觉得这种类比不仅在外观上不恰当，而且在功能系统和操作系统上也不匹配，因为电影的表述方法和语言的表述方法并不相同。针对自然语言的特征，麦茨指出了电影语言与之不同的四个方面：1.电影不是交流手段，不是通信工具，而是表意系统。2.电影影像的能指与所指之间的意指性联系是以"类似原则"为基础的。3.电影语言中没有离散性单元成分。4.电影的基本单元以连续性呈现，无法对电影的表达进行分层切割，即对连续的银幕影像难以进行有规则的形式解剖。

麦茨认为，画面影像并不相当于字词，更不相当于词素，而相当于一个完整句。按照他的论证，银幕上的个别影像代表事件，而画面或镜头已经是若干事件的组合。

譬如，一支手枪的画面在电影句子中既不是主语也不是谓语，它本身就是一个句子：这里有一支手枪。在麦茨看来，电影就是一连串的句子。影像本身是与客观参照物相对应的有理有据的符号，它不像文字符号那样具有随意性和约定性。电影所表现出的语言特征只是镜头的组合方法。所以，电影语言绝不等于自然语言。

然而，电影符号学毕竟要借用语言学的方法来替换传统的研究范畴，为电影批评寻找新的理性途径，因此麦茨把能指/所指、内涵/外延、历时性/共时性、隐喻/换喻等结构主义语言学的概念——移入

电影领域，将影片的内在意义建构换为所指，把表面的素材符码变为能指。

麦茨声称，他的符号学研究对象是蒙太奇、摄影机移动、景别、段落等影片的外延方面。外延是建构的，也是系统化的，电影叙事就是形式外延的总和。麦茨早期的理论研究有两个重点，一个是影像体系，一个是剪辑手法。他认为诸如闪回、交叉等镜头手法已经具有结构和规范的意义，使用这些手法便是遵循约定俗成的形式。麦茨一直关注电影在表现时间断裂、因果关系、对立关系、空间距离等方面的技法，他认为电影语言首先是对情节的具体表述。

麦茨的研究产生了著名的大组合段落体系。他根据语言学中音素音位的概念以及音素在不同位置构成不同含义的原理，区分出八大组合段落。也就是说，麦茨选取了八种镜头连接方式，试图以此阐释蒙太奇叙事结构：

1. 单个镜头（自主性镜头）。

2. 非时序性单行组合段。

3. 非时序性括号组合段。

4. 时序性描述组合段。

5. 时序性交替叙事组合段。

6. 时序性直线叙事组合段。

7. 直线时序性单一片段。

8. 直线时序性散漫片段。

麦茨区分大组合段落的目的是找到电影话语中适当的"句""段"单位及其组织结构。他通过对镜头排列次序、组合方式、场景连接的分析，揭示它们在不同语境中的叙事功能，进而考察不同导演在不同影片

类型中镜头组接的意义。

麦茨的大组合段理论涉及了所有经典影片的叙事规则,探讨了电影符码的整体含义,超越了一部影片、一位导演,或一个流派的具体评价,所以符号学比以往的电影理论具有更高的抽象性。麦茨的方法有助于分析镜头如何安排行动,剪辑技法如何推动故事,因此他的大组合段理论不仅引起学术界的极大兴趣,同时也被广泛运用于影片分析。譬如《电影手册》对《少年林肯》的详尽阐释、彼得·沃伦对西部片类型的透彻说明、麦茨对《再见菲律宾》组合关系的读解和对《八部半》的套层结构的分析都为影片研究提供了范例。这些精细读解使影片评论摆脱随感式的漫谈而获得了学术维度,为电影批评展示了一条新路。

在麦茨的领导下,电影符号学在将近十年的时间内大致完成了两方面的工作:探讨了电影语言的结构,研究了电影符号的意义。它用换喻的形式把电影和语言连接起来,把电影技法归结为组织符号材料的形式。它追踪经典影片,揭示隐蔽的制作规律。但麦茨对于电影符号与现实符号关系的疏忽也遭到了理论家们的质疑,电影学者汉德森曾批评麦茨的理论是一种建立在主客体分离上的经验论,并指出他的静态分析方法把"结构"当作"结构化的结果",常常无视主客体之间的互动关系。也就是说,符号学割裂了电影现象的整体构成,需要从更为广阔的理论视野对之加以修正与补充。

1975年,《电影的精神分析》一书在法国巴黎出版。从此,曾被尊为先锋理论的第一符号学成为过去,其领袖地位让给了以精神分析学为主导的第二符号学。

三

60年代结构主义符号学初兴之际，弗洛伊德学说已被用于经典叙事分析。在这样的分析中，故事被描述成俄狄浦斯情结的再现，即情节发展由主人公的欲望和"寻找父亲"的过程所构成。

精神分析一直处于电影理论的边缘，当70年代进入中心以后，之前侧重能指的影片阐释开始转向所指，对电影意义的描述发生了新的位移。

精神分析的引入首先改变了银幕自身的概念。早先的爱森斯坦和俄国形式主义者认为银幕是建立含义和效果的画框，巴赞则把银幕比作认识世界的"窗户"，它暗示画框之外的丰富现实。折中主义的米特里觉得银幕既是窗户又是画框，保持这二者之间的互动，正是银幕的特殊魅力所在。但这两种比喻，无论是窗户还是画框都没有涉及表意问题。

精神分析学提出了一种新的隐喻——把银幕称为镜子。镜子的类比推衍出了新的理解途径和论说范畴：把影像由客体变为主体，揭示无意识的力量，强调观众与影片的复杂关系，使电影理论跨入一个新阶段。

对于电影符号学和精神分析学的结合起了重要作用的是法国心理学家雅克·拉康。60年代以来，拉康在《精神分析的四个基本概念》《笔录集》等论著中阐述了一系列心理学问题，譬如精神分析学的"主体"、人类现实通过符号层面向文化层面的转化、"想象者"的心理功能、形成内心视像的"镜子阶段"、体现主体与形象关系的想象和体现主体与语言关系的象征，等等。拉康的学说为研究电影的表意系统提供了理论依据。

弗洛伊德把心理结构划分为"本我""自我"和"超我"，而拉康则

将之区别为"现实界""想象界"和"象征界"。

现实界接近于弗洛伊德的"本我",是指现实机体,它表现为想象界的动力。在精神治疗的过程中,现实界不可能被发现,因此拉康将其排除在研究范围之外。

想象界指人的个体生活及主观性,它是现实行动的果实,但并不受现实原则的制约。拉康认为想象界是非现实幻想的综合,它执行"自我"的功能,能够在捕捉无意识的过程中被揭示出来。

象征界是一种秩序,支配个体生命运动的规律,因此它有点像弗洛伊德的"超我"。象征界同语言相关,并通过语言与整个文化体系发生联系。个体依靠象征界接触文化环境,同"他者"建立联系,成为主体,而语言把人的主观性注入各个领域。

拉康这里所说的语言是指无意识。他把无意识定义为语言。在拉康的表述中,无意识一般集中在心理结构的上层——想象界或象征界,是某种有序的文化化和社会化的果实。拉康认为无意识的活动与梦的规律相同,他将弗洛伊德所发现的压缩和移位的梦境规律改为隐喻和换喻的说法:换喻如同移位,整体被部分代替;隐喻如同压缩,一种意义被另一种意义更换。借助这些概念,他进一步指出:征状就是隐喻,欲望就是换喻。

拉康把心理活动的过程分为两个阶段,先是镜像阶段,后是俄狄浦斯阶段。

婴儿在出生后的6个月至18个月内,有一个辨识自己的镜像过程。在这个阶段中,婴儿开始以为镜中的婴孩是他人,后来知道那是自己,借助镜子他首次意识到自我的整体感。但这种认同可以说是某种"误认",因为婴儿这时还不会说话,他与镜像的关系只是一种想象关系。

推而广之，人在成长中会继续于想象中认同客体，并通过这种认同构成自我意识。镜像阶段的重要性在于建立想象的二元关系，而这种二元关系是人与所有"他者"的多种关系的基础，也是"自恋"的前提。

如果说镜像阶段与想象秩序相对应，那么俄狄浦斯阶段已进入象征秩序，即语言的秩序和父亲的秩序。拉康认为儿童在4岁前后进入俄狄浦斯阶段，与父母形成某种关系。在镜像阶段，父亲被假定为缺席，幼儿只知道母亲的存在，并下意识地想取代父亲的位置。拉康说这是幼儿与父亲功能的同化。等到儿童完成初次认同，父亲的角色便介入其中，他把文化传统的习惯传授给子女，并使幼儿最终屈服于"法"的压制，与父亲同化。二次同化是儿童从想象界进入象征界的必要条件，它与象征界所包含的文化现象密切相关。二次同化也就是主体在遭受社会文明制约时向文化规范认同和归顺的过程。拉康的镜像学说对于理解电影与现实的关系具有重要意义，为把握个体对世界的想象方式提供了一个独特的视角。

然而，银幕并不映照观众的面孔，它怎么能是一面镜子呢？事实上拉康的镜像理论超越了把孩子抱在镜前的规定情景，而泛指任何具有转换意味的象征状态，每一种包含现实与想象关系的状态都能构成镜像体验。作为一个符号系统和一种文化象征的电影，正是以转换的方式沟通了观影者与社会现实的联系。

电影理论家鲍德里曾指出，镜中幼儿的情境与电影观众的情境具有双重类似性。首先，镜子与银幕的外形相似，都是一个由框架限制的二维屏面。银幕使电影影像与现实世界分离，电影影像构造的是一个想象世界，观众通过银幕看到并感觉到广阔的大千世界，银幕框架仿佛起着规整的作用。其次，观众在昏暗的放映厅内听任电影的摆布，尽管银幕

人物与画面纯系虚构，但观众依然视为真实可信，这种认同与婴儿的第一次同化的状态相近。

还有一些研究者把镜像理论应用于观众心理分析——观众将自己的欲望投射到影片主人公身上，然后反过来再认同主人公所表征的价值。观众所具有的结构功能源自电影同化过程所包含的那些可逆也可变的元素。在同一部影片中，观众可以随着故事情节的发展不断产生新的同化。也就是说，观众认同的角度可随时改变。例如，在表现爱情的情景中，观众既可能与求爱者同化，体验其受阻痛苦的心情，也可能与被爱者同化，满足自恋的欲望。在表现欺诈的情境中，观众有时与欺人者认同，有时与被欺者认同。在表现战争的情景中，观众既能够与侵略者认同，也能够与被侵略者认同，观众感受的含混与暧昧类似于镜像阶段婴儿在想象界的境况。

二次同化过程中主体向文化规范归顺的理论往往被用来解释观众与电影的关系。譬如麦茨认为，观众所具有的文化经验使他在观看电影时预先排除了对客体的选择。观众一旦走入影院，就已经做出接纳的决定，也就是说，他将不再关心银幕世界真实与否，而甘心与虚构的想象性作品同化。这种认同不仅是一种心理倒退，而且还是一种精神升华，观众在观影过程中放弃了旧的欲望，重建了新的目标。

镜子的类比推翻了电影是物质现实复原的观念，提出了观影者的位置问题，使电影研究主题发生了重大位移，推动了电影理论从客体到主体的当代发展。

麦茨首当其冲地探讨了电影符号学理论，同时也是把精神分析学引入电影的先驱之一。在《想象的能指》一书中，麦茨根据拉康的学说做出了新的理论设想：我们试图运用"想象的能指"这个词来提出新的研

究途径。依照这种途径,电影的运作(某种特定能指的社会实践)深深植根于由弗洛伊德学说所阐释的人类学图景之中,电影理论要探究电影情境与镜像阶段、与欲望运动、与窥视癖等范畴的内在关系。自此,麦茨把他的符号学研究从对电影的能指(电影的物质性及其表述方式)的探讨转到了对"该能指进行精神分析的探讨",开始把电影"作为一种能指效果"来进行研究。

如同其他的理论家,麦茨也把类比作为新理论的基础,但他只是在电影的画面结构和观众的精神结构之间进行比较。

镜像理论似乎是镜像关系的辩证法,在主体与镜像之间,既有特征和轮廓完全相像的同一性,又有主体是血肉之躯,镜像只是回光返照的差异性。麦茨将这种关系横移于电影,予以进一步发挥:要理解一部影片,必须把被摄对象作为"缺席"来理解,把它的影像作为"在场"来理解,把这种"缺席的在场"作为意义来理解。(《想象的能指》)

麦茨认为问题的关键在于两种异质同构现象的共存:一种是作为想象作品的电影本身,另一种是观众接受电影的智力结构,而智力结构已被电影爱好者内在化,并使之能够适应影片读解的需求。(《想象的能指》)电影结构和精神结构的异质同构,是创造观众与影片的和谐关系并使影片得到妥善解读的前提与保障。

在麦茨看来,观众与电影的关系主要取决于"视觉欲望",而这一欲望的客体是一种缺席的存在。在分析影片放映过程中观众的观看行为时,麦茨指出观众的情不自禁地反应类似梦游症,因为这些反应不是源自现实的刺激,而是对如同梦境的电影影像的反应。观影者与梦游者的区别仅仅在于前者的行为发生在极度紧张的情形之下。

麦茨的阐述分别从两个层面展开。

第一层面所分析的是观众与影片的一般关系。在这里，观众与影片都被抽象化，观众是欲望的载体，影片是欲望的客体，以认同为前提，影片与观众的关系类似性欲与宣泄的关系。

　　第二层面表述的是观众的心理状态。这里的观众是意识和无意识的综合体。

　　麦茨在抛弃经验主义电影学方法的同时，潜心在精神和影像之间进行隐喻类比，试图于电影中寻找精神分析的客体对象。

　　麦茨认为，观众首先是与摄影机及摄影机的视线认同。作为想象的派生物，"观众就是放映机"；作为想象的接受者，"观众就是银幕"。麦茨觉得看电影使观众向儿童期退化，成年人在影院里孩子般地被人摆布：他奉命坐在银幕前，依序接受接踵而至的各种影像，被锁闭在与摄影机的初始关系之中。

　　麦茨认为，电影的意义在于满足观众的欲望，影片应当通过自身的结构间接反映观众下意识的结构。基于这一理念，麦茨觉得只能根据卖座片的观众感受来判断其文化含义，因为这类影片往往比其他影片更加准确地触及了观众的欲望热点。

　　麦茨对卖座片与观众的"想象"模式做了细致的分析。他认为，卖座片往往通过虚构故事来表现现实，这类影片尽量使形式融于内容，掩盖能指，突出所指，竭力给神话披上真实的外衣，让观众的郁结或向往在观影过程中得以化解。

　　通过对经典影片特征的分解，麦茨得出了这样的结论：一方面，电影所表现的世界比现实生动有趣，它比其他艺术更容易"被感知"；另一方面，电影又很难"被感知"，因为它的能指，即表现形式在感受过程中被消解了。一般情况下，观众既沉湎于影片之中，又清醒地知道这

是编造的作品。然而叙述"逼真"且巧妙的电影会削弱观影者的警觉，使其完全进入睡眠状态，让"现实幻觉"彻底取代"现实印象"。于是，观众意识与银幕的距离就被排除，电影不再是对现实的表现，而成为对意识的模仿，观众在银幕上看到自己意识的反映，他仿佛变为自身的观察者。

在麦茨的表述中，电影是一面封闭的镜子，从中反射出的只是观众精神结构中的潜意识，现实、想象、观影者的欲望等三大系统仿佛化为一体，电影结构与观众精神结构的异质同构似乎成为事实。当麦茨找到了比第一符号学更为深入的理论表述时却失掉了符号的现实性，走向了纯主观，并囿于意识和无意识的樊篱而不能展开更广泛的论证。

在观众认同的问题上，鲍德里的观点独树一帜。他借用柏拉图《理想国》第一章中的洞穴寓言，阐述了与"银幕宇宙"认同就意味着与自身认同的理念。

柏拉图描绘的是一幅身陷洞穴而终生受难的囚徒图，戴着枷锁的囚徒们永远不能回头，只能看到那些投射到洞壁上的影子，于是就把这些影子当成了现实。鲍德里认为柏拉图笔下的情景代表了人类精神的退化倾向，可以栖身的洞穴如同人类逃避现实转而投奔的母亲怀抱。与此相类似，电影院是观众依托的母亲腹腔，银幕是现实的延续，观众在黑暗中看着闪烁的光影，驰骋着思想意绪，把幽暗的影院当成了原乡。鲍德里认为柏拉图所讲述的情景在观影过程中得到了体现，因此可以把电影看作人的思维模式。

早在60年代末，鲍德里的名著《电影机器及其意识形态效果》就曾做过相近的探讨。他认为观众是电影画面结构的元素之一，因为他的观看取决于摄影机的视线。通过精神分析的途径，鲍德里又把观众的精

神结构等同于银幕的画面结构,试图从精神活动的规律来解释电影的象征含义。

在弗洛伊德那里,梦是愿望与幻觉的变体。在鲍德里的进一步阐释中,电影与梦几近等同:电影院必需的黑暗条件,观影者强制的静止不动,光影闪动的催眠作用,观众确实进入了梦境。这时观众已经处于瘫痪状态,他在频频变动的镜头面前手足无措,完全丧失了辨别真伪的能力,使意识彻底潜沉于电影时空之中。电影院像是一张温柔的带有幔帘的大床,它吞噬了观众的肉体,使其沉浸在自我意识的漫游之中。鲍德里指出,这正是人类喜爱电影艺术的缘由,这种遁入自我的幻想使人们深藏不露的欲望得到了自恋式的满足。

精神分析学对电影研究的重要意义是无可置疑的。它把电影理论从第一符号学机械式的牢狱中解放出来,将观影主体带入电影的表意过程。如同符号学确立了电影符码的规则体系,精神分析学则挖掘出了隐埋在电影文本深处的主体意识形态,它使电影学说从对影片表层框架的阐释进入对影片内在结构的研读。

但是,精神分析的方法并非尽善尽美。把银幕比作镜子,把电影比作梦,当这种以想象和类比为基础的理论方法简单地运用于电影批评,就会显出偏执的局限,因为这种理论对影像映现机制和观影心理机制的表述是想象性的,对电影特征的把握是不完整的,常常夸大影像功能忽略音响作用,将现实世界与象征世界等量齐观。而过分沉溺于臆想的精神分析,往往漠视影片符码的现实因素,使批评家的分析陷入自说自话的泥潭。

1989 年

1990 年代

她们的声音

20世纪80年代的中国拥有世界上最为壮观的女电影导演阵容：活跃在摄影棚的有三十余人，成为各制片厂主力的有十几人，相继问鼎国际奖坛的多达十人。这种蓬勃的景象不仅在中国电影发展史上从未出现，在世界电影范围内也绝无仅有。中国女电影导演们的奋斗敦促我们去关注和研究她们的创作。

女性主义的创立为我们提供了以性别为角度来分析一段历史、一种现状或一类文艺活动的理论方式。

或许，我们找不到女性主义理论和女电影导演创作之间的直接联系——中国的女导演并没有按照女性主义的理论规范来进行创作，但女性主义理论提示我们应该注意女性自身的精神历程，关照她们在创作中的心态，探究其作品和其他文化的关系。

一

女性主义电影理论与批评的思潮是在六七十年代以来后结构主义兴起的历史背景下展开的。它对发达的好莱坞电影工业及制作方式采取了

批判的、解构式的立场和态度,其目的在于瓦解电影业中对女性的压制和剥夺。它通过对资产阶级主流电影视听语言的剖析,揭露其意识形态深层的反女性本质。作为当代电影理论中一个重要的流派,女性主义批评对好莱坞经典电影的解构式分析,不仅显示了当代理论的独特视角和批判力量,同时也维护了理论自身的独立性和自足性。

女性主义电影理论的发展大致可归纳为三个阶段:

1. 方法论形成期(1972—1975)。

2. 理论发展期(1975—1985)。

3. 思想转型期(1985—现在)。

在第一阶段中,女性主义电影工作者开始组织旨在提高妇女自我意识的团体和读书会,拍摄反映女性生存状态的影片。其中较著名的有:《成长中的女性》(*Growing up Femaie*)、《珍妮的珍妮》(*Janie's Janie*)、《三种生活》(*Three Lives*)、《女人的电影》(*The Woman's Film*)等。

1972年,纽约与爱丁堡同时举办女性电影展。第一份专门研究女性主义的电影刊物《女性与电影》(*Woman and Film*)问世。

随着影展和专题研讨的不断开拓,两本关于好莱坞电影中女性形象研究的著作接踵出版。这就是1973年玛朱瑞·罗森(Marjorie Rosen)的《爆米花维纳斯:妇女、电影与美国梦》(*Popcorn Venus: Woman, Movies and the American Dream*),1974年莫莉·哈丝科尔(Molly Haskell)的《从尊敬到强暴:电影中的妇女待遇》(*From Reverence to Rape: the Treatment of women in the Movies*)。

这两本著作运用社会学的分析方法,梳理了好莱坞电影中女性形象的变化,指出了女性角色与社会背景的内在关联,批判了好莱坞电影对女性现实生活繁复性的抹杀以及对真实女性经验的扭曲。其具体阐述涉

及了女性形象塑造的刻板模式、女性的被动地位、银幕时间分配的不公、银幕女性形象对妇女们的影响等诸种方面。

萌芽期的女性电影理论主要在于提高女性的自觉意识，揭露主流电影对女性的非公正态度，唤醒观众，特别是女性观众对这一现象的注意。

美国女性主义电影工作者劳拉·穆尔维（Laura Mulvey）的著名论著《视觉快感与叙事性电影》（*Visual Pleasure and Narrative Cinema*）的问世，标志着女性主义电影理论进入第二个阶段。

在女性主义发展的各个方面，劳拉·穆尔维都身体力行。她一直从事前卫电影的创作，为了从实践的角度表现女性主义批评的锋芒，她和彼得·沃伦（Peter Wollen）合拍了数部体现其理论观念的影片。比如《人面狮身像之谜》（*Riddles of the Sphinx*）、《艾美!》（*Amy!*）等。在这些影片中，她再次审视电影的快感和女性话语的空间，表现神话与记忆的转化过程，并试图以新的观念建构女性的历史。

劳拉·穆尔维的《视觉快感与叙事性电影》之所以成为女性主义理论发展过程的一个分水岭，原因在于她第一次把两性差异带入对观影经验的讨论，将研究的重心转移到对经典好莱坞电影的逆势探讨。如果说过去的女性研究只是关注银幕上真实女性经验的匮乏，那么劳拉·穆尔维所考虑的已是这种匮乏的动态过程和精神制约的历史缘由。她的论述为抵制经典好莱坞电影的快感策略提供了坚实的理论基础，从而对女性主义电影研究产生了巨大的影响。在以后的十几年内，凡是有关女性电影研究的文章，不论赞成或反对，都必然触及她所提出的问题。

在这篇写于1975年的论文中，劳拉·穆尔维运用弗洛伊德和拉康的精神分析学说，详细分析了电影中色情快感与银幕女性形象错综复杂的关系，指出父权社会以"无意识"的阳具中心主义结构电影的本质，

从而为精神分析理论注入了尖锐的女性主义观点。

劳拉·穆尔维把弗洛伊德的性与无意识的论述作为对在男性中心秩序中妇女地位的说明，通过阐述男性操纵电影生产和接受过程、创造各种形象来满足他们的需求和无意识的欲望，提出观影经验依据两性间的差异建立在主动的（男性）观众控制被动的（女性）银幕客体的论断。

她具体论述到，银幕情景与叙事相结合，促使观众采取男性心理状态为主的观影地位。而电影一般从两个方面唤起观众的无意识：一是偷窥——主体通过观看被动的客体产生快感；二是自恋——通过和银幕形象的认同获得自我肯定。弗洛伊德的窥视癖学说运用于观影经验的讨论就是麦茨的钥匙孔效应和拉康的镜像阶段。劳拉·穆尔维将之用于女性理论，指出经典好莱坞电影中偷窥和自恋的两种作用基本是男性的，因为在性别不平衡的世界中，注视的快感早已被界分为主动的男性和被动的女性……女人是影像，男人才是注视者。

在劳拉·穆尔维看来，男性对女人形象的矛盾态度推动了电影本文中女性形象朝着极端的方向发展，她们或者像在希区柯克的影片中那样，被塑造为罪恶客体的女人；或者像在斯登堡的影片中那样，被描绘为一个可爱的对象，一个物恋。但这两种极端都没有给女性观众留下余地。

依照劳拉·穆尔维的观点，女性在主流电影中不仅被排斥，而且被剥削。好莱坞所提供的只是物化的女性形象。而在观影方面，由于电影制作的视点属于男性，所以女性观众只能认同男性主体或女性客体，完全没有主动性可言。即使被经典电影唤起某种快感，也不是女性经验的感觉。

由于劳拉·穆尔维的探讨只局限在主动的男性观众和被动的银幕女性，因而在她之后的讨论大都集中在主动的女性观众和银幕女主角的关

系、叙事结构中女性主体的问题,以及男性形象成为色情快感对象等方面。这些研究都围绕视觉快感而展开,从而构成80年代女性主义电影理论最鲜明的特色。

一些学者不满劳拉·穆尔维将女性观众男性化,把理论重点转移至弗洛伊德根据女孩在前俄狄浦斯期对母亲的依附所延伸出的女性双性说,试图从此提出女性注视的观念,解释女人的色情欲望和其他女人的关系。1981年,劳拉·穆尔维对女性观众也提出了自己的观点。她在《视觉快感与叙事性电影的反思》一文中指出:女性对作为欲望客体的女性的认同,往往不是采取被虐狂式的女性立场,就是采取男性的立场,以成为主动的注视者。这种游移牵扯了某种程度的换性认同,关联到女性前俄狄浦斯阶段被压抑的男性特征。因此,女性观众暂时接受男性化的状态,是为了回忆她的"主动"阶段。

80年代中,除去对女性观众的理论阐述之外,还有某些学者开始研究好莱坞类型电影与女性的关系。这些研究所涉及的有黑色电影、女人电影以及通俗情节剧。这些研究表明,以上提及的电影刻画坚强的女性,直接与女性观众对话,给女性观众提供极大的快感与认同。而通俗剧式的作品尤其突出,它们往往不仅显示女性观点,而且化解了女性欲望与客观环境间的冲突。就此而言,女人电影和通俗剧具有解构电影的能力:一方面暴露女性在性歧视社会中的困境,另一方面以颠覆传统来强化这种意识形态观念。

第三阶段的特征是理论反思或检讨。如果说80年代初期的女性主义电影研究仍然和过去一样集中在对两性差异的探讨,那么在此后十年的发展中,通过系列对主体性、女性特质,甚至男性特质的讨论,女性研究已显示出寻找构成女性特质的条件,跳出单一的两性对立,为女性

主体的建立拓展更大的空间的倾向。迈伦坎浦（Patricia Mellencamp）和威廉姆斯（Linda Williams）在她们合编的《反思：女性主义电影批评文集》(*Re-vision: Essays in Feminist Film Criticism*)一书中表示：女性主义已由分析差异的压迫性转向描绘差异的特殊性，并以此寻求解放和彻底改变的可能。

这种转变与克丽斯特娃关于女性主义理论发展三阶段的说法不谋而合。她在《妇女的时间》(Women's Time，1979)一文中曾作过这样的区分：第一阶段平等论的女性主义者争取的是与男性在各方面相等的权力，因而拒绝两性差异的说法。第二阶段则开始研究女性特质的构成，强调女性有别于男性，肯定女性自身的特殊性，进而抵制接受男性的语言秩序。第三阶段打破了旧有的差别体系，针对女性整体中的个别成员，强调各个不同主体在权力、语言、意义关系上的差异，最终将每一个女人的特殊性体现出来。

确实，80年代中期以后的女性主义电影研究越来越开始置疑精神分析和两性差异论的局限。精神分析学由于其超越历史的理论性和超越大众的精英性，往往忽略了社会问题的具体时空性，而将之搁置在一个悬浮的平面上，从而使结论常常给人以似是而非的感觉。尽管它把观影的主体性问题带入电影研究的领域，但却否认不同观影地位的存在。在这种假设之下，不同阶级的女人所拥有的观影经验都是相同的，处于不同历史时期和环境下的观众都会用一样的方式来诠释电影本文。这样的理论观念，势必否定女性间差异的存在。

1987年冬季的《银幕》杂志推出"解构差异"的专题号，指出困扰80年代中期两性差异理论最重要的原因是过分强调男女两性差异的结果，以至放弃了性之外的其他差异问题。有人甚至提出以源于社会科学

的性别（gender）取代性（sex）的讨论，借此超越两性差异的限制。

泰芮莎·德·罗瑞蒂斯（Tresa De Lauretis）在《性别工程》（*The Technology of Gender*）一书中详细分析了性别的建构。她认为，性别是一种社会关系的再现，主体在经受种族、阶级以及两性关系时被性别化，因此，主体不是统一的，而是多重的。而对主体建构的研究，也应该从两性的差异，扩大到种族、阶级、肤色、年龄，甚至性偏好等诸方面。

珍·甘娜斯（Jane Gaines）对女性主义电影研究提出批评，其中特别不满精神分析以两性差异概念作为女性压迫的唯一解释。她在1986年发表的《白种优势与观看关系：女性主义电影理论中的种族与性别》（White Privilege and Looking Relations: Race and Gender in Feminist Film Theory）一文中指出，有色人种的女人通常感受到的压迫，主要来自作为有色人种，其次才是作为女人。白种中产阶级的价值观妨碍了女性了解其他的压迫方式。所以，她希望重新回到马克思主义历史唯物观的立场，建立黑人女性自己的历史。

罗瑞蒂斯和甘娜斯等人的观点重建了分析差异的多重性和复杂性，提出了不能淡化不同压迫形式的特殊性，从而不仅纠正了女性主义理论忽略种族、阶级、历史的偏差，同时也对电影的总体研究树起了重归社会、重归时代的路标。她们所揭示的问题，既需要当代女性主义电影学者面对，也需要所有的电影史学家、理论批评家注意。

二

对于西方女性运动中出现的大批专著，中国大陆在80年代中后期

开始给予系统关注。1987年出版了法国女作家西蒙娜·德·波伏娃的《第二性》（另一个译名为《女人是什么》）。1988年出版了美国贝蒂·佛里丹的《女性的奥秘》。

对于女性批评的译文开始大量地散见于各种报纸杂志。1988年《外国文学研究》刊出《疯女人和〈简·爱〉》。1989年《外国文学》发表《妇女文学和文学妇女》。由于这些译文大都节选于某些相关书籍，所以人们虽然可以借此了解西方女性批评的特点，但却不足以把握全貌。

为弥补国内评价零散、术语不准确的缺憾，从美国康奈尔大学归来的张京媛博士主编了《当代女性主义文学批评》（1992年北京大学出版社出版）一书。此书从词意鉴别、翻译渊源、使用现状等不同角度重新廓清了feminism的汉语意义，并明确将其定译为"女性主义"，从而使它和"女权主义"在含意上区别开来。

此书力求较全面地提供西方女性主义文学批评的历史脉络和理论范畴。全书共分为"阅读与写作"和"女性主义批评理论"两大部分。

在前一部分收录的论文中有强调阅读理论中性别作用的《作为妇女的阅读》和《阅读妇女（阅读）》；讨论如何阅读妇女的自传以及妇女撰写自传困难的《我的怪物／我的自我》；指出无视黑人女作家存在的《黑人女性主义评论的萌芽》；分析妇女在事业上的平庸，不是她们天性的产物而是她们处境的产物的《妇女与创造力》；亦有提出反思过去，重新审视妇女作家道路和妇女所置身的文化传统的《当我们彻底觉醒的时候：回顾之作》。

第二部分共收录了八篇论文：《我们自己的批评：美国黑人和女性主义文学理论中的自主和同化现象》和《镜与妖女：对女性主义批评的反思》是80年代末英美派女性批评家对二十多年来女性主义批评的反

思。《性别差异》一文指出当今时代的中心问题是性别差异，并以系列复杂的隐喻讨论了西方文化中和哲学话语中性别之间的关系。《女性主义与批评理论》阐述了作者对女性主义、马克思主义、解构主义、心理分析学的思考。《女性主义与解构主义》《女性主义与心理》《女性本质的研究》以及《父权制、亲属关系与作为交换物品的妇女》等文则分别探讨了女性主义与解构主义、心理分析学、马克思主义、结构人类学之间的关系。

关于女性主义电影理论，国内现尚无类似完整的译文集或著作译本，对理论界产生重大影响的是劳拉·穆尔维的《视觉快感与叙事性电影》（周传基译，文化艺术出版社，《影视文化》第 1 辑）、《视学快感与叙事性电影的反思》（林宝元译，文化艺术出版社，《影视文化》第 4 辑）和美国加州电影学院教授尼克·布朗 1987 年在北京电影学院讲授现代电影理论时对女性主义电影理论的评价。零星见于刊物的还有安·卡普兰的《母亲行为、女权主义和再现》（姚晓蒙译，《当代电影》1988 年第 6 期）。正如在欧美电影理论发展中的作用一样，劳拉·穆尔维的分析为中国的电影评论带来了方法论的启迪，理论界对它的运用远远超出了女性作品的范畴，而成为对电影整体观照的视点之一。当然它也毫无疑问地推动了女性主义电影批评在中国的发展。

可以说，中国大陆对女性主义电影理论的关注和运用始终停留在理论的层面。它随着 80 年代理论批评界如饥似渴地吸取欧美各种新型理论批评流派的思潮进入中国，和形式主义学派、新批评派、结构主义符号学、叙事学等理论一道受到推崇。劳拉·穆尔维对经典好莱坞电影机位的读解，对观影地位的分析，以及对精神分析学的独特运用，极大地启发了理论和批评的灵感，成为许多影评人读解影片的武器。一些女性

评论者则吸收女性主义理论揭示男女差异的精髓，借用女性主义观点直接分析评论女性导演的作品与特征。

从翻译介绍的内容看，中国大陆对西方女性主义理论的了解还停留在第二阶段，即理论批评界通过女性主义分析注意到电影中女性被呈现的方式。大家开始知道，女性形象的塑造与剧情的安排、镜头的摆设密不可分。而经典好莱坞的电影在表现女性时所采用的两种极端手段：以低角度机位窥视女性身体，以越过男演员肩膀的高角度矮化对面女演员形体的叙事策略更是从实践的角度揭示出女性形象是被建构的，而非自然天成的。这些理论视点被批评界所接纳，并化为评述中国电影方式的内在肌理。

三

80年代末期，河南人民出版社出版了由李小江主编的《妇女研究丛书》。其中包括了《夏娃的探索》《女性观念的衍变》《性与法》《神秘的圣火》《潜在的冲击》《风骚与艳情》《浮出历史地表》《迟到的潮流》等一批分别从女性研究、女性经济、女性文化、女性文学、性学等不同角度阐述妇女问题的作品。这批著作大都由国内的专家学者撰写，理论视点准确，文字表述到位，可以说是中国女性研究的第一批启蒙集和鼓动书。

中国妇女出版社1992年出版了《中国妇女研究十年》。此书收编了1981—1990年间具有代表性的妇女问题研究论文，并按照不同的题目划分为"女性学科研究""妇女问题研究""妇女研究组织"等不同范畴。此书虽然对女性理论研究的鉴定有欠科学，但毕竟是大陆十年妇女问题

研究成果的集锦。

1994年，生活·读书·新知三联书店出版了《性别与中国》。此书由著名女性学者李小江、朱虹、董秀玉主编，收集了国内外数十篇有关中国妇女问题研究的专题论文，其编辑体例不论从主题立意或文章选择都显示出较高的学术水准。全书分为三大部分，分别从"妇女与国家、政治""妇女与文化""生育、人口与性"等角度对中国女性的生存环境、意识规范、艺术形象进行了理论梳理和论说。其中许多篇章都不乏思想和方法的双重启示。

西方的男性似乎不大愿意谈论女性主义的问题，很少自发地思考和关心此类问题，因为他们毕竟与妇女相很大的差别，他们自身的处境和经历不足以使他们迫切地感到有这种必要，然而1994年2月中国社会科学出版社出版的一部评价性专著《女权主义与文学》却由一位男性所撰写。

作者康正果在研究中国古典妇女诗词的时候深受波伏娃《第二性》的启发，继而不断研读更新的相关论著，从此步入女性主义批评的大门。出于理论兴趣和向国人介绍的职责，他动手撰写了这部概述女性主义批评理论的入门读物。此书并不贪大求全，而以勾勒女性主义发展轮廓，传达各派理论旨义为主。但身为"他者"，作者忍俊不禁地发表了自己的一点看法："女权主义者与国内热心编造农民起义史神话的人们有着类似的症结：他们都喜欢把压迫者和被压迫者绝对对立起来，把压迫的制度理解为一个必须爆破的堡垒。正如农民不满封建统治者，又与后者共谋一样，'女人'本身就是父权制的产物，她承受着压迫，又寄生于其中。正如农民的阶级仇恨并没有对封建制度构成真正的威胁，妇女从来也没有仅仅凭着女性的愤怒得到真正的觉醒。必须把妇女的解

放和觉醒置于整个的历史、社会变革中考虑。尽管女权主义者把社会主义制度也视为父权制，但要谈中国妇女已经赢得的权利，就不能不谈中国革命的胜利。同样，资产阶级的人道主义固然没有特殊地规定妇女的权利，但若没有对人权的呼吁，脱离了法国大革命的背景，我们也很难想象玛丽·沃斯通克拉夫特仅仅出于女性的愤怒就能写出她的《为女权一辨》。"[1]

这或许可以说是当代中国男性对女性主义的一种看法吧。

与业已构成几个发展阶段，并具有鲜明战斗性的西方女性理论相比，中国的女性研究正在逐步建立着自己的体系和形态。近年来几位执着于此项事业的女性（李小江等）的出现和女性研究在不同区域（文学、艺术、人类学、心理学、性学、社会学、法学、婚姻学、人口学、就业问题等）的延伸，预示出中国的女性研究必将随着时间的推移而蓬蓬勃勃地开展起来。

四

许多研究者都注意到，中国妇女的人格意识更多地隐匿于社会总体道德规范和革命运动之中。因此，对于中国妇女材料的把握应立足于经验范畴，而不是理念范畴。如果说中国古代妇女的历史是一部女性意识在男性社会和个体家庭中消融的历史，那么当代妇女的精神历程则是在轰轰烈烈的社会革命中沉浮隐现的奋争记录。作为社会问题的变色龙，

[1] 康正果：《女权主义与文学》，中国社会科学出版社，1994年版，第99页。

当代妇女的生活状况一直敏感地反映着时代的潮涨潮落。然而作为一个独立存在的实体，妇女们却未能建立起一个能与男性意识抗衡的亚文化圈。这种情形是由中国妇女解放的独特途径所决定的。

近现代中国历史的现实告诉我们，妇女与封建生活方式的逐渐疏离始终依赖于社会整体的变革。不论是辛亥革命、"五四"运动，还是新民主主义革命，都是中国妇女摆脱家庭羁绊，投身新生活的契机。而这些运动也确实把解救妇女当作改造封建社会的一个重要环节。在革命的倡导者看来，妇女的苦难就是社会的痼疾，要改变社会就必须改善妇女的状态。于是，革命接纳了女性，女性的自我意识在革命运动中萌生。她们中的个人伴着集体事业的进步而成长，她们的视野随着国家的发展而拓宽，因而，她们本能地把社会革命当作自身的革命。

在中国，首先以抗争形式提出男女平等思想的主要是一些男性社会革命家，如戊戌变法中的康有为、梁启超，"五四"启蒙运动中的李大钊、陈独秀，而在社会潮流中谋求自身利益的激进妇女们却未能进一步形成独立的行动纲领和斗争原则。这样，中国妇女革命的思想基础和活动方式就天然地带有男性色彩。

中国妇女解放运动中突出的社会化特征和男性化倾向大大削弱了女性自我反思的意识与批判男性中心主义文化的思想基础。而且，妇女思想的非独立性已使男性成为运动的实际主体。在社会革命的洪流中，妇女们把男性当作行动的楷模，以男性的标准衡量自身的价值，她认识不到自身精神存在的特殊性，因此只能不断追随大环境的需求，而压抑个人内在生命力的释放。"男人能办到的女人也能办到。"这句在神州大地风行数十年的口号铸就了千百万妇女踏入各种社会行业的心理动机。

就此而言，大陆女性主义研究者李小江鉴定了妇女解放的两个特

点。她认为:"在中国,共产主义思想唤醒了农民革命,帝国主义政治造就了民族国家。而女权主义进入中国,从来就不是针对男人,而是针对封建社会——男人接过女权主义反对封建主义——这是它在中国的第一个特点。""妇女解放运动自发生之日起,无论在哪个政党的领导下,一刻也不能偏离民族革命的轨道——这是它的第二个特点,从秋瑾革命开始,直到社会主义中国的建立。"[1]

她的进一步阐述是,西方女性主义思潮进入中国后命运叵测。在"男女平等"的旗帜下,它与共产主义运动合流,但自始至终是后者在意识形态领域批判和诋毁的对象;它成为民族革命运动的组成部分,却又始终承受着民族主义对"西方"的抗拒。它是反对男性中心社会的,却被男人接过去,成为男人试图解放自己的武器。1949年后,"妇女解放了",女性主义不再有存身之地。[2]

"与西方女权运动不同,妇女解放在中国,似乎从来就不是妇女自己的事。无论怎样称呼它,有一个特点显而易见:它总是特别民族主义的。在民族主义的旗帜下,可以动用国家机器去动员妇女,也有可能通过国家政策去塑造妇女,将妇女问题直接纳入国家视野——任何其他派别的女权运动于此力所不逮——而这正是当代中国妇女解放运动的重要特点,已经构成了当代中国妇女生活的基调。"[3] 李小江的这一论述对中国妇女运动的特点做出了基本的概括,而这一特点最终决定了女性解放更注重群体效应的方式。

[1] 李小江:《性别与中国》序言,读书·生活·新知,三联书店,1994年版,第5页。
[2] 同上书,第6页。
[3] 同上书,第6—7页。

倘若把西方女性主义运动的逻辑过程归纳为社会革命—男性批判—自我反思,那么中国妇女的解放则呈现出完全不同的格局。前者更强调男性批判与自我反思,后者则过多地沉溺于社会群体运动。这种深刻的差异使西方女性运动带有极大的自觉性和自足性,而中国妇女的解放则表现出明显的被动性和依附性。批判意识的淡化和反思能力的不足,造成了中国女性理论的贫弱,也导致了妇女解放的先天失调。所以,它不像西方女性运动那样具有自己明确的行动纲领、完整的理论体系以及旗帜鲜明的女性领导人。

中国确实没有西方意义上的女权主义,然而我们却不能无视女性意识的客观存在,它见之于女性文艺创作,体现在妇女的社会生活之中。甚至那些声称"我不是女权主义者"的论调,也包含着某种机警的女性策略。她们或者不愿继续扮演社会化的战斗角色,而渴望温馨优雅的女性方式;或者想摆脱与男性公开抗衡可能遇到的困扰,而追求静悄悄的变革成效。在世界文化的总体格局中,中国的女性运动绝不可能是一潭死水,它将循着自己的路线向前推进。

五

在封建时代,女性的自我意识沉沦在婚姻家庭之中,觉醒于两性之爱,她们的反抗常常阐发于伤春闺怨,自叹不幸。李清照、朱淑真等才女们的诗书笔墨所传递出的心灵寂寞和生死恋情,可以说是女性人格意识的最初萌芽。而从"五四"到现在,一大批在历史洪流中脱颖而出的女文学家更显示出令人惊叹的勇气与天才。她们的行为不仅给男性创造

者以艺术的情绪和灵感，同时自己也留下了卓越的成就。

但中国女作家真正以群体形式登上文坛应该说是在"五四"时期。而女性意识在文艺作品中被明确提出并被广泛反映则是在1979年后。

中国第一批现代意义上的女作家，诞生在中国有史以来罕见的文化运动——"五四"运动之中。在这场规模浩大、效果显著的思想革命中，新文化不只是发生在父子两代或数代人之间的观念冲突，而是新兴的进化论对维系了几千年的传统礼教的公然宣战。因此，这样一个时代的主人公必然是叛逆式的英雄。"五四"女作家的成长过程正值新文化运动的巨变之时，轰轰烈烈的"五四"新文化观念与青年知识女性心理的转折成熟相结合，使她们成为一批与时代的逆子们并肩而立的逆女。她们的生存状态和精神发展使她们直观地把自己的个体经验化为一种时代的艺术形象，即旧礼教的反抗之女和新文化的精神之女，这几乎是当时所有女作家创作中隐在的自我形象。女作家们的自我形象与这些主人公们一起构成了时代的形形色色的叛逆女性的故事。她们或者背叛家庭，违抗父母之命，毅然寻求爱情和人格独立，但又负荷着对家庭的罪孽感；或者在旧式教育的严格规范和旧式家庭的封闭空间中虚掷青春；或者以少女的迷惘和困惑，承受着新旧文化冲突的压力。这些特征构成了早期女性文学的基本内容。

丁玲的《梦珂》《莎菲女士日记》的问世，标志着女性创作开始走向成熟。这里的女人傲然独立，并首次发出了对恶浊人世的尖刻批判。丁玲敏感地提出，对于妇女来说，如果不能在政治、经济上独立，仅仅在爱情方面的追求是极为虚幻的。萧红和张爱玲是新文化运动发轫后二十年内最为活跃的女作家，她们不顾或来自社会习俗，或来自左翼运动，或来自右翼营垒的种种理由的压制，我行我素、酣畅淋漓地书写着

不同环境中的女性悲剧。作为一位与主流文学保持了一致性的作家，萧红的《生死场》描写了日本人入侵前后的东北偏僻农村艰难困苦的生活情景。作为一位女性作家，她对村民中的妇女命运给予了特别的关注。在她细致的笔触下，中国闭塞地区的妇女们的生存惨状被一一呈现出来：小团圆媳妇们受不住婆婆的残酷非死即疯；年轻的妇女们在无节制的生育中不断地倒下去；即使偶有少女迸发出爱情的火花，也要为这短暂的欢乐付出沉重的代价。萧红以切身的感受述说着妇女蝼蚁不如的屈辱生活。张爱玲的创作远离时代主流，她的描写对象大都是没落的官宦人家的小姐或少奶奶。这些人物表面上是百无聊赖地偷情、调情，实际上面对的却是令人不寒而栗的生存困境。与那些善良无辜、浑浑噩噩的女人们所不同的是，她们个个都清醒地意识到了自己的现实境况，于是她们便施展一切手段来谋求个人的利益。长年累月的工于心计使她们筋疲力尽，并把她们扭曲成人性沦丧的恶魔。她们向一切人施以报复，甚至连自己的亲生儿女也不放过。而这一切的理由是：我吃了一辈子的苦，难道你们就能那么便宜。张爱玲的女人们不是在沉寂中凋零、死去，便是在精神的被虐和施虐中成为一个恶魔。张爱玲在她独特的叙事中揭示了作为对父权社会行使报复的女性的疯狂。

"五四"女作家是以新旧交叠之际的时代叛逆形象登上文坛、踏入社会的。鉴于有限的个体经验，她们似乎只有在那尚未定型的女性旗帜下述说人生、情感、爱情、婚姻、家庭及个性等种种与自我有关的话题，以松散而不成体系的形式和时代的流行语汇去书写自己，并把自己纳入社会。丁玲、萧红、张爱玲等一批女作家的作品尽管还算不上真正的女性意识，但她们毕竟突破了当时男性作家们陈述的视域，以充满个性化的感受去描述女性的状态和女性的心理，在文化与政治大动荡的年

头冲破传统规范而开始奠立自己的传统，这在主流文学为先导的中国文化史上无疑是一抹瑰丽的性别色彩。

新中国的成立是中国妇女生活史上的另一件不可磨灭的大事。社会制度对男女两性在法律、政治、经济地位上的平等相待，终于否定了两千年来对女性理所当然的奴役和欺辱。同工同酬、婚姻自主等法律政策的颁布，使女性社会成员第一次在人身和人格上有了基本的生存保证。于是文学艺术中对妇女翻身解放的表述成为一个写不尽的主题。然而，这并不是现代女作家所建立的女性文学传统的继承，而是将性别在轰轰烈烈的革命运动中消融的过程。在众多的作品中，阶级阵营的划分是基本的划分，男性与女性都不过是革命的齿轮和螺丝钉，女性的价值和意义只能包含在革命与反革命的区别之中。风行了几十年的《白毛女》和《红色娘子军》成为塑造解放了的女性形象的典型。

当经历了1979年前后人道主义的洗礼之后，灵府洞开的女作家们又一次举起性别的旗帜，再度开始了漫长的自我探索。由于开放的意识渗透到各个领域，人们的精神文化已逐渐与世界接轨，女性主义文化思潮开始为中国女性所接受，因而女作家们的探索便日益显示出自觉的女性意识。在新人辈出的繁荣景象之中，一份长长的女性作品表被书写在中国新时期文学的史册上。

《在同一地平线上》（张辛欣）：表述当今社会中男女并不是在同一起跑线上竞争，女性在实现自我价值的过程中困难重重。

《方舟》（张洁）：以愤怒的笔触抨击性别歧视和职业女性的生存困境。

《心祭》（问彬）、《核桃树的悲剧》（宗璞）：刻画被迫或自愿地"从一而终"的平民妇女的不幸。

《天生是个女人》《一个女人一台戏》（陆星儿）：表现以爱情或男

人为生活主旨的女人最终没有出路。

《女性——人》（竹林）：隐喻妇女命运的无限轮回，表明经济独立对于妇女至关重要。

《荒山之恋》《小城之恋》《锦绣谷之恋》《岗上的世纪》（王安忆）：以空前的暴露程度描写两性的床笫"欢乐"，并塑造女性的强者形象。

《麦秸垛》《玫瑰门》（铁凝）：表现几代妇女周而复始的两性关系，刻画女性的执着和被伤害后的曲扭。

1979年以来的中国妇女小说的令人瞩目，不仅在于女作家的大量涌现，也不仅在于女性主题的连续出现，而更在于那变化了的形象和语言。一些女作家在避开题材和典型的限制时，独具匠心地将女主人公从办公桌旁、厨房里、车床边移到了病床上。因为只有在此时此刻，她们才既不属于党和国家，也不属于丈夫和儿女，而真正属于自己——自己拥有自己的身体。

这里有《人到中年》（谌容）中奄奄一息的陆文婷、《四个四十岁的女人》（胡辛）中献身教育的柳青、《恬静的白色》（谷应）中瘫痪在床的美丽女子、《七巧板》（张洁）中被终年幽闭在精神病院的金乃文、《三生石》（宗璞）中癌症缠身的知识女性……这些被搁置在病房中的妇女们第一次有了安静地回首过去、反省生活的机会和可能。这也像是一个巨大的象征，隐喻解放了的妇女在社会角色和家庭职责的双重挤压下是如何的疲惫不堪。在1949年后的文学作品中，妇女往往被高置于革命的圣殿，她们扮演着"典范"的角色，大都以献身于祭坛而完成使命。以上作品将妇女移入病房空间的构思，以一种杰出的想象力打开了深入体验妇女心灵的新途径。在中国文学史上，还未曾有过如此细腻地观察和描述女性身体的作品，而这一突破意味着女性文学由自在走向了自觉。

刘索拉的《蓝天绿海》《寻找歌王》和刘西鸿的《你不可改变我》《黑森林》以更为洒脱的态度塑造了我行我素的新一代，那些不在意他人、完全以个人喜好对待世界的青年女性形象尽管遭到"个人主义"的指责，但毕竟昭示了生长在开放年代中的一代新型女性的精神风貌和心理气质。

进入90年代以后，方方、池莉、林白、陈染、张欣、赵玫、徐坤、海南等一大批女作家的涌现使中国的"女性小说"走向了繁荣时代。她们和王安忆、铁凝、张洁等人一道组成了新的女性文学风景线。这一时期的代表性作品有王安忆的《香港的情与爱》《叔叔的故事》、铁凝的《对面》、林白的《一个人的战争》《同心爱者不能分手》、陈染的《无处告别》《与假想心爱者在禁中守望》、海南的《我的情人们》等。这些作品摒弃了传统小说中女性在社会、家庭、情爱等方面的殉道者形象，开始从心理、情感和性的角度探讨女性自身的独立价值。作为一代新型女作家，她们力图通过写作来向以男性为中心的道德观和思维模式发起挑战，并建构起女性文学的领地。而徐坤的《遭遇爱情》和姜丰的《爱情错觉》则以更为开放的态度描述了现代女性的情感经历，这两位女作家解构式的写作方式使成就斐然的女性小说显得更加富于当代性。

中国女性文学的发展已经打破了男性规范女性形象创造的传统，使性别成为一个独立的表述范畴，而女性作家也开始找到认识自身的思想武库和语言途径。

六

如果我们承认每一位电影导演都有其自身所处的社会历史环境，都

有其不容忽视的创作特殊性，那么就应该在历史的脉动中去寻找中国不同段代女电影导演们的情感之母。20世纪以来的中国艺术像块透明的镜子，它十分精确地反映着各个时期社会政治的衍变和文化领域的倾向。任何一种创作现象都未能避开历史主流的影响，而总是和国家意识形态紧密地纠葛在一起。譬如，易卜生的娜拉一经在中国舞台上出现，她就成为娜拉的一个变种。在移植的过程中，为了适宜当时流行的概念而使娜拉的某些个性特征得以泯灭。中国女导演们的成长和发展更是与时代精神的变化息息相关。

中国的女电影导演按年龄大致可分为这样三个群落：以王苹、董克娜为代表的老一代；以王好为、黄蜀芹、张暖忻、王君正、史蜀君、陆小雅为主的中年群体；以李少红、胡玫、刘苗苗、宁瀛为象征的青年工作者。就创作主体而言，她们无可置疑地属于同一世界。但从美学观念上看，她们的影片又呈现出不同的价值取向。因而，对女导演创作的考察应当从时空的交叉点出发。

如果沿着时间流程追溯，我们在她们的作品序列中会发现一个想象的连续体：女性的社会形象、女性的生活模式、女性的婚姻恋爱总是以变幻的形式不断重复出现。虽然许多作品并非单纯从性别的角度进行描述，但都透出对女性状态特有的敏感和关切。倘若从空间上体察文体环境的制约，我们就可以感觉到民族政治变化对她们艺术创作的巨大影响：其影片往往是大时代中的小故事，而故事中的主人公形象又常常是社会征候的符号式隐喻和指称。

第一代女电影导演王苹与董克娜是新中国建立后第一批走上影坛的女导演。作为首先获得了与男人同等工作权利的女人，她们极为渴望寻求一种能与男人同步的行为方式，以真正完成从家庭中人向社会中人的

过渡。这种以民族、国家、男人为主导的社会意识最终导致了女性自我探索和时代政治的同步。当时正值中国社会主义建设的高涨阶段，所谓无产阶级革命的历史效益达到了最强烈的程度，积极的集体主义和献身要求构成社会的主导精神。人们被这些新的价值观所激动，都把投身革命看作自己理所当然的职责。而此刻的电影业由私有制转入公有制，由商业运作进入教育体制。这一切都使电影工作者置身于翻天覆地的心理体验之中，他们一面努力适应新的工作环境和新的对象要求，一面尝试拍摄新电影。这是中国电影除旧布新的时代，是一种轰轰烈烈的社会氛围，屈指可数的两位女导演置身其间，实实在在地觉得自己属于一个变化中的整体，并经历着某种超个人的体验。

作为"代"的特征，王苹、董克娜的艺术目标是为社会服务。她们的个人命运受历史和政治的支配，其创作与时代息息相通。她们的影片在外观上保持着"现实主义"的形态，但内在却塑造着集体的形象和英雄的神话。她们向往浪漫的激情并追求强烈的感召效应。把电影变为时代的传声筒，为公众提供符合社会道德规范的人物典型，是她们共同的艺术模式和创作轨迹，她们没有可能去打开反映世界的另一扇窗户，于是以个人的才华将历史的风范发挥到极致。

诞生在动荡年代的王苹，其个人经历本身就是一个历史的本文。"九一八"事变的风云把十五岁的她带入艰苦卓绝的抗日救国运动。一次《玩偶之家》的演出，使她丢掉了教师的饭碗，被迫出走，戏剧性地创造了中国的"娜拉事件"。从此她彻底投身左翼文化运动，随着革命浪潮的起伏，辗转于烽火燎原的大江南北。她出演过《北京人》《武则天》《雷雨》等著名剧目，也参加过《丽人行》《八千里路云和月》《一江春水向东流》等重要影片的拍摄。新中国军事教育片摄制的需求，又

使这位已人到中年的女军人端起了摄像机,成为中国第一个名副其实的女导演。

王苹的个人成长受惠于左翼革命的传统,因此占据她影片中心位置的永远是社会的、阶级的并充满战斗激情的人。王苹的创作和中国社会的政治变化保持了最为密切的关系,这不仅是因为她自己身处历史漩涡之中,而且还在于她真诚地信仰中国共产党,自觉自愿地站在无产阶级阵营一边。她始终意识到自己的社会职责,以传达时代主流倾向为创作前提。所以她影片中的主题和故事,影像和声音都派生于特定的历史原型。每一个角色都有既定的动机、情感、仪表和姿态,有现实事件为依托,甚至大都基于当时盛行的阶级划分概念。如果说是一种艺术才能,那么王苹擅长将某些司空见惯的事情变为激动人心的事件,将情节创造为具有象征意味的时空结构,让观众在号召性的结局中接受情感的再教育。由于她的影片常常反映时代最重要的政治动向,并坚持简捷明快的表述方式,因而在社会上往往造成轰动效应。《槐树庄》(1962)、《霓虹灯下的哨兵》(1964)属于这一类型的代表作。

在历史片的制作中,王苹特别地描述了,或者说是通过自身体验感受到了革命之于女性的多重含意。在她的故事中,恋人关系或夫妻关系从来都是引导者和被引导者的关系。他们聚首于历史所提供的特定时空,在共同战斗的过程中建立起至死不渝的爱情。对他们来说,战场和情场具有相等意义,革命和爱情是同一概念。这种在革命背景上建构的两性关系,或者说通过两性关系反映革命伟力的叙事格局异常自然地推出了"革命使妇女获得了幸福"的终极结论。因此王苹的影片往往隐含着某种副本文效应,即在弘扬革命的同时说明中国妇女的解放与社会解放同在一个过程之中。她影片中的妇女形象呈现着永恒的传统道德魅

力——把生活中最有价值的部分留给男性,自己毫无保留地献身于他们的事业。而男主人公则永远是党在不同历史机遇中的肉身呈现,女主人公与他们的结合是谋求自身解放的最好机遇。王苹以个人投身革命、在革命中获得双重幸福的体验陈述着妇女解放和社会革命的关系。《柳堡的故事》(1957)和《永不消逝的电波》(1958)特别清晰地表明了这一点。

由于王苹的作品直接隐射社会政治风云,所以她的影片往往和时代的泛本文构成问答关系。这些影片的影像方式不仅是当时政策的意象符号,而且还承担着规划未来的重任。王苹的意义并不在于她个人创作中的自我意识,而更多地显示为她作为一个女人在电影业,乃至整个社会生活中所起到的举足轻重的作用。她的成长和创作经历极为典型地印证着中国妇女的抗争和命运。

董克娜的成名作《昆仑山上一棵草》(1962)标志了早期女性电影的方式和水准:既是对当时主流意识形态的宣传,又是创作者女性体验的无意识泄露。影片以一棵小草命名自己的主人公,并将人物形象置放在昆仑山脉——宏大的社会生活的象征性背景之上。影片以中、全景镜头为主,人物总在环境的映衬之中,从而在视觉上给人一种臣服和规驯的感觉。导演的女性特征主要表现为对妇女走向社会,并在其间逐步被同化过程的细腻描述。

影片叙述的视点基本是女人的视点,前半段是新来的女技术员眼中的惠嫂,后半段是惠嫂自己的闪回。女技术员眼中的惠嫂是母亲的形象,惠嫂个人的回忆在表述妻子的职责,而年轻的女技术员无论在年龄或成熟度方面都是女儿的化身。这三个时态正好构成一个完整的女人。影片故事的概要是:初出校门的女学生被严酷的自然条件所折服,面对未来的艰苦工作失去了信心。来自工农的惠嫂用现身说法鼓起了她的勇

气，使她重新踏上前进的征程。这样的人物设置和情节结构建立了双重的本文效应：一是以工农教育知识分子进行主流说教，二是以女性向男性同化昭示妇女之路。

作为女导演早期作品的代表，王苹影片和董克娜《昆仑山上一棵草》的叙事是一种社会推理模式。通过叙事，人物的信仰和行为方式得到阐述，并被当作合理的范例加以推崇，而观众在深切的认同中不但重新确认自己的社会位置，同时再度经受精神洗礼。这样的象征式叙事远远突破了女性电影的框架，而成为一代电影的基本模式。这从另一个侧面又说明了女导演们初出茅庐，便取得很高的成就。

然而就女性意识而言，这些影片中的女性形象大都是男性精神的缩影。女导演们在讴歌女性时把男性作为参照物，以男性英雄的标准描述女主人公的成长。男人是积极的施动者或助动者，女人是消极的模仿者。女主人公的心理特征并不诉诸女性的情感经验，而更多地来自于一般的社会意识。这样的创作没有超出男性的意向范围。如果我们从历史的横断面去把握她们的位置，就会感到她们像是连绵山脉中起伏的山峦——其创作既和时代相连，又和主流意识形态相关。作为在50年代初期刚刚扛起摄像机的女人，她们当时在政治和业务方面都处于模仿阶段：思想上追求与大社会合拍，创作上要得到同行的承认，生存的非自主性决定了她们影片中无法避免的趋同性。此时的各种条件都决定了不可能产生独立的或者真正的女性电影。

1979年以后，历史发生了惊人的变化，一批学院派女电影导演的崛起不仅大大扩充了女性创作队伍，而且在艺术上突破了旧有的框架。她们把摄像机伸向生活的各个角落，显示出极为广阔的精神视野。应该指出的是，中国电影伴随着社会变迁走过了一段长长的探索路程，但并非

所有经历了这段探索的创作者都在循着同一路线和同一速度前进。女导演群体的出现固然有着相同的时空背景，甚至拥有相近的目标和志向，然而在作品中却显出不同的价值标准和伦理倾向，那些表面上似乎形态接近的影片其实在观念方面相距甚远。

王好为、肖桂云、广春兰、石晓华等一批现已步入中年的女导演，承传着左翼电影的传统，成功地抹去性别特征，成为中国主流电影制作中的生力军。就精神物质的饱满和艺术技巧的娴熟而言，王好为堪称佼佼者。她从影二十余年，拍片十多部，风格样式涉猎城市轻喜剧、名著改编、情节剧、舞台戏剧等诸多类型。她的影片从未制造轰动效应，但却都引起热烈的社会反响。作为一批成长于血雨腥风业已结束年代的女性，王好为们接受了更为系统的电影教育和美学思想。车尔尼雪夫斯基"生活即为美"的观念，谢晋式的现实主义电影路线在很长一段时间内都是她们临摹的样板。这些影响使她们的创作带有更大的社会性而非个人性。譬如王好为的电影总是探讨普通人与社会的关系，个人在大时代潮流中的遭遇，历史在人们身上打下的种种烙印；《瞧这一家子》（1979）表现"文革"后的人们如何在新生活的环境中纠正"文革"遗留的恶习；《夕照街》（1987）反映社会转型期多种道德观的风貌；《潜网》（1981）刻画当代婚姻背后复杂的社会因素；《失信的村庄》（1986）和《金匾背后》（1987）揭示时代变革期间的观念混杂。尽管在她众多的影片中也有类似《村路带我回家》（1987）、《北国红豆》（1984）等描述女性成长过程的作品，但其基本特征还是在于以大时代中的小故事，反映社会、历史与人之间的互动关系，只是这里的女主角更具有表现力了。王好为创作的质量和数量使她成为足以和男导演比肩的当代重要艺术家之一，而她的创作方式几乎是许多同时代女性导演的共同方式。肖桂云与其丈夫合

作的数部历史片、石晓华的工业题材影片、广春兰的少数民族影片,无不具有鲜明的主流特征。或许,正是这一特征使她们更快更顺地获取了在电影王国遨游的通行证。

然而也就是在这一时期女电影导演的作品中,我们看到了类女性电影的尝试。这些以妇女形象和妇女问题为中轴的影片虽然表现出混杂的视点与立场,但毕竟预示出女性意识在电影领域的呈现。这里有王君正的《山林中的头一个女人》(1987)、《女人·TAXI·妇人》(1990);秦志钰的《银杏树之恋》(1987)、《独身女人》(1990);陆小雅的《红衣少女》(1984)、《热恋》(1989);史蜀君的《女大学生宿舍》(1983)、《女大学生之死》(1993)。在80年代中后期,伴随着社会女性思潮的兴起和女性文学的兴盛,探讨女性问题的电影创作也出现了一个小小的高潮。甚至一贯以主流电影见长的王好为和董克娜在此时也分别拍摄了《村路带我回家》(1990)、《哦,香雪》(1992),《谁是第三者》(1988)、《女性世界》(1990)。这些女性电影大都以塑造正面女性形象为主旨,但并不将叙事视点限定在女性方面(或许她们认为仅此并不能说明问题),而往往在陈述过程中始终贯穿一种全景式的观照。她们的故事常常以某个女性热点问题始,而以一个社会批判的结局终。最初以激烈情绪提出的女性问题在多重矛盾的表述中最后必然归隐于社会话语。

如果就女性意识的相对自觉和女性表述的相对自律而言,这样几位导演及作品应当被提及。她们是:以《沙鸥》(1981)和《青春祭》(1986)探讨当代女性生成文化背景的张暖忻;以《女儿楼》(1984)描述女性情感历程的胡玫;以《马蹄声碎》(1987)刻画战争如何将女性异体化的刘苗苗;以《人·鬼·情》(1987)揭示当代女性生存困境的黄蜀芹。这些影片的深浅程度虽然不同,但都开始从性别的角度关注社会,并着

意以个人的视点表现女性。令人欣喜的是，女性意识的自觉带动了"文体"的自觉，这些影片的拍摄显示出强烈的风格化特征。像张暖忻的悠悠思忖，黄蜀芹的挥洒自如，刘苗苗的酣畅淋漓，胡玫的感伤忧郁，都化为一种相应的影像语言和叙述调式，从而使女性电影体的出现成为可见的事实。

"文革"后第一个提出电影语言创新问题的张暖忻在自己的影片制作中总是力求不同凡响。她在成名作《沙鸥》中血肉丰满地塑造了一个"爱荣誉胜过生命"的女人，尽管这一形象未能从性别的角度揭示一个女运动员在那特定历史时期所面临的全部困境。如果说《沙鸥》的刻画还是一种外在的社会化方式，那么《青春祭》已包含了更多的自省精神。影片编、导、演三种角色与女性身份的契合使影片以毫不掩饰的第一人称坦露性意识觉醒的过程。然而依然是因为意识模糊所导致的处理失当，结果造成女性表述的再度受损。导演意欲通过傣汉两族少女不同生活形态的对比，表现非正常社会氛围对女性的沉重压抑。但影片没有紧紧把住这一主题，镜头常常在文明与野蛮的符号和女性与非女性的影像间游移不定，加之对"文革"前后背景的刻意渲染，影片所触及的女性问题便混同于一般的人性问题，而女主人公的反思也随之失掉性别色彩，成为一代青年男女情绪的共同象征。从探讨的主题和表述的方式看，《青春祭》已经接近自觉的女性体，只是因为编导把不同的矛盾冲突同构并置，企图以此获得更大的包容度和更广范围的影响面，因而使影片丢弃了初衷，损伤了纯粹性。这样的局限也可以说是主流规范的另一种变异。

第五代导演胡玫以《女儿楼》首先引起社会瞩目。在这部充满哀伤意味的作品中，编导以对妇女境遇的特别感受描述着女性本我的失落。

影片细腻地刻画了一个服役女兵的爱情心理过程,并试图以主人公两次中途夭折的情感说明:女性人生态度的造就受制于社会观念的规定,局限于她们习惯的总体文化。即使席卷全国的社会运动早已过去,但其残留的种种意识依然是许多女性心头不可推诿的现实负担。这部影片在当时所以令人耳目一新,是因为它的镜语设置和对两性关系的把握都显示出女性特有的方式:妇女被塑造为积极说话的主体,无论是女主人公艰难的选择,抑或她朋友们的实际处境,都试图表达女性是什么和女性需要什么的问题。

中国解放妇女的社会化使她们担负着双重任务,一是在与传统观念的抗争中证实自己作为"社会人"的价值;二是在男女角色的冲突中证明自己作为"女人"的意义。在"男女都一样"的口号下面,妇女承受着巨大的精神压力和肉体损耗。揭示多种人格面具后的自我失落,逐渐成为许多女性创作者自觉或不自觉的对象。如果说刘苗苗的《马蹄声碎》对艰苦卓绝的红军女兵的描绘还带有某种朦胧和含混,那么黄蜀芹的《人·鬼·情》的表述已相当清晰。

在很长一段时间内,黄蜀芹沉溺于浪漫主义的情怀之中,她通过《青春万岁》和《童年的朋友》这样的作品颂扬理想,讴歌献身。也许是这份过于清纯的思想,使她对感伤地"自我抒发"缺乏明显的兴趣,而全神贯注于社会伦理的探讨。《人·鬼·情》的摄制,不仅使她对女性的认识达到新高度,而且使她的整体创作进入新境界。《人·鬼·情》之后,好戏连台,佳片迭出:《围城》(1992)、《画魂》(1994)、《孽债》(1995),可谓真正步入辉煌。

《人·鬼·情》以一个著名戏剧演员的艺术生涯为蓝本,但影片与其说是对她成功的赞赏,倒不如说是借用其生活素材表明对女性单

向发展的置疑。影片细致地描述女主人公生成的历史,把以往程式化的新女性典型透明化和具体化,从而内在地解构了所谓平等的神话。

《人·鬼·情》的叙事结构,可以分解为三大事序:

1. 母亲私奔,养父被砸台,秋云遭凌辱——童年梦醒。
2. 秋云初露锋芒,老师慧眼相识——青春的磨难。
3. 秋云功成名就,婚姻家庭却极为不幸——欠缺的人生。

这些叙事单位被安排在一个时序性的水平轴上,构成了层层展开的剥洋葱头式的表述。倘若借用格雷马斯的话语,这部影片的叙事就是契约式的结构。因为女主人公的命运发展契机往往在于她与某种外在力量的交易。这些交易包含着不同的社会关系层面,呈现出循环往复的建约毁约过程。而所有这些过程,决定了她命运发展的趋向。事序1中的契约建立在血缘层面,也就是秋云和生身父亲的契约。影片中,这个始终以"后脑勺"出现的男人不仅隐匿身份,而且携拐母亲出逃,把幼小的秋云置于无父无母的境地,使她因此遭受世人的讥笑和欺辱。父亲的毁约使秋云在童年就具有了男人—恶鬼的联想模式,并暗示了她一生不可摆脱的压抑。事序2中的契约建立在社会层面,老师是立约者,秋云是受约者。但他没有维系这一契约,而以个人情感打破了平衡,或者说他没有勇气建立新的契约,从而把秋云再次推向生活的边缘。事序3中的契约建立在夫妻层面,秋云事业有成,可丈夫却嗜酒嗜赌,心胸狭窄,从不履行自己的道义责任。"后脑勺"逃避父女契约,老师解除师生契约,丈夫毁坏夫妻契约,这些正常人伦关系的否定使秋云置身于一个颠倒的生存环境,面临着父不父、师不师、夫不夫的现实困境。于是她转而嫁与舞台,投向冥冥鬼神。

影片把《钟馗嫁妹》的戏剧程式和情节演化为电影的聚合语言,用

以针砭秋云所被迫接受的社会行为。影片以梦幻的方式表现钟馗的出卖,使之成为一面无所不在的精神透镜,观众从中可以辨认影片文本的内在机制。当秋云在影片序幕部分把自己装扮成一个戏剧鬼魂时,我们就领悟到这将是一种寓言式的叙述,在这个寓言中,人物的内涵将不断被反魂印证。事实上,影片中的钟馗一直是秋云自我赎救的魔幻意象。秋云受难,钟馗前来营救;秋云转运,钟馗喜不自禁;秋云成功,钟馗感叹她辛劳。秋云在现实中找不到好男人,于是便在幻想中寻找保护神。而爱钟馗演钟馗的经历最终将她与钟馗同化。当秋云在镜中与男性角色完全融为一体,镜子便把她彻底吞没。在片尾部分,男女参半的形象再次出现,它和片首的影像遥相呼应,构成对全片主题的提示和说明。《人·鬼·情》以套层结构完成了两个层面的叙事,即在表述女主人公艰难立业过程的同时又对她生成的文化背景提出反诘。而正是在这一点上,它突破了一般女性电影的表述框架。这些影片的出现,使我们对女性电影的热情显得不那么唐突。

七

仅仅从女性主义的角度概括中国女导演的创作显然不能容纳全部。在走向多元格局的 90 年代的电影制作业中,生气勃勃的女导演们几乎在各个题材领域中都显示出自己的才能:肖桂云在历史片领域的不断进取,刘国权在商业片制作上的成功,而李少红的全方位出击,使她成为当代最令人瞩目的新锐导演之一。她的《血色清晨》(1990)冷静而富于张力,是对中国现实有力的摹写。她的《四十不惑》(1992)精致而

细腻,是城市电影中的佳作。1995年《红粉》堪与外片抗衡的票房使她突破艺术电影的单纯区域,迈向广阔的创作领域。90年代步入影坛的宁瀛出手不凡,两部影片《找乐》(1992)与《民警故事》(1995)都获得国际大奖。难能可贵的是,在市场经济的巨大压力之下,宁瀛不急不躁,坚持个人风格的探索,显示出清醒的头脑和坚毅的性格。

90年代以来中国大陆女导演的电影主要表现为三种叙事形态:主流叙事、精英叙事和商业叙事。这三种叙事与大陆总体电影格局相一致,说明创作者的意识和影片的定位功能基本囿于社会文化的大走向。

主流叙事承传经典叙事模式,仍然在主流意识形态语境中讲述社会情节剧的故事。王好为、黄蜀芹、王君正、史蜀君等人的作品均在此列。

精英叙事拒绝与"主旋律"呼应,坚持文化反思态度和现实批判立场。李少红的《血色清晨》和宁瀛的《民警故事》是其中的杰出代表。前者以对一种残酷社会现实的逼真呈现,有力地揭示了集体无意识心态的衰颓和陈陋。后者试图以表象世界的琐碎、零散、平面展现原生态的多元意义空间。

商业叙事追寻港台风格,以各种拼贴方式争取高票房和快循环。刘国权是胜过所有男女导演的佼佼者。她认为电影是给观众而不是给艺术家看的,影片在具有艺术价值的同时一定要有娱乐性[1],并声称要拍出"好莱坞式的商业片"[2]。然而她的影片更像是港台商业片的大陆翻版。《疯狂歌女》《女明星秘史》《招财童子》《新潮姑娘》《痴情

[1] 《广州日报》,1988年10月18日。

[2] 《文汇报》,1989年12月20日。

女子》《虎兄豹弟》《梁山伯与祝英台新传》……这些片名十分鲜明地体现了她的电影特征。

这里,我们能够归纳90年代女导演们的创作现象,却不可概说为女性电影的发展,因为此一阶段的女导演们仍然无法逃离整个时代的大故事。在社会转型的开始和商业大潮的兴起的背景下,女性意识的发展和女性故事的讲述依旧面对经济、政治、社会意识的三重规范。

如果说我们在中国女性意识的早期发展中发现了其与西方女性觉悟过程的差异,那么,在20世纪末叶的大陆女性现实中,再次发生了与西方女性运动迥然不同的逆转:当西方女性进行自我意识启蒙时,大陆女性已经和男人同工同酬;当西方女性形象日益独立化和中性化时,大陆女性却在传媒形象中恢复女儿身。其实,这并不是真正意义上的逆转,而是现象表征的自行拆构,它再次印证了中国妇女解放的非自主性和与社会变革的同一性。在时代的大故事中,女性们的努力虽然催生了无数的变体的小故事,但却终将不能改变其基本结构框架。20世纪80年代中期开始展露端倪的大陆女性电影,于社会经济变革的90年代面临新的历史困境。

<div style="text-align:right">1995年于北京</div>

电影理论之旅

照相的发明诱使抱有一定科研目的的科学家殚思竭虑地发明一种以照相为基础的科技手段,来摄录自然界瞬息万变的运动的分解状态。既然分解状态的照片得自相应的同步运动,那么把照片还原为运动的影像也就顺理成章地成为人们下一步追求的目标。只是前一种人的动机出自科研观察的需要,而后一类人的探索却大多由于对活动影像的好奇。在摄取动态分解照片和把照片还原为运动影像的各种技术问题逐一得到解决之后,为科研目的而发明的活动影像遂开始脱离发明者的初衷。当活动影像被爱迪生关进"窥影柜"供市井闲汉单独观赏时,它已变为娱乐工具。卢米埃尔兄弟的历史功绩在于把活动影像从爱迪生的封闭柜中解放出来,让它映现于银幕。从此电影成为电影。但卢米埃尔兄弟能料到这是永不枯竭的制币机吗?能预计到它会成为一门艺术吗?

今天谁也不会否认电影是门艺术了,而且它也确实构成20世纪最重要的文化现象。可是在19世纪的最后几年中,有谁把从爱迪生的"窥影柜"中瞥见的拳击场面或舞女脱衣的色情暗示当作艺术呢?有幸出席卢米埃尔兄弟的影片首场公映的观众们固然曾因如梦的银幕影像而亢奋,他们的兴奋点毕竟不是由某个特殊题材所激活的,而仅仅是因为目

睹了现实动态难以置信的再现！然而就在这些现实的简单记录中存在着叙事的可能，虽尚原始的技术基础却已提供伪造现实的仿真条件。这一发现（或许应首先归功于梅里爱）驱使一些希望发财的新奇爱好者们利用电影制作出一批迎合市井娱乐消费者的道德标准和鉴赏趣味的影片。对于那些感情浅薄的浪子回头的故事，苦命女子遇人不淑或沦落风尘的悲惨经历，以及幼稚天真的奇想或血腥残忍的粗糙的展示，高雅之士当然不屑一顾。然而这类内容的影片在20世纪初却是市井百姓的主要娱乐消费品，其民间艺术的性质自亦不言而喻。

在电影出现之前早已存在的一切艺术无不是由迫切的艺术创作愿望导致新技术的发现。电影的发展却经历了相反的过程：它首先是技术的发明，然后才导致一种新艺术的发现。问题是这种新发明的技术是否只能制作低俗的民间娱乐消费品？如果它能成为真正的艺术，可能性又在哪里？

有着久远的文化艺术传统的欧洲民族总背着亚里士多德艺术观的包袱，他们怀着提高电影艺术品位的愿望，却让电影到已存的艺术门类中去求依附。1908年，法国人把电影高雅化的尝试，托付给一批名声显赫的文艺家去操办。但是，从《吉斯公爵遇刺》(1908)到《伊丽莎白女王》(1911)，三年努力的结果只得到一个不堪回首的教训。虽然最初也曾吸引原先对粗俗影片不屑一顾的上流人士欣然来影院就座，可是不久就受到这同一类人的无情的讪笑。人们从银幕上听不到表演艺术家们震撼心灵的声音，只见到无端翕张的嘴唇徒然传递无法通达的哑语；艺术家们优美的舞台动作移置到银幕上竟成了夸张的滑稽表演。无疑，正是上述多次尝试的失败，才使侨居巴黎的意大利文艺评论家卡努杜认识到"电影不是戏剧"，电影的艺术可能性存在于电影自身。

卡努杜是第一个为电影做出艺术定位的人。他把已存艺术分为两大类：在时间艺术（音乐、诗歌、舞蹈）和空间艺术（建筑、绘画、雕塑）之间存在着鸿沟，电影则是填补鸿沟的第七艺术。卡努杜虽把电影置于已存艺术之外，却仍把它比附于已存艺术，显然他还背着亚里士多德的包袱，无怪乎他由此得出的结论是：电影作为艺术应摒弃商业性，而成为"知识精英"们享有特权的领地。电影之所以有后来的发展，恰恰是由于它拒绝了卡努杜的这一结论，因为无视商业性的电影终究只会构成对电影自身生存的致命威胁，但无论如何，自卡努杜起，对电影这门艺术的理论探讨总算理直气壮地展开了。

旅美德国心理学家于果·明斯特伯格的《电影：一次心理学研究》堪称电影理论史上第一部有分量的著作。他从审美心理生成的角度对电影作了相当全面的考察；他分析了心理机制同观影感知的关系，从观众的注意力、记忆、想象和情绪等方面描述电影画面运动感和纵深感的由来，并以此界定电影的特性——由于这种特性，被摄下的外在世界实际上已失去原有的分量，脱离了时空和因果的掣肘，而流注进"我们自己的意识形式的铸模"。

明斯特伯格充满睿智的发现虽为当时的人们所忽视，但是，热衷于文艺新思潮的青年一代对于电影艺术本质及其可能性的理论探究，却在第一次世界大战之后，随着默片艺术的日趋成熟而形成一股壮丽的热潮。巴黎和莫斯科成了这股热潮的两大漩涡。有意思的是，是灾难性的战争促成了热潮的兴起。

在法国，战争迫使舞台演出暂停。一向热衷于看戏的青年文人和艺术爱好者们转而光顾他们过去很轻视的电影院，结果被光影交织的银幕形象迷住了。他们不仅从中发现了新的表现手段（他们本来就是一些离

经叛道的文艺新思潮的倡导者和信徒），更从中看到了有待发掘的丰富的艺术潜能。以路易·德吕克为代表的青年一代，开始为电影争取应有的艺术身份而大声呐喊。他们提出电影的本质是"上镜头性"（德吕克），他们欢呼"画面的时代已经到来"（阿贝尔·冈斯），他们说"节奏是心灵的需要"（慕西纳克），他们指出"电影中的被摄物已不是物件本身，而是需要加形容词的那件东西"（爱泼斯坦），他们探讨照明在营造气氛时的巨大作用，他们研究表演在摄影机前的特殊方式，他们注意到摄影与剪接对影片风格的决定性意义，总之，他们取得一致的共识是：电影是一门"视觉艺术"（杜拉克）。他们不仅提出理论主张，而且还几乎无一例外地投身于创作实践，以实践（包括颇有争议的"纯电影"的实验）来证实他们的理论发现，来发掘电影多方面的表现潜能。

德吕克通常被认为是卡努杜的继承者。其实这是误解。德吕克无疑受到过卡努杜的启发，但他始终不同意"第七艺术"的提法，而且他从一开始就冷静地承认，电影不仅是艺术，还是商业。他是从艺术品制作者和消费者的关系这个角度，来考察电影这门新艺术的。

在俄国，第一次世界大战的直接后果是苏维埃共和国的诞生。十月革命把一批青年知识分子送入电影行业。他们怀着为社会主义政权服务的激情以及对艺术的新观念，为苏维埃电影奠下第一块基石。他们的政治觉悟以及对自己职责的认识，引导他们对意识形态传递效能的关注，而这种关注又不可避免地集中到对蒙太奇作用的确认。他们认为，画面本身并无含义，含义是由蒙太奇射入观众意识的。这与明斯特伯格的外在世界流注进"我们自己的意识形式的铸模"的论述何其接近！蒙太奇并不是这些苏联青年的发明，这本来是个法语技术词汇，意指画面的组接。至于画面组接在影像系统中的巨大作用也早已由美国人格里菲斯以

他的影片一再证实。不过，蒙太奇从来也没有得到过像 20 年代苏联青年电影导演们那样深入的探究和重视。他们不仅写出了思维缜密、论据琐细、卷帙浩繁的理论著述，更以震撼国际影坛的《战舰波将金号》（爱森斯坦）、《母亲》（普多夫金）、《兵工厂》（杜甫仁科）和《带摄影机的人》（维尔托夫）等一批电影杰作，来发掘、验证、阐明、引申蒙太奇在电影感知和意识形态传递效能方面的决定性作用。称他们为苏联蒙太奇学派或许过于简单化，因为他们彼此的观点不仅不尽相同，有时还相当对立。但有对立便有争议，自由争议往往更深化原有的认识，导致认识的理论化和系统化。在苏维埃政权成立后的最初十年中，至少在电影界，学术气氛是相当自由的。可惜这种自由到 20 年代后期骤然萎缩。行政干预式的批判迫使爱森斯坦后来对蒙太奇的更辩证的思考锁进尘封的资料柜，而维尔托夫则从此在理论探索中保持沉默。不过他们在 20 年代论争性极强的理论著述和开创性的艺术实验，对电影艺术及电影理论的探索仍产生了深远的影响（60 年代，爱森斯坦后期论著的发表，使巴赞的电影本体论的"禁用蒙太奇"观点，受到更激烈的质疑和抨击。同样，维尔托夫的"结构蒙太奇"理论在 60 年代末也成为西方"真实电影"的主要论据，这是后话）。

不要以为 20 年代探索电影理论的人都像德吕克和爱森斯坦那样同时投身创作实践。作为认识的抽象形式，理论的建树当然需要专门从事抽象思维的人才。在苏维埃政权最初十年的相对自由的学术环境中，有一个号称"形式主义"的文学理论学派对于电影理论的研究具有特殊的意义。他们把文学作品作为一种纯粹的艺术现象，来追寻文学本身的内在规律；他们总结和归纳文学的构成元素与建构方法，并认为只有文学本身的特有规则才能说明文学本身的意义。用同样的方法，他们研究了

包括电影在内的其他艺术门类。他们发现:"电影中的可见世界不仅仅是可见世界,而是语义关联中的可见世界,否则电影只是活动照片。只有当可见的人、可见的物具有语义符号的资格,才能成为电影艺术的元素。"而所谓语义关联是由风格变化赋予的;摄角、背景、照明具有重要的意义。电影动用了这些形式参数后才把普通材料(可见的世界)改造成它自身语言的语义元素(梯尼亚诺夫)。他们甚至说:"归根结底,电影同一切艺术一样,是一个图像语言的特殊体系。"(艾亨鲍姆)这类论述实际上已超出电影制作理论的范围,向电影美学、电影文化学方面伸展了。虽然,他们的电影理论在当时并未产生显著的影响,而且后来由于各方面的原因,他们纷纷离开俄国,并主要从事语义学和叙事学的研究,不再涉及电影研究,但是,"形式主义"学派的电影理论对于第二次世界大战以后的现代电影理论的形成却具有不容忽视的启示作用。

20年代之后,对于有声片的出现,不仅默片时期取得杰出成就的电影艺术家开始时一般抱有敌对情绪,电影理论家们也大多持不信任的态度。德国完形心理学家鲁道夫·爱因汉姆的理论著作《电影作为艺术》就是这种不信任态度的极端典型。这本书出版于1933年,那时有声片已有六年的历史,但是爱因汉姆通过视觉心理生成的周密而极端的论证,坚持认为电影之所以成为艺术恰恰就在于它"不能完美地重现现实",只有默片时代的技术缺陷(黑白与无声)才是电影能够成为艺术的必要条件。这种观点显然不符合电影艺术发展的历史事实,但是《电影作为艺术》的重要意义在于它相当全面地总结了默片时代的艺术经验,它对电影技巧的分类研究,尤其为后来电影语法的理论提供了启发。

但是电影毕竟是这样一种艺术,它的发现和完善需得益于技术的发

明和改进。从默片时代到有声片时代始终对电影艺术孜孜不倦地进行理论探求的是匈牙利的马克思主义美学家巴拉兹。他的三部论著《可见的人类》《电影的精神》和《电影文化》可以说是集前人研究成果之大成,同时又有自己独创见解的权威作品,它们记录了他对电影从无声到有声的思考历程。这三部作品其实只是一部不断探求、总结、修正、改写的大作品。他首先指出电影不仅同其他艺术不同,而且是有史以来欧洲人第一次必须向美国人学习的一种艺术。这样,他彻底卸除了欧洲人在考察电影时始终舍不得放下的艺术传统的包袱。接着他提出"认同"论:电影观众的眼睛是与摄影机的透镜一致的;于是自亚里士多德以来一直存在于艺术客体与鉴赏主体之间不可逾越的鸿沟被填平了。他也许是第一个提出"电影文化"这个概念的人。既然是文化就得学习,正如欣赏音乐需有受过训练的耳朵,欣赏电影也得有受过教育的眼睛。作为艺术,电影当然应有其独特的语言;那么,"电影在什么时候,又是怎样通过使用与戏剧基本不同的语言,成为一种完全不同的艺术呢?"他用电影语言的四个主要特征回答了自己提出的问题:一、电影场景与观众之间的距离是可变的,所以画格内场景的幅度也是可变的;二、电影中的完整场面可以分割为一系列大小不同的景别;三、表现细节的镜头的摄角和幅度也是可变的;四、蒙太奇不仅可以把一场又一场的全景切入有序的系列,还可以把同一场景的最琐小的细节镜头切入有序的系列。

巴拉兹和爱因汉姆的理论必然地引发人们对电影语法规范的研究。第一本《电影语法》(雷蒙·斯波蒂伍德著)1935年在伦敦出版,不久在意大利和法国一批电影语法教材相继问世,其中最有名的是法国培铎米欧所著《论电影语法》和巴塔叶博士所著《电影语法》。他们借用自然语言的语法方法,企图为电影语言确立规范。例如把"镜头"比作

"词",于是"景别"就成了"词类";把"段落"比作"句",这样段落转换的方法就等于自然语言语法中的"标点符号"。这种亦步亦趋的换喻比附,虽然在"语义轴"和"句段"分析方面为以后的电影符号学研究提供了足资参考的先例,但是把电影语言研究缩小到叙事方法和表现方法的分类胪列,毕竟难免要面临否定或减弱电影语言自身存在必要的危险。第二次世界大战后巴赞的电影本体论就往往把语法学派逼进难以自圆其说的窘境。

巴赞的理论一般称之为纪实美学。他呼唤电影现实主义,而这种现实主义首先存在于照相本性的纪实,即表现对象的真实。为此,就必须展现事物原貌的"透明性"。而过去用来分析和重构现实的镜头分切、蒙太奇等当然亟须摒弃,因为它们给事物原貌蒙上主观的色彩,并把单一的意义强加给观众,而现实的存在永远是含义暧昧的,因此他力主"长镜头"。这样,语法规范中的"用词精确"就受到挑战。面对含义暧昧的"透明"展示,电影语法的思考不得不扩大语言的概念,于是人们求助于符号。

与巴赞的现实主义理论几乎同时出现的还有德国理论家克拉考尔的两部名著《从卡里加里到希特勒》和《电影的本性——物质现实的复原》。第二本书的副题已点明他的现实主义主张,不过他与巴赞的出发点不同。巴赞的出发点是电影本体,即电影自身,而克拉考尔的出发点是电影的本性。人们可以批评巴赞犯了混淆电影事实和电影艺术的错误,即错把工具和劳作等同起来(这种批评在60年代爱森斯坦的后期论著发表之后,更趋激烈),但对于克拉考尔,人们却只能批评他过于武断(他把历史片、幻想片、歌舞片统统斥之为违拗电影本性的不纯的劣品),或观点前后矛盾(如《从卡里加里博士到希特勒》呼唤艺术家的良知,

而《电影的本性》又力主现实描述的歧义性)。

　　巴赞和克拉考尔的电影现实主义出现在第二次世界大战后的欧美绝非偶然。经历了两次巨大战祸的欧美人对于惯常接受的有关现实的单义解释开始质疑。而电影在经典时期偏偏精心地把自身虚构为一种无可挑剔的现实，这类影片除了乖巧地重复主流意识形态的话语外，早已丧失揭示现实其他含义的能力。它们通过动人的故事和刺激视觉快感的影像，编织成一个密封的神话系统，把单一的意义射入观众的意识，观众永远只是被动的"接受者"。巴赞和克拉考尔的理论引导电影成为冷眼观察现实的风格展示，他们所倡导的电影现实主义实际上已为现代电影的登场鸣锣开道了。但是现代电影的成长以及传统电影神话的瓦解，却需要与巴赞和克拉考尔的理论完全不同的另一种理论，所以随着他们著述的发表，电影理论的探讨又活跃起来。这既预示经典电影理论行将终结，又宣告电影艺术新尝试以及电影理论新探索的开始。

　　在电影理论从经典的本体研究转向现代电影理论——电影文化学研究的过渡中，让·米特里是座根基厚实的桥梁。他学识渊博，充满辩证精神，善于从评析前人成果的基础上博采众长。表面上看，他最大的本领是折中。例如巴赞的长镜头理论和爱森斯坦的蒙太奇理论，在一般人的眼中绝对是对立的，但是据米特里的分析，它们只是体裁上的差异，没有美学观的对立，因为长镜头只是镜头内的蒙太奇，类似小说笔法，而蒙太奇则接近诗，两者各有不同的功能。其实，这种折中反映了他的辩证的电影观念。对于影像的研究，他有独到的见解。他认为影像最初只是物象，只是现实的一个片段；而物象一旦变为符号，便使电影变为语言；再经过导演的创造性努力，语言便被改造成艺术。物象、符号、艺术是构成米特里辩证电影观基础的三个层面。经过米特里的折中，电

影理论的目标实际上已开始位移。在米特里理论生涯的晚年，一种新的电影理论已鼓噪着兴起——电影符号学在法国、英国、意大利形成一股意欲开辟新天地的新思潮。米特里以其渊博的学识和精密的思辨能力，撰写了最后一篇论著——《电影符号学质疑》，这就同现代电影理论接上了轨。

波德维尔对于电影理论的历史脉络曾做过一个精辟的概括。他认为，经典理论回答的问题是电影的本性是什么，其中涉及电影和其他艺术的关系以及电影和现实的关系等问题。而60年代以后的电影理论则逐渐发展成一种独立于影片制作的电影哲学。这不仅标志着电影理论本身已具备作为一门学科应有的概念和范畴，而且还意味着电影理论本身已抽象为一种既不同于一般艺术哲学，也不同于一般美学理论的电影文化学。以麦茨为代表的电影符号学所探讨的是电影与语言的关系，其研究范畴局限于电影有无符号、有无语法等问题的框架之内。但麦茨开宗明义地宣布：他要证明电影"不是现实为人们提供的感知整体的摹写"（《电影：语言还是言语》），电影是经过艺术家重新结构的、具有约定性的符号系统，是艺术家的创造物。这显然是对电影本体论的有力挑战。如果说符号学的目标是试图建构一种解释电影如何把含义呈现给观众的模式，那么随之而来的意识形态批评所研究的则是电影在社会中的职能与作用，电影怎样创造影像与现实，怎样使角色在社会中产生能动作用。

经典理论时期的理论，无论蒙太奇学派、现实主义学派或者电影心理学派，彼此缺乏密切的、递进发展的关系，而显示出分散的、自说自话的特点。但是60年代以后的现代电影理论的发展则呈现出某种内在的连贯性，70年代电影符号学进一步发展，导引出电影叙事学理论，同

时，符号学本身又吸收了精神分析学的某些内容，产生第二符号学。紧接着，符号学同精神分析学结合，再借鉴阿尔都塞的意识形态理论，便开始了意识形态批评，继而派生出女性主义理论和工业分析理论，乃至于晚近的后殖民主义理论。而整个现代电影理论发展的出发点，则是结构主义（解构主义显然是结构主义的必然归宿）。

按照意大利符号学家艾柯的概括，电影符号学大致经历了如下四个阶段：一、70年代以前，以索绪尔的语言学为基本模式；这是开创阶段。二、70年代以后，以文本读解为中心；在这第二阶段，符号学开始从结构研究转向结构过程的研究，即从表述结果转向表述过程，从静态分析转向能指运动。三、阿尔都塞的意识形态理论的借鉴，使符号学进入第三阶段。四、及至以精神分析学为理论核心的第四阶段，符号学研究的热点发生重大转移，对电影符号的精细分析已被对电影机制的研究所取代。这一转变标志着第二符号学的诞生。

麦茨早期理论活动有两个重点：一是影像体系，二是传统剪接手法。他认为诸如闪回、交叉镜头等手法已具有结构和规范的意义，运用这些手法就是遵循约定俗成的形式。电影如何通过剪接表现接续、时间断裂、因果关系、对立关系、空间距离等问题一直是他注意的内容。他把语言学的概念和方法引入电影研究；语言学中能指—所指、内涵—外延、历时性—共时性、隐喻—换喻等一组组概念，就是他借用来研究影片结构的工具。在他看来，电影语言首先是对某个情节的具体表述，他的研究结果产生了著名的大组合段体系。他根据语言学中音素和音位的概念、音素的不同位置构成不同含义的原理，区分出八大组合段，即八种可能的镜头组接方式，并试图以此涵盖蒙太奇的全部叙事结构。麦茨的大组合段研究的目的是要寻找电影话语中适当的"句""段"单位，

及其组织类型。他通过对镜头的排列次序、组合方式、场景连接的分析,揭示处于各种语境中的叙事功能,进而考察不同导演在不同背景和不同影片类型中所使用的组接样式。

除了探讨电影语言的结构外,电影符号学还研究了电影符号的实质。电影符号学用换喻的形式把电影和语言联系起来,把电影手段归结为组织"超电影"符号材料的方法。它追踪经典影片中的美学体系如何受到隐蔽的制作规律的调节和控制,从而拆穿传统的电影神话的秘密。然而,一旦将神话的"影素"抛弃,电影符号也就还原为现实的符号,有些武器就应付不了深入探索广袤无垠的社会象征领域的需求。这种建立在主客观分离立场上的经验论,往往把"结构"当作"结构化的结果",并经常忽视主客体之间的相互联系。这一切都意味着电影符号学的表述范畴有待增补和置换,需要把彼此独立的电影现象连接为整体,并从更广阔的视野来加以考察。

1975 年,《电影的精神分析》一书在巴黎出版,宣告第二符号学的诞生,从此精神分析学将成为符号学研究的主导。早在 60 年代符号学初兴之时,弗洛伊德主义就被用于经典叙事类型的分析。根据这种模式,故事情节被描述为俄狄浦斯情结的框架。这种方法侧重于情节模式——能指文本的分析。当一直处于电影理论边缘的精神分析进入主导地位之后,作为能指的文本遂成为所指的文本,从而形成对这一领域的重新描述。

精神分析的引入的关键在于银幕自身概念的变化。银幕是什么?爱森斯坦说,它是旨在建立含义和效果的画框;巴赞说,它是面向世界的窗户;米特里说,它既是画框,又是窗户。精神分析学则提出一种新的隐喻,说银幕是一面镜子,这样艺术对象便由客体变为主体。精神分析

强调观众与影片的复杂关系，寻找观影心理机制和电影影像机制的同一性。电影精神分析学主要受法国心理学家雅克·拉康的影响。他在《精神分析的四个基本概念》《笔录集》等论著中，阐述了一系列心理学问题。例如，精神分析学的"主体"，人类现实的自然层面通过符号层面向文化层面的转化，"想象者"的心理功能，形成内心视像和体现主体与语言关系的象征等。他提出的镜像分析对于理解电影的现实具有本质性的意义，它为个体与对世界的想象关系提供了一个独特的视角。这一理论超越人们在镜前的特定情景，暗示任何具有转换倾向的状态。每一种混淆现实与想象的情况都能构成镜像体验。作为文化象征的电影，正是以转换的方式沟通观影者与社会的联系。

电影理论家博德里进一步发展了这种观念，他认为镜子与银幕的外形相似，都是一个由框架限制的二维画面。银幕使影像与现实世界分离，电影形象构造一个想象中的世界，观众却通过银幕看到并感到一个广阔的世界。尽管银幕上的人物与场面均属虚构，但观众仍深信不疑。还有一些研究者把镜像理论应用于观众的心理分析。观众把自己的目的和欲望投射到影片主人公的身上，然后反过来再与主人公所体现的动机与价值认同。观众作为主体所具有的结构功能取决于电影同化过程中所包含的那种可逆的和变动的性质。在同一部影片中，观众可以随故事情节的发展而不断产生新的认同。也就是说，观众在影片观赏中不断为自己选取最佳位置。而麦茨曾认为，观众具有的文化经验，使他在看影片时预先排除了对客体的选择。观众走进电影院，就已经做出心理倒退的决定，他将不再关心银幕上的世界真实与否，甘心被虚构的想象世界同化；这种同化除去倒退倾向外，同时还有升华的作用，使观众在观影过程中放弃旧的欲望客体，重建对象选择，进而与现实力量认同。

精神分析学的镜子的类比推翻了电影是物质现实复原的传统观念，提出了观影主体的问题，使电影研究的主题产生重大位移，从而推动电影理论的当代发展，把电影理论从第一符号学的纯理性的甚至是机械性的狭笼中解放出来，并把主体的构成引入电影的表意过程。正如符号学确立了电影符码规则的存在一样，精神分析学挖掘了隐埋在电影文本深处的主体意识形态体系，它使电影理论从对影片表层结构的阐述进入对影片"无言叙述"的内在框架的研读。

电影的意识形态批评主要表现为对电影制作机制的社会性批评，因此，这种批评的意义并不在于电影的所指层面，而在于它的能指结构。这就是说，意识形态批评不从影片故事内涵结构中去寻找更深层的意义，而是通过文本所指来研究其能指结构以及决定这种能指的社会文化语境，并在这种关系中探讨主体的位置。电影符号学和精神分析学显然是意识形态批评的重要理论基础。它的另一个理论来源则是阿尔都塞的意识形态理论。在谈到意识形态的定义时，阿尔都塞提出两个命题：

1. 意识形态表现了个体与其实际生存状况的想象关系。
2. 意识形态是一种物质的存在。

在阿尔都塞看来，意识形态国家机器的基本职能就是让个体进入机构并为其提供位置，即"通过意识形态机构把个体询唤为主体"。阿尔都塞参照了拉康的理论，认为儿童主体的确立与他进入语言的记号体系有关，因此，个体只能通过规定的功能和角色进入某一社会机构。社会制度先于个体而存在，个体必须按照预先规定的位置进入社会制度中去。阿尔都塞就这样把"主体"概念与意识形态理论结合到一起。

在《阅读〈资本论〉》的论述中，阿尔都塞提出了"依据征候阅读"

的概念。他认为，在阅读一个文本时，不能仅仅对表面论述做简单的、直接的阅读，而必须把它同埋藏在正文之中的无意识征候联系起来，即不仅要看到白纸黑字的原文，还要注意把握其中的隐秘的含义。

意识形态理论引入电影研究，使电影被当作纯粹艺术的论断受到严重的挑战，因为电影本身就被看作一种意识形态。首先，它是一种工业，是生产方式的产物。在资本主义社会，与其他工业一样，电影生产也是商品生产，体现了资本的简单再生产和扩大再生产，它的价值消费过程也是实现资本增值的过程。在更普遍的情况下，电影工业本身是一种国家工业。所以，电影一问世就浸透国家的意识形态。其次，由于电影的直感性和大众性使它从根本上能够掌握观众的意识。表面上，电影似乎是现实社会的机械复制，而实际上，它是按照国家意识形态的规则虚构现实。当观众希望通过电影来认识生活、认识社会时，他们所接受的其实是电影创造的生活和社会。因此，西方电影的消费过程就是资本主义社会观念和资产阶级意识形态再生产的过程。

至于电影如何发挥国家意识形态的效果，电影理论家们探讨了电影机器的意识形态效果（博德里：《基本电影机器的意识形态效果》）和电影叙事中的意识形态作用（欧达尔：《论缝合系统》）这样两大基本问题，结论是：电影和其他意识形态方式一样，把个体（人）变为主体臣民，即把个体同化，以进行社会形态再生产。电影利用叙事和影像，创造主体（臣民）的位置和主体（臣民）的角色，并使这种位置和角色安分守己。电影的一切艺术功能或技术手段都只是某种意识形态的策略代码。电影的不同叙事方式正是由不同历史的不同意识形态决定的。但这种关系并不是直接的或显见的，而是暗含在社会无意识或政治无意识之中，因此，对电影的分析往往就是对社会历史分析

的一部分。电影的意识形态批评对老式的阐发式批评提出了疑问：导演是否完全控制着影片？导演是否可能被更大的社会力量所控制？影片究竟是不是一个统一体？从征候阅读的角度看，每种影片含义都有自己所归属的意识形态价值和意识形态根源，一旦影片中含有若干复杂的对立面，就会产生无法一言以蔽之的含义和价值；而影片中人物的、情节的矛盾恰恰是社会冲突和意识形态混乱的征候。这些含义的产生并不是影片创作者有意为之，而是处于特定社会语境中的人们无意识言谈话语间反映出的意识形态的征候。电影不仅传递意识形态，而且也传达意识形态的矛盾与混乱。

作为思想文化运动的女性主义思潮，也是在六七十年代以来的后结构主义的历史背景下展开的。它与意识形态批评一样，对发达的好莱坞电影工业结构及制作方式采取某种批判的、解构式的立场和方法。女性主义电影理论的目的在于瓦解电影业中对女性的压制和剥夺，其电影批评的主要任务就是通过对资产阶级主流电影的视听语言的解构式批判，来揭露其深层意识形态中的反女性本质。作为一个当代电影理论中的重要流派，女性主义批评自觉地与创作实践拉开了距离；它对好莱坞经典电影的解构式分析，不仅显示了当代理论的独特视角和批判力量，同时也维护了理论形态的自足性和独立性。在60年代后蓬勃展开的"解构化"文化思潮中，女性主义是一支不可或缺的力量。

电影理论的历史与电影艺术的历史呈现两条时而相交、时而分离的发展脉络。这是因为电影理论不是电影的影子，而是对电影的阐释。不同的阐释并不是不同电影引起的，而是由不同的理论立场造成的。对于电影文本的研究，有这样几种相对稳定的阐释方法。

一、作者研究

作者论是不断扬弃但一直存在的电影研究方法，作为一种理论范式，它显示了这样几种功能：

1. 把导演提升到了艺术家的层面，譬如特吕弗通过一本访谈录奠定了希区柯克的大师地位，巴赞在对长焦镜头的分析中奠定了奥逊·威尔斯的作者身份（《奥逊·威尔斯评论》），（法国）早期的《电影手册》坚持探讨电影的个人风格，把布莱松、让·维果、让·雷诺等人塑造为电影作者的代表。

2. 在树立导演个人风格时突出了对影片形式功能的重视，比如对《公民凯恩》中的变焦镜头，对《8》中的套层结构，对希区柯克的惊悚类型的论述，都是在电影作者风格阐释过程中出现的精彩分析范例。

3. 利用导演符号功能，建立了某种相对系统的创作分类方法。比如伍迪·爱伦的纽约电影、伊斯特伍德的西部片、王家卫的都市电影、徐克的武侠片，都会因为导演的名字而使我们联想到特定的文本形式。事实上，电影史上著名导演的名字往往既定位作品的形式分类，也定位观众的代群划分。

当电影研究越来越重视作品的政治影响力，开始强调观众的能动性的时候，特别是在注重电影的大众性和商业性的文化批评中，作者论受到了置疑：如果把导演定义为影片主题意义的确立者，那么制片人的创意、类型模式的规范、明星表演的作用又如何看待？这些都是电影主题建立的重要元素，就电影的工业化制造特质而言，摄影机笔和自来水笔不可同日而语。另外，作者论格外突出艺术电影和前卫导演的地位，忽略了许多通俗电影的文本和作者，带有浓厚的精英气息。

但应该指出的是，电影研究中的作者研究一直绵延不断，因为世界

电影史、国别电影史的写作建立在具体导演和具体作品的基础之上。而经典导演及其影片也是电影教学和研究领域的基本论述对象。

二、类型研究

类型研究的贡献在于确立了独立的电影论说范畴，将原来作者论中忽略了的电影产业法则作为了电影研究的前提，并且试图帮助观众建立认知电影的规则和途径。

开创类型研究先河的也是奠定了作者论的巴赞。他的系列论述使美国西部片成为类型的象征，巴赞认为西部片中印地安人与外来者的征战表述了美国诞生的历史。巴赞对西部片形式特征的描述奠定了类型理论的雏形。

首先，类型研究提出了电影的工业结构问题，把好莱坞作为类型生产的大本营而深入研读，将导演的创作和美国电影的批量生产结合起来。

其次，类型理论提供了导演、影片、观众的三角形解读模式，指出类型模式对观众观赏经验的塑造。90年代以后，类型研究注意到了地域差异对观众的影响，对类型片种的关注也由美国扩大到了其他国家。在这个过程中，中国的武侠片作为华语电影的代表性片种受到了广泛关注。

三、明星研究

这里的明星研究和大众传媒里热闹非凡的明星花边截然不同，而是文化意义上的理论命题。明星不见得演技卓越，但富于人格魅力，在社会上具有广泛的号召力。因此，对明星魅力的社会学阐释是明星研究的重点，往往会涉及明星如何产生意义，这一意义变化的过程、观众认同方式等问题。

明星研究的重点并不针对明星在电影中的表演，而要包括和明星象

征意义产生所相关的所有部分，比如明星的广告宣传，明星的社会活动，明星的家庭生活、媒体评论、观众反馈和电影文本的互动等，明星研究要通过揭示明星象征意义产生的复杂过程来说明特定明星和特定社会条件的内在联系，说明明星形象的诞生和电影之外的事件的互动关系。明星研究的目的是分析不同的明星如何让观众产生认同。

在已有的明星研究中，明星和观众的关系、明星本身的商品属性、明星与整个电影生产模式的联系等问题是基本论述范畴。

四、文化研究

文化研究强调社会性，贬斥对形式分析的狂热迷恋，把电影放入整体的文化和历史情境中考察。文化研究由文学、历史学、社会学等学科知识交叉构成，因此是一门跨学科理论。

文化研究是在与结构主义的对话中产生的，文化研究囊括了多种知识来源，既有马克思主义和符号学，也有女性主义和种族理论，其中像威廉姆斯的文化是"生活的整体方式"的概念，葛兰西的文化霸权理论，福柯的知识权利学说，巴赫金的"狂欢节"颠覆论，布尔迪厄的"文化场域"学说，都是其论说的重要理论依据。

在研究方法上，文化研究追求不拘一格，兼收并蓄，以开放的社会研究取代封闭的文本读解；在研究对象方面，文化研究对"媒体特性"和"电影语言"之类的问题不感兴趣，而更热衷分析影片文本与社会文化基础的互动关系。

文化研究的兴起代表了研究兴趣的转移，评论者的论说从文本本身转移到了文本与观众、文本与制度条件，以及交叉文化因素的相互影响。

有人说：20 世纪结束，电影理论宣告死亡，21 世纪的到来将启动电影研究的新航程。如果说巴赞曾以《电影是什么？》开创了经典电影评论，那么，电影学术新世纪的到来会再次伴随着"电影是什么"的争论吗？

<div style="text-align:right">1998 年</div>

在电视符号背后

不论其商业动机和美学追求是什么,电影的社会文化功能基本上是属于意识形态的。不论以什么样的类型形式出现,电影实际上总是在帮助观众界定演变的社会现实,并寻找其隐含的意义。

譬如,20世纪50年代把个人成长经历和国家建立过程统一起来的《青春之歌》:通过女主人公林道静与四个男人——右翼小资产阶级余永泽,国民党特务胡梦安,共产党人卢嘉川、江华的关系,以一种由阶级和政治编写过的人物系谱展示"国家话语基础"。80年代把个人情感关系和政治关系相置换的《天云山传奇》:通过一个男人与三个女人的情感纠葛象征性地表现了处于转型期的社会心态,预见性地暗示了一个即将出现的新的政治格局。在这类主流意识形态电影中,故事情节是生活情景中的冲突,而矛盾的解决则是一个充满政治象征行为的结局。电影用故事把观众带入集体的梦幻,并提供了一条将公众信仰理想化的贯穿线。

从80年代以来,电视一直积极地竞选着电影所承担的社会角色,作为一种普及的家庭设备,它的屏幕影像把物质变化和民众兴趣紧密地连接在一起,更加有效地维持了大众传播媒体在社会生活中的功能,正

悄悄地取代电影的文化功能。但是，电视与电影大不相同的观看环境和条件，决定了其对商业化和集约化的明显倾斜。

一、电视与电影

电视和电影都是声画媒体，但观看情景却有很大的差异。电影观赏是一种近乎仪式的社会行为，其活动场所是幽暗封闭的电影院。这一环境净化了同场观众之间疏离的人际关系，而使大家共同进入接受状态。当银幕蓦然亮起，观众自然暂时忘却现实烦恼，随电影一起进入虚构的声画世界。此刻闪动的银幕是空间中唯一的视觉投射点，是黑暗中唯一打开的窗户，而这个窗口中的人和物都得到异乎寻常的放大。这时处于窥视位置的观众将内心潜在的欲望投射到银幕世界，并在其中求得自身的认同，进而产生释放的快感。

电视的观赏则大为不同。它不像电影是一种社会参与活动，而是家庭生活的一部分。在这个空间中，人是彼此熟悉的，电灯是亮着的，电视屏幕只是组合家具中的一小格，当电视节目进行时，人们可以相互聊天，可以打电话，看报纸，加上商业广告的定期插入，整个观赏过程零碎散漫，观众的思想反复在现实生活和屏幕故事间游移摆荡。

电影的观赏是一次性完成的，电影的叙事往往具有简洁封闭的布局、清晰的因果逻辑、贯穿始终的主题。而电视节目的流程则像自来水一样源源不断，不同的电视机构播放着不同的节目。从新闻、广告、电视剧、歌曲、舞蹈到各种各样的专题节目，观众可以任意挑选。如果说电影的剪辑是由影片的创作者完成的，那么电视的剪辑则是由观众自己

完成的。观众坐在屏幕前，手里拿着遥控器，凭兴趣自由调换着节目，这调换本身就是一次剪辑，就是一次再创造。通过这种调换，这种剪辑，原来的节目内容在新的组合中发生了变化，有时甚至将会产生质的逆转。电视节目的这种散漫性决定了它无法像电影那样提供一个完整的梦幻经验，聪明的节目制作人往往利用电视这种特殊的接受方式，制造节目之间的叙事缝隙，塞进自己的意识形态观点。

就物质属性而言，电视和电影的差异在于：前者是由电子光束扫描而成的屏幕，后者是由光学化学投射的银幕。电影可以把人与物放大10倍或20倍，因此其画面需要精雕细刻的细节。而电视则把物质现实缩小到家庭角落的一个黑匣子里，所以它所追求的不是考究的细节，而是主体，特别是人物。电影影像呈现在黑暗影院里的巨大银幕上，不论色彩的显示度、明暗的反差度、层次的深度都比电视优越得多。可以说它是一个更为理想的以二度平面空间表现三度立体空间的媒体。在立体的银幕世界中，电影最大限度地运用着灯光、色彩、构图、景深等元素，使影像成为含义表现的主要手段。而电视因为限于屏幕面积和家庭生活形态，所以在影像表观方式上倾向于简单直接。一般多采用中景以上的机位，尤其是特写镜头来呈现主体。像史诗巨片中的恢宏场面或长拍镜头在电视中都很少运用。电视建立空间质感的基本途径是依靠剪辑，通过切割或组合来塑造人、物、事、景之间的张力关系。

空间景别的差异决定了电影音响和电视声音的本质不同。电影的音响一般不具有主导作用，人物的对话或音乐往往只是配合情节发展做情绪性的铺垫或心理状态的暗示，而电视的声音则是传达信息的重要手段，它要为有限的屏幕影像补充更为复杂，有时甚至是主要的信息。譬如，新闻节目基本以播音员的声音为主导，零碎片断的画面只是图像注

解。在《综艺大观》或《正大综艺》之类的综合性节目中，主持人之间的插科打诨几乎是节目的关键。因为观赏受众的情绪极为散漫，所以电视节目拼命利用旁白、音乐、对话、音响等手段抓住观众，即使他们无暇观看电视，也不能让他们关掉电视，喧嚣的声音要让在厨房忙碌的主妇知道电视剧的情节，让读报的男人了解球赛的高潮，让谈笑间的朋友捕捉到商业的信息。声音作为电视与家庭之间的中介，起着不可或缺的提醒作用。

电视与电影在物质属性方面的区别，造成了它们在表述、观看、接受等诸多方面的差异。

二、电视与叙事

尽管电视呈现着形形色色的节目类型——新闻、体育、文艺、连续剧、采访、专题报道等不一而足，但它基本上还是一种叙事媒体，大多数电视节目都具有戏剧性，也就是虚构性，因为一般的电视节目都要有对话、情节、背景、冲突和结局。除去话语语言之外，其他的视听因素，诸如声调、形体、服装、道具、音乐、灯光、布景等都可能产生戏剧性效果。由于故事悬念特别能抓住观众的注意力，所以电视中那些非叙事性的节目也都在叙事模式上大做文章。这些非自然的戏剧性因素频繁地向人们提供着各种感知，而这些感知又意味着电视在改变着人们的现实经验。

在诸多的叙事表象之中，电视的播出程序是一种最值得研究的传输方式。电视的播出程序是实实在在的叙事，我们能在每一个电视台的程

序表背后找到一位杰出的叙事大师。这位超级叙事高手紧紧把握着自己的方向，通过台标、信号曲、旁白、对白、音效、调整节目、变换次序等来控制整个电视频道的运作。他掌握着最大的权力，了解最高的机密，既不受播出节目的牵制，也不受观众的支配，他的理想目标永远都是怂恿和恳求观众收看节目。

文学作品或电影都可以说是某种独立自在的观赏品，读者或观众的阅读活动不受任何束缚。而电视则不然，它的叙事要被纳入整体播出的总表之中。电视播出程序像个拼盘，这一拼盘中的每个部件都需要嵌入一个精密的时间框架，使互不关联的节目严丝合缝地行成某种标准化的序列。电视节目不能按照故事的逻辑决定长短，而必须根据总体需求割裂为细碎且跳跃的事件，能够随时被打断随意被抻长。而叙事性较强的节目总是使用各种办法来补救并利用广告的插播：或是把表述设计得适宜于广告插播，例如让展示部在插播前完成，让故事在插播后便结束；或是在插播前酿造情节高潮，以保证观众不出戏；或是使广告的插播恰好与时间上的省略相吻合，当观众的注意力尚未被广告吸引走之前，故事就已经推进了几天或几年。

电视的播出程序是一种切实有力的表述，其中大有奥秘，它是研究电视功能的重要渠道。黄金时间的电视形式基本上是叙事性作品，而某些非虚构性节目诸如新闻、教育、报道等也往往利用隐蔽的叙事来达到宣传目的。譬如追捕罪犯的报道不亚于一部警匪片，一则广告或如一阕诗歌或是一个微型故事，即使在体育比赛、新闻发布、音乐转播等具有自身规则的节目中，我们也能够发现叙事因素的渗入：比赛时解说员的评述或专访时对被访人经历的介绍都不乏情节的魅力。

作为一种通俗的大众媒体，电视上的叙事作品更是受到固定时间和

刻板规则的束缚，一般的情节剧都显露出模式化的痕迹：每出情景喜剧的结尾必是皆大欢喜，每部家庭剧一定以道德教育告终，凡警匪侦探片必有一套善有善报、恶食恶果的训导。这种公式化的弊端使观众在观看时完全不必提心吊胆。为了弥补缺少悬念的不足，电视剧常常采取抻长故事的办法，或让同一主人公串演几条不同的情节，或让不同人物在不同情节线上分任主角，使连续剧多头并进，在同一时间展现形形色色的空间和人物，让这些缭乱的空间和人物之间的并置及对照消除千篇一律的乏味与单调。

电视上见头不知尾的非程序化故事主要发生在新闻报道中。例如国际性的突发事件不仅具有新闻性和政治性，而且比虚构情节剧更加紧张曲折，每次报道都有出人意料的变化，结局永远无法预见。

电视叙事的主要元素是人，不管观众认同的是屏幕上的演员还是现实中的人物，谁也不能否认吸引他们的是人的魅力和性格。电视的上故事可能是刻板的，但人物却是变化无穷的，因此电视叙事的创新往往着眼于新的人物和新的人物关系。

三、电视与大众文化

一如早期电影的境遇，电视是人们既爱又恨的传播媒介。有人称它为"文化沙漠"，亦有人辩解说它给大众展现了空前广阔的文化视野，没有电视，你将不了解今日世界、当代生活、人文生态，以及周围所有变化的林林总总。电视改变了我们认识世界的形式和速度，更新着我们的生活习惯，其广袤无垠的信息使它超越电影成为当下最有力的大众媒体。

对待电视截然相反的态度缘自电视节目的庞杂和混合。作为一种传输多种资讯的媒介，其内容包括了新闻、娱乐、体育、专题、采访、连续剧、广告等不同门类形态。由于彼此间的相互消解，电视缺少文字作品的隽永，也没有绘画、雕塑、音乐的深邃，而只提供转瞬即逝的视像。电视使过去难以触摸的东西变得亲近，可它又使这种亲近缺少反复玩味的吸引力。它一面把人们导向色彩斑斓的世界，一面又把大家滞留在幽闭的家中——人们依靠电视隐退到离群索居的个人生活之中。确实，电视节目的标准化和简单化、播出的被动性和单向性、接受的幼稚性和固定性使它只能是通俗文化的一部分。然而无论怎样不具有个人化特质，怎样为某些高雅知识分子所不屑，电视照样吸引着大批热情洋溢的忠实观众。

电视作为大众传播媒体，它承认社会不同阶层的文化品位，但更多的是面对中下层观众，迎合他们的趣味。电视在现实生活中无孔不入的渗透强有力地推动了社会文化格局的变化，使研究者不能不关注大众文化的价值。

大众文化研究目前大约有这样两派观点。

一派是闻名遐迩的法兰克福学派。为了避免"大众文化就是大众自发的文化"的误解，这一学派借用了阿多诺"文化工业"的概念对文化结构的变化给予评说。他们认为，大众文化就是普及于大众的文化，它源自传播媒体发展的广泛和普及。他们的批判性观点是：大众文化已沦为商业消费与娱乐蛊惑的工具，它通过对闲暇时间的占有使接受者成为没有思考能力的玩偶，代表着文化品质的堕落。

为了与之相抗，法兰克福学派提出了"自主艺术""真实艺术"等概念来倡导高级文化。这种所谓的高级文化主要是指"艺术家的文

化""社会精英的文化"。显然，法兰克福学派试图划出一道明晰的界限，一边是高雅纯正的高级文化，一边是颓废堕落的大众文化，并因此来区分高与低、好与坏、优与劣。

一批新型的文化学者并不接受这样的划分。他们认为，高级文化向大众文化的过渡是一种历史的变迁，是高级文化逐渐脱离传统社会的局限，将自己的价值观日益融入大众的过程。这种变迁和融汇将打破过去严格区分的文化界限，瓦解高级文化和大众文化的截然对立，解决文化与大多数人的沟通问题。60年代后期创立的"通俗文化协会"是这一学派的实践性组织，而由阿贝尔·冈斯提出的"品位文化"就是其理论的标志性观点。

所谓"品位文化"是指特定的文化形式（如音乐、戏剧、文学等）和文化媒介（如书籍、电视、电影，小如日常生活用品）的关系，以及它们所呈现的价值观。持品位文化观念的学者认为，在一个痴狂的电视迷和一个酷爱文字的书呆子之间没有文化的高低优劣之分，只是文化品位的不同。也就是说，不论高级文化或大众文化，都是品位文化中的不同的种类，没有质的差别。这一观点的创始人冈斯声称，品位文化的存在是因为它们满足了品位群众的需求和愿望。一个人的文化品位由他的经济地位和阶级属性来决定，因此，经济地位和阶级地位的高低之分决定了文化品位的高低之分。

在他们绘制的文化品位分布图中，电视观众属于中低层。这个层次一是因为电视的商业原则要吸引最大多数的人来观赏自己的节目，二是因为社会的绝大多数依然是中低层。虽然从理论上他们说看电视和其他文化活动没有高低差别，但其对电视消极被动的收视、简单通俗的节目、再普通不过的寻常观众的定位，还是把电视归入了"中低级"

文化品位。

从上述两种学派的观点所见,不论是法兰克福学派,还是通俗文化学派,其实都把电视看作一种不折不扣的大众文化。然而,电视是大众文化也罢,娱乐媒介也罢,它的存在绝不是一件无意义的摆设。

关于大众是什么,另一位学者鲍德里亚曾发表过这样的见解:"大众"本身就包含媒体,"大众"就是一个比媒体还要强的媒体。电视报道涉及国际的冲突,本土政界的大事,有对不法分子的审判,也有人们的相互救助。这些事件透过电视屏幕成为大众观看的"媒体事件",使事件本身的热意义冷却为景观或场面。作为一种大众媒体,电视依存"大众"的逻辑运作,不操纵,不异化,并不断摧毁自身的意义,而"大众"就是凭借这一点向所有具有操纵意图的权力挑战。

不论从哪个意义上讲,电视的文化影响都毋庸置疑,它与社会的互动关系,与观众的链接方式,都在产生着巨大的表征意义,研究电视应摆脱刻板模式,及时抓住隐含其间的精神征候。

<div style="text-align: right;">1995 年于北京</div>

新话语迷思

——20世纪八九十年代的中国电影理论

在中国，电影理论似乎是在20世纪80年代才得以响亮地提出，而其概念的内涵外延也是在这一时段的发展中逐步明确的。这个时期电影理论特点，就是不断打破禁锢，建构世界视野。回顾这些年来与电影相关的种种研究或争议，不论是对其演变脉络的梳理，还是对其实践形式的考察，都不能回避电影方法现代化、文化化的意义。因此，描述八九十年代电影理论主题和形式的转换，也就是阐释西方理论在中国本土的容纳和演化。尽管这二十年来的电影理论从来不曾是纯粹的一家之说，但与国际接轨，让电影成为电影，使电影研究进入自身话语逻辑的愿望始终是驱动这一领域不断拓展的基本心理诉求。1978年以来发生在电影界的种种现象都从不同的角度标示了这一特征，而笔者仅将之归纳为四个方面，只是为了论述的集中和明确。

表述的危机：电影与文学性、戏剧性及娱乐性

以反思"文化大革命"和追寻世界现代化潮流为两个基本前提的所

谓新时期一经开始，数十年来占据中国文艺理论霸主地位的苏（联）式社会主义现实主义便首当其冲地遭到质疑。这一理论模式虽然独有包罗万象的气势，但早已暴露出大而无当、空洞乏味的缺陷：宏观的概说和规范永远无法说明艺术创作过程及细节的鲜活和生动。随着旧有政治格局的解体和文艺政策的更换，人们对新历史叙事的期待和希望更加充分地支配了他们对艺术思想大规模变动的想象。而在新框架建立之前，批评界和理论界的工作依然是在旧文化的衣钵下清理创作观念。

对于电影理论来说，廓清自身的属性、功能及创造规范是当务之急。事实上，电影的新时期也正是于此起步的。

首先在政治上给予严厉批判的是在"文革"中甚至更为久远的反"右"斗争中深受其害的老共产党员。夏衍在题为《前事不忘 后事之师》的文章中一针见血地指出："长期以来，我们在掌握政治与文艺的关系……方面片面性严重。"[1] 陈荒煤则不无感慨地说明："由于过去机械地、片面地强调文艺为政治服务，导致了文艺工作的要求简单化和庸俗化，忽视文艺的特征，不重视甚至否认文艺的特殊功能和作用……"[2] 身为评论家的钟惦棐自然更加痛心疾首："如果说文学艺术就是政治，它说明了什么呢？它什么也没说明，它说明的倒是文学艺术应该取消。"[3] 老一代艺术家，同时也是老一代艺术领导者的态度为具体电影问题的讨论提供了一个原始的铺垫。

第一个被正面提出的是电影和戏剧的关系问题。中国电影的渊源与

[1] 《电影艺术》，1979 年第 1 期。
[2] 陈荒煤：《攀登集》，中国电影出版社，1986 年版。
[3] 《电影文学断想》，《文学评论》，1979 年第 4 期。

戏剧有着千丝万缕的关系，而电影理论的不发达又使戏剧理论在很多年内成为电影评论的标尺。因而打破戏剧式电影观念就成为电影变革的先声。电影学院教师白景晟撰文设问："电影依靠戏剧迈出了自己的第一步，然而当电影成长为一种独立的艺术之后，它是否还要永远依靠戏剧这条拐杖走路呢？"他认为"是到了丢掉戏剧拐杖的时候了！"[1] 另一名学院教师余倩则针锋相对，他认为电影始终没有而且也不可能完全摆脱戏剧的影响。[2] 西方电影研究家邵牧君以置换概念的方式介入讨论，提出电影并非"越来越摆脱了戏剧化的影响"，而且这也不能标示为"世界电影艺术在现代发展的一个趋势"。[3]

接踵而至的是电影的文学性问题。这场论争出人意料地肇始于曾在美国留学的资深电影艺术家、著名老导演张骏祥。他在一次导演艺术研讨会上令人惊讶地公然提出："电影就是文学——用电影表现手段完成的文学。"[4] 当界内同仁正在致力于电影主体性建设的时候，这样一种弦外之音自然会招致强烈的反应。其中最引人注目的是另一位老理论家郑雪莱的反驳："电影剧本是一种文学（或'第四种文学'），但电影并不就是文学：电影剧本要求为未来的影片提供思想艺术基础，但并非要反过来体现电影剧本的'文学价值'……"[5] 他强调不要把电影和文学关系本末倒置。

不论是反戏剧性或文学性，其主旨都在于突出电影本身的规律性，

[1]　《电影艺术参考资料》，1979年第1期。

[2]　《电影艺术》，1980年第12期。

[3]　《电影艺术》，1979年第5期。

[4]　《电影通讯》，1980年第11期。

[5]　罗艺军主编：《中国电影理论文选》下编，文化艺术出版社，1992年版。

酿造"电影就是电影"的话语环境。如果说这场爆发于80年代前半期的文学及戏剧的争论意在电影自身规范的建构,那么始发于80年代后半期的关于电影娱乐性的讨论则是它的延伸和继续,不同之处仅是前者偏重于语言,后者偏重于职能。

关于娱乐性的讨论共有过三次值得记录在案的活动。第一次是1987年《当代电影》连载的相关对话;第二次是1988年《当代电影》编辑部召开的"中国当代娱乐片研究会";第三次是1992年北京电影学院主持的"把娱乐片拍得更艺术"的讨论。这三次活动从探讨娱乐片的价值和意义、说明娱乐的特殊社会文化功能到分析研究娱乐片创作的规则与方式,显示出层层递进的深化过程。这三次活动令人印象至深的是原广电部副部长陈昊苏。身为政府官员,他第一个开明宗义地肯定了娱乐是社会文明进步的需要,并提倡拍摄高水平的娱乐片。[1] 电影的娱乐功能本来与生俱有,在中国却需要反复验明正身,这说明对电影自身规范的认识许多年来一直是理论和批评的盲点。关于娱乐片的三次讨论虽然时间跨度长达五年,但作用都如同纠"左倾"工具论之偏,旨在完整创作人员对电影的认识。

不论是关于戏剧性的争论或关于文学性的辨析,还是关于娱乐性的探讨,其观念的冲突都源自双方立论的出发点不在同一理论层面。究其原因,常常是本体论和创作论错位争辩:尽管热闹,但不到位。现在看来,当时的问题并未真正触及电影创作的本质,而在探讨中也未能引入新的理解概念和研究视点,只不过是把思想解放的话语运用于电影批评,并且仍然试图以一般的文艺美学范式阐释电影功能。或许,我们可

[1] 《当代电影》,1989年第1期。

以将之视为一种权宜之计:欲擒电影本体,故纵戏剧文学;先展示花拳绣腿,后显露真刀真枪。但若从理论层面分析,这种自身话语的缺席和匮乏就是一种表述的危机:它源自对现有描述手段的怀疑,标示在一个范式下说明个体艺术的理论模态再也不受欢迎,但思维的懵懂又使之找不到合适的语言。事实证明,随着电影现代性在创作中的逐渐实现,原有的批评观念受到了更大的质疑和摈弃。

皈依本体:遭遇巴赞、克拉考尔

80年代艺术理论探讨的一个主导话语就是不同学科门类对自主性和独立性的诉求,对文艺创作超功利的强调,对工具论艺术思想的激烈批判。电影研究回归本体正是这一理论话语的行业体现。但电影主体的探寻并没有和当时世界风行的结构主义理论接壤,却与巴赞、克拉考尔的现实照相论并轨。这一是因为纪实的概念对蒙太奇美学具有革命性的冲击力,符合中国电影界急于推翻旧有创作思想(苏式电影理论束缚)的心理;二是因为这套理论在剧作、导演、表演、摄影、美工、录音、服装、化妆等方面都有具体描述,形成比较完整的表现论和技巧说,对创作有直接的指导意义。而更为重要的是,80年代初期的电影理论探讨往往直接为电影创作服务,某一理论的研究者常常是相关创作风格的倡导者。确切地说,中国当时电影的研究者和创作者合二为一,许多立志创新的导演都对新理论、新观念表现出极大的敬畏,而对创作有指导意义的理论更格外受到青睐。

邵牧君先生在《电影美学随想纪要》一文中曾概括说,1979年后最

重要的现象是:"巴赞和克拉考尔的电影理论在电影界得到了传播,引起了议论,发生了影响。人们谈论电影艺术,已不再言必蒙太奇,引必爱、普、杜;纪实性、长镜头、多义性等新词汇流行起来了。"他认为,当时很多人大谈特谈的所谓"电影新观念"其实就是巴赞和克拉考尔电影照相本体论的变种;而巴赞与克拉考尔相较,巴赞的覆盖面更大。[1]

事实确乎如此,80年代初弥漫于整个电影界的现代化和本体化的声音和巴赞、克拉考尔的现实说与照相论毫无区分地纠葛在一起,只要谈及现代观念,就必称巴赞;但凡言及电影语言,就必说纪实。崔君衍和邵牧君对巴赞、克拉考尔的出色翻译及评介,使电影创作和研究进入一个聚集在纪实旗帜下的新趋同阶段。

在"电影是什么"的设问下,巴赞从影像的角度对电影做出本体论的考察。作为现实主义取向电影研究的中心人物,他通过孜孜不倦的影评来建立自己的理论观点。他批评爱森斯坦理论早已过时,强调电影单一镜头内部构成的美学含义。他认为电影的主题是真实世界,但在爱森斯坦那里,单个镜头只是原始素材,经由蒙太奇组接的镜头段落才能建构艺术。巴赞批评蒙太奇美学人为操纵痕迹过重,完全曲扭人物或事件的自然本性。他觉得内涵丰富的单镜头、长镜头可以让观众注意一个事件或人物的活动过程,并从中获得更客观的外在现实感受。

克拉考尔以自己的书名《电影的本性——物质现实的复原》对"电影是什么"的问题做出了回答。克拉考尔从界定摄影的特性出发,推论摄影的本性就是电影的本性。虽然他区分了写实和造型两种不同的艺术倾向,但他认为电影的功能主要是纪录和揭示"具体的物质现实"。在

[1] 罗艺军主编:《中国电影理论文选》下编,文化艺术出版社,1992年版。

他看来，电影如同照相，和周围世界有着显而易见的亲近性，而只有具备这种特质的影片才是真正的电影。

1979年后急于打破多年来只奉蒙太奇为"圣经"的单调创作规范的电影界，一看到这两种另类理论模式，便欣喜若狂对之顶礼膜拜，并急欲以纪实美学彻底改造中国的电影理论构架。作为对蒙太奇手段的对抗，场面调度一词在当时获得特别的美学意义。在巴赞理论的背景之下，批评家开始借用这一概念分析景框中各种声画元素的排列意义，鉴定一部影片或一位导演的视觉风格；而更富于历史性的是创作人员试图以此建立非戏剧式的新型电影，一批名曰纪实电影的作品应运而生。事实上，巴赞和克拉考尔的理论在中国起到了三个作用：一是使电影探讨进入自身法则；二是冲破了电影研究理论的单一性；三是提示电影创作注意视听元素构造和与物质现实的贴近，改变工具论指导下的传声筒电影概念。一些创作者在纪实的口号下创作抒情写意式电影，被批判为对巴赞美学的误读。其实这种理论和实践的差距就是在巴赞和克拉考尔的故乡恐怕也难以避免。巴赞和克拉考尔的中国意义并不是一种创作风格的确立，而主要在于对电影思维空间的开拓。

谈本体研究，不能不提周传基。数十年来，他以电影时空结构中的声音为研究对象，以个人的方式锲而不舍地钻研电影视听表达方式，排斥文学性或戏剧性等含混不清的电影批评话语，据理力争电影语言的独特性。他的言说可能失之偏颇，但他对电影本体原理的固执探索毕竟显示了中国人自己把握视听媒介手段的努力。

从当时的研究和创作背景的关联看，所谓纪实美学热潮的根由还在于它与整个社会政治、文化倾向的内在联系，在于对思想解放运动的热烈响应。不论究其动机，抑或观其效应，都具有整体否定（蒙太奇美学）

和整体承诺（纪实美学）的二元性，并在本质上依然带有明显的功利性和意识形态性。

重建范式：补课结构主义理论

巴赞电影美学思想在中国的经历再次引动了电影界对西方理论发展的强烈兴趣，使人们开始对数十年来单一的批评理论范式提出疑问。电影之外人文学科的急剧变化有力地支持了这种置疑态度。而80年代中期崭露头角的"第五代电影"更以面目全非的创作形态使批评面临一种失语的窘困：旧的研究模式能否准确而恰当地描述新电影？于是，理论批评的兴趣开始转向方法论、认识论、解释学以及话语形式本身。从前的电影评论者视社会政治原则和一般艺术规则为电影好坏的评价原则，而现在面对重新定义的电影创作规范，理论必须迎接自身变革的挑战。如果说在纪实美学运动中创作人员更富于冲动性，那么这次的新理论运动的主力则是评论和研究人员。针对学院气息浓重、理论体系严密、批评思维活跃、方法论不断更迭的西方电影研究，深知自己已经落后的中国电影界开始了一次有意识、有组织、有目的的理论补课。

所谓有意识，是指引进外国理论、改造中国电影观念在当时已达成一种不言而喻的共识。

所谓有组织，是指从80年代中期开始的理论转型经过数次有安排、有计划的课堂教学。

所谓有目的，是指这次学习和引进具有明确的方向性，就是特指60年代后在西方蓬勃兴起的符号学、叙事学、心理学、意识形态批评、女

权主义批判等最富革命性的理论思潮。

由中国电影家协会举办的五届暑期理论讲习班如同一次电影理论的博览：多方位展示了当代电影批评的角度和视点，使大陆理论人员建立起对电影观念及发展的基本认识。当时教学涉及的范围是：《西方电影理论史及当代电影理论的若干问题》《从社会学的观点分析电影语言的表现和发展》《美国五十年代的情节电影》《近十年优秀影片的结构和风格》《从多媒介的角度探讨导演问题》《好莱坞歌舞片的神话》《从希区柯克的读解谈关于阐释的问题》《叙事理论》《新电影史学》《当代好莱坞电影中的妇女形象》《电影理论和实践》《法国电影新貌》。参加讲学的有尼克·布朗、罗伯特·罗森、珍·斯泰格、维·索布切克、比·尼柯尔斯、布·汉德逊、安·卡普兰、大卫·波德维尔、罗·斯科拉等。

从这个长长的名单中我们可以看出，这一阶段的学习尚无系统性：题目庞杂，缺少逻辑衔接；讲授者风格各异，没有对应。但于对当时理论概念极为贫乏的听课者，这种铺天盖地的方式却别有一种感染效应，理论的热衷者仿佛豁然开朗，目不暇接地观阅各种流派、不同学说，而那犹如发现新大陆的欣喜和兴奋促使他们激发出更高的学习热情。

接着在电影学院举办的讲学已具有明显的集中性和深入性，其重点主要放在西方电影理论和批评的历史与现状之上：美国的尼克·布朗主讲当代电影理论范畴及对象，英国的汤尼·雷恩主讲影片分析，美国的达德利·安德鲁主讲电影阐释学。这些讲座使中国的电影研究者对现代西方理论的思辨性和批判性建立了更为清晰的印象，并由此痛感中国电影理论的非专业性和滞后性。

深受现代理论灵感启发的研究者决心将新理论模态介绍给更多的同

仁，他们着手的第一项工作就是翻译。

当时对评论界启示极大的译文有:《当代电影理论问题》，[法]克·麦茨著，崔君衍译;《电影符号学中的几个问题》，[法]克·麦茨著，李幼蒸译;《精神分析与电影:想象的表述》，[美]查·阿尔特曼著，戴锦华译;《意识形态和意识形态的国家机器》，[法]阿尔都塞著，李迅译;《约翰·福特的〈少年林肯〉》，[法]《电影手册》编辑部著，陈犀禾译;《视觉快感与叙事性电影》，[美]劳拉·穆尔维著，周传基译;《类型片诌议》[美]查·阿尔特曼著，宫竺峰译。

当时在理论界具有反响的理论译著有：《电影理论概念》，[美]达德利·安德鲁著，郝大铮、陈梅译;《图像符号和电影语言》，[荷]扬·彼得斯著，一匡译;《电影理论史评》，[美]尼克·布朗著，徐建生译。

时至1995年，相继出版的西方现代理论著作选集有:《结构主义和符号学——电影理论译文集》，李幼蒸选编;《电影与新方法》，张红军编;《外国电影理论文选》，李恒基、杨远婴主编。

一些中国学者不甘只作译匠，而试图在大师学说的基础上表现自己对西方现代理论发展的把握与描述。其中最早写作相关专著的是《当代西方电影美学思想》的作者李幼蒸和《电影美学》的作者姚晓蒙。

从以上的成果中我们很难说中国对西方当代电影理论已经全面深入了解，但对长期封闭的大陆来说，这样的译介无疑具有振聋发聩的启蒙作用。而且由此开始，中国电影界坚持不断地对外国电影乃至电视理论进行翻译介绍，寻求建立全球化的理论视野。可以说，经由符号学肇始，电影理论研究经历了结构主义、解构主义、后现代、后殖民等种种思潮的洗礼。这一洗礼为电影批评话语的革命带来巨大的生机，它不但使电影理论可能在国际文化的背景下反思过去，重写历史，而且通过新

的语言方式使中国当代经验的表达直接融入世界理论思潮的脉络之中。

需要说明的是，90年代后的电影理论译介已远不如80年代中后期兴盛，我们对后现代及后殖民理论的了解大多来自文学界或哲学界。

文化批判：解构本土电影

电影在中国往往经由以下诸种方式得以研究：描述导演艺术风格；勾勒电影创作脉络；刻画经典影片技术特征。实际上，电影研究主要侧重于传统美学分析，旨在揭示电影透过声光呈示或安排现实的可能和功能。进入80年代后半，经过当代理论熏陶的电影评论者开始尝试从叙事、快感、生产、消费等方面阐释电影的多种文化效应。于是，中国的电影理论经历了从本体批评向文化学研究的转轨。这里的文化研究是指将视点集中在通俗文化再阐释上的批评思潮。它与传统艺术批评的根本区别在于它以对大众传媒的研究取代了对"经典"的研究。文化研究在中国的兴起带来了电影批评的两种新气象：一是批评队伍大大扩充，许多学院派文学批评者介入电影，把影视文本作为他们操练新方法的演兵场；二是批评方法微观化、具体化，一些富于社会文化意义的影片（不论新旧）被当作细读、解构的对象。在文化批评中，批评者们往往借助西方语言来突破正统意识形态的叙事框架，并试图创造一种新的话语空间。而作为一场动因来自双重变革（社会与电影）要求的文化讨论，其理论形式本身亦是现代化转型过程中中国方式的象征。

80年代中期的文化批判，是在现代化发展的基点上对民族文化的清理和反思，也是对其未来发展的前瞻式价值重构。因此首先进入批评

者视野的是1949年以来一直占据耀眼地位的谢晋,而第一位"进攻手"恰是同样来自上海的朱大可。在"现代意识"的旗帜下,他锋芒毕露地提出如下观点:谢晋电影已经形成一种模式,特点是鼓吹"感情扩大主义",是以煽情为最高原则的陈旧美学意识;谢晋电影与所有的俗文化一样,有着既定的"程序编码";谢晋电影是"某种改造了的电影儒学",是新时期的"儒电影"或"儒文化"。谢晋电影常常把观众抛向任人摆布的位置,让他们在情感昏迷中被迫接受其化解社会冲突的道德神话。谢晋影片中最为人称道的妇女形象,不过是由柔顺、善良之类的品质堆积而成的老式妇女的标准图像。[1] 一石激起千层浪,朱大可的犀利和谢晋的影响力使一场正常的文艺评论上升为轰动全国的理论争鸣。赞同朱大可者更加激烈,公然提出"谢晋电影应该结束"(李劼语)。反对者认为朱的观点缺乏历史主义态度。辩论的双方各执一端,相持不下,直至钟惦棐写出《谢晋电影十思》。文中他以历史过来人的身份解说谢晋及谢晋电影都是时代的产物,其不足源于社会的局限,其"雅俗共赏,老少咸宜"正是别人无法企及的特长。所谓"谢晋模式"的缺陷,往往来自文学基础。而谢晋电影在新时期造成的反思效应更是功不可没。最后这位谆谆长者不无感慨地希望青年艺术评论者"自己活,也让别人活"。[2] 于是80年代关于谢晋电影的讨论就此画上了句号,然而90年代初起,又有一批青年学者再次读解谢晋。1990年第2期《电影艺术》刊登了五篇专题研究文章:李奕明以《谢晋电影在中国电影史上的地位》立题,分析谢晋电影在不同历史时期对特定社会问题的隐喻式呼

[1] 《文汇报》,1986年7月18日。
[2] 罗艺军主编:《中国电影理论文选》下编,文化艺术出版社,1992年版。

应，说明谢晋在电影中通过性别与政治的置换，完成对社会权威话语的艺术再现。汪晖以揭示谢晋电影中《政治与道德及置换的秘密》，阐释其女性爱情的政治抚慰功能。应雄在《古典写作的璀璨黄昏》中分析了谢晋以"家"为本的伦理倾向，指出其作为一个艺术作者已进入"夕阳无限好"的状态。戴锦华以《历史与叙事》的宏大视点分析二者在谢晋电影中的辩证置换，说明他擅长于在非政治叙事中消解历史主题的策略特征。如果说当时朱大可等人的批判更多地带有情绪化的直观感受，那么这组文章已显示出足够的文化理智。它们不仅对谢晋电影做出相对完整的阐述，而且以崭新的分析方法激活了整个电影批评。一时间，文化批评在电影评论中形成锐不可当的风潮。

1990年，《当代电影》第3期又集中刊登数篇以新角度观照中国电影历史的文章，其中包括李奕明的《〈战火中的青春〉：叙事分析与历史图景解构》、应雄的《〈农奴〉：叙事的张力》、马军骧的《〈上海姑娘〉：革命女性及"观看"问题》、戴锦华的《〈红旗谱〉：一座意识形态的浮桥》、王土根的《"无产阶级文化大革命"史／叙事／意识形态话语》、远婴的《女权主义与中国女性电影》。这组论文再次以跃跃欲试的姿态运用意识形态批评、叙事学方法、女性主义理论等批评方法解析经典影片，梳理别一种电影历史脉络。而透过这样的写作，评论者们把经典作品分析作为自己磨炼分析技巧、掌握洞察方式的有效途径。

其实，运用新方法读解中国电影的尝试于80年代中期已经开始。当时频频举办的各种电影研讨会常常是应用新理论、训练读解能力的好机会。譬如《给咖啡加点糖》《疯狂的代价》《本命年》《晚钟》《红高粱》

《最后的疯狂》[1]等影片的研读都曾是有意为之的练兵场。而钟立发表于1986年的《朦胧的现代女性意识》[2]，张卫于1987年写作的《〈蝶变〉读解》[3]，姚晓蒙、胡克1988年见刊的《电影：潜藏着意识形态的神话》[4]可以说是现代理论中国化的先声。这些文章在中国电影对象的分析中不做明确的理论宣言，但却糅合多种方法，以曲径通幽的"狡黠"消解现有的意识形态结论。90年代后《断桥：子一代的艺术》[5]、经典影评读解系列[6]等新型作者论及影片研究的相继出现，不仅表明结构主义理论批评已经相当成熟，而且以其方法的新鲜和批评的力度对文学等其他门类的艺术批评产生了影响。与当时万众一心的现代化想象相一致，理论界对本土电影的读解以摆脱学术政治化思维模式、创立新话语空间为目标，并始终充满启蒙的激情。

如果说80年代初期对巴赞理论的趋之若鹜是为了探寻电影的本性，同时涉及电影与世界关系的真实性问题，那么巴赞之后的现代阐述则显示出自主自足的理论色彩。它表明电影理论不仅具备了作为一门学科所应有的概念和范畴，而且还意味着其本身已成长为不同于一般艺术哲学的独立文化学。而正是这一属性的建立，吸引了其他文学或艺术批评家纷纷投身电影研究。可以说，现在的电影队伍早已扩展到院校、媒介等各种人文宣教机构。

[1]　分见《当代电影》，1988年第2期，1989年第2期、第6期，1988年第6期，1990年第1期。

[2]　《当代电影》，1986年第5期。

[3]　《当代电影》，1987年第5期。

[4]　《电影艺术》，1988年第8期。

[5]　《当代电影》，1990年第3期。

[6]　《当代电影》，1990年第2、3期。

90年代的中国文化发生重大转折，其创作和批评都呈现出完全不同的特征，显然它已经跨出富于光荣与梦想的"新时期"而进入"资本文化化、文化资本化"的残酷历史循环之中。这时的中国电影从美学形态、创作风格、投资方式，到发行体制都发生了根本的变化。经济政治作为总体的社会语境，从基础上决定了电影的变革形式；电影作为一种媒介性话语体系，成为社会意识形态的独特表达方式。而这种表达方式演变的最大征候，就是第五代电影越来越走向国际化，第六代浮出地表，并被嵌在半地下半地上的状态。面临如此情势的电影批评虽然仍以其他批判的视点揭示现实或反观自身的本质和定位，进而获得对社会文化整体的认识，但其理论口径已出现新的转向——后现代和后殖民学说开始进入电影批评。后现代批评的声浪并不宏大，它更多地着重于五代后影视创作现象的分析。譬如尹鸿区分现代文化和后现代文化的差别[1]；孟宪励撰写《论后现代语境下中国电影的写作》[2]；饶朔光描述《后现代主义文化与当代中国电影电视》[3]。而真正造成90年代前半期批评效应的是由张艺谋、陈凯歌走红国际引起的后殖民批判。

这一后殖民批判主要来自文学批评界。针对张艺谋在世界旋风般地连连得手，王一川设问：是谁导演了张艺谋神话？[4] 他指出，张艺谋本人是他执导的影片的导演，但却不是张艺谋神话的导演。他在这部神话中确实显示出惊人的表演天才和独创性，但真正的导演却是东西方文化张力所构成的历史现实本身。王干的质询更加直白：大红灯笼为

[1] 《当代电影》，1994年第2期。

[2] 同上。

[3] 同上。

[4] 《创世纪》，1993年第2期。

谁挂？[1] 他认为张艺谋虚构了一个灯笼的神话，并通过点灯、封灯、灭灯、毁灯一连串仪式化画面强化了它的民俗特性，而这一民俗的制造正是为了迎合西方观众东方阅读的需求。张颐武则以大论文铺陈，系统阐述第五代电影及其主要代表张艺谋影片中的东方奇观与西方窥视第三世界欲望的不谋而合。[2] 他说，张艺谋以空间化的方式提供平面性的、无深度的一个又一个场景的消费。他的艳丽的色彩和传奇式的故事无非是西方中心主义的话语权威的又一次证明。这一批判构成90年代初期最引人注目的理论热点，但其范围始终囿于少数精英，许多电影界批评者出于矛盾心情采取了观望态度。他们认为，陈张电影固然暗合了西方对东方的滞后想象，但却把中国电影送上了世界的奖坛。孰是孰非，孰功孰过，不可一概而论。两年以后，当王宁继续论述《后殖民语境和中国当代电影》[3] 时，《当代电影》同期刊登颜纯均反谈后殖民语境和第五代创作问题的文章[4]，以造成争鸣对话之势。

比之结构主义理论，后现代和后殖民学说的应用具有更大的争议性，这是因为许多人都怀疑中国是否进入了后现代？后殖民理论的使用是否依然没有逃脱西方话语霸权的策略？而随着90年代社会整体性和同质性的逐步分化、文化现象的色彩纷呈，以及知识队伍的四分五裂，我们再也无法找到一种能够"罢黜百家"的言说，而必须面对"众声喧哗"的态势。

90年代立志现代理论研究的批评者怀有两个愿望，一是要改造电影

[1]《文汇报》，1992年10月14日。

[2]《当代电影》，1993年第3期。

[3]《当代电影》，1995年第5期。

[4] 同上。

评论语言的匮乏，二是使电影研究的概念和方法与国际接轨。若干年过去，这一理论现代化过程依然无法摆脱第三世界民族文化处境所面临的尴尬：借用西方话语，遭际忽视本土文化特性的指责；拒绝西方话语，又缺少一套独立的行业话语体系。在电影批评中，不论是本体论，抑或文化说，都不过是外国理论的大陆版：我们从中获得了灵感和视野，但却没有由此派生出中国的电影理论模态。理论的现代化开掘似乎承担着一种巨大的风险：或者就此生发出无限的潜能，或者由此走入死胡同。事实上，此刻我们正处于一个连接过去和未来的过渡性历史时段。比之西方，中国电影确有自己独特的编码和解码方式，问题是我们在策略性、权宜性地借用西方理论之后，如何找到自己的阐释语言并在世界电影理论格局中承担独立的话语角色？

在90年代的现实图景中，另一个不争的事实是：尽管一些受到现代理论训练的研究者仍然留在既定的学术研究领域，但作为经费削减时期的"幸存者"，他们的学科已经沦落到社会边缘。不仅部分研究项目难以实现，并且其个人也可能成为犬儒主义的牺牲品。而这一点对于理论建设无疑是更具杀伤力的摧毁。一支队伍的衰落势必导致其战斗力的式微。

凡此两种，都说明中国电影理论的未来发展并不让人乐观。

<div style="text-align:right">1998年于北京</div>

乡土寓言

中国电影中的乡土想象依附于20世纪中国艺术思潮的流变。

20世纪中国艺术的过程被描述为一部大历史叙事的衍变。世纪初的清末文学讲述的是一个黑暗社会的腐朽故事，四大谴责小说是这个故事的核心。辛亥革命后弥漫的是新旧交替中的伤感，鸳鸯蝴蝶派成为其象征。"五四"时期呈现出传统和现代裂变的主旋律，不论是电影或文学，震撼人心的故事都围绕于左翼革命和都市序曲。

1949年后，革命与斗争成为唯一主题，而诞生在"文革"中的革命样板戏使这一主题获得了最纯粹的形式。80年代的思想启蒙运动推出了解构老中国的寻根演义。90年代精英思潮衰落，大众文化崛起，悄然复归的是现代化与民族传统的冲突母题。在这个世纪叙事的循环中，农村是一个永远的景观，农民是一个写不尽的形象。他们时而被当作历史的客体，时而又被当作历史的主体。但不论是主体还是客体，20世纪的中国艺术都显示出农民策略的视野。事实上，早在20—40年代，一种清醒的历史意识就已经形成：农民作为中国人口的大多数，他们必然是社会变革的生力军。心怀政治抱负的毛泽东，于1940年构想"新民主主义"文化总战略时就指出："中国的革命实质上是农民革

命,……新民主主义的政治,实质上就是授权给农民。新三民主义,真三民主义,实质上就是农民革命主义。大众文化,实质上就是提高农民文化。……中国有百分之八十的人口是农民,……因此农民问题,就成了中国革命的基本问题,农民的力量,是中国革命的主要力量。"[1] 这一决策性思想和随之发生的社会运动在20世纪不仅成为许多知识分子行为与艺术的出发点,同时也成为他们实现自身转型和再生的途径。

中国现代知识分子一般被划分为四组代群:"第一代群是'五四'一代,即19世纪末至20世纪初生长、20年代至40年代进入社会角色的一代,这一代人中还有极少数成员尚在角色之中;第二代群为'解放一代',即30年代至40年代生长、50年代至60年代进入角色,至今尚未退出角色的一代;第三代群为'四五'一代,即40年代末至50年代末生长、70年代至80年代进入社会文化角色的一代;第四代群……60年代至70年代生长、90年代至21世纪将全面进入社会文化角色。"[2] 作为农民艺术形象的缔造者,不同代群的知识分子有着不同的历史感怀和文化想象。在纷繁的世纪变化之中,知识分子将个人的理想和政治憧憬投射在自己塑造的农村形象和农民典型之上。而不同的成长背景和心理结构,又使他们对同一个对象有着不同的方式和态度。可以说,在对农村和农民的艺术表述上清晰地记录着几代人的思想印迹。

[1] 毛泽东:《新民主主义论》,《毛泽东选集》合订本,人民出版社,1967年版,第652—653页。

[2] 刘小枫:《关于"四五"一代的社会学思考杂记》,《读书》,1989年第5期。

一、孙瑜：田园理想的幻象

　　1949 年后，孙瑜在一场疾风暴雨式的《武训传》批判中被打翻在地。1949 年前，孙瑜的农村诗化情结也每每遭到同时代人的揶揄。

　　当时的著名评论家苏凤在批评《火山情血》时说："孙先生于片中对那个柳花村的风土人情的描写，给予观众了所谓'世外的安乐桃源'的印象。但事实上，'十年前'……'或者就是现在'，我们的农村的凋敝，是不能掩饰也不容掩饰的。"[1]

　　当时的活跃导演沈西苓在评论《小玩意》时说："以前有柏拉图、拉斯根，他们都有艺术的根底，他们也都有着他们各自的乌托邦、理想之乡。现在我们的孙瑜，也是有他的乌托邦、理想之乡。——不信，这剧中的桃叶村，桃叶村中的人物，不是一个证明吗？""我们极佩服在他的智力上，同时，我们极惋惜在他的空想上。——美化了的桃叶村，美化了的桃叶村的人物是在这半殖民地的中国找不出来的。"[2]

　　其实，在孙瑜的作品中，没有一部真正写实意义上的农村电影。或者可以说没有一部完整的农村影片。从《野玫瑰》《火山情血》到《天明》《小玩意》，他的农村只是其中部分反衬性景观，并且只具有一种情感色调：乡土影像渗透着浓郁的浪漫色彩，农夫村姑散发着稚雅的童话气息。但是，这并不意味着他对现实的无视和对社会的逃避。正如睿智的批评家柯灵所说："他虽然总是使农村充满诗情画意，仿佛世外桃源，把穷愁交迫的劳苦大众写得融融泄泄，好像尧舜之民。但他也写了军阀

[1] 陈播主编：《三十年代中国电影评论选》，中国电影出版社，1993 年版，第 140 页。
[2] 同上书，第 151 页。

混战,地主土豪横行不法;写了农村破产,农民无家可归;写了城市的畸形繁华和普遍贫困。他并没有掩盖真实,替日趋崩溃的社会粉饰太平。"[1]事实上,他的理想农村正是腐败城市的批判性对照物。

以贡院举人、安徽石埭县知事为家庭背景,以天津南开中学、北京清华大学、美国维斯康辛大学、纽约电影摄影学校、哥伦比亚大学电影科为成长过程的孙瑜,其实只在四川乡村读过两年小学。在那短短的两年中,河塘垂钓、田野追逐给他留下梦幻般的印象。或许,就是这孩童时代的朦胧记忆成为他以后对美好生活想象的原型和民粹主义思想倾向的基础。

也许是因为他这样文化背景的知识分子摆脱了和田野的生存联系,也许是他的出身使他从未具有农夫式的与自然的原始统一。孙瑜作为一个生活优越的知识分子,对农村始终怀有一份居高临下的深情凝视,一种悲天悯人式的乡村感知和乡村文化思考。"'到民间去'!在今日的艺术界,已经不是几个人的呼声了。在民间,我们可以看到许多劳苦、勤俭、朴实的农工,挥着血汗,挣那一碗吃不饱的饭。……影戏假如能用来描述民间的痛苦,至少可以促进社会的自警,让社会自己想一想,应该如何的改善自己。影戏虽然没有多大的力量为人类增加幸福,但也许可以为全人类指示幸福的途径吧。"[2]"他们说我将破碎的农村写成世外桃源,但我觉得农村固然被土豪劣绅与帝国主义经济的侵略而破产,而大自然的美并不因破产而消失。"[3]"我始终提倡青春的朝气,生命的

[1] 柯灵:《诗人导演孙瑜》,《柯灵散文精编》,浙江文艺出版社,1994年版,第468页。
[2] 孙瑜:《导演〈野玫瑰〉后》,《中国无声电影》,中国电影出版社,1996年版,第345页。
[3] 沙基:《中国电影艺人访问录》,同上书,第1238页。

活力，健全的身体，向上的精神。"[1] 在对自己寄身其间的城市和上层社会进行批判的同时，孙瑜把工农作为认同的标准，把工农化树为自己转型再生的目标。于是，他影片中的乡村永远宛若南国之春：年少的村姑是野玫瑰，做小玩意的大嫂是鬼精灵，穷苦的人们相亲相爱，健康向上。比之堕落的城市，农村永远孕育着生命之歌。那里有荷塘月色，有田野美景，有强壮的男人，有纯洁的女人……当他忘情地倾诉大地之爱时，常常忘记这份爱只是他个人的理想。在由衷塑造农民形象的时候，孙瑜似乎在为社会变革和自我转型献上一份真诚誓言。

孙瑜的思想并非无源之水。尽管中国从未出现过真正意义上的"到民间去"的运动，然而这一历史意识和俄国农民参与革命成功的范例却使当时寻求进步的左翼知识分子始终怀有农村幻想。那一时代的重要政治家都曾发出礼赞乡村的声音。章太炎在按职业划分道德水平时说："农人于道德为最高，其人劳身苦形，终岁勤动。"[2] 李大钊则在1919年就宣称："都市上有许多罪恶，乡村里有许多幸福；都市的生活，黑暗一方面多，乡村的生活，光明的一方面多；都市的生活，几乎是鬼的生活，乡村的生活，全是人的生活。"他呼吁："青年呵，走向农村去吧！日出而作，日落而息，耕田而食，凿井而饮。那些终身在田野工作的父老妇孺，都是你们的同心伴侣；那炊烟锄影鸡犬相闻的境界，才是你们安身立命的地方呵！"[3] 这种对农村生活和农民道德的浪漫态度，都基于对都市浮华的不满和对旧有风俗的批判。孙瑜的认识与之血脉相承。当然这种观念不过是一种思想层面的探讨并显然缺少社会实践性，因为要

[1] 孙瑜：《导演〈火山情血〉记》，《中国无声电影》，中国电影出版社，1996年版，第341页。
[2] 转引自李泽厚：《中国近代思想史论》，人民出版社，1979年版，第495页。
[3] 《青年与农村》，《晨报》，1919年2月20—23日。

把长期受压迫，往往麻木、软弱、愚昧的农民升华为集体的解放力量，必须经过优秀知识分子的启蒙、发动和组织。19世纪俄国民粹主义运动的失败已经提供了一个佐证。而孙瑜的简单和执拗完全是出于对城市黑暗的憎恶和对现实出路的茫然。

洪长泰先生为中国民粹主义思想做出的概括对我们理解孙瑜的乡土观念不无启迪。他说："1920年至30年代提出的响亮的'到民间去'的口号是一种复杂的现象，它至少囊括三方面的内容：1. 知识分子对民众的想象；2. 知识分子对自己的想象；3. 知识分子愿意深入民间的行动趋势。"[1]孙瑜虽未真正步入乡村，但却在电影中构想着民间生活的意味。作为一个接受了现代文明、海外归来的学子，孙瑜显然不满既有的生活方式。他在艺术中试图叛逆，于是孜孜不倦地编织乡土的颂歌，他那些诗化的农村人物和美化的农村景象寄托着他个人的理想，也寄托着他对社会的希望。假如套用洪长泰先生的说法，那么我们就可以说，孙瑜的乡土影像是他对民众的想象，对自己的想象，对国家的想象。

二、《槐树庄》：阶级斗争的演练场

在17年的农村电影中，《槐树庄》提供了一份独特的文本。它的执行导演是军队制片厂的王苹。

在男尊女卑的20世纪初叶，王苹是接受了较高教育的文化女性。出演《玩偶之家》的艺术活动，使她丢掉了教师的饭碗，被迫出走他乡，

[1] 洪长泰：《到民间去——1918—1937年中国知识分子与民间文学运动》，上海文艺出版社，1993年版，第294页。

戏剧性地再创了中国的"娜拉"事件。从此她彻底投身左翼文化运动，随着社会的动荡辗转于大江南北。作为演员，她出演过话剧《大雷雨》《北京人》《原野》、电影《八千里路云和月》《一江春水向东流》《丽人行》《关不住的春光》。作为文艺工作者，她参加了山西影剧创作、全国救亡演出、重庆戏剧运动、上海进步电影摄制。1949年社会主义中国诞生，她听从上级组织命令，人到中年戎装上阵，成为第一位拍摄军教电影的导演，第一位用摄影机创作的女导演。在35年的导演生涯中，她拍摄了2部军教片、9部剧情片、3部舞台艺术纪录片，1962年因导演《槐树庄》获第2届百花奖最佳导演奖，1985年因导演舞台艺术纪录片《中国革命之歌》获第6届金鸡奖特别奖。

王苹的作品显示出一种特定的政治规范，一种既有的原则立场，一种热切直白的风格表征。在她的影片中难以找寻繁复的痕迹，而更多的是简单和明快。她依赖切实可感的景物，以通俗的故事召唤观众的认同。王苹的创作常常与重大政治历史事件相关，所以她的影片在当时的社会生活中举足轻重。

《槐树庄》是王苹作品中唯一一部解放军官兵不在前景的影片，而居于特写位置的是子弟兵的母亲——农村妇女郭大娘。影片改编自同名话剧，因鲜明的政治指向性轰动一时。

《槐树庄》之所以在当时众多的农村题材影片中鹤立鸡群，关键是因为它具有浓烈的现实政治意味。《槐树庄》出现的1962年在中国历史上是一个不寻常的过渡性时段。狂热的"大跃进"刚刚结束，激烈的"反右"斗争尚未彻底平息，全国面临饥饿的困境，新的运动又开始在即。社会生活中非正常因素的日益加剧和政治环境的日见恶劣，促使艺术作品中的阶级斗争主旋律愈加高亢。在这种情况下，《槐树庄》既没有像《枯

木逢春》那样热情洋溢地讲述一个新社会消灭旧痼疾的情节故事,也没有像《李双双》那样妙趣横生地描绘一副农村生活的谐趣图,而是以一种严峻激扬的态度,对1949年后的农村阶级关系的划分和演变进行了艺术化的图解。影片以编年史的叙述结构,试图对中国农村由新民主主义向社会主义发展的过程做出历史概括。为此,编导把情节故事嵌入重大事件框架,将人物设置为阶级类型符号:正面人物是富于人格魅力的共产党员、贫下中农,反面角色是严格定性的"地、富、反、坏、右",这种历史过程清晰、阶级营垒分明的叙事使影片与正在发生变动的社会格局形成明显的对应,而经由郭大娘的形象所建构的党/母亲的行为和话语的正确性和前瞻性又使影片具有一目了然的现实指涉性和政治权威性。从而,一部塑造新人、重现农村景观的影片就成为一种革命路径和阶级区分的艺术象征,一本空前绝后的影像化政治教科书。

《槐树庄》受到政府的极高赞誉,甚至被当作考察农村问题的必读文本。为了使影片获得最大范围的理解和接受,在农村还采用了"映前介绍"和"映间插说"的放映方式。这是特定历史背景下产生的独特的影片读解法。所谓"映前介绍"是放映员在影片放映前用幻灯向观众介绍片中主要人物和主要场景:用快板书等说唱形式向观众说明影片主题和人物关系。所谓"映间插说"是放映员在换本时或银幕静场时见缝插针的解说:有时是交代故事发生的时间、地点或历史背景,有时引导观众领会导演意图。当影片剪辑跳跃时,放映员还将打乱的情节串到一起解释。当时一位农村放映员放映《槐树庄》的经验受到特别的表扬。这位放映员在放映前认真学习毛泽东的《中国社会各阶级的分析》和《怎样分析农村阶级》等著作,在放映中力图运用毛泽东的观点读解《槐树庄》。在影片开始前,他首先对影片情节的历史背景和人物性格特征

进行了讲解；在放映过程中，他又处处针对反面人物的活动添加评述性的插话。当表现老地主门后偷看的镜头一出现，他便插话说："这就是槐树庄的地主崔万昆，他像一只被打伤的狼一样，躲在这个阴暗的角落里。"当银幕上出现一号人物郭大娘的大车超过落后角色的瞬间镜头时，他便以最快的速度插说："……富裕中农李满仓想同合作社赛赛，看吧，就像这次赛车一样，他迟早要认输的！"这种帮助观众现场读解的方法在当时广受好评，[1] 在"文革"开始时又广受推荐并进一步演变为泛滥全国的纯粹批判形式。

在《槐树庄》中，农民成了真正的历史主体、英雄人物，而其土地—政权、阶级—复仇、反抗—斗争的叙事模式也成为以后若干年内的农村影片创作模式。不论60年代的《夺印》《箭杆河边》，抑或70年代的《金光大道》，《槐树庄》的权威影响都清晰可见。而对于创作者王苹来说，她坚持了自己忠贞不贰的立场，实践了"是党交给的任务，我就一定努力去完成"的诺言。但如果我们把王苹放回历史的横断面，就会发现她不是平川上突兀拔起的高峰，而是连绵丛山中的一座山峦。她既和自己的时代相连，也与自己的同辈人相关。

三、《黄土地》：寻根与反思的镜像

《黄土地》的出现以两个前提为先导。就国家而言，是那场将无数人引至血泊又唤起无穷思索的"文化大革命"。就世界而言，是全球性

[1] 《光明日报》，1964年12月20日。

的现代化潮流。当闭关锁国的禁令解除之后，中国人蓦然进入一个全新的精神世界，面对西方高度的物质文明和纷繁的文化现象，回望本土发展历程的黑暗曲折，原本老大自尊的民族心理受到严酷打击，在巨大的惊愕和痛苦之后，开始把民族自强的目标确定在"现代化"的口号上。于是在老中国久遭扭曲、禁锢的精神荒园中，澎湃地奔涌出显示个性意识和世界意识的思想洪流。陈凯歌和张艺谋以两极镜头（大远景和大特写）所独特处理的农村景观，震聋发聩地传达了当时文化界对民族内在精神的体察和对改造中国社会的历史要求。

在 80 年代的文化背景下，《槐树庄》中郭大娘式的叱咤风云的正剧英雄开始从历史的舞台上退隐，代之而起的是顾青式的泛正剧英雄。在《黄土地》中，除去那荒芜陌生的土地和与之同形同构的农人外，最令人回味的角色就是八路军顾青了。作为一位外来的"他者"，顾青以"救赎者"的身份向那封闭的山民讲述着解放区的天空如何明朗，解放区的姑娘怎样翻身做主人。久在黑暗中的翠巧被骤然照亮，她渴望与顾青同行，到黄河彼岸沐浴解放的光芒。可是，顾青却以未被领导批准的理由委婉地拒绝了少女的热情，因为他得遵循"公家的规矩"。无望的期待使翠巧依从了爹爹的卖嫁，而她的生命也最终被滔滔的黄河所吞没。于是，在翠巧企盼—死亡的过程中，在顾青推诿—退缩的延宕中，一个几十年来不断神化的救星形象被解构了。顾青不再是《红色娘子军》中从意识到行为都能解救琼花的洪长青，也不再是以往电影中一经出现，便能够带领群众摆脱命运扼制的英雄，在"公家"权力的无形笼盖下，八路军顾青同样是个无奈的臣民，他的身上已不具有惊天地、泣鬼神的威灵。

也许是由于陈凯歌、张艺谋都曾做过农民，也许是因为他们对乡村的物质匮乏和精神蒙昧有过切肤之痛，所以他们眼中的乡土既不像孙瑜

那样空泛,也不像王苹那样概念。面对大西北苦旱的黄土地,他们震惊于大地的古老苍凉,感动于乡民们在严酷自然条件下的生命力,从中读出了人格天地的历史与哲学:"极度的广博与至今犹存的贫困,仿佛一起在漫漫的岁月中作悠长的歌唱。我却感到,这里的土地就像是历史本身,它是荒凉的,又充满了希望。有多少山坳就可以藏下多少屈辱与不幸,但有多少土地便可以撒下多少种子。……黄河和黄土地,流淌着安详和凝滞中的躁动,人格化地凝聚着我们民族复杂的形象。"[1]他们渴望刻画寓言般的历史,让观众读出大地的苍老,读出生命的沉重。于是,他们摄影机中的土地不再仅仅从属于人的具体生存需求,而成为观照与沉思的历史文本。河流不再仅仅与人和谐相处,而往往与人漠然对峙。那黄土地沙漠般荒芜无际,那黄河如固体无始无终。而那在大地上耕种的人们在敞旷空前的视域中如蝼蚁样孤独渺小。"然而也就在这陌生和古老得动人心魄乃至令人恐怖的画面中,我们初次目睹了其他本文(譬如文学)未必提供过的中国寓言,或曰寓言式的中国图景及历史图景。"[2]

陈凯歌、张艺谋对民族由土地而精神的反思,带有明显的"知青"特征。作为共和国的同龄人,在他们身上叠加着几段不同的历史感受和几种不同的生活概念。在十几年的时间内,他们集中地体验了前辈们以整个生命才体验到的从狂热到省悟的过程。80 年代的"文化热"激活了他们的历史想象,于是那片曾经撒下汗水的土地就成为他们解读民族过去与未来的历史化石。它凝重而庞大,威严中给人以自然与生命的启

[1] 陈凯歌:《我怎样拍〈黄土地〉》,《中国电影理论文选》下册,文化艺术出版社,1992 年版,第 558—559 页。

[2] 孟悦:《剥露原生世界——陈凯歌浅论》,《电影艺术》,1990 年第 4 期。

迪。他们将一代人的历史感怀和现实体验都赋予了黄土地，使之以无言的沉默化为民族灵魂的象征。而且，他们的艺术态度已不像前代导演那样瞻前顾后。在对主题的现实化和形式的艺术化追求上，他们表现出更多的自我意识和革命心态。比之几十年遵循社会主义现实主义方法描绘农村的父辈们，他们影像中的乡村和乡土，更多地带有形而上的特征：天之广漠，地之沉厚，人们从原始的蒙昧中发出呐喊，从土地深层生出歌声，在渺渺漠然的自然中接受不可逆转的命运，而拍摄的对象却只是土地、窑洞、黄河和屈指可数的四个人。在凸现创作个性、强调历史眼光的艺术过程中，他们建构了超越既有电影文本的陌生化叙事。

在一本由更年轻一代撰写的关于中国几代人特征的著作中，陈凯歌们受到了这样的评价："他们被农村的一切所熏染的思想和行为，像烙印一样，是终身抹不掉的，所不同的是这思想和行为二次改造的程度而已。""他们比任何一代人都更加迫切地意识到将要对历史承担的责任，比任何一代人都要更加迫切地意识到时间对于他们的宝贵。"[1]这种说法虽然暗含某种苛刻的批评，但也道出了"知青"们的特征。作为把国家政治历史内化为个人命运的一代人，陈凯歌们自觉不自觉地介入并创造了不可复制的历史戏剧性，他们的红卫兵前史和以后的艺术行为都无可否认地包含着影响社会精神领域的文化冲动。面对历史提供的新机遇，他们本能地将自己的省思化为实践行动。在80年代中期席卷整个知识界的文化／历史反思运动中，他们既是发起者，又是参与者。而他们发掘"劣根性"，描绘"沉默的国民灵魂"的思想探索的现实化行为，就是《黄土地》的拍摄。

[1] 张永杰、程远忠：《第四代人》，东方出版社，1988年版，第100、110页。

四、90年代：质询现实的迷惘

如果说80年代的文化反思运动设置了一个悖论式的两难语言处境：一面是复兴民族精神的寻根，一面是批判民族传统的启蒙，那么90年代的文化思考失去了这种空灵，而进入更为现实的历史情景。在1989年后的文化格局中，原来的一体化的精英—启蒙文化已经分裂，代之而起的是主流文化、精英文化、大众文化既分离又渗透的复杂局面。譬如，精英电影《霸王别姬》具有明显的商业运作因素，主流影片《凤凰琴》又借用了反思式的低调方式，而在《秋菊打官司》《天网》《被告山杠爷》等三部的重要农村影片中，写实手法、审势态度与主流题材则共同地浑然熔于一炉。

90年代的中国电影同时也处于一种微妙的"无代期"，即"代"的分野已经模糊乃至消隐，而重新出现的是"代"的裂变和重组。上面提到的三部有着相同特点的农村影片的导演，就分别是所谓第五代的张艺谋、第三代的谢铁骊及第六代的范元。事实上，导演们始终反对"代"的区分和说法。这种队伍的整合或许表明中国电影开始具备成熟的创作心态。

如果说80年代文化反思的参照点是西方现代文明，我们的精神追求是一份漫游在"别处"的探寻，那么90年代迅速变革的经济体制已使每个人都面临一种切切实实的生存选择。因此，拿着中国当美国来解构，或拿着法国文本来读解中国的语言狂欢再也不能构成社会文化的中心。人们在生活的强烈驱动下，渴求对处处充满矛盾的现实环境做出探寻。于是，《秋菊打官司》《天网》《被告山杠爷》等影片应运而生。这三部影片不仅对农村的表述已经非常具体，并且标示出当今社会情绪的

走向。这是纯粹的中国国情片,而不是西方期待视野中的东方模式。影片所提出的问题直接关乎中国的现代化方式,其本质也决非西方社会所能理解和想象。

《秋菊打官司》所展现的困惑在于保障公民权益的法律为什么让受害的秋菊输了理,而她不过是想讨个"说法"的告状为什么让村长坐了班房,而且最终给村长治罪的为什么一不是她状告的"下身"(而是肋骨),二不是村长对她人格的污辱。影片结尾处秋菊迷茫的眼神似乎在发问:中国的法律运作是否和社会背景相脱节?

《天网》的问题在于当代中国为什么还需要青天政治,今天的包公为什么还需要"尚方宝剑"。比之张艺谋平和的诙谐,谢铁骊的严肃就格外悲壮。他片中的百姓饱受欺凌,万般无奈中竟发出"上天无路,入地无门"的慨叹。影片取《天网》为名,意指疏而不漏,但一个县委书记为捉拿一个犯罪村长所遭际的种种磨难则让人对此最终心存疑虑。

被称为"一部出色的政治文化寓言"的《被告山杠爷》提出的设问是传统的政治文化在中国到底还有没有用。身为一村之长的山杠爷清廉自律,刚直不阿,爱民如子;在如同一个国家缩影的堆堆坪中,他是至尊无上的家长,村民们对他既爱又怕。他的言行举止鲜明地体现着"朕即国家"的传统政治文化精神,然而在他的治理下,堆堆坪俨然犹如太平盛世。山杠爷管好了堆堆坪,堆堆坪需要山杠爷,当检察院因山杠爷逼死人命而准备拘留他时,堆堆坪的百姓跪拜在地,涕泪长流……

"重要的是讲述神话的年代,而不是神话所讲述的年代。"[1]这句名言放在这里似乎特别贴切。三部影片的不同个案都在说明,即使是今

[1] 《〈搜索者〉——一个美国的困境》,《当代电影》,1990 年第 2 期。

天的村民，他们所认可的也只是"肉体化的生活事实"，他们不能也不可能在自身生活之外建立另一个意识世界。因此他们对任何抽象理念的接受都必须具有切身的经验。在这一片东方的时空下，源于西方的种种现代概念往往由于缺乏现实的道德说服力而被消解，或被弃之不用。于是，一个随之而来的问题就是：在现代化的道路上，中国如何实现本土机制的转换？

这三部影片都开始于一个"村民告村长"的情节故事，但在主题处理上却各有侧重：《秋菊打官司》以通俗的可读性铺陈了生活的张力，《天网》以老套的故事抨击了历史与政治的冲突，《被告山杠爷》则以一个栩栩如生的人物典型揭示了中国现代化过程中深刻的内在矛盾。《被告山杠爷》既不像《秋菊打官司》那样戏剧化，也不像《天网》那样思想大于形象，在三部影片中，它最富于历史深度和现实冲击力。它形象地说明，中国的现代化思想还未能内化为民族自己的文化，所谓现代化的口号只是浅浅地漂浮在社会的表面，远远未能渗进民众的血液。在现代化的道路上，中国面临新的精神重建问题。

20世纪中国电影中的乡土想象系列，从另一个角度表明了当代中国文化的缺憾，即知识分子对中国现实的理解和建构往往借助于外国学说的价值体系。不论是民粹主义思想，还是马克思主义阶级斗争学说，抑或80年代现代化思潮，都源于西方。因此，如同中国社会政治经济的发展需求一样，在进入世界文化总体格局之后，中国文化界迫在眉睫的任务就是创建自己独立的文化体系。

<div style="text-align: right">1996 年于北京</div>

港台映画

因为独特地理空间和意识形态背景,香港电影和台湾电影各有一份自己的独特历史。这一历史处处充满不同于大陆的异质,其影片文本也呈现出不一样的文化诉求和艺术气息。

一、香港

与中国台湾、韩国、新加坡比肩,中国香港跻身于"亚洲四小龙",其经济和社会发展早在 20 世纪 80 年代就达到能与世界先进国家相抗衡的现代化水准。作为一种象征,香港的电影工业似乎更能充分体现这种成就。特别是进入八九十年代以来,香港电影技术前卫、形式多样、制作人才辈出,各个方面的表现都令世界同行赞叹不已。

香港电影的起步几乎和大陆一样,同在 1896 年,继而 1901 年建立影院,1913 年出现制片业。抗日战争时期,大批上海影业人员移居香港,为香港的电影制作输入技术人才,注入艺术活力。而 1949 年前后上海电影工作者的再度南迁,使其电影工业的基础更加丰厚。纵观其历

史发展过程，香港电影的条件可谓得天独厚，它既逃脱了中国近代史上数次战争的蹂躏，又不受任何政治意识形态的钳制，其创作可遵循商业规律，题材灵活多变，形式自由选择，因而它出品的影片往往是中国特色和国际热点的双重变奏，对不同族群的观众都具有相当的吸引力。加之有大陆和台湾可以依附，所有的海外华人地区都是它的恒定市场，其工业结构和类型品牌在稳步成长中不断积累，并最终使香港赢得了"东方好莱坞"的称誉。

1913年至今，香港拍摄制作了8000多部影片，其数量既超大陆又超台湾（大陆与台湾的影片产量均为5000多部）。这座600万人口的城市拥有数十家制片机构，百余家放映影院，影片产量年年都在100部以上。在共同遭遇衰落的世界电影业中，这已是相当不俗的成绩。

香港电影的繁荣首先在于它有一个多元并存的创作格局，那些活色生香、妙趣横生的影片大致可分为以下几类：

1. 文艺片。这类影片的数量并不很大，但影响却十分深远，它标志着香港电影所达到的专业水准。这些影片包括关锦鹏的《胭脂扣》《阮玲玉》、严浩的《似水流年》《滚滚红尘》、许鞍华的《投奔怒海》《女人四十》、罗启锐的《七小福》、尔冬升的《新不了情》等。

2. 动作片。动作片由传统功夫片发展而来，其作品题材丰富、数量众多，是香港电影的主流。除去李连杰等人的武打片外，动作片的另外两大种类是警察片与黑帮片。警察片主要表现警察智勇双全、制服歹徒、为民除害。如成龙的《警察故事》系列和李修贤的《公仆》。黑帮片的描述对象正反颠倒，以黑社会活动为主，表现江湖帮派间的侠肝义胆、快意恩仇。这两类影片常常佳作迭出，卖座率极高。

3. 喜剧片。它与动作片一样，同是香港电影的主流。这里有以成龙

为代表的功夫喜剧，也有以许冠文为代表的城市喜剧。作为当代最受欢迎的影片样式，大部分香港影业人员都曾涉足这一领域。如新锐导演张坚庭拍摄的《表错七日情》；周润发、郑裕玲、黄百鸣、钟楚红联袂出演的《八星报喜》，都曾创下当年票房之最。

4. 鬼怪片。它是紧随动作片和喜剧片之后的第三类热门电影，既包括徐克、程小东的《倩女幽魂》和《青蛇》，又涵盖洪金宝、午马的《鬼打鬼》和《人吓人》，甚至还有许鞍华的《撞到正》。这些鬼片形态各异，主题繁复，分别构成不同的社会寓意和精神象征。

5. 社会写实片。这类影片在香港电影中几乎是凤毛麟角，屈指可数的有方育平的《半边人》、刘国昌的《童党》、张之亮的《笼民》、林岭东的《监狱风云》等。但它们大多制作精良，情感恳切，具有强烈的震撼力。

6. 历史传记片。也许是久为殖民地的关系，香港人并不擅长拍摄历史片，以至有评论家说香港电影患了历史痴呆症（吴昊《香港电影的历史痴呆症》）。我们所熟知的只有李翰祥的《垂帘听政》《火烧圆明园》、冼杞然的《西楚霸王》、张之亮的《中国最后一位太监》。即使在这些影片中，戏说的成分也往往大于正传的成分。

这些类别和样式说明，香港电影的运作机制始终围绕大众品味和商业利益。任何一类片种或任何一位导演都必须经受票房的锤炼，仅仅艺术精湛但无市场效应就不被认同。例如新锐导演徐克的处女作《蝶变》和《地狱无门》都具有浓烈的实验特征，叫好不叫座，为了在电影界站住脚跟，徐克迅速改变叙事策略，以一部亦庄亦谐的侦探喜剧片《鬼马智多星》扳回票房，进而赢得了自己的影坛地位。

从以上六类影片的元素构成我们可以看出，当代香港电影更注重都

市化和现代感。特别是80年代以后,各种类型和样式都进行了当下性修正:或将古装片改造为时装片,如以功夫片《醉拳》走红的成龙华丽转身,拍摄了都市动作片《A计划》和《警察故事》;或以过去式的外壳讲述当代社会的寓言,如徐克的系列作品。

描述香港电影的发展过程,不能不谈"新浪潮"运动。因为正是这一运动所带来的新主题、新技术、新风格及新影像,才真正改变了香港电影的旧面貌。70年代以前的香港电影固然人员兴旺,数量众多,但艺术水准和技术质量都无法和国际接轨。而且,随着电视的崛起和社会娱乐方式的日益多样,电影逐渐走入穷途末路。这时一批海外归来的电影学子,纷纷从电视转向电影,以锐不可当的变革气势掀起一股重建电影的巨浪,从而为奄奄一息的电影注入了起死回生的强心剂。

香港的"新浪潮"运动虽然仅仅持续了五六年,但却为电影史留下了一批值得细细评说的作品,其中有徐克的《蝶变》《第一类危险》、许鞍华的《疯劫》《胡越的故事》《投奔怒海》、章国明的《点指兵兵》《边缘人》、谭家明的《爱杀》《烈火青春》、方育平的《父子情》《半边人》、严浩的《茄哩啡》《似水流年》、张坚庭的《表错七日情》等。新作者和新影片的出现,使当时功夫片没落、喜剧片孤掌难鸣、大制作式微、独立制片蓄势待发的香港电影步入了由复苏而兴旺的新阶段。这些崇尚现代电影语言的青年导演革新了拍摄技术,改变了影像风格,颠覆了叙事传统,从整体上提高了香港电影的艺术性和思想性。给予我们特别启示的是,香港的"新浪潮"电影始终类型繁复,题材丰富,形式多元,这些新潮导演们在创作实验性作品时一不忽略观众口味,二不违背票房规律。这或许是因为生活在商业化语境中的香港导演无论何时何地都不能忽略基本生存法则。

香港"新浪潮"运动在电影语言上的革命性和在具体操作上的中和性结出了这样两个果实：首先是改造了主流电影，使香港片的制作方式和包装手法完全更新；其次是重建了样式格局，使以往仅仅以粤语片和功夫片著称的香港电影呈现出真正的百花齐放。而这种革命性和中和性又使得具体作品常常是多种主题相互渗透，不同类型彼此纠葛。在传统的类型电影中，特定样式的影片一般人物雷同，情节相近，让观众永远保持相同的期待和体验。但80年代以后香港电影中的类型界限已日见模糊，观众常常无法立刻判断一部影片的样式属性。譬如徐克电影——鬼怪情节中寓含当代缩影，武功打斗中融汇科学特技，情爱中交织仇杀，明快中暗含隐喻，观众很难断言它是纯粹的鬼怪片、武侠片或文艺片。也许正是因为这种跨类型的混杂结构，使香港电影既有保障票房的观赏性，又不乏可评说的艺术性和思辨性。

大陆观众对香港电影的认识，最初来自功夫喜剧。作为功夫、谐剧、杂技及舞蹈的混杂物，功夫喜剧是70年代香港电影最具号召力的片种，它不仅创下轰动的票房，而且推出了一批广受欢迎的影视明星：如以《醉拳》系列成名的成龙，以《鬼打鬼》《人吓人》成为影坛"大哥大"的洪金宝，以《半斤八两》而广受欢迎的许冠文。

平心而论，功夫喜剧制作完全是商业化操作，虽有观赏性却无艺术性。功夫喜剧往往由武术高手或武打演员编导，一般文学性极差，常常靠主角出卖噱头招揽观众。像成龙影片的卖座本钱就是成龙的形象和成龙的功夫，观众以看他的表演为乐事，根本不追究剧作是否合理，摄影是否高明，美工或化妆是否精致（当然成龙80年代以后的作品已经非常讲究）。

因此，功夫喜剧大多以人物结构影片，他常常是一个懒惰而聪明的

功夫小子，无心尚武，但又被逼无奈，所以惯于欺骗师傅。在痛遭打击之后，茅塞顿开，潜心苦练，最后功盖师傅，青出于蓝。《醉拳》《笑拳怪招》均属此类。与香港社会的人际关系变化同步，此类影片的人物关系在70年代前后大有不同。六七十年代以前的人物关系结构更具封建性，主题多为徒承师业、江湖义气、忠君报国。而以后的相关作品则更多地呈现现代资本主义特征，人物为利益不惜背叛和谋杀。这表面上是对洁身自好、漠视功名的传统武德的亵渎，实际上是社会价值观念转换的艺术再现。

功夫喜剧的模式单一而老套，前半段用于推出主要人物形象，中段演绎主角和反角的恩怨情仇，结尾是主角必然战胜反角的生死搏斗。为了获得喜剧效果，功夫喜剧往往遵从"不是冤家不聚头"的法则：徒弟总想和师傅耍小聪明，但每次都被师傅先发制人，于是这一对冤家没完没了地纠缠下去，不断制造新的打斗情境和新的武术表演段落，充满恶作剧但又不乏人间温情。

功夫喜剧的喜剧性同时也来自人物的自嘲态度。功夫喜剧中的武功更像是现代武术表演，有惊无险，是名副其实的花拳绣腿。而功夫喜剧的制作者对此也毫不讳言，《杂家小子》中江洋大盗（洪金宝饰）教大宝和小宝学的功夫就叫"花拳""绣腿"，而洪金宝在另一部影片《乞儿神探》中则把自己耍弄的一套拳法称作"垃圾拳"，他在嘲弄自己的同时也在挖苦同行。然而大家对此毫不介意，成龙影片中类似的自嘲也比比皆是，这是功夫喜剧和社会建立协调关系的一种手段。

如果从女性主义的观点看，功夫喜剧最具大男子主义，因为在这类影片中根本就没有女人。影片制作者们的借口是女性功夫不到家，不能讨好观众，其实骨子里是封建迷信作祟。按照迷信说法，女人能破解功

夫，依此类推，女性演员也可能为功夫电影带来不祥。因此，不论正派或反派，功夫电影一般不设置女性角色。

《英雄本色》《喋血双雄》《纵横四海》《断箭》等影片在大众传媒的广泛播映使我们记住了导演吴宇森的名字。以动作片而著称的吴宇森电影难能可贵地把中国传统情感和当代打斗元素相结合，形成了独树一帜的浪漫主义英雄风格。在他的影片中，英雄视死如归，兄弟情深意长，主人公们个个功夫盖世，人生态度却潇洒飘逸，在那个恶浊的世界中，他们只为情意而亡，而那美丽的死亡，又使人物命运显得哀婉凄凉。但当吴宇森进入好莱坞之后，他的风格就受到了一定限制，比如好莱坞"英雄不死"的潜规则，就大大削弱了他作品中东方式的悲剧情怀。

吴宇森的影片之所以引人入胜，是因为它们充满了动感，充满了美感。吴宇森声称自己是个唯美主义者，并且擅长舞蹈和绘画。他的动作片追求的是一种动态的美感。他曾经说："所谓的动作，所谓的美感，对于我来说就是舞蹈。"他影片中的动作旨在张扬侠义精神和浪漫主题，因而他常常借助于传统武侠艺术对相持气氛的营造、舞蹈对形体动作的塑造，以及绘画所注重的视觉效果。《英雄本色》中的小马哥跛足残行，但他的整体动作丝毫不给人丑陋的感觉，这是因为周润发在那种残缺的一瘸一拐中糅入了舞蹈的步态。《喋血双雄》中两名男主人公最后的生死搏斗被演示为一场优雅的舞台打斗：在布满烛光的教堂里，周润发和李修贤时而静态对峙，时而龙腾虎跃，不断改变枪战的姿态和角度，使一般打斗片中火爆的场面充满了武侠式的夸张与浪漫。《纵横四海》在男主人公大破机关阵、智取金钥匙、勇闯保险库等几个重点段落中，充分运用舞蹈和杂耍动作，使观众既目不暇接又忍俊不禁，创造了堪称世界电影经典范式的盗宝场面。在为好莱坞拍摄的影片中，吴宇森

又利用西方式的形体特征，创造新的视觉美感。《终极标靶》中男主人公迎风扬起的马尾小辫，腾飞般的跳跃，给人以芭蕾式的力度和轻盈感。《断箭》大量融进最新特技和电脑合成技术，不仅使舞蹈化的打斗场面表现得更加淋漓尽致，而且出现了他影片中以往并不多见的瑰丽的大自然景观。

在塑造这些动作形象的时候，吴宇森非常注重视觉节奏的协调，并具体体现为对镜头方式的把握。不论在他早期的武侠片或以后的英雄片系列中，他都热衷于大量使用慢镜头和定格镜头。这不仅是为了分解动作，强化动感，同时也是为了塑造激越悲壮的诗意情境。影片主人公们如京剧武生般敏捷的身手、舞蹈演员般漂亮的姿态，都以相应的镜头方式给予了出神入化的表现：每一种人物的性格化步态、每一类角色的开枪姿势、每一个中弹者倒下的瞬间，都被赋予风格化的凸显。而那些在快速追逐打斗中穿插的慢镜头更为影片带来了无可名状的视觉快感。

如同所有的类型片，吴宇森的电影中也有一个黑与白、善与恶的二元模式，但其中的对立和冲突并不像西方类似影片处理得那样泾渭分明，简单刻板，而具有明显的东方式温婉色彩。他的人物往往好中有坏、坏中有好，让我们既恨其狂野又爱其纯洁，而人物关系也常常亦友亦敌，使观众在观赏过程中始终持有一种含混不清的矛盾心理。淑女与枪手为友，盗匪远走他乡享受天堂般的幸福，这些道德判断上的模棱两可使某些人认为吴宇森所表现的是"全灰色地带"。这一特点在他的早期作品中较为突出，而在他最近的影片中已逐渐消失。或许，随着对好莱坞规则的被迫就范，他会彻底抛弃自己的"中庸"特色。

作为中国人的骄傲，吴宇森是被好莱坞接纳的第一位华人导演，他

的影片直接向国际出品，他的"暴力美学"对欧美电影发生影响，他那些将情爱与追杀、死亡与生存巧妙融汇的浪漫作品为世界提供了一份中国人的证明。

在当今影视圈内，徐克是一个颇有号召力的名字，他从80年代出道，90年代独步影坛，不断引领创作潮流，现已成为香港电影业中举足轻重的人物。他创造力旺盛，艺术构思敏捷，擅长于狭窄的空间制造扑朔迷离的影像，在角色和性别中进行倒错和反串，特别是他那变化多端的剪辑技巧，甚至引起西方影评家的交口称赞。

1979年徐克的《蝶变》问世，其诡秘莫测的影像风格使影业同仁为之震惊；1981年他拍摄《鬼马智多星》，开创豪华型喜剧样式，叫好又叫座；1983年的《新蜀山剑侠》轰动一时，为香港培养出了首批电影特技人；1986年其电影工作室出品《英雄本色》，在港掀起英雄片热潮；同年徐克自导的《刀马旦》脍炙人口，好评如潮；1987年拍摄《倩女幽魂》，带动了聊斋鬼片的亚洲风行；1990年的《笑傲江湖》和1991年的《黄飞鸿》使香港的古装武侠片全面复苏；而以后他监制《东方不败》和《新龙门客栈》，自导《青蛇》和《梁祝》，持续显示壮心不已的探索精神。

如果和同时代的其他著名电影艺术家做一个横向比较，徐克的电影似乎缺乏宏大的历史视野（如侯孝贤、陈凯歌等），也没有对现实细腻而及时的体察（如许鞍华、黄建新等），但他却像是电影界的金庸或古龙，以怀旧式的故事文本、鬼灵精怪的视觉影像，书写着沟通过去和现在的寓言。而正是在这一意义上，他得到了一般电影观众之外的文化认同。

阅读徐克电影，必须先搞懂他影片中的江湖概念和人鬼关系。在徐克的影像景观中，我们最常见的是亦真亦幻的江湖纷争。何谓江湖？

《东方不败》里骄横的任我行说，人就是江湖，江湖就是人；"有人就有恩怨，有恩怨就有江湖"。而《笑傲江湖》里的风清扬说："江湖派别，满口道理，其实全是权力游戏。"江湖就是权力争夺的角斗场。

在徐克构置的江湖世界中，充满了欲望与冲突，是非与恩怨。《笑傲江湖》中岳不群与东厂太监古公公抗衡，《东方不败》中任我行与东方不败争霸。即使在苗人与汉人、朝廷和倭寇的关系之间，也处处是权力的角逐。他们或因野心，或因无奈，或出于情义，或出于谋略，都无一例外地卷入没有尽头的厮杀和争斗。正如《笑傲江湖》中顺风堂堂主所说，"无风无浪，不成江湖"。

作为徐克电影中最有血肉的人物和林青霞从影以来饰演最成功的角色——东方不败拥有极为丰满的江湖形象。一如其雌雄同体的性别角色，东方不败的性格也具有模棱两可的双重性：既不同于淡泊名利意欲退隐江湖的令狐冲，也有别于野心勃勃杀人如麻的任我行。他一方面是个权术高手，念念不忘万世功业；一方面又感怀人生，对令狐冲一往情深。但这一双重性并不意味着他能够在江湖中游离散淡，而旨在说明他是个较之别人更加痴迷的自我狂。他对黎民们说："我为天下人抛头颅，洒热血，但天下人又有几多能记得我东方不败？其实负心的，应该是天下人。"他对情人令狐冲说："我要你后悔一世，我要你永远都记得我！"他对权力和情感的付出都要求相同的回报，而这份回报就是始终不渝的忠贞与崇拜。他追求建功立业，是为了树立个人的历史丰碑；他向往情感，是为了让别人永远地记住他，怀念他。他对自己有着不可释怀的迷恋，因此试图以名垂青史而让天下人供奉和跪拜于他。他的这一特征，似乎可以说是许多江湖人的象征：功名也罢，情义也罢，都是为了落个传世的好名声。银幕上的东方不败至情至性，亦男亦女，英姿飒爽间悲情无

限。梦幻电影中的东方不败不知是否能为故事中的后人永世难忘,而观赏现实中的观众对林青霞却有着一份真切的由东方不败而引至的对她的迷恋。

在《新蜀山剑侠》《倩女幽魂》及《青蛇》中,徐克都描述了一种人间、鬼域、妖界纠葛混杂、难解难分、千丝万缕的关系。但在人鬼的对立和对比中,徐克往往赞美于鬼,鞭挞于人。几年前在大陆公映的《青蛇》特别传神地表现了这一点。

《白蛇传》的故事家喻户晓,而徐克的《青蛇》却是另一文本。他不着重于许仙和白娘子的爱情传说,而更多地在探讨人妖之间的情感差别。《青蛇》的主线是描写修行不过五百年的蛇妖小青学习"做人"的过程。片中的白素贞因有千年道行,所以能迎和人间习俗。而小青妖性未改,自由任性,不通道理,处处质疑人情世故。她疑惑白蛇牺牲了本性,服归了人性,但却把握不住一个男人的心。当她和白素贞前去搭救许仙,面对一场恶战,她坦言发问:这是否值得?当她最终发现许仙的背叛和法海的虚伪时,便说出如下临别赠言:"我来到这人世,为世人所误,你说人间有情,你说情是何物?真是可笑,连你们也不知道,等你们弄清楚以后我会再来。"面对白蛇的悲剧、许仙的软弱、法海的执固,小青彻底质疑了所谓的人情和法理。这趟不轻松的人间启蒙旅程使小青完全否定了做"人"的价值,独自返回了紫竹林。在影片佛妖交锋、人妖冲突的过程中,徐克肯定的是蛇的"人"性,批判的是佛的非人性。

有评论者说,徐克建构的是一副乱世图景,一种悲观情调。于此他对采访者答曰:"不错,我的影片较多以动乱时代作为背景,连《倩女幽魂》《笑傲江湖》亦如此。可能这是我自己作为海外文化工作者心结的外露,也可能和香港近十年来处于不安的状态有关。"(罗卡《既是末

世,又是创世的开始——专访徐克》)

关于王家卫电影,几年前还是一个圈子内的话题:他被公认为海峡两岸及香港最具个人风格的导演,其作品最具城市感,最有当代性。但《重庆森林》在日本、欧美等地的成功上映和广受赞誉,已使他成为一个国际化导演。

或许是因为编剧出身,王家卫的影片总是特别注意含义构造,不论是影像或人物,叙事或细节,都充斥着符号式的象征和隐喻:那是封闭而幽暗的空间,恒定且无常的时间,孤独而飘零的个人,断裂但又交错的情节。人们在这里看到彼此隔绝的城市,有始无终的爱情,不知目标的奔忙,纷乱寂寞的人生。因此,王家卫的电影被认为有着宿命的情绪和末世的感怀。

1988年出品的《旺角卡门》的主角是由刘德华扮演的"华"和由张学友扮演的"苍蝇",他们同是香港旺角地带的黑帮分子,情同手足,终日追杀打斗。后来张曼玉扮演的表妹"阿娥"前来治病,与华堕入情网。但华最终未以爱情为重,而因友情跟着莽撞的苍蝇枪战身亡在街头。

1990年问世的《阿飞正传》的故事背景是60年代。张国荣饰演的"旭仔"游走于张曼玉扮演的"苏丽珍"和刘嘉玲扮演的"咪咪"之间,玩世不恭地戏弄她们的感情。张学友扮演的旭仔密友"歪仔"和刘德华扮演的警察"超"与咪咪和苏丽珍不期而遇,但又失之交臂。最后旭仔在寻母途中客死菲律宾。

1994年的《重庆森林》以九龙尖沙咀的重庆大厦为贯穿场景,讲述了两段不同的爱情遭遇。前半段表现金城武扮演的警察223徒然地守候着电话,无望地等待与永不露面的女友的约会,后来邂逅林青霞扮演的金发贩毒女郎;下半段讲述梁朝伟扮演的警察663无端地被女友抛弃,

却对另一个暗恋他的女人——王菲扮演的女招待介入他日常生活的事实浑然不觉。

同在1994年拍摄的《东邪西毒》以金庸的小说《射雕英雄传》为蓝本，描述梁家辉扮演的"东邪"和张国荣扮演的"西毒"等人之间剪不断、理还乱的感情纠葛。

最新一部的《堕落天使》讲的是黎明扮演的"杀手"与李嘉欣扮演的"经纪人"相互倾慕却不能启齿，黎明想用一枚硬币试探李嘉欣的态度，硬币却鬼使神差地落入别人手中，于是双方在无言的期待和误解中分道扬镳。

除《东邪西毒》外，我们从其他影片的故事情节、视觉结构、演员配置中都可看出，王家卫热衷于在此时此刻的香港展开他的都市情话。如同香港的拥挤和嘈杂，他的人物总是活动在局促、压抑、凌乱的房间；如同香港历史的短暂，影片中的角色每每没有过去，失掉明天，备受记忆的折磨；如同香港文化的无根，他的角色往往在自我欺骗和自我放逐中度日，而且他们常常是最能体现香港市井特色的城市底层：黑帮、杀手、警察、女招待、舞女、女毒枭。《旺角卡门》的阴暗，《阿飞正传》的迷离，《重庆森林》的疏离，《堕落天使》的颓废，似乎都寄托着一种挥之不去的感伤。

王家卫的作品中有焦虑，有对压抑无法宣泄的疲倦和颓唐，但那是一份知识分子意味异常浓厚的情调，是作家电影的最佳证明。据说，在香港曾有"要王家卫还是要王晶"的说法，这说明王家卫电影在香港的市民社会和商业法则中是一种异质体现。

70年代末期的"新浪潮"运动培育出的艺术观念前卫、技巧手段过硬的专业队伍，为香港电影的升华做出了杰出的贡献。

二、台湾

台湾电影别有一份复杂：一是早期受日本控制，意识形态色彩散乱游移；二是电影制作起步较晚，事业发展举步维艰。在动荡不安的历史嬗变中，台湾虽然摄制了五千多部影片，但并未形成完备的工业体系和制作格局，给人印象最深的倒是若干优秀导演，是他们和他们所创作的影片标示了台湾电影的存在和成就。

台湾电影如同"汪洋中的一条船"，在相当长的时期内处于落后状态。电影在台湾出现的最早时间是 1901 年 11 月。日本占领台湾的初期，对电影制片的控制不像对戏剧那样严密，因此台湾电影工作者能够引进大陆电影，可以自筹资金拍摄，或与日本人合作拍摄。但从 1934 年起，日本当局逐渐限制并最终禁止了上海影片的输入。抗战期间，日本人为了加强对台湾思想的控制，彻底禁映汉语片，日片占据所有银幕，电影完全成为巩固殖民统治、扩张侵略目标的战略工具。1945 年至 1949 年间，台湾制片业几乎处于停顿状态。50 年代蒋介石统治时期，电影政策高度意识形态化，建立了"中影""台制""中制"等公营电影实体，大力推广"国语影片"，拍摄宣传国民党主流意识形态的"政宣电影"，"政治国语片"从此成为主流。这一阶段的创作主力是那些随国民党流落到台湾的电影人。

20 世纪六七十年代，台湾电影迎来了第一个佳期：蒋经国实行"新政"，酷戾的独裁政治开始解冻，台湾电影发生了重大转折——影片摄制水平提高，票房市场扩大，片种类型多样化。

这一时期的代表性人物首推有"台湾近代电影之父"美誉的李行。身为大陆移民的李行 1949 年到台湾时年仅十九岁。李行的电影开启了

健康写实的电影潮流，他的电影《蚵女》《养鸭人家》"描述渔村、农村的生活样貌和努力迈向现代化的情形"，因其"对施政的肯定"，"表达积极进取，务实求是的人生观，和'善有善报，恶有恶报'的道德观"，"片中人物个个看起来面色红润，身体健康，形象良好"，因而被尊为"健康写实主义"。[1] 李行同时也是台湾商业电影的推动者，1965年他拍摄的《婉君表妹》获得巨大票房，从此掀起了琼瑶爱情片的热潮。

琼瑶爱情电影是台湾独创的言情片种，60年代这类影片成批出现，广受欢迎，成为台湾电影的重要类型。这类影片主要改编自琼瑶、郭良蕙、玄小佛、於梨华等女性作家所著的爱情畅销小说，主要表现现代都市青年男女的爱情生活，叙事浪漫，风格唯美。从1965年李行的《婉君表妹》和王引的《烟雨濛濛》初始，这一类型电影的拍摄一直持续到80年代。琼瑶电影表现的多有畸形恋情（如师生恋、忘年恋），场景多为客厅、舞厅、咖啡厅（称为"三厅"），俊男靓女，风花雪月，是台湾社会转型期"鸳鸯蝴蝶"式的道德反叛象征。琼瑶爱情片标示了台湾商业电影的特质与成就。

70年代，李行在拍摄了大量琼瑶爱情片后决心告别"三厅"模式，回归乡土路线，拍摄了《汪洋中的一条船》《小城故事》《早安台北》等影片。这类影片继承60年代的"健康写实主义"风格，展现台湾本土的风物人情，充满伦理色彩，显示出对中国传统"根深蒂固的情感"和"执着的民族风味"。[2]

与李行的"健康写实"不同，胡金铨在刀光剑影中开创了新武侠片

[1] 王志成、焦雄屏等：《台湾电影精选》，万象图书股份有限公司，1993年版，第5页。
[2] 转引自陈飞宝：《台湾电影史话》，中国电影出版社，1988年版，第203页。

风范，为这一传统类型着上了作者的风格色彩。胡金铨不拘于以往武侠片的虚拟程式，而赋予其真实的历史背景，将中国的哲学观念和宗教观念注入其中，借鉴戏曲表演艺术，把武打动作舞蹈化，使以往单纯的打斗变得诗意盎然，大大提升了武侠电影的艺术品位。胡金铨的新武侠片代表作《侠女》《迎春阁之风波》《空山灵雨》对东方电影美学的建立做出了独特贡献，并深刻地影响了吴宇森、李安等后来导演。

在这一时期，白景瑞对意识流镜头、声音变形、焦点虚化、逆光摄影、高速摄影等现代手法的探索和丁善玺对战争历史片的探索同样具有美学意义。

20世纪70年代末，浪漫言情片低落，武侠片式微，一批新人开始登上台湾影坛，他们发表"台湾电影宣言"，展开"新电影运动"，在现代化的历史进程中为台湾电影重新定位。

台湾新电影运动开始于杨德昌、柯一正、张毅等青年导演在1982年共同拍摄的集锦片《光阴的故事》。这部以四个段落构成的影片概括了台湾60至80年代的现代化进程：从收音机到电视机，从农村到城市。影片讲述50、60、70年代的台湾故事，分别以小学生、中学生、大学生、中年人为主角，诉说成长的体验，抒发对现实的无力感。影片情节拒绝戏剧式冲突模式，写实中富涵诗意，风格简约质朴，开拓了"成长与历史记忆"的新电影主题。杨德昌说，在这部影片中，"我们开始问自己一些问题，问有关我们的历史，我们的祖先，我们的政治情况，我们与大陆的关系等问题……"影片揭开了台湾新电影运动的序幕，是台湾电影史上划时代的里程碑。新电影从个人记忆出发，以微观形式建构台湾的过去，使台湾历史的集体记忆成为贯穿始终的主题，如导演侯孝贤将自己的成长经历体现于《童年往事》，编剧朱天文在《冬

冬的假期》中写下童年的回忆,《恋恋风尘》是编剧吴念真的青春故事。

作为新电影运动的主将,侯孝贤从第一部代表作开始,直至《悲情城市》《戏梦人生》《海上花》,似乎永远热衷于以影像重写台湾的历史。把他的电影贯穿起来,就是一部台湾社会文化的变迁史。侯孝贤擅长用写实手法将普通人的真实生活做近乎自然地呈现,长镜头的美学特征被他发挥到了极致。这一电影语汇也被他赋予东方诗化气质,常常抒发悲天悯人的情怀,他所拍摄的影片,几乎都是社会底层小人物的众生相。

如果说侯孝贤在建构台湾的乡土历史,那么杨德昌就是在揭示现代化过程中的都市体验。他的作品以都市为中心,揭示耐人寻味的社会问题,呈现现代化对现实生活的变异:人际关系疏离,物质享受泛滥,孤独感处处弥漫。杨德昌的作品注重人性层面的理性剖析,富有思辨色彩又不失哲理的锋芒,题材偏重于人际关系以及社会家庭生活的描述,叙事冷静客观,镜头如理性的眼睛在相对稳定的画面里注视人物,影片带有浓重的知识分子气质。他的主要作品有《恐怖分子》《青梅竹马》《牯岭街少年杀人事件》《麻将》《一一》等。

台湾新电影的抱负在于抵抗好莱坞的主流电影模式,因而在具体制作上竭力凸显现代电影特征:他们在情节上打破线性叙事,如《童年往事》按照记忆结构叙事,排斥有头有尾的故事脉络;《恐怖分子》叙事线索迷离,没有开始,没有转折,没有高潮。他们刻意限制摄影机的运动,有时甚至让机器独自运行,追求自然流出的故事。他们往往实景作业,以自然光代替人为装饰光。他们喜爱在影片中夹杂纪录镜头,强调影像的真实感觉;新电影中没有英雄和伟人,活动其间的只是平凡的社会底层,还有那些生活在角落里的人们发出的微弱声音。

新电影运动从开始就蕴藏着危机,因为它没有像香港新浪潮和大陆

的第五代电影那样最终走向市场，从"小众电影"过渡到"大众电影"，所以他们的影片大都成为暗盒里的拷贝。

新电影运动虽然已告结束，但它确实改变了台湾观众的观影经验，提供了电影制作的现代方式。它将台湾的乡土和都市生动而深邃地呈现在世界面前，以电影节获奖的形式使已在政治舞台上淡出的台湾再度进入国际视野。台湾新电影运动对台湾当局的电影政策产生过巨大影响，并直接影响了"台湾新新电影"的出现。以蔡明亮为代表的"新新电影"，在侯孝贤和杨德昌之后以寓言的方式讲述台湾都市一代的困境，用沉着静默的态度诉说现代化过程中个体的孤独和迷惘。台湾电影的新一代导演还有林正盛、张作骥、陈国富、徐小明、叶鸿伟、周美玲、洪智育等。

90年代初，台湾电影生产体系濒临崩溃，电影业整体跌入低谷。著名编剧吴念真关于"（台湾）电影界最大的课题——能拍出一部电影人乐于观赏的电影"[1]的说法，一语点出台湾电影的生存困境。新世纪以来，台湾电影界只有以蔡明亮等人为代表的"辅导金"一代还在用或沉闷晦涩，或浪漫疯狂的影调讲述当代青年的青春故事，他们的创作以获奖无数而票房为零的两极成绩沦为另一种意义上的"政宣电影"。

<div style="text-align:right">1999 年</div>

[1] 川濑健一：《台湾电影飨宴》，李常传译，台北南天书局，2003 年版，第 24 页。

2000 年代

世纪之交

20世纪末叶中国经济结构的巨大变更使每个社会角落都遭遇洗礼，而由此带来的精神动荡建构了新的道德冲突中心。精英文化的衰落和大众娱乐的兴盛是这一冲突最鲜明的表征。各种时尚的文化"秀"匆匆来去，掠过大众生活表层，然后或销声匿迹，或改头换面。但这些看似轻飘且行踪莫测的时髦背后却隐含着社会情感、生活观念及政治诉求适时转变的内在线索。作为企业、艺术及语言三重组合体的电影，首当其冲地接受了这些影响并转而以自身的媒介力量更加深化了其显性特征。

20世纪末叶的中国大陆电影呈现的是一派迷离纷乱的情景：既经历问鼎于戛纳、威尼斯、柏林的凯旋式的狂欢，又面临票房连连滑落的尴尬窘境。不时有佳作问市，但却难成"浪潮"之势。明星们四处闪亮登场，电影院却门可罗雀。电视、书刊中的影视节目频频创办，制片厂事业却步履维艰。张艺谋、巩俐已跻身于世界文化名人，中国电影市场却任由好莱坞大片肆虐。在一个众所认同的影像时代中，大陆电影仿佛是一曲夜半高歌，感受着悲壮，承受着失落。然而无论悲壮抑或失落，世纪之交提示的已是一个关于中国电影的新兴概念和别一种景观。

一、中国电影的生产、发行放映及审查

最近以来中国电影的年生产量一般在百部左右。举 1999 年为例，中国大陆共生产故事片 102 部，其中 71 部为现实题材，31 部为历史题材。作为大制片厂的北京、上海、广东、西安分别为 10 部或 5 部上下，其他各省市制片厂平均为 2 部。

因为 1999 年正值中华人民共和国成立五十周年盛典，所以近两年国家投资制作的大型影片主要表现中国现代史中的重大事件或重要人物，如《国旗》《国歌》《我的 1919》《横空出世》等。电影市场的持续滑坡和数部大制作影片的连连亏损（譬如著名老导演谢晋拍摄的《鸦片战争》投资 1.1 亿元，而回收仅为 8800 万元），促使 1999 年以来的中国电影开始注意低成本、小制作。1998、1999 年几部低成本影片的良好票房成绩引起了业内人士的思考和行业的转轨。一些创作者认为在电影市场整体低迷的情况下走小制作的道路不失为切实可行的自救方式，甚至大导演张艺谋也认为与美国巨片比拼高成本和大制作是死路一条，而以"小"搏"大"才应是中国电影的方向。因此在 1999 年和 2000 年间，不论是知名导演或是初出茅庐的新锐都把低成本电影作为自己的创作方向，譬如张艺谋的《一个都不能少》《我的父亲母亲》《幸福时光》、张扬的《洗澡》、张元的《过年回家》。北京电影制片厂计划在 2000 年拍摄 20 部低成本影片，每部影片的投资控制在 200 万元，以此扶持一批青年导演（2000 年所谓第六代导演的新作大都源出于此）。但事实上拍竣后的影片成本一般都超出了预算，大部分影片在 300 万元左右，极少一些超过了 500 万。

中国电影的发行权归中国电影公司独家所有，然后向下辐射为级级

相扣的制约关系。中国电影公司的下属发行单位是省级电影公司,省级电影公司的下属发行单位是市或地区级电影公司,在此之下是县级电影发行单位,这个由国家而省、由省而市、由市而县的结构形成了庞大的中国电影发行网络。70年代末80年代初,中国曾拥有50万人的发行放映队伍,10万多个电影放映基地,当时可以说是电影网点遍布全国城乡。然而现在的电影放映已不再具有这种浩大的局面,一是因为其他文化娱乐形式冲毁了电影的独霸地位,二是因为原有的发行放映体制正处于改革变动之中。由于一部影片的发行往往经过多级发行公司的中转,所有非常不利于市场信息的反馈,不利于制片、发行、放映三方合作进行的影片宣传推广活动。而且中转层次的繁复造成了规范管理和市场监控的困难,降低了生产和放映利润的回收,甚至出现大量票房收入偷漏瞒报现象。在电影整体格局大调整的背景下,发行放映体系的变革也势在必行。

美国、中国香港、东南亚等国家和地区的电影企业已经在中国四个最大的城市建立了电影院,嘉华海兴影城、上海环艺影城、浙江庆春大世界的票房神话体现了外资介入对中国大陆放映业的巨大冲击。外资影院的出现是中国电影加入WTO的前奏,这意味着城市影院的改造已经迫在眉睫。事实上,随着电影市场化的深入,中国已相继产生了数个将电影生产制作和发行放映一体化的电影公司和院线,譬如北京紫禁城影业公司、上海东方院线等。中国的院线建设还相当稚嫩,或者确切地讲是刚刚起步,还无法和国际概念中的院线制相提并论。

目前中国电影审查所执行的标准是已故广播电影电视部部长艾知生于1993年4月21日公布的《电影审查暂行规定》。审查机构为广播电影电视总局下属的电影局。《电影审查暂行规定》指明故事片(含舞台

戏剧艺术片）、美术片（含动画片）、科学教育片、新闻纪录片均在审查范围之内。审查机构的职权包括以下内容：1. 审查批准或禁止国产电影和输入电影在中国公映。2. 审查批准或禁止国产电影输出。3. 对需删减、修改后才准公映、输出的电影提出修改意见。4. 颁发电影公映、输出、输入许可证。5. 没收未经批准公开放映的电影。《电影审查暂行规定》还指明如果被审查影片具有下列内容，诸如违背宪法、损害社会安定、违反国家重大政策、宣扬色情暴力，一律禁止公映。关于电影如何审查，标准何在的问题一直有所争议。广播电影电视总局副局长赵实在展望 2000 年电影发展前景时提到要加快中国电影立法的步伐，强调加大电影审查的力度。

二、华语电影的国际化

90 年代伊始，中国社会进入了市场经济运筹帷幄的飞行航轨，行随文化资本化、资本文化化的历史循环，电影创作从美学取向、投资方式、发行体制诸重要方面都发生了根本变化。前者作为整体规范的社会环境，从本质上决定了后者的必然变革；后者作为一种媒介式话语体系，又成为对前者形态的独特表达。这一表达的明显征兆就是富于艺术野心的中国导演大都开始走向国际化。

80 年代中后期陈凯歌与张艺谋在国际影坛的频频得手如同昔日中国女排的三连冠，带给了中国空前的喜悦和豪情，而第五代导演在 90 年代初期的大面积丰收更加激起同辈与同行的光荣与梦想。1990 年，张艺

谋的《菊豆》入围威尼斯，首开大陆电影角逐奥斯卡最佳外语片奖的先河。1991年，《大红灯笼高高挂》再次光临威尼斯，于评委的首肯中获银狮奖，并再度入围奥斯卡。1992年，《秋菊打官司》又一次进军威尼斯，并在一片喝彩声中夺得金奖。接着陈凯歌威震戛纳，以《霸王别姬》荣获金棕榈，入围奥斯卡。1994年，张艺谋的《活着》获戛纳评委会奖。继而，田壮壮的《蓝风筝》在东京电影节夺魁，李少红的《血色清晨》《四十不惑》《红粉》、刘苗苗的《杂嘴子》、宁瀛的《找乐》《民警故事》、何平的《双旗镇刀客》《炮打双灯》连续在欧亚各大电影节参赛获奖，以咄咄逼人之势造成中国电影四处出击、到处开花的壮观景象。直至90年代后半，中国电影依然是世界重要电影节热切瞩目的对象，威尼斯对张艺谋《一个都不能少》的重奖、戛纳对陈凯歌《荆轲刺秦王》的善待、周晓文《二嬷》的获奖，黄建新城市电影所引起的国际性关注，乃至2000年巩俐出任柏林电影节评委会主席，都一再标明国际同仁对第五代导演的尊敬和对中国电影的厚望。90年代，特别是90年代前半，世界影坛似乎是中国电影恣意表演的舞台，张艺谋、陈凯歌的电影广告闪见于各国影院，关于老中国的浪漫故事唤起西方对东方的无限想象。围绕着一份期待，境外资金悄悄流入，大中国概念冉冉升起。

中共十四大确立了由计划经济向市场体制转轨，逐步建立社会主义商品市场经济的路线之后，中国的行政和文化领域在采用管理法规化、日常化的同时，越来越多地通过经济机制来实施调节和控制。就电影而言，国家对电影业投资政策的转变已使影片创作失去了以往的资金保障和宽松稳定的市场环境。这一经济特征决定了中国电影在90年代的总体格局：由国家（制片厂自有资金加政府资助）、民间及海外投资的主旋律影片占每年影片生产的大约20%，由民间企业及海外资本等多种渠

道投资的常规娱乐类影片大约占75%，而同样由民间和海外投资的艺术类影片大约占5%。这5%的份额在很长一段时间内主要由第五代导演占据。一是因为第五代导演享有较高的国际声誉，投资者借之能创立自己在艺术领域的地位；二是因为第五代电影质量相对稳定，投资者由此幻想更大范围的利润回收。可以说，以张艺谋、陈凯歌电影为中心，中国电影在90年代开始有了一个规模虽小，但尚可运作的海外投资和销售市场。进入这一市场的电影前期有《霸王别姬》《风月》《摇啊摇，摇到外婆桥》《秋菊打官司》《蓝风筝》《活着》，后期有《荆轲刺秦王》以及若干新导演作品（譬如张元、王小帅、贾樟柯的某些影片）。而这一市场的存在和运作，使一批个人化电影的想象和出现成为可能。

其实这里所谓的境外资金，其中很大部分来自同根同族的香港和台湾。当侯孝贤、李安、王家卫等港台优秀导演和大陆第五代导演一起冲击国际影坛时，90年代确乎成了华语电影征服世界和震撼西方的年代。当东方的故事和景观引起阵阵响亮的喝彩时，海峡两岸及香港由衷地生出振兴民族声誉的热望。台湾导演侯孝贤曾在戛纳电影节满怀激情地预言：台湾的资金、香港的技术、大陆的导演，将造就前途无量的华语电影未来。

"华语电影"的概念，确乎是90年代的产物，它源自海峡两岸及香港相继发生的电影新浪潮运动的业绩，源自如侯孝贤表达的三方联手出击。尽管海峡两岸及香港的政治文化、话语体系乃至艺术追求各异其趣，但三地的影业人员都希望通过合作揭开华语电影的新世纪之旅。《霸王别姬》《活着》《大红灯笼高高挂》《秋菊打官司》等影片在国际电影节的大获成功，是这一联手运作最富于说服力的证明。大陆、香港、台湾的合流，曾一度形成经济学称之为"初期复合形态的工业体系"。这

个复合体的分工结构开始的构想是"台湾的资金,香港的主创人员,大陆的场景和劳务"。然而大陆的导演以自己的创作实力扭转了港台原来的既定想法,把这一结构改写为"台湾的资金,大陆香港的主创人员,大陆的场景和劳务"。对于大陆电影业来说,这一结构除去成就若干国际知名作品,将大陆电影推向世界的之外,它还从生产角度激活了国内大制片厂闲置器材设备和过剩人力资源的使用。

关于中国电影的国际化问题曾是海峡两岸及香港理论批评最为激烈的话题。在此我们姑且抛开其政治效应和美学价值不论,单就推广华语电影品牌的意义而言,大陆第五代导演和台湾侯孝贤、杨德昌、李安,以及香港吴宇森、徐克、关锦鹏、王家卫、成龙等人一道,确实以先进的艺术语言促进了华语电影的国际化和文化化,而这不仅带动了电影评论的兴盛蓬勃,同时开启了境外知识界对华语电影的研究兴趣。曾几何时,华语电影一跃成为世界电影研究和汉学领域的新宠,在特定的话语体系中,新锐导演的个人资料经过了反复的报道又报道,他们的作品通过了广泛的放映又放映、解读又解读。作为被认可的华语电影代表,在国际电影核心的边缘占据了一席耐人寻味且来之不易的位置。

三、第五代现象

中国电影进入 20 世纪 90 年代,其展现的文化含义异常复杂。首先电影作为一种社会机制已由中心体系滑落到亚中心位置。在物质匮乏、精神单一的年代,电影是大众最经济、最喜好的娱乐形式。在那种高度统一的观影仪式中,大众分享共通的视听经验,接受思想教化,学习参

与社会的方式,对政府所宣传的价值观念建立深切的认同。90年代伊始,录影、影碟、MTV、卫星天线、电脑网络接踵出现。电子媒介的全面扩散将电影推入影音市场优胜劣败的商业竞争,动摇了其传统的社会符号意指作用。然而国家并未因此而懈怠对电影的管辖,取消其形塑社会集体意识的沉重使命。其次是改革开放的力度进一步加大中国和世界的文化交流的幅度。好莱坞大片的长驱直入和由VCD造就的家庭外国电影影院使国产片腹背受敌,在以市场竞争为主导的生态中,一部电影不仅要和同期的港片、好莱坞大片竞争,同时还要和街头的碟片、电视的数百种节目争夺观众。面对外片的单向强势倾销,大陆电影艺术家于困顿中痛定思痛,想方设法,力图创出一条尚可打拼的生路。

反观第五代电影90年代的艺术风貌,我们看到的是一幅色调混杂的文化拼图。在这个复杂的形式空间中,充斥着来自不同侧面的声音。这里有主流意识形态的干涉,有市场需求的应和,有反思性精英批判的余绪,亦有边缘化个人的抗争。90年代所发生的社会变动出乎许多知识分子的意料。这变动异乎寻常地触动了人们的道德情感范畴,使大家必须对重新布局的文化结构做出探寻。反映于艺术创作的样式,即大众与精英、雅与俗、高与低之间的分野开始模糊并受到强烈排斥。在这一背景之下,在第五代电影中作为想象的能指而成为稳固符码的"中国",其意义在表述变化中不断滑动,其具体含义随符号的使用者对自己与之关系的界定而不断变化。

当电视以通俗的家庭情景喜剧《我爱我家》《编辑部的故事》消解传统意识观念,以"焦点新闻""实话实说"与时事话题直接交锋,从而在题材、体裁、时尚上都略胜一筹时,第五代导演凭借电影媒介上的优势,或用大场面、大远景的构图再叙民族历史(如《荆轲刺秦王》),

或用高科技讲述主流类型故事（如《紧急迫降》），或用冷凝长拍的运镜表现人际关系（如《背靠背，脸对脸》），或积极追随影像时尚，制作故事和镜语富于记录效果的《一个都不能少》和节奏色调丰富的《有话好好说》。从总体趋势看，80年代所偏爱的沉思安静的叙事格调、简洁平实的镜位组合和力求展示农村中国本质的画面逐步退隐，当代城市中国的斑斓图景渐渐推进。

90年代中期，关于"第五代"和"后五代"的理论说法被普遍认同。在它特定的话语结构中，第五代电影被界定为反思性的艺术，其主题特征是以悲愤的心情注视中国这一古老的文化象征，对悠久的历史文明提出质询，每一部影片都在表现一种失落、一种追寻、一种永无休止的探寻。第五代电影的意义在于从源头思考今天的问题，为观众提供批判机制，对原有的某些重要概念，譬如对土地的歌颂，对文化模式的赞美，对生存方式的默认——加以反思式的质询。后五代电影被作为一个与之相对的概念，在时间和空间处理上都与前五代电影形成对比。如果说第五代电影往往把故事放在一个原始而富于自然隐喻的乡野景观之中，那么后五代电影的场景则是都市，其结构框架是当代社会人与人的冲突。它们一改第五代电影以荒凉贫瘠的黄土高原为表现对象的凝滞老中国风貌，而代之以明快亮丽的当代生活。第五代电影中作为漫漫长夜来象征的历史，在此已被置换为当下的寓言。其表述格调既不是贵族式的俯视，亦不是精英式的慨叹，而是更为平常亲和的人生感悟。作为第五代电影的开拓者，陈凯歌、张艺谋理所当然地成为第五代电影的品牌标志，而后五代电影代表的名单则由黄建新、孙周、夏钢、周晓文、李少红等构成。但事实上，后五代电影不是一个可以清晰区分的概念，因为他们中任何一位导演的创作都并非一成不变，而恰恰处于不断的翻新

和修整过程之中。

若谈创作的连贯性，第五代第一人当推陈凯歌。他从《黄土地》起步，途经《大阅兵》《孩子王》《边走边唱》《霸王别姬》《风月》直至《荆轲刺秦王》，他电影创作的基调一直是那种和中国血缘关系断然撕裂的痛楚，并始终坦露士大夫式的精神忧愤，强调历史哲学的表达，他的个人艺术行为和电影文本皆成为文化苦旅的代名。在商业大潮初起的1993年，当采访者与陈凯歌探讨文人下海问题时，他一如既往，十分文绉绉地说：我们的背后是历史，我们面对的是现实，我们的前头是未来。作为有点觉悟的文化人，应该很清楚地看到历史、现实和未来之间的内在联系。陈凯歌把这种内在联系鉴定为民族文化精神，并宣称程蝶衣(《霸王别姬》的主人公)是自己的人格象征：对艺术的痴迷矢志不改，个人的幸福就寄托于创造性活动中。陈凯歌没有放弃尘世的欢乐，但确实坚持了艺术表达的一贯性。《孩子王》在戛纳的败走麦城未能割断他的"文革"感怀，其情殇经过一番磨砺改装为《霸王别姬》。《霸王别姬》的成功孕育了此后不成功的《风月》。在这部无人在大陆影院看到的影片中，陈凯歌挟《霸王别姬》余威沿袭西方人脑中的东方想象，讲乱伦故事，展旧中国风情，塑封建生活仪式。陈凯歌宏图大展的野心使创作过程历尽波折，淘换数位美女，更替知名作曲，但无论怎样尽现20年代的家族排场都无助于题材的苍白和情节内在张力的匮乏，《风月》终于未能得到预期的青睐。接踵拍摄的《荆轲刺秦王》给陈凯歌带来更大的尴尬。评论界透过日本的资金在影片中读解出日本人对死亡的概念和日本人肢体律动的节奏。这种说法对以思考民族文化为己任的陈凯歌不啻是当头棒喝，他俯首诚心几次修改都未得满分。90年代的陈凯歌似乎失去了出道时的原创力，然而回望整个电影界，又有多少人还像他这样沉湎于国

族历史，热衷于人性建构呢！在中国电影现实的背景上言说陈凯歌让人难以持有单纯的批评态度。他那居高临下的创作态度固然有雕琢之气，但若对抗到处弥漫的精神怠泄是否又需要某些超然的气质？当然，陈凯歌依旧走在路上，他的未来还值得拭目以待。

众所公认的福将张艺谋在90年代愈加显出一个形式主义者的轻盈。为他赢得威尼斯大奖的《秋菊打官司》名重一时，知识界视之为现代化遭遇中国的文化标本，老百姓称其为喜闻乐见，政府夸赞影片触及了社会现实问题。面对这一切张艺谋淡然而笑，说他尝试新套路的目的主要是想在"写人和叙事上补课"。无论是面对大陆传媒或台湾记者，张艺谋都一再表示侯孝贤电影给自己的重要启示：电影要关注人，应从刻画人的基本东西入手。他认为大陆电影过于注重政治、社会、文化等形而上的意义，固然有强烈的使命感和哲理性，但却缺乏生动具体的人性描写。他的表白再次证明了他与陈凯歌在电影文化想象上的不同（这一区别在《红高粱》一片中就明显展露）。当《一个都不能少》再次让张艺谋扬威威尼斯时，他更加直言不讳地告诉媒体，自己拍电影一是要说事，二是要好玩。但最让观众好玩的莫过于张艺谋在《有话好好说》中蹬板车戴草帽，用地道的陕西口音高喊"安红，我想你"了。这句话被年轻的观众从电影里带到电影外，张艺谋的小品足足让他们兴奋了好大一阵。也许是张艺谋深谙艺术之真谛，不管是在《秋菊打官司》中玩16厘米摄影，或是在《有话好好说》中玩王家卫式的斯泰迪康，抑或在《一个都不能少》中玩纪录风格，他都使他的玩法获得主题意味，受到深度读解，并由此带来巨大的文化资本。在国际影坛范围，张艺谋已成为继黑泽明之后的又一大东方符码象征。黑泽明酷爱的是在或莎士比亚或托尔斯泰或高尔基的情节原型中嵌入日本风情，张艺谋所热衷的是在或过

去或现在或农村或城市的景观中展现国民生存技巧。他们的共同之处是具有相近的艺术效应途径，先国外后国内，而域外赞誉远远高于域内。中年的张艺谋已经获得了世界文化名人的荣耀，只要入围，他在任何一个电影节都不会空手而归。也许是为电影拍摄积累更为丰富的文化经验，也许是想在更加广泛的领域施展自己的艺术才干，90年代末张艺谋带给我们另一个意外：他不再苦守日益滑落的电影专业，开始潇洒地游走于社会的各个层面，时而与国际名流联手，做经典歌剧导演；时而和流行时尚结合，做服装模特大赛评委。这种轻快，这般风流，是否再次印证张艺谋是一个形式的沉迷者呢？

打从《黑炮事件》出道，黄建新就显出对当代主题的特殊兴趣。中间虽有《五魁》的例外，但其都市谐谑是贯彻始终的旋律。而且黄建新绝不苟同于风靡90年代的王朔式城市漫画，仅有的一次改编（《轮回》）也只是借用外壳，其内在则注入自己的血肉。在陈凯歌、张艺谋、田壮壮轰轰烈烈的第五代效应场中，黄建新低调地蛰伏在边缘地带，当《站直了，别趴下》《背靠背，脸对脸》《红灯停，绿灯行》《埋伏》等一批内在含义陈陈相因的影片相继面世时，人们蓦然发现他已经建构了独特的个人表述世界。不同于陈凯歌、张艺谋，这里是具体的此时此刻的人间百态，是可感的形形色色的社会情绪；不同于王朔，这里依然有历史的踪迹，有传统的力量，有另一个中国诞生时所带来的精神压力。透过基层干部、普通职员、中等知识分子、小业主们的爱欲情仇，黄建新呈现了在现代化炼狱中翻滚挣扎的当代华夏。在运用都市景观处理中国符号的时候，黄建新表明自己在意义和形式的选择上已和经典概念中的第五代电影产生断裂，尽管他仍然追寻对中国历史的定位，仍然保持对政治文化的敏感。黄建新在创作初始阶段曾极度张扬形式，《黑炮事件》

和《错位》的强烈色彩、过度曝光和倾斜构图让许多人瞠目结舌，也赢得热烈的赞许。但他在以后的作品中却难能可贵地量体裁衣，扬弃个人对纯形式的迷恋，为社会化的现实主题找到最平易却最能体现丰富含义的纪实式手法，并顺之走出新途，成为第五代电影的另一支。黄建新电影中的现世性和张力感已受到国际范围的注意，他对当代中国的影像呈现将成为更为广泛的文化研究读本。

当80年代的集体想象失落之后，单一的意识形态方式和群体效应迅速松动，越来越多的创作者开始于现实题材中选择适合个人情感寄托的表述对象。以《遭遇激情》《大撒把》《无人喝彩》在城市电影区域曾独步一时的夏钢，其风格既区别于孙周忧郁恬淡的城镇风景俯瞰，亦不同于周晓文心身荡漾的都市青春系列，而是以更为平常亲和的人生感悟方式和视角，体察并展示普通人在当下的生存与情感状态。夏钢的温情在他的毕业作《我们正年轻》中就明晰可见。那是一个伤逝的爱情故事，其表述细腻、敏感而哀伤，绵延的同情心清新婉约地充斥于中。从《一半是火焰，一半是海水》到《伴你到黎明》，夏钢的电影大都取材自王朔或类王朔作品。富于意味的是，那些游离于权势、超脱于政治，冷眼大世界、热衷小天地的凡夫俗子在他温婉的诠释中失掉了原有的反传统、无政府锋芒，而置换为生活的平和感和现实的可亲性。在第五代导演中最无咄咄逼人之气的夏钢毕竟和我行我素的王朔们有着天壤之别。即使同写自我肯定，共述现世欢乐，不同的道德原则使他们必然地做出迥然相反的人文提示。

由《女儿楼》创出第五代女导演牌子的胡玫在1998年以长篇电视连续剧《雍正王朝》声名再起，其于历史喻当下的表述引起各界争议。刘苗苗的年少曾是第五代的别一种骄傲，《杂嘴子》的境外获奖印证了

她的专业水准和才华。但整体回溯90年代的女导演创作，李少红的审时度势和宁瀛的风格化给人印象至深。李少红先以《银蛇谋杀案》试手，接着《血色清晨》震惊影坛，继而《红粉》在商业上大获成功，平静的《四十不惑》《红西服》又以触及中年在今日中国的困顿而广受好评。当电影跌入低谷之际，李少红及时转舵，连续不断地尝试电视剧拍摄制作。她机敏的嗅觉和大幅度调整的迅捷，显示了一个电影职业工作者所必备的精力和智力。被笑称是"换了欧洲眼"的宁瀛以《找乐》和《民警故事》独树一帜，其镜头超乎男性的冷静和理性令同行叹为观止。宁瀛电影的出现为第五代电影增添了新的内容，也进一步证明女性导演不俗的艺术观和原创力。

张建亚的《三毛从军记》《王先生之欲火焚身》和何平的《双旗镇刀客》等片曾是沉闷影坛的一阵清风，其好玩和好看令观众为之振奋。张建亚玩性不改，一意孤行，1999年拍出《紧急迫降》，其叙事与高科技影像合成效果直逼好莱坞常规电影。何平后有《炮打双灯》，画面依然瑰丽，故事却回到宅院寓言。

90年代的周晓文积极多变，时而畅想都市青春，时而影像乡土《二嫫》，时而涉足远古《秦颂》。三种影片类型，三种表述格调，三种文化想象。

如果说90年代的中国政治、经济和文化共同构成了第五代电影创作的社会语境，那么这一环境中的许多因素不仅影响其影片的构成，并直接进入影片内容之中，与之形成互文关系。因此，第五代电影在这一阶段的艺术发展多元而繁复。比之80年代单一的启蒙复兴，90年代的表意元素分外杂乱。而另一个不争的事实是，90年代后半的第五代导演和第五代电影已不是大众传媒的热切话题。文化格局的重构和

新人的崛起使社会注意力明显转向。这意味第五代导演的艺术活动将进入相对冷寂的亚中心位置。但年龄已经步入中年、艺术创作愈加圆熟、人生感悟日益老道的第五代们，显然坦然接受了这种变化并开始进入新的创作旅程。

四、独立电影与贾樟柯

在中国独立制片的里程碑上，镌刻着这样一些导演与影片：张元和他的《北京杂种》（1993）、《广场》（1995）；王小帅和他的《冬春的日子》（1994）；何建军和他的《悬恋》（1994）、《邮差》（1995）。但似乎只是在贾樟柯的《小武》之后，独立电影在中国成为征候。这是时间积累的结果，也是《小武》大面积国际获奖的回光折射。一部投资15万人民币、片长107分钟，至今仍不为某些国内电影同行说好的16毫米短片，一口气拿下七类奖项：第48届柏林国际电影节青年论坛大奖——沃尔夫冈·斯道奖、第48届柏林国际电影节亚洲电影促进联盟奖、比利时皇家电影资料馆1998年度大奖——黄金时代奖、第3届釜山国际电影节大奖——新潮流奖、第17届温哥华国际电影节大奖——龙虎奖、第20届南特三大洲电影节大奖——金球奖、第42届旧金山国际电影节最佳故事片。

这是一部质朴得近乎粗糙的社会现实片：一个关于小偷的故事，一派荒芜的北方城镇景观，一群临时凑起的业余演员，一种纪录片式的影像风格，一个初次执导胶片的导演。也许就是因为所有这些平实，外国影评格外看重这匹不期而至的野马。在法国，《电影手册》的主编执笔撰写专题评论。但也许就是因为这些非专业元素，大陆一些业内人士报

予冷淡态度，还有人认为贾樟柯的导演能力需要数部影片的验证，一部影片不能说明实力。

以新人出现的贾樟柯对电影怀有自己的理想。他因看《黄土地》而爱上电影，拍电影时所针对的敌手同样也是第五代导演。他认为张艺谋、陈凯歌"没有打破原来那种电影作为权力的一种东西，因为他们从根本上还依靠体制，是一个体制的既得利益者。而独立电影打破了这个东西……"[1] 他说他的愿望是用电影述说"此时此刻我们真实的生活"，他讨厌电影从业人员由职业优越感而造成的现实麻木感，他认为甚至独立电影也应该反省对待现实的实用方式。[2] 贾樟柯对现存电影创作弊端的批判无疑正确，他所面临的问题是能否将他个人的艺术追求贯穿到底。

2000年，他的第二部作品《车站》已经问世。据说在欧洲好评如潮，国内尚未放映。

五、商业电影与冯小刚

描述中国大陆 90 年代的电影发展，无法跨过由美工而转入导演的冯小刚及其电影。冯小刚因电视连续剧《北京人在纽约》蜚声中国，以后转向电影创作。他的影视创作从一开始就显现出诱人的喜剧色彩和市民取向。他的长篇电视连续剧切中时弊，揭示了改革过程中最尖锐的社

[1] 《访问〈小武〉导演贾樟柯》，《现场》，吴文光主编，天津社会科学院出版社，2000年版，第 190 页。

[2] 同上书，第 190、191 页。

会现实问题。而当他进入电影创作，则明确地行走市场路线，制作大众喜闻乐见的电影故事和影像形式。自《甲方乙方》以来，他的《不见不散》《没完没了》《一声叹息》统统保持良好的票房成绩，创下电影市场数年不败的优秀纪录。

冯小刚和宣传媒体一直关系密切，中国最为活跃的报刊《北京青年报》始终追踪报道他的电影创作动态。2000年岁末最有新闻性的话题热点是冯小刚对中国电影家协会颁发的金鸡百花奖的公开不满。这一冲突的实质是部分评奖委员对冯小刚式的商业电影的贬斥。中国电影长期充当教育工具，第五代导演的作品又是作者电影的变种，对于电影的商业化和类型化，批评界和理论界确实缺少足够的思想武器，因而当市民文学和商业电影行随市场经济的发展骤然面世时，电影批评未能及时做出或批评或赞扬的评说和阐述，而这一隔膜引出了冯小刚"我是中国电影殿外人"的牢骚。

冯小刚电影的意义，首先在于他对当代都市喜剧样式和电影商业营销的开拓。如果说第五代导演将中国电影推向了国际，那么冯小刚则把部分观众从家庭影院VCD机旁拉回了影院。冯小刚拥有相对固定的合作伙伴，譬如作家王朔，演员葛优、徐帆等。这个集体中的每个人在自己的工作领域中都广受欢迎：王朔的非主流小说、葛优的喜剧角色、徐帆的戏剧表演。冯小刚有效地驾驭着这个班底，在贺岁片的旗帜下，以大众市场为对象，制作出目前中国富于商业电影元素的影片：针对最佳放映档期，选择最受观众喜爱的演员，延用国际流行的喜剧风格，演绎社会关注的情感道德问题。据冯小刚自己的说法，无论他拍摄哪一部影片，都在不断寻找对百姓欲望的表现，比如《甲方乙方》中的权力欲、明星欲，《不见不散》中的爱情欲。他认为："电影就是把人的欲望提出

来,然后想办法解决掉,这是电影的一个功能。"[1] 正是因为对社会多年压抑的个体欲望的公然触及,使冯小刚电影与中国惯常的主流电影区别开来,成为 90 年代后半期大众社会心理的独特表达。

冯小刚愤怒于业内专家的冷漠,自豪于众多观众的热情,这两种情感的交织或许将促使他更加稳健地从事电影创作。

六、电影与媒体

在此时此刻的中国,电影是各种媒体最为青睐的表述对象。借助这个对象,电视可以展映俊男靓女;报纸可以披露花边新闻;严肃的学者可以进行文化批评,帕帕拉齐狗仔队可以生财致富,电影创作虽不是高潮,电影报道却是热中之热。目前,全国专门的电影刊物有 30 余种;全国电视中的电影栏目有数十类,中央电视台设立了独立的电影频道;中国重要的互联网络几乎都设有影视网页;所有的报纸副刊都以影视为主。当国产片没有热点时外国影人行踪或外国电影动态就成为主导。2000 年末,中国最重要的宣传媒体都把王家卫和他的《花样年华》作为重点话题。这固然是因为王家卫电影的深厚影响,梁朝伟、张曼玉的明星魅力,以及戛纳电影节大奖的号召,但这种一枝独放的局面从另一个角度说明类似优秀电影的匮乏。2000 年观众最喜爱的外国影片是吴宇森的《碟中谍 2》及李安的《卧虎藏龙》。

加入 WTO 后中国电影何去何从是 2000 年电影界最为集中的热点

[1] 《当代电影》,1999 年第 1 期。

话题。从媒体发表的各类评论文章看，中国电影领导者的看法主要是：电影市场进一步开发后，外国进口影片和外资影院的大批涌入将带来更大的竞争；在全球化资本主义的背景下，意识形态领域的较量将更加尖锐复杂；观众欣赏水平和需求越来越高，对电影创作者的要求也越来越高，要加快电影法制建设，加强电影的经营管理和技术管理。[1]

一些青年评论者的文章更多地侧重于对创作状态的分析，在他们看来，中国的老导演几乎完全退出创作领域，第五代导演的影响将进一步削弱，青年导演已成为创作主力。而由于投资渠道的多样化，必然使低成本影片成为市场主流，并将逐渐提高影片制作的技术含量。

在很长一段时间内，中国电影史研究著作只有一本由程季华主编的《中国电影史》。随着研究队伍的不断扩大，电影书籍荒芜的局面开始改观。电影断代史、电影人物论、电影文化史、外国电影史的专题研究著作开始一一出现。由于电影在20世纪的重要文化影响，所以不同类型的出版社在90年代以后都对电影给予了适当的关注。但是，就目前的整体出版状态而言，电影研究著作的质量和数量尚不能与其他人文学科的水平相比，也许随着大学影视教育的提升和研究队伍的扩大，电影研究会逐步走向学理化和系统化。

电影在媒体中的极度张扬是一个国际性现象，但它不能取代电影创作本身的繁荣。因此中国电影的未来还寄托于多种杰出电影的创造。

2001 年

[1] 引自广播电影电视总局副局长赵实的讲话，《中国电影市场》，2000 年第 3 期。

"入世"焦虑

2001年后半,一部名为《不宣而战——好莱坞VS全世界》的译著在圈内不胫而走,封面上的红色字体赫然标示:迎接WTO挑战 电影人"入世"必读。这是一本由非历史学者写作的世界电影发展史,与以往史书不同的是,作者将电影的企业化过程作为切入视点,以电影的世界贸易竞争为表达脉络,讲述了既是经济武器又是文化武器的电影在国际舞台的世纪之战。作者曾是成就斐然的制片人身份和他对电影工业的实践性描写,使此书别有一番启迪性和吸引力。当然,这种意味和吸引力的诱因更主要的是来自于特殊的时空氛围——电影人对加入世贸组织的筹措与想象。

新世纪伊始,举国上下一派有关挑战与机遇的话语演绎。面对即将进入资本商业体制的事实,早已被市场化法则搅动了的电影界亦忧亦喜,其中有对变动的期盼,有对未来的预想,有惴惴不安,有欢欣鼓舞。尽管电影企业普遍感到来自全球市场的压力,本土创作正在困境中挣扎,但无论如何,许多人依然心存置之死地而后生的热望。

在许多人看来,"入世"等同改革开放,不"入世"如同闭关自守,随着全球化声浪的日益高涨,"入世"的心情就更加迫切。如果说,中

国"入世"是侧身进入全球经济格局，是重新选择自己的长远发展战略；如果说，全球化的真正意味是将由跨国公司和国际金融巨头操纵世界经济；如果说，市场经济就是竞争经济，而竞争经济的本质是弱肉强食，那么，对于电影来说，全球化就是美国化，"入世"就是与好莱坞打拼。作为最讲究意识形态策略的媒体机器，好莱坞是国家战略利益的最佳推销员，而美国片又在世界各国院线独占鳌头，其张扬的态势充分显示了赢家通吃的气焰。因此当中国电影人对"入世"进行实际考量时，便无可选择地把未来坐标建立在与好莱坞共舞的底线之上，不论是创作蓝图的设计或技术指标的制定都把美国大片作为参照对象。在2001年前后的种种电影表达（或理论表达，或创作表达）中，都明晰地印现出这样的思想逻辑。

一

中国"入世"后与电影相关的条款是：1.加入WTO后的前三年，在遵守现行电影管理条例的前提下，由每年进口10影片增加到20部，3年内达到50部，其中20部采取分账制。2.中国将在3年内逐步容许外资建设；更新、拥有及经营电影院所有权，并许可外方拥有不超过49%的股份。3.在录音、录像带等视听产品方面将有49%的外国股权参与合作经营视听产品的销售业。

而"入世"之前的严峻现实是：每年进口的10部美国影片几乎占掉全国电影市场三分之二的份额，一部美国片相当于23部国产片的市场效益。而像《泰坦尼克号》《珍珠港》这样的大片的票房价值几乎与

100部国产片等值。[1]

当外片成倍增加时，国产电影会不会全军覆没？在"入世"渐成事实的前后，不同级别和类型的刊物杂志都组织了讨论和对话。如果从参与者的身份角度予以归纳，其中这样几种意见颇具代表性。

对于中国电影的今后发展，作为电影事业领导者的赵实曾做出这样的评估：电影市场的进一步开放、外国进口影片数量的增加与外资影院的出现将带来更大的竞争；在经济全球化的背景下，意识形态领域的较量将更加复杂；中国电影产业体系的不完备将使电影企业和电影产品面临更激烈的挑战；观众观赏需求的多样化将对电影创作者提出更高要求；电影要加快法制建设，加强电影资源管理、进出口管理、经营管理以及技术管理。基于数年前10部大片的引进和街头碟片的猖獗对电影市场造成巨大冲击，因此对"入世"后实际问题的推测已在一个开放的视野之中。她在全国广播影视工作会议上曾这样陈述今后的电影工作重点：在产业结构方面，要从单一的产品结构、所有制结构、经济结构向有利于优化资源配置的多元化的结构转变；从生产型机制向生产与经营结合，以生产促经营，以经营带生产的机制转变；从传统的行政垄断管理方式向现代集约型管理方式转变；从行政壁垒、地区分割的小市场向全国统一开放、竞争有序的大市场转变。在硬件建设方面，要抓大放小，在全国建立起若干个具有国际竞争力的多媒体兼营、技术设备先进、产品丰富多样的大型电影集团和若干个设施设备先进、影院布局合理、跨地区经营的大型电影放映集团。在机构体制方面，要以北京、上海、长春三大制片基地为龙头，以其骨干企业、影院和电视台为基础，

[1] 郑洞天：《TO BE OR NOT TO BE ?》，《电影艺术》，2000年第2期。

辐射华北、华东、东北地区,先期扩建三个大型电影集团。然后以广东、四川、陕西为核心在中南、西南、西北地区再筹建三个区域型电影集团。[1]

身为中国电影集团公司副董事长、北京电影制片厂厂长的韩三平的分析是:中国电影的主要问题是调整产业化结构,困难多,优势也多。优势是拍摄成本低,本土市场大。他强调电影制作的投资庞大,必须用工业化和商业化加以管理和操作,而仅有艺术事业的观念是不够的。目前中国电影要从两极来做:一极是低成本,在数量中化解风险,产生质量;一极是大投资,制作剧本好、导演好、演员好的强势电影。[2]

电影学院教授郑洞天在分析了好莱坞神话和世界各国的抵制行动后,提出了巩固有限份额,拍好莱坞拍不了的电影的观点。他列举西班牙人佩德罗·阿莫多瓦、伊朗人阿巴斯·基亚罗斯塔米、墨西哥片《情浓巧克力》、英国片《四个婚礼和一个葬礼》以及日本电影的第三次"黄金时代"的例证,以价值取向上的人文关怀、主题选择上的迫近现实、艺术审美上的民族情感、制作水准上的现代视听效果,说明与好莱坞共舞的素质要求。而具体到中国电影,他的建议是:改变意识形态化的管理思维,实行商品—市场规则的宏观指导,建立集约化规模经营的电影工业体系和院线发行网络,以多元化生存激活制片和发行,把各地小而全建制转化为专业化的、立足全国的合理结构。最后他以1999年《没完没了》单片1100万的票房纪录打破当年美国大片中国发财梦的事实

[1] 国家广电总局副局长赵实2001年1月12日在全国广播影视工作会议上的发言,《中国电影市场》,2000年第3期。

[2] 《电影》,2001年第6期。

完成了"TO BE OR NOT TO BE"的设问。[1]

中国电影评论学会会长章柏青认为:"入世"有利于民族电影与外国电影的平等竞争,巨大的压力能转化为前进的动力,国产电影的质量只有在竞争中才能快速地提高。面对"入世",我们应考虑如何挖掘中国上下五千年的文明历史,考虑体现民族特有的伦理道德,特有的理想情操、行为规范,多考虑中国大多数人民的所思所想,多考虑中国观众长久形成的欣赏习惯。要立足中国电影实际考虑问题:不与美国人拼资金,而与他们拼创意,拼文化。[2]

中国的影视演员,似乎对"入世"保有更乐观的看法。例如一线电视剧演员吴若甫说:"'入世'对演艺界是一件好事,也是一直期待的一件事。应该说这是一个步入正轨的过程。""'入世'以后,应该会有更多的合作机会,而且也会有更多的竞争机会。"[3]近年来活跃的青年演员潘粤明、艾丽娅、王英以及著名的老演员于洋、仲星火都有类似的表达。[4]

"狼来了,但中国电影不是羊。"持这一观点的人在历史经验中化解现实焦虑,以三四十年代经典电影《神女》《十字街头》《一江春水向东流》《乌鸦与麻雀》从好莱坞电影中夺回中国市场的实例说明"入世"并不可怕。[5]

2001年第6期《电影艺术》以"入世后中国电影会发生什么变化"为主题向业内人士质询:1.入世后,您认为中国最需要什么样式的国产

[1] 《电影艺术》,2000年第2期。

[2] 《电影》,2001年第6期。

[3] 《电影》,2002年第1期。

[4] 《电影》,2002年第1期。

[5] 边国立:《中国电影兴盛:没有救世主》,《电影》,2001年第6期。

电影？2. 您认为，能够体现中国电影创作发展方向的影片有哪些？（举5—8例）3. 入世后，您希望中国电影得到政府或民间哪些方面的支持？4. 入世后，中国观众最普遍的观影方式是否会发生变化？适合中国国情的院线方式是什么？您认为近几年城乡观众能够承受的国产片票价是多少？5. 作为电影从业人员，入世后您的创作或工作是否会发生变化？如何变化？包括电影企业领导者、导演、编剧、摄影、教授、学者、编辑等不同部门在内的从业人员笔答了问卷。

透过答卷，电影人的"入世"心理情结可归纳为这样几种诉求：1. 制作具有本土特色的多元电影样式；2. 改革审查制度，尽快给电影立法；3. 建立多功能影院，把票价降下来。除设问中的两项带有明显个人色彩（所推荐影片和未来工作变化），不能做同类概括外，其他的回答都相对接近，只是青年创作者的态度更激进，中老年研究者的意见更沉稳。置身困顿艰难的现实，预想在世界宏大战役中的格斗，电影人们的愿望明确而直接，都与电影创作的兴盛相关。

电影人面对"入世"的战略性展望和行业面设想，大致提供了这样几种意见：组建大型"航母"式集团，以强抗强；变挑战为机遇，通过合资将出让市场转换为企业生产资金；开掘民族题材和体裁，以本土文化制衡外来入侵。这些思想激扬民族豪情，充满专业志向，不乏国际视野，但结果究竟如何，还待未来实践证明。

二

"入世"对于中国电影来说是一个变数，它促使创作人员由向好莱

坞学习转向与好莱坞竞争。有人曾乐观地展望，未来十年内，中国将是世界第二大电影市场，但眼下现实提供的却是别样的冷峻：1991年的全国票房收入是24亿，1998年下降到14.4亿，而到了1999年——国庆50周年、"五四"80周年、澳门回归——一个喜庆不断的年份，全国的票房收入却在1998年的基础上下降了50%，到2000年，票房收入持续下跌。80年代中国的观影人次是340亿，而90年代末已落入4.5亿的低谷。事实上，真正的电影市场并不存在，相应的管理体制尚未形成，许多未能拿到国家资助的创作团体维持再生产已相当困难。电影生产的艰难局面，促使电影工作者调整拍片策略，摸索新的生产方式，扭转被动局面。

1996年长沙全国电影工作会议上，中共中央提出"9550电影精品工程"，即在九五期间，每年推出十部精品，五年五十部，以掀起新中国电影的第三次高潮。江泽民对电影界提出了"三精"的要求："思想精深、艺术精湛、技术精良。"为此，电影主管部门出台系列改革措施，一是加强管理，"依法管理，科学管理；充分尊重艺术规律，讲究艺术民主"。二是调整机构，建立电影剧本规划中心，专门负责重点片的基础铺垫。三是经济扶持，政府投资拍摄国家级大片。四是评奖，设立"夏衍电影文学奖"，广征剧本，评选优秀，奖以重金；政府奖（华表）、专家奖（金鸡）、儿童奖（铜牛）、少数民族奖（骏马）、大众奖（百花）都为精品工程服务。数年下来，此项工程推出系列影片，给人印象至深的是一批涉及历史和现实深度的作品，譬如纪录民族壮举的《鸦片战争》《我的1919》；再现国共斗争三大战役的《大进军》《大决战》《大转折》；反映中国高科技艰难发展历程的《横空出世》，以及触及当下反腐倡廉的《生死抉择》等。

历经 20 世纪末华语影片的国际巡礼，中国电影已是一项具有历史规模和实践意义的文化资源，依靠境内外两重资金，面向国内外两个市场，已成为 90 年代以来中国电影人不断开拓的一种新生产模式。近年来的许多重要影片都在摸索这样的路线。李安的胜利演示了成功的国际化摹本：他以自己优质导演的身份将好莱坞资金和海峡两岸及香港的明星充分调动，根据多年融汇西方的切身体验，在个人文化背景中寻找题材精神和故事内核，把具有古典传统的中国功夫和侠义理念，在富于情绪色彩的胡同院落、戈壁荒滩、林间柳梢舞蹈般地优雅展开，使一套陈腐的武侠叙事化为一种卓越的电影修辞，从而博得世界广泛的喝彩。李安的奥斯卡凯旋带来了太多的刺激，90 年代华语导演数次冲击未果，而最终于 21 世纪伊始由一部合拍片完成。《卧虎藏龙》的四项大奖虽然不能与"入世"相提并论，但其意义也犹如中国足球出线，标示了进入国际前沿的先奏。而李安的方式，更给了导演同仁无限的遐想。乘武侠之雄风，中国再度掀起功夫风潮，并且都不约而同地向李安那样，避开了长期独霸此行的金庸。曾以《双旗镇刀客》开启武侠片新路的何平卧心尝胆七年之久，挟《天地英雄》再度复出：一个叛逆的将军，一个忠诚的捕快，两个男人，惺惺相惜。张艺谋的《英雄》将翻新荆轲刺秦的老故事：刺客不仅仅是匹夫之勇，君王也不再是人民公敌，其间命运多舛，情感频变。这两部制作得到了哥伦比亚三星电影集团的投资。

2001 年，哥伦比亚在中国最引人瞩目的投资是和华谊兄弟太合影视投资有限公司合作的冯小刚的贺岁片《大腕》。《大腕》汇集了当代中国通俗观赏的所有重要元素：美国资深演员唐纳德·萨瑟兰、中国喜剧明星葛优、香港美女关之琳，喜剧样式，荒诞题材，贺岁片档期，上映不到四周，票房便创历史最高纪录。《大腕》的影院效应，使哥伦比亚的

亚洲执行官兴奋无比:《大腕》点中观众的笑穴,搔到他们的痒处,它所引起的热烈反映,让制作单位和片商始料不及。[1]而哥伦比亚的负责人则声称这是他们"原声电影计划"的又一成果[2]〔所谓原声电影计划(Local Language Initiative)是指演员以原产国的语言发音说话,如《卧虎藏龙》虽在世界各国发行放映,但周润发和杨紫琼等都操华语对白〕。因循这一路线,哥伦比亚还将推出华语电影《英雄》《天地英雄》《双瞳》《夕阳天使》。

不同资源的利用改变了电影修辞的选择,呈现在电影产品中繁复的影像含义显现了中国电影新的文化征候。其中最明显地表现出文化立场游弋与挪位的是由旅美华人胡安拍摄的《西洋镜》和罗燕的《庭院中的女人》。《西洋镜》改变了原作《定军山》的叙述视点,将本来通过电影诞生讲述西方文明产物如何被中国文化同化的故事变为西方现代文明如何冲破阻力进入中国的叙事。而《庭院中的女人》直接选择了一个外国人眼中的中国故事,以美国人赛珍珠的小说为基础,以传教士启蒙和救赎为单一主题,从而使创作者的华人身份和立场完全消失在美国文化的优势背后。这些影片中所显露的所谓全球化文化图景,让人感到某种对国际市场和商业化情节的肤浅理解,而这样的理解和叙事都将有损于中国电影文化经验的积累。事实上,仅仅依靠向西方展示表层历史冲突和浅显习俗隔膜是无法将本土电影推向世界的。真正的市场化、国际化还在于对电影表意功能的创造性发现和对本土社会现实问题的深刻传达。

[1] 新加坡《联合早报》,2002年2月21日。
[2] 同上。

世界经济演变到21世纪初叶，历历在目地标示出了一个以欧洲联盟、美加墨自由贸易区、亚太地区为框架的泛美经济区。亚太地区此刻是全球经济成长中最富活力的实体，但是，这个令人充满期待的所谓"太平洋时代"再次落入了西方资本的目标市场。文化与全球化相互转化的表率是好莱坞的电影工业以及由此而产生的明星体制，而这种转化又是经济、政治与文化意识多层互动的典型范例：以全球为行销对象，按照地理区域、语言文化、年龄取向的定位对国际电影市场进行类型版图切割，将不同的消费金额打入统一的精密计算，在获取最大商品利润的同时把美国价值观输送到世界各个角落。华语区域经济实力的不断增长使好莱坞越来越重视对这一地带的渗透：1998年迪士尼制作的《花木兰》取材于中国传统文化，意欲攻占亚洲电影市场；哥伦比亚出资的《卧虎藏龙》以千万元计的宣传费造势，目的是在全球化的市场回报。跨国传媒集团以港台为跳板，力图完成进入中国大陆的梦想。庞大的潜在消费人群和可能的经济回报诱使跨国传媒集团在华设立子公司或合作企业，并开始兢兢业业地探索"本土化"转换方式：吸纳当地人才、调运民族文化资源，以去政治化的手段推出符合当地欣赏品味和审查条例的影像作品，其打造的作品既国际化又本土化，充分显示跨国资本强力运作的全球化野心。坚挺的华人经济市场启动了跨国电影集团对大中国文化市场的积极运作，时代华纳的一次年度报告说：没有一个竞争对手可以保证永远胜利，除非它拥有全世界重要市场的主要部分。为了在国际影视产业中获得最大利益，跨国集团将不断地并购、联盟、整合不同的媒介资源，并把目标锁定在中国十三亿诱人的商机之上。当他们挟带着精美的电影商品轰然袭来时，中国本土影视何以应战呢？

跨国资本咄咄逼人地大举进攻，中国的民营电影公司则是静悄悄地渗入，其中华谊兄弟太合影视投资有限公司的业绩颇为引人瞩目：《没完没了》（冯小刚）、《我的1919》（黄建中）、《一声叹息》（冯小刚）、《刮痧》（郑小龙）、《大腕》（冯小刚）、《寻枪》（陆川）。这些影片不论在文化象征含量或市场占有份额方面都是世纪之交中国电影创作富于意味的现象。

罗异（他的身份是美国人）所创办的艺玛电影技术有限公司是另一个成就斐然的私营公司。在它的旗下，聚集了中国最年轻的电影人，并在较短时间内推出他们的代表作：《爱情麻辣烫》（张扬）、《美丽新世界》（施润玖）、《网络时代的爱情》（金琛）、《洗澡》（张扬）、《在路上》（施润玖）。如果说华谊造就了以冯小刚为代表的中国当代市民电影，那么艺玛则打造了以"中戏"为标志的新主流电影。艺玛公司的制作策略是打时间差，罗异曾这样解释公司的决策动机：在中国现有的大制片场内，许多中年导演都在排队等待，青年导演根本轮不上，这对中国电影是一种难以弥补的损失，于是我们以低成本、小投资开始运作，让青年导演崭露头角。[1]

1998年5月，中国三大民营影视公司中博、华艺、华谊为姜文的《鬼子来了》共同投资，三家投资的比例是华艺40%，中博和华谊各30%，原定总投资量为1600万元，后来又追加到2300万元。这些数字说明，中国的民营公司已经有能力并有实力操作电影大片。事实上，近来所谓的外资大片都有民营资金的介入。

在国际化的策略中，谋求市场回报一般要考虑以下若干因素：1. 消

[1] 《三联生活周刊》，2001年第9期。

费者的品位与差别；2. 媒介方式和欣赏习惯的对应程度。历经好莱坞电影碟片的数年洗礼，中国消费者的视听习惯已经非常好莱坞化，话语中的中西文化差异的距离实际上已经在缩短。作为电影"入世"后头号对手的好莱坞电影，事实上早已控制了中国普通电影观众的欣赏神经。于是，攻克好莱坞的长项类型片，就成为许多中国电影人的最近目标。从 90 年代开始，电影创作人员就力图打破中国电影只在电影节放映的局面，而开始有意识地尝试类型片制作，以和好莱坞争夺观众、分享市场，重新把电影由小众艺术变为大众娱乐。在讨论中国电影面对 WTO 的举措时，来自导演方面的明确意见是希望建立电影分级制，其理由在于电影是一种通俗艺术形式，而类型电影是通俗艺术观赏的基本模式。[1] 中国导演之所以公开提出这个要求，目的就是要与竞争对手站在同一平台上。回望几年的努力，这样几种电影在类型风格上值得提及：

贺岁片从香港舶来，由于冯小刚等人的坚持不懈，现在是最流行的本土类型模式。

《紧急迫降》追求灾难片形态和效应，虽然好莱坞气息尚浓，像是一种超级模仿，但高科技手段的尝试性运用已算是一种技术掘进。

《最后一击》的导演一直在拍摄不同的中国式的类型片，此片声称几分钟一个高潮，是其孜孜不倦追求好莱坞动作片效果的最新创作。

《谁说我不在乎》融会平民趣味和荒诞风格，黄建新细致的艺术制作使轻喜剧获得较高的专业指数。

中国电影人从 80 年代讨论娱乐片至今，正在逐步改变国产片的单一功能，电影创作者们认真考虑电影定位问题，将消费的概念引入创

[1] 黄建新：《站在同一平台上》，《电影艺术》，2000 年第 2 期。

作，把电影制作归于艺术，把电影欣赏归于娱乐，开始向市场谋求经济回报。

　　国际化的过程，远远不是一个局限在经济层面的扩张现象，而是一种引申的政治文化现实。媒体的国际化则是"全球超市"和"地球村"的先决条件，在这一过程中，媒介手段的作用甚至可以部分替代传统的国家机构，当代媒体无所不在的强度使娱乐和艺术具有了空前的社会功能，而许多第三世界国家正是通过各种媒介消费走向现代化、西方化的，因此电影的战争就是一场变相的政治经济战争。置身你死我活的国际竞争舞台，中国电影工作者强烈意识到：再不能也不应丢失自己作品的市场份额。

<div style="text-align:right">2002年于北京</div>

市场政治

于 2008 年盘点中国电影，需要转头回望，因为当下围绕电影所产生的种种现象，都与 21 世纪初的"入世"相关。

1999 年底，中国与美国就加入世贸组织达成协议，"入世"后，允许每年以分账形式进口 20 部左右的外国用于放映；允许外资参与改造、建设和经营电影院，外资比例不得超过 49%。WTO 事件引发了电影界对自身产业发展的郑重思考。

中国应对 WTO 的能力如何，一本译著和一篇译文曾给电影人当头棒喝，译著的名字是《不宣而战——好莱坞VS.全世界》[1]，译文名为《狼逼门前：1994—2000 的好莱坞和中国电影市场》[2]。前者以电影的世界贸易竞争为中轴，讲述既是经济武器又是文化武器的好莱坞电影征服世界的世纪之战。后者从票房赢利角度描述美国影片在中国市场的横行无阻。这两个文本所揭橥的事实令人惊悚地感到中国电影面临的险境，

[1] [英]大卫·普特南：《不宣而战——好莱坞VS.全世界》，中国电影出版社，2001 年版。

[2] [美]斯坦利·罗森：《狼逼门前：1994—2000 的好莱坞和中国电影市场》，《北京电影学院学报》，2003 年第 1、2 期。

90年代在各大电影节连连出手、频频得奖的喜悦顿时一扫而空。

当意识到"入世"要进入全球经济格局，中国需重新选择自己的长远发展战略，而电影就是与好莱坞打拼时，电影界颇为一致地把未来坐标建立在与好莱坞共舞的底线之上，不论是创作蓝图的设计或技术指标的制定都把美国大片作为参照对象。因此，2000年以后的种种电影表达都跳脱不出这样的思维逻辑。透过国营与民营、好莱坞大片与华语大片、艺术路线与商业路线等种种问题的集结缠绕，中国电影在"入世"现实的推动下开始了从"意识形态政治"向"市场政治"的战略转移。

一、一种新势力的崛起

票房标志成功，市场主导创作，类型流行，娱乐至上，当电影不再仅仅是无视经济回馈的宣传工具，中国的电影遭遇了1949年以来最大的一次转型：投资多轨，民营崛起，院线统筹，成王败寇的市场法则无情地宣告了商业化生产时代的到来。

面对新的制作流程，习惯于国家运作的电影界暴露出想象贫乏的叙事困境。转向关头，电影人显然需要清理思想，重新上路。于是在最近五年以来，不论创作者抑或研究者，都把探讨的话语别无二致地集中在了电影产业之上：当经济法则主导创作原则之后，与电影相关的所有问题都开始在资本的逻辑下被重新论证。

在政府的鼓励和资助下，一批批专门研究中国电影产业发展历史和现状的论文、著作源源不断地被炮制出来，形成蔚为壮观的文字风景线，使产业话语由最初的制片结构改造扩张为电影经济整体变动的宏观

阐述。然而，与急速变动的生产实践相比，理论依然无法摆脱苍白且滞后的尴尬境地：它能够梳理过去，却无法抓住现在。在相关主题的研讨会上，那些来自一线老总们的数字报告往往使洋洋万言的长篇文论黯然失色。确实，电影产业的命门不在于话语演绎，而更系于资本的掌控与运作。

倘若梳理投资与生产结构的变化，民营公司崛起的速度和力度是近年来最醒目的事实。

民营公司从试探性地"悄悄"潜入电影，到矗立起华谊兄弟、新画面、保利华亿、世纪英雄等数家品牌公司，不过是转瞬之间。他们在获得拍片权力的短短几年内，打造了以张艺谋、冯小刚、陈凯歌等一线导演引领的商业大片，推出了陆川、徐静蕾等新生代导演，支持了顾长卫、侯咏等摄影师向导演职位的转型，迅速成为影坛举足轻重的生产力量。从票房效应来看，民营公司已经撑起了中国电影产业的半壁江山。

2003年末，国家广电总局颁布了《电影剧本（梗概）立项、电影片审查暂行规定》《中外合作摄制电影片管理规定》《电影制片、发行、放映经营资格准入暂行规定》和《外商投资电影院暂行规定》。这四部法规的出台表明，电影制作已被明确为一种产业机制，民营公司和国有企业是在同一个平台上竞争。

在初具规模的市场环境中，中国的民营电影虽然显示出相当的适应能力和发展前景，但作为规模性经营的公共产品行业，与国外具有几十年积累的电影集团相比，仍有企业规模小，市场集中度低，缺乏后产业开发能力的明显不足。从现有的状态看，中国的民营公司大都仅囿于单一电影制作，而不能囊括其他媒介形式（出版、电视、音乐、广播、网络），成为托拉斯化的大型传媒企业，因此也就缺少资源共享、风险

共担的抵御能力。面对大众媒介工业体系分众化、集团化、全球化的发展趋势，中国的民营电影企业显然需要在未来的实践中不断历练，逐渐提升。

时至 2006 年，中国电影的生产依然面临几种质询：分级制何时出台？审查标准如何透明？院线制度怎样建立？影碟出版业哪日正规？

庞大的中国电影市场令国内外片商垂涎，但在真正市场经济意义上的电影产业链条尚未铸造完成之际，要应付已经全球化的影像传播环境，不论对于国有企业抑或民营公司都是严酷的生存挑战。

二、一个旧片种的复兴

近十年来鸿篇巨制的电视连续剧构筑了一副热闹非凡的复古图景：讴歌满清王朝业绩，重建汉唐帝国幻象，皇帝、朝臣、公主、格格、太监云集屏幕。而新千年以来的中国大片似乎也全部沉浸在古装武侠的影像迷狂之中：从《英雄》到《无极》再到《夜宴》，刀光剑影下的权利角逐支配了所有一线导演的艺术想象。虽然同样是宫廷与阴谋，但银幕上兴盛的暴力美学似乎更多地臣服于电影工业的叙事经济法则。

是张艺谋的《英雄》领导了大陆古装武侠的高潮。早在 20 世纪 90 年代后半，张艺谋等人就已经强烈地感到，置身全球化语境，面对好莱坞的赢家通吃，中国电影更需要市场成功，而不仅仅是国际获奖。作为转型的尝试，《英雄》从前期策划到成品营销都力图与国际大片接轨。

因为开始就是明确的商业制作，所以《英雄》的市场诉求成为第一要义，争取全球票房是重中之重。因为李小龙、成龙的国际影响，也因

为《卧虎藏龙》的奥斯卡风潮,第一次在票房上谋求西方认同的张艺谋操练起了最具东方形式感的武侠功夫片。尽管他一再声称自己是个武侠迷,但《英雄》的类型设定依然被视为策略化选择。

历经胡金铨、张彻、李小龙、徐克、成龙、李连杰、李安等数代不同风范影人的推进,武侠片已是特色鲜明的华语电影类型:有成熟的视听规范,也有稳定的观众群体,虽舞刀弄棒拳脚相加,却"以动作伸张正义","寓社教于娱乐",[1]在电影史上屡创商业奇迹。身为一个享有盛名的导演,张艺谋不甘也不能因循守旧毫无建树:他改写了荆轲刺秦、犯上作乱的经典故事,消解了以武犯禁、舍生取义的侠士精神,强化动作,突出造型,使尽解数,使《英雄》成为一部宣扬宽容与和平的奇观电影。

《英雄》的改写挑战了中国人的历史观念,破坏了观众对武侠片的心理期待,其"秦王不能杀"的主题叙事遭到了激烈的批判。但《英雄》在票房上获得了巨大的成功,张艺谋所遭受的文化质询被空前的观赏热情所弥补,他的华丽动作风格在国内创造票房之最,在国外也受到青睐。《英雄》的商业赢利把由《卧虎藏龙》以来的古装武侠电影推向了另一个高潮。

陈凯歌的转型同样遭遇文化批判,而其代价更加高昂,他几乎落入了"人民战争"的大海汪洋。

《无极》故事发生的时间、地点不详,其主线是一个名叫倾城的美丽女人所引发的三个男人的决斗。无法放弃自己哲思的陈凯歌依然试图探讨命运和信仰等深奥母题:"当世界还很年轻的时候,在海天和雪国

[1] 陈飞宝:《台湾电影史话》,中国电影出版社,1988年版,第170页。

之间有一个国家。在那里，人和神居住在一起。在那个国度，国王沉迷于欢娱，有名无实；华美的盔甲伪装了虚荣，贵族们时刻梦想背叛；将军们虽然奋勇杀敌，却并非为光荣而战。甚至一个纯真的小女孩，也会丧失天性。人世间，鱼龙混杂，连人们彼此间的承诺，在神的耳中，也不过是一个谎言。"这是影片在欧版片头的一段旁白。

但陈凯歌的故事并不被中国观众接受，《无极》所招致的争议一度成为整个社会瞩目的焦点，评论者王晓渔妙言陈凯歌把一部影片拍成了长篇连续剧：先有胡戈"馒头血案"的网络恶搞，后有政府"破坏环境"的严厉通告。围绕民间与官方的双重斥责，《无极》引动了大众狂欢般的口诛笔伐，而陈凯歌精英式的桀骜如同火上浇油，更加激发了草根们的无名愤怒，作为精神贵族的符号，陈凯歌和《无极》成了社会不满情绪的发泄对象。

《无极》的弊端出在叙事逻辑，观众不明白导演为什么要用巨额资金来讲一个莫名其妙的故事，尽管陈凯歌给出了明确的解释："这部片子的主要人物都非常有代表性。每一个主要人物都对应着现代社会中一个不同群体。这些人物在开始的时候都是被名缰利锁，捆绑着的。他们不知道他们在生活中真正想得到什么，但是逐渐地他们有了一个觉悟的过程。他们也意识到，他们在做一些不符合正当价值原则的事。"但是，繁复的情节和迷乱的影像使观众不明就里，加之粗糙幼稚的电脑特技，《无极》的技术含量连同主题表达一起遭受质疑。

和《英雄》一样，《无极》也创造了当年的票房最高纪录。

开始就被戏称为"晚饭"的《夜宴》境遇稍好：形式技巧未受挑剔，叙述逻辑未被指斥。也许是为了避免《英雄》和《无极》的故事诟病,《夜宴》煞费苦心地借用了哈姆雷特的情节模式。但因片内中国王子无鸾不具有

悲天悯人的西方正典气质，《夜宴》又被贬作"沾着色拉酱的陈年腊肉"。

同样转型的冯小刚所要实现的是真正的大片之梦，陈凯歌、张艺谋电影的国际奖项使他们早已领略了享誉海内外的大片效应，而始终以低成本小制作、京味喜剧著称的冯小刚还未曾在长江以南产生过重大反响。《夜宴》亦步亦趋地启用了当下大片的御用班底：叶锦添的美术、谭盾的音乐、袁和平的武指、鲍德熹的摄影，以一流的技术品质实现了大片的专业指标，赢得了票房，收回了成本。但皇宫乱伦、红颜祸水、权谋篡逆的故事元素了无新意，浓墨重彩的"杖打老臣"段落也不过是一个以残酷铺陈的噱头，《夜宴》依然欠缺文明滋养。

几年过去，数部作品之后，国产大片的文化失落征候清晰地暴露出来：空洞的华丽，炫耀的唯美，相互攀比的猎奇，语义失当的修辞。在中国电影走向市场的第一个回合，可以说是赢了票房，输了思想。事实上观众要求的并非是超凡脱俗的深远含义（他们早已通过外国电影懂得了大片的定位和诉求），而只是符合一般价值观的清晰理念。如果说是《卧虎藏龙》肇始了华语电影新一轮的古装武侠风潮，那么拷贝了它创作路径和制作班底的后来影片无一能在文化意蕴上与之比肩媲美。在耳熟能详的"叶记"美术、"谭记"音乐、"袁记"动作之中，曾经风格迥异的张艺谋、陈凯歌、冯小刚仿佛变成了一个人：共同追求超大投资、超强阵容、超凡奇观，而以堆积如山的金钱制造出来的却只是空洞的美艳。

在与好莱坞争夺市场的道路上，中国大片内功不足的脉象被普遍认同，目前正濒临信任危机。2006年岁末喧嚣登场的《满城尽带黄金甲》，不但没有让反思的张艺谋在叙事方面收复失地，反而因满目裸胸和尽显专横受到更加无情的"酷评"。

三、一种姿态的恪守

 2000 年以来的电影生态环境对于年轻的创作者们犹如一片艰难的沼泽地,虽然具有跨国资本、国家资本、民间资本的多重结构,但资金的投放却都坚决地集中到了少数几个具有票房号召力的成功导演身上,即使是政府投资,也开始把市场回报放在了首位。在这样的条件下,初出茅庐的无名小辈几乎找不到拍片机会。但是,一些高扬理想的年轻导演始终追求拍摄权力:他们不放弃艺术信念的表达,维系低成本运作,争取各种国际展映机会,坚持以小电影的方式与主流大片博弈。

 2006 年,贾樟柯的《三峡好人》获得威尼斯金狮大奖,颇具象征性地将一直在民间草堂的边缘电影带入了皇家殿堂。

 从出道开始,贾樟柯一直远离本土市场,只在国际激进电影圈内寻求拍摄资金和舆论支持。他以体制外的独立身份游走世界,以家乡三部曲奠定新写实风格,其城乡接合部的世俗写真引领了影像小城镇的中国社会学电影。他和其他一些同样坚持问题表达的青年导演恪守个人姿态,有意和主流电影保持着距离。

 从 1997 年的《小武》到 2006 年的《三峡好人》,十年间的五部作品成就了贾樟柯的电影导演之路。

 在《小武》《站台》《任逍遥》中,贾樟柯描述了被现代化抛弃的边民:他们是茫然的混混,躁动的青年,卑微的乡镇居民,面对时代的变动,他们惶惑地挣扎,却摆不脱环境的束缚。他们于后来的《世界》中进了北京,在微缩了世界美景的公园里骑马巡逻、站岗放哨,以为自己逃离了命运,但现实最终证明,这里依然没有他们发达的可能,在繁华的大都市,他们不过是出卖体力的"麦客"。贾樟柯认为,底层人民为

现代化付出了代价，艺术应该对此有所反映。而他想突破的就是电影对现实的麻木，用影像记录人的尊严被践踏的过程。

《三峡好人》分为烟、酒、茶、糖四个段落，四种物质参与叙事，隐喻中国人最基本的生活依赖。在淹没、迁移、流离、贫困的三峡背景上，把因山乡巨变而带来的社会分化的日常事实用电影呈现出来。他这样描述影片的主题内容："我之前所有电影都在拍变化中的中国，《三峡好人》拍了一个变化即将完成的中国——男主角千山万水来到奉节，寻找十六年没有见面的前妻，最后两个人见面，决定复婚，重新生活在一起；女主角千山万水来到奉节，寻找两年没有见面的丈夫，知道他们的生活发生了很多问题，已经不能挽回，做了一个决定，离婚。不管是感情复合还是感情分离，不管是挽留爱情还是放弃爱情，结果是相同的：他们都是对自己的感情做一个了断。我最初构思剧本的时候，是完全借鉴武侠剧本的方法，一个人踏破千山万水，千里迢迢去解决一个问题。武侠片里，人们是去解决复仇的问题，我的电影里，他们是去解决感情的问题。……之前我的电影都是随波逐流的人，在大时代的变迁里无能为力。这次每个人要面对自我的生活，为自己的生活做一个负责任的决定，而所有决定都跟观察社会的新角度相关。"[1]

贾樟柯善于思索，长于表达，他相信自己影片最吸引国外影评人的是对当下老百姓生存状态的反映，因为他们希望从他的电影里看到中国人最新鲜的感情变化。贾樟柯坚持中国要在世界发出自己的声音，而电影就是重要的发声方法。他认同外国媒体的评论——《三峡好人》刻画

[1] 《南方周末》，2006 年 9 月 14 日。

了"日夜不停运转的亚洲","没有休息好的亚洲"。[1]

新千年还有一部"给卑微者的电影"令人震惊,它是2002年面世的《盲井》。《盲井》也是个隐喻,形涉黑暗的煤矿,意指人心的膏肓:两个煤矿上的零工,以骗取死亡抚恤金为生,他们先诓人下井,设计谋杀,后伪造现场,冒名死者亲属领取补偿。当他们再次诱骗了一个十六岁外出流浪的少年时,其中一人被孩子的纯真感动,萌发了父爱,终止了恶行,因此和同伙爆发了激烈的争斗。扭打厮杀之中,两个诈骗犯一起倒在了他们惯常犯罪的井下现场,而侥幸逃出的孩子替他们领取了数万元的死亡赔偿。

《盲井》秉承纪实,但影像充满隐喻象征:漆黑一团的坑道,闪烁不定的矿灯,它们是故事的环境铺陈,也是角色的心理写照。导演李杨在片中执拗于长镜头凝望,仿佛想洞穿人性的深渊。《盲井》的深长意味在于,每个人物都为自己的生存编织着骗局,但每一种处心积虑都不过是作茧自缚。而《盲井》的社会价值则是影片和现实惊人的对应:《盲井》前后,矿难不绝,以至中央下大力予以治理。

2005年的《红颜》同样出手不凡,这部来自青年女导演李玉的作品感伤而无畏,它并置了过去与现在,无望与希望,以女性身体伤痛的记忆表现她们的成长困境。

《红颜》的主人公小云在十六岁的时候意外怀孕,生下一个男婴。产后不久,小云便被告知孩子夭折,孩子的父亲出走。十年之后,她与儿子小勇意外邂逅,却是因女人对男人的吸引:小勇以懵懂的性爱追随着小云,小云在小勇的痴迷中获得慰藉。但当小云发现了真相,却无法

[1] 《南方周末》,2006年9月14日。

面对事实,孑然抽身离去。

《红颜》并不责备小云,但揶揄片中的男性:小云的父亲早亡,小勇的父亲先走后亡,觊觎小云的男人个个自私猥琐,唯一纯真的小勇尚未成年。小云能够得到的帮助仅仅来自女性,而每一个女人又各有自己的不幸。做了川剧演员的小云,不论在哪种意义上都是别人观看的对象,穿上戏服唱地方老戏,换上洋装唱流行歌曲,年轻漂亮且作风不正的形象更常遭人指指点点。导演利用电影的观看机制,但又瓦解观看的娱乐性质,片中的重点段落——"露台演出"一场处理得真实而残酷:身穿紧身旗袍的小云站在露天舞台的中央,在冷雨中演唱,突然,与她偷情的男人的老婆领人冲上舞台,对她又打又骂。观众依然是看客,却似乎更加兴致勃勃,小云万般无奈,任凭泪水和着雨水在脸上流淌……摄影机穿过人群,慢慢拉起,高高地俯视着这个被打倒在地的女人。于镜头内外的双重凝视之下,小云缓缓爬起,孤单离去。置身价值观混乱的年代,小云既承受封建道德的惩罚,又遭遇资本经济的羞辱,她没有选择的机会,只能按别人的意愿生活。而领略多种伤害之后,她的内心已经粗硕麻木。片中的另外两个女人,小云的生母和小勇的养母,同样以不幸的人生经历补充了被侮辱与被损害的女性主题。

如果说《红颜》以"红颜"的困境表现了普通女性的哀伤,那么《无穷动》则以"无穷的躁动"刻画了精英女性的欲望。无论形式或内容,《无穷动》都不像《红颜》那样单纯:名人招揽的广告效应令人疑虑其片种,艺术片还是商业片?围绕"谁动了我的男人"展开的情节使观者困惑其动机,性别表达还是性别策略?但是,《无穷动》确实搅动了人心,挑衅了男性的自尊。

《无穷动》的内容是四个富足女人的情感宣泄。时尚杂志出版商妞

妞（由中国互动媒体集团总裁洪晃饰演）发现丈夫有外遇离家出走，于是请来三个最值得怀疑的女友（分别由前卫艺术家刘索拉、知名演员李勤勤、成功商人平燕妮饰演）到家里过春节。在北京贵族居所象征的四合院内，在老保姆（由资深外交家章含之饰演）不时递送的杯盏之间，四个中年妇女的故事以放肆的情色调侃开始，渐次展开的却是不无痛苦的青春记忆。她们虽然因为一个男人而互相背叛，但大时代造就的共有的精神创伤又让她们惺惺相惜。

早已蜚声影坛的宁瀛迷恋影像的真实幻觉，擅长大景深场面调度，乐于启用非专业演员，推崇实景拍摄。她以纪录形式拍摄的故事片《找乐》《民警故事》曾获得广泛赞誉。《无穷动》因袭了她一贯的形式爱好，出色的专业能力依然令人信服：画外空间延伸到位，自然光源调用准确，"吃鸡爪"和"在路上"两个段落更是被普遍称道。四个女人吃鸡爪的段落凸显局部效果，镜头直接表现咀嚼的嘴巴，以咀嚼的动作和声音反映人物的性格特征与心理节奏。影片结尾部分，镜头拉向室外来到街头，拍摄几个女人寥落地走在宽阔的马路上面，构图充满"新浪潮"式的暧昧。《无穷动》影像的风格化处理，给影片打上了作者的烙印。

"无穷动"是一种音乐概念，特指用急速跳弓演奏的乐曲，色彩活跃，充斥欢快。宁瀛说她借此想说明涌动在内心深处的无穷欲望，而刘索拉的表达更加直白："《无穷动》对一些西方人来说，可能是张牙舞爪的东方女人电影，中国女人也敢张牙舞爪？你有什么权力张牙舞爪？你有张牙舞爪的传统么？他们对第三世界的偏见是，你们一代一代都是讨饭的还有什么可说的？哪有那么多细腻又疯狂的感情？"她认为，《无穷动》表现的是经历了大动荡时代之后的女人们，四个主角的身后是一个国家的历史。"四个经历过政治动荡的女人，她们不说政治

也有政治。"[1]

如果我们认同刘索拉的说法,那么《无穷动》的意义就在于以女性情感透视历史创伤,以四合院折射大中国。

在豪华大片的喧闹之中,这些低成本小制作的电影有悲悯,有激情,不妥协,不气馁,坚持对现实发言,揭示不同人群生存的历史状态和心理潜流,为中国银幕创制了别一种风景。

四、一些新的光亮

还有一些作品在 2006 年带给我们意外的惊喜:《疯狂的石头》引动观赏热潮,《静静的嘛呢石》提供西藏人眼中的西藏,《我们俩》温情、简朴、真切。它们或商业,或艺术,但却共同凸显了小电影的大作为。

《疯狂的石头》在业外受到观众追捧,在业内得到同行赞扬,其 300 万的成本和豪华大片的亿万投资形成鲜明对比,因而它的票房成功格外令人兴奋。

以大陆鲜见的窃贼主题和黑色幽默形式,《疯狂的石头》标示了一种新的创意模本,或许是因为类似的经典并不诞生在中国,所以片中充满了挪用与戏仿:《两杆老烟枪》式的荒诞离奇,《碟中谍》中的动作桥段,《蝙蝠侠》里的夜行服装,《失忆》般的意识回放,再加上变了味的地方语言,走了形的"千手观音",以及对现实生活中偷情、泡妞、偷窃、诈骗等种种不良行为的嘲弄,《疯狂的石头》笑料迭出,高潮不断,

[1] 《大观周刊》,2006 年第 10 期。

好玩又好看。导演宁浩长期拍摄广告、MTV，他对影像画面的把握已不再依赖传统的绘画式美感，而更注重视听组合的运动幻觉。他"讨观众喜欢是导演的基本功"[1]的说法体现出一代新人的电影价值取向。

《疯狂的石头》带给了剧场观赏欢笑，也带给了产业振兴启迪，影片的香港投资人刘德华大为激奋，立言要拍续集；大陆的导演同仁王小帅认为《疯狂的石头》创造了符合中国国情的商业片类型。无论是哪种意义上的认同，宁浩和他的电影都为WTO框架内的突围想象打开了思路。

万马才旦的《静静的嘛呢石》给了我们另一种惊异，作为中国电影史上第一部由藏族导演独立完成的作品，它给出了一个不同以往的西藏形象。

因为盛名的《农奴》和《盗马贼》，西藏被定格为残酷、蛮荒、奇异：在那片离太阳很近的地方，生存与杀戮相伴，原始的博弈法则至高无上。《静静的嘛呢石》却带来一派安详：洁净的寺庙里，老喇嘛睿智善良，小喇嘛勤勉明朗；三代同堂的家庭中，长辈仁爱，儿孙孝顺；乡亲邻里间，彼此尊敬，相互关爱。就是在年关村落舞台上演出的《智美更登》老戏，演绎的也是牺牲与拯救的故事。

但《静静的嘛呢石》给人更强烈的印象是现代媒体对传统生活的介入，电视在其中的点睛作用甚至可以将这部影片更名为《小喇嘛与电视》。事实上片中最令人无法忘怀的影像是小活佛、小喇嘛们观看电视时清澈而专注的眼神：电视好像洞开的窗户，给锁闭在寺院里的他们打开了经文之外的多彩世界。而他们对活动画面的痴迷又从反向呈露了世

[1] 《中国电影周报》，2006年7月6日。

俗的力量。身披袈裟的小喇嘛虽以"出家人"的自觉抵挡了拳头加枕头的打斗片，但却无法抗拒对《西游记》的神往——尽管里面有令他们难堪的妖精色诱镜头，可取经朝圣的大叙事给出了观赏的正当借口，于是，不同等级、不同寺院的小活佛和大小喇嘛们理所当然地看起了同一部电视剧。于此影片出现了最动人的场面：那搬动了父亲出借电视机的小喇嘛又充当起跑片员，从一个寺院到另一个寺院，小喇嘛穿梭奔跑，传递着唐僧取经的不同片段。坡路尘土飞扬，庙宇经幡飘动，寂静的经院群落，小喇嘛的脚步声咚咚作响……观者感动于小喇嘛的虔诚，也沉湎于对僧人未来的遐想。

影片实景拍摄，藏语对白，由藏族非职业演员出演，万马才旦试图原汁原味地还原西藏，表现现代文明对这个神秘高原民族潜移默化的改造。因为导演身份和影像对象的同一，也因为上乘的艺术质量，影片被视为有价值的民族电影。

《我们俩》堪称 2005 年小电影中的经典，它简约节制，以质朴蕴涵人情：一个拄着拐杖的老妪，一个生气勃勃的少女，相逢在一座破旧的小院，伴着春夏秋冬，演绎了情感的四季。导演马俪文慢工细活，坚持与真实时间的对位拍摄，对真实情感的准确捕捉，耗时三年，制作出一部沉静隽永的电影。尽管情节单纯人物有限，但其中却容纳老年孤独、外来者窘困、情感沟通等现实层面的种种生动细节。

几年前，马俪文以处女作《世界上最疼爱我的那个人去了》一鸣惊人，而《我们俩》使她擅长的母女情感表达更加收敛，更加自如。两部影片下来，她个人的影像修辞特点已经初见端倪。

爱情主题表达与肉体伤痛呈现直接关联，这是《爱情的牙齿》带给我们的意外。或许是柏拉图的学说太有经典威慑力量，精神恋爱始终被

视为爱情的高级段位，而描述爱情的艺术作品，也往往运作在情感的社会形式层面。在中国电影之中，爱情更是成为象征之物，指证政治的正确与否、隐喻伦理的倾向如何，关于爱的影像与情欲无关，与肉体无关。但《爱情的牙齿》刻意表现了一种由肉体伤痛所带动的成长记忆：腰痛烙印青涩，流产排遣苦闷，拔牙铭刻记忆。在一次次的身体伤害过程之中，女人被残，男人自残：何雪松拍伤了钱叶红的腰，也拍伤了自己的脚；孟寒为钱叶红打了胎，也割了自己的腕；魏迎秋自己用老虎钳拔了一颗牙，钱叶红也让医生不打麻药拔掉一颗牙……被残和自残之间，是尊严的格斗，是性别的隔膜。

 影片虽以性别视点替代政治视点，以个人体验转换社会评判，但女主角钱叶红的青春经历和她所遭遇的爱情方式却无一不具有清晰的历史逻辑。透过她的三段故事，我们再次回望了那个精神不健全的年代：狂暴的少年、压抑的爱情、非正常的家庭，以及那些由此延伸而今天看来已经骇人的生存情景：校园里的精神恐吓、一个女人的自我堕胎、背靠背的"奸情"审讯、返回城市所需付出的屈辱与交换……《爱情的牙齿》通过身体伤痛确立人物自我身份，通过内心体验述说斗换星移，它不具大电影的华丽，但其意外的"陌生化"处理却撼人心扉。它描述了"一个完全属于她自己的世界，从童年时代起她就暗暗地被这个世界所萦绕，一个寻觅的世界，一个对某种知识苦心探索的世界。它以对身体功能的系统体验为基础，以对她自己的色情热烈而精确的质问为基础"。借用自《美杜莎的笑声》的这段话虽然不那么贴切（这是一个男导演的作品，有人会质疑立场问题），但钱叶红的形象表现方式依然给人这样的联想。

 21世纪以来的中国电影，大都机智地采用了"挪用"策略，艺术片

制作向商业运作靠拢（如《无穷动》演职人员班底的广告效应）；娱乐片汲取艺术片元素（如《天下无贼》平移了《盲井》中的王宝根—傻根，《疯狂的石头》以黑色幽默包装社会写实主题）；文艺片叙事杂糅多种风格（如陆川的《寻枪》、徐静蕾的《一个陌生女人的来信》）。创作实践特征表明，电影创作者被迫卷入无所不在的市场，大多已被体制化；艺术和资本联姻，重新被奉为摘取成功桂冠的定律。

不论创作实践抑或观念阐释，陈凯歌从不否认自己的人文倾向，但即使是他，现在对电影制作也有了新的看法，他坦言："从一个社会的、工业的角度看，中国电影急需商业电影。"[1] 他的思想代表了当下的主流，21世纪初始的中国电影创作大都基于这样的认识，虽然仍有一些导演在艺术片的道路上坚守。

2006年，这样一些问题常常萦绕在中国电影人的心头和口头：豪华大片和产业发展的关系是否应该重新检视？受到挤压的中小电影如何打开自己的空间？已经泛亚洲化的华语电影制作怎样建立合理的对外营销方式？这些问题在不同的场域被反复提及，电影工作者期盼它们得到重视与解决。

2008年，电影创作给了我们这样的印象：没有严厉的责骂，也无热烈的赞美，循着中国式的产业化可能，电影似乎摆脱了盲乱的喧嚣，开始安静地踏探各自的路径：大片继续，小片依然，中片绽露峥嵘。

市场导向、票房为王的时代不会让影院单一地展放本土电影，映入观众眼帘的必然是杂色纷呈的多种影像，2008年院线造就的话题有国内亦有海外，其中这样几桩案例令人回味。

[1] 《三联生活周刊》，2005年10月22日。

来自美国的《功夫熊猫》让我们在笑声中怅然若失：中国的花拳绣腿为什么被老外拿捏得那样准确？明明是自己的玩意儿怎么让人家挣了钱？

《赤壁》破损了一代宗师的伟岸形象，饱受叙事经济锤炼的吴宇森也掉入了大片的陷阱——虽然阻隔了《英雄》式的政治不正确和《无极》式的荒诞，但过于文艺的设计确实未能给这个民族传奇提神加彩。

《李米的猜想》带来了跨类型的灵光：缉毒、追逐、农民工等多重意识杂糅于一个情爱至上的故事主题中，"引人入胜"和"令人感动"的口碑预示了中型片可能发展的未来。

《画皮》意外地掀开了起死回生的面纱：明星荟萃、浪漫言情、策略化营销合成拯救的灵丹妙药，艰难转型中的塞外边陲小厂开始向核心挺进。

《梅兰芳》出演了一阕复归的戏剧，三段式结构中规中矩地涵括文化、政治及情感，寓言式的叙事昭示了导演再度作者化的企盼。

《叶问》剥离了功夫和打打杀杀的简单联系，把拳法塑造得像琴棋书画一样散淡优雅，并以动作和心理的和谐弥补了以往武打片中不协调的缝隙。

《海角七号》的公映尚且悬置，但广泛流传的碟片已透出海那边的气息：侯、杨、蔡之后，新人们已不再较劲，其样式横向交错，其情感纵向弥合，散淡而谐谑的格调催人遐想，21世纪的电影气质会是怎样？

<div style="text-align:right">2008 年于北京</div>

北进想象

从 2003 年 CEPA 签订，内地香港两地合拍已经成为年产量锐减的港片存活的主要方式，港产合拍片逐渐成为港片的代名词。经过几年合拍的磨砺，我们蓦然惊觉，经典港片（特别是黄金十年时期的港片）的异质性正在逐渐消融。

2007 年是香港回归十周年的嘉年华。借此契机，合拍片形成一次小浪潮。香港老、中、青三代导演一起亮相，合力推出了《老港正传》《女人本色》《每当变幻时》《醒狮》《男才女貌》《姨妈的后现代生活》《男儿本色》《门徒》《导火线》《天堂口》《铁三角》《兄弟之生死同盟》《连环局》《第十九层地狱》《明明》《投名状》等多种类型的港产合拍片，提供了香港电影的新表征。

这些影片透露，香港电影似乎走出了寻找 / 建立港岛历史的"九七"情结，开始转向新香港的想象与书写。然而，这些不再纠葛于"身份"的港产合拍片却再次遭遇了"身份"的尴尬：诸多作品在港片和国产片之间游移不定，淡化本岛生活记忆，追随大陆文化理念，香港形象渐渐模糊。于是，"港片不港"成为许多被昔日经典香港电影培养了观影经验的内地观众的普遍感受。

一、叙事转向

> "2007年,富贵墟终于清拆,十年里面,我想做的事没有全部做到,以前我会觉得是失败,现在我觉得我不是失败,而是成功发现,所有的一切都是一个过程。"
>
> ——《每当变幻时》

港片是承载香港表达的重要介质,从20世纪80年代中英谈判开始,香港电影人就以积极的姿态参与了港岛历史的探寻,创作出诸如《胭脂扣》《甜蜜蜜》《去年烟花特别多》《千言万语》《玻璃之城》等一批反思性艺术影片,书写着香港的城市变迁以及那些居住在这里的人们的心理悸动。

1997年7月1日昭示了一个漂亮的仪式,而回归却是一个实在的历史过程,这个过程改变着城市的生存状态,也重塑了人们的精神感怀。2007年是香港回归十周年的特殊年份,内地国产片没有一部"喜迎回归"的主旋律作品,但三部合拍片《女人本色》《老港正传》和《每当变幻时》却奉献出港产"回归"文本,而这些影片的故事叙述方法也和传统港片大为不同。

梁凤仪编剧、黄真真导演的《女人本色》被中联办钦点,成为官方认可的香港回归电影,得到了献礼片的礼遇,在人民大会堂举行全球首映。梁咏琪在片中饰演一个坚信"任何事情都有可能"的女强人成在信(一个削弱了性别色彩的名字),她戏剧式的个人经历与香港回归十年来的重要事件完全吻合,走马灯似地再现了大陆接收、金融危机、股市楼市大跌、经济疲软、失业率创高、非典病患、香港迪士

尼乐园开幕、唐英年签署CEPA等港人和内地人都熟知的历史画面，创作者以新闻片通过电视大屏幕直接插入影片叙事的手法，使影片所表述的个人经历和香港回归的历史以及主流媒体的定论达到了高度统一。

香港影评人陈嘉铭认为，正是那经济挂帅的社会，以及关系先行的人脉发展，造就了这一部"回归电影"；观众不会看到很多所谓的女人本色与奋斗——当然"没有拍出来"的故事，是她真的经历痛苦与挣扎——但更重要的是经济为上与"人脉关系"，令她重生。[1]《女人本色》采用了全知视点的宏大叙事，没有一句成在信的内心独白，因此也就消解掉了成在信作为女性个体的独特记忆，而仅仅复现被认可的集体记忆。这样，成在信就犹如大陆"十七年电影"中的林道静、吴琼花、江姐、竺春花等"红色女性"，成为负载主流意识形态的客体。这个丧父、失子的女人在片末极目眺望的特写中，眼角并没有因历经苦难而布上疲惫的皱纹，偶像派演员梁咏琪虽然由纤细的女孩蜕变为壮硕的女强人，但依然像当年的谢芳那样，以美丽询唤认同。

玛丽·安·登认为，"事物"发生于个体的历史之中，而记忆却留驻于这些事件与事件的反响之间，"记忆"抓住的不是事件，而是一个反复刻记的"过程"。[2] 经典港片擅长表现个人的心路历程和成长记忆，无论是如花的寻找（《胭脂扣》）、麦兜的经历（《麦兜故事》）还是阿金的追忆（《金鸡》），都以鲜活的个体生命过程呈示某个反复铭记

[1] 陈嘉铭：《〈女人本色〉：回归电影的"经济轴心"》，香港电影评论学会／电影评论／会员影评第九十九期（8/7/2007），见 http://filmcritics.org.hk/big5/index.php。

[2] 转引自洛枫：《盛世边缘：香港电影的性别、特技与九七政治》，牛津大学出版社，香港，2002年版，第48页。

的时刻，探究某种不断回响的记忆。然而，《女人本色》中的个人历史仅仅是宏大历史的注脚和案例，事件统领了记忆，而记忆却匮乏荡气回肠的个体过程，诚如在片中没有一句主人公的内心独白。《女人本色》在结束时打出了"谨以本片献给香港回归十周年纪念"的字幕，再次凸显了该片的庆典意味，但影片因故事概念化、人物脸谱化而遗失了细腻独特的港岛气息。

为了献礼香港回归十周年，赵良骏用40天的时间拍摄了跨度为40年的《老港正传》，影片"沿用《金鸡》的做法，以更加水过鸭背的方式来呈现香港历史"[1]，通过有选择的（影片刻意逃避了一些敏感的历史时段）生活碎片拼贴出小人物在大历史中的沉浮。值得注意是，这里的小人物是一个港片中从未出现过的姓左也奉左的政治积极分子。

影片以主人公左向港（黄秋生饰）深情面对镜头的特写切回到过去，但接踵便以全知视角展开线性追忆，这个生活在香港社会底层、思想和大陆保持同步的人物始终也未能发出自己的声音。直到影片的结尾，他才有了第一次内心独白，但这唯一的独白并不是自我抒怀，而是诵读一封发给儿子的电子邮件：召唤儿子回香港参加老邻居们庆祝回归十年的聚会。

《老港正传》的主人公名为左向港，实为左向北，虽然他眼中的香港和妻子秀英、儿子左忠以及邻居陆佑、陆敏等人的香港没什么不同，但内地却更具非凡意义。对于积极追随大陆理念的老左来说，北京才是真正的精神家园，他毕生的理想就是到天安门广场朝圣。但富于悲剧意

[1] 陈志华：《香港之死——〈老港正传〉》，香港电影评论学会／电影评论／会员影评第九十七期（10/6/2007），见 http://filmcritics.org.hk/big5/index.php。

味的是，他信奉所有的社会主义原则，却未能给妻儿带来富足的生活。善解人意的妻子讪笑他对所有的人都好，就是不照顾身边的亲人。而且当光顾北京成为许多香港人的旅游项目，他这个苦恋天安门广场的左派却未能走出香港一步。为了塑造人物的心理气质，影片用大陆的旧时物件装饰了他的生活环境和工作内容：毛泽东画像、带有红色年代标语口号的宣传画、革命电影《红色娘子军》《小兵张嘎》的电影海报、变革影片《红高粱》《少林寺》《混在北京》片段的放映，创作者似乎想透过大陆的政治象征之物提示香港左派的历史存在。然而，这样的物件搁置在香港的棚户区是如此怪异，它们和主人公老左的名号一道，建构起意识形态的噱头，却生发着揶揄的氛围。香港影评人陈志华认为，一个"老左派"面对这些历史事件，必然有一番激烈的内心交战，然而影片的选择性记忆，让角色回避了反省，也逃避了历史的创伤。[1] 或许这种方式也是对历史创伤的呈露：以刻画类大陆"左派"的陌生化策略，让内地、香港的两地记忆暧昧互涉，使老港的香港身份不再纯粹。

和《女人本色》相同，罗永昌导演的《每当变幻时》也讲述了一个女性在回归后十年的经历，但影片没有正面表现香港的重大历史事件，甚至自始至终没有插入时政新闻电视片断，亚洲金融危机、传销风潮起落、非典释虐等都被淡化为邈远的后景。和梁咏琪扮演的精英女性成在信每在关键时候总有男性鼎力相助的经历不同，杨千嬅扮演的卖鱼妹阿妙永远是一个人默默地挣扎。影片从阿妙打开"时间锦囊"（一个封存

[1] 陈志华：《香港之死——〈老港正传〉》，香港电影评论学会／电影评论／会员影评第九十七期（10/6/2007），见 http://filmcritics.org.hk/big5/index.php。

日记的铁盒）回想过去的内心独白展开，又以阿妙感慨这十年的内心独白结束，构筑了一个底层女性的十年奋斗故事。这是一份个体的记忆，也是一份历史的记忆，一份由"个体的记忆"累积成的"集体的、公众的历史"。[1]

《女人本色》和《老港正传》意在书写香港历史，而且都选择了以重大历史事件带出个人故事的宏大叙述模式，直奔喜迎回归的主题（《老港正传》已经喜迎 2008 年北京奥运了），两部影片的片尾都是烟花绽放的镜头，不过这些烟花再也没有了《玻璃之城》《去年烟花特别多》中的烟花的多重意义，个体记忆、家园变迁已是国家历史的寓体。《每当变幻时》回避了重大事件，将叙事的主力置放在女主角情感和生活经历的讲述，因此，这部在喃喃自语中絮叨着个人和周围人遭遇的《每当变幻时》是三部回归合拍片中港岛气息最浓的一部，无论票房还是口碑都高于《女人本色》和《老港正传》。

然而，"一个女性成长的故事，往往会透显历史的某个横切面，或某段发展脉络"。[2]《每当变幻时》的主人公阿妙在片尾这样感慨她的十年："十年里面，我想做的事没有全部做到，以前我会觉得是失败，现在我觉得我不是失败，而是成功发现，所有的一切都是一个过程。"影片导演否认《每当变幻时》是十周年献礼作品，其实无意书写历史也是一种历史方式，阿妙的话正好折射出当下港人的心态，"所有的一切都是一个过程"，于是香港电影不再执着于探寻香港身份，构建别样历

[1] 洛枫：《盛世边缘：香港电影的性别、特技与九七政治》，牛津大学出版社，香港，2002 年版，第 48 页。

[2] 同上，第 49 页。

史,也开始了主旋律式的宏大叙事。

二、空间模糊

"其实来香港这么久,从来不觉得这里是家,妈妈说想让我们回去。"

——《导火线》

"九年前,这里是一个充满罪恶的城市……"

——《神枪手与智多星》

相对于内地人以国为家的家国概念,香港人似乎是以城为家,经典港片迷恋于对香港空间的型塑,香港电影的银幕空间和城市空间密不可分:"影像空间与现实空间的关系使整个城市充满了大量的影像,城市是影像化的空间;同时影像构成了城市的能指,影像甚至赋予城市空间以特殊意义。"[1] 同时香港电影常常又表现出某种"超地区想象"[2],往往把其他国家和地区纳入叙事空间,利用外在空间进一步标榜香港的特殊品质。2007年的港产合拍片呈现了更为缤纷斑斓的情节空间:有本城,有异国,有地狱,当然还有大量的内地景观。然而银幕空间与香港

[1] 柳宏宇:《20世纪90年代香港电影空间的后现代特征》,《北京电影学院学报》,2004年第4期。

[2] 张英进:《香港电影中的"超地区想象":文化、身份、工业问题》,《当代电影》,2004年第4期。

城市的疏离却是这批影片给人留下的更为深切的印象。

也许是最近几年香港变化得太快，也许是港人不再如昔日那般痴迷"我城"，这些合拍片中的摄影机镜头似乎不知如何捕捉这个城市，许多空间的影像造型都有些模糊。

陈木胜导演的《男儿本色》从发生在繁华的中环街道上的一起抢劫银行押款车的爆炸案开始，但以人物打斗动作为中心的画面构图以及镜头的快速剪辑并没有在这个城市的特色地域空间中继续展开。影片的第一场重头戏发生在郊外某个废弃的空旷工厂，了无香港特色；另一场重头戏发生在环球嘉年华这样一个全球性的巡回式游乐场。影片后半部一直封闭在警署大楼之内，始终沉溺于拳拳到肉的传统打斗场面，而完全忽略了周围环境特征的展示，使《男儿本色》缺失了一份对故事所依托的本城空间的影像构筑。

叶伟信导演的《导火线》也不乏同样的缺憾，片头上打出的"一九九七年香港回归前"的字幕似乎是某种蛇足，因为银幕上的香港根本没有清晰的时代印记。影片开始时甄子丹扮演的警察马军开车急驶，沿路展示的零乱香港景观没有任何时间意义，根本无法辨认这是1997年的香港还是2007年的香港。影片把最后的重头戏挪到了远离都市的"世外桃源"：碧水环绕，绿树葱郁，花草丛生，和真实时空中的香港完全不搭界。

《铁三角》第一个镜头就是香港的夜景，以后诸多的戏也发生在香港，然而在立法会大楼下挖出的海盗遗留物却令人备感别扭：类似"山无棱，江水为竭，冬雪阵阵夏雨雪；天地合，乃敢与君绝"这样的极具中国古典文化韵味的字眼和香港的现代环境很不协调。影片后半部又有一个荒郊野外的小客栈，但此刻的这个客栈早已没有了"龙门客栈"和

"和平饭店"的隐喻意味[1]。和《导火线》如出一辙，影片尾声也结束在一片没有都市气息的草丛之中。

经典的香港警匪片和都市功夫片都致力于讲述城市和人的故事，动作、功夫和城市融为一体，相互支撑，可以说，香港是港片中最重要的角色。而2007年的《男儿本色》《导火线》《铁三角》《兄弟之生死同盟》《连环局》《神枪手与智多星》中的香港和人物之间没有内在的修辞关系，常常仅仅是事件发生的地点，是角色背景的平面构图。《导火线》中范冰冰扮演的秋堤对华生说："其实来香港这么久，从来不觉得这里是家，妈妈说想让我们回去。"王晶编剧、姜国民导演的《神枪手与智多星》开始有两个标示香港的空镜头，而画外音却是"九年前，这里是一个充满罪恶的城市……"银幕空间内影像模糊，修饰性话语又如此冷漠，香港电影对自己城市的那份挚爱似乎已在悄悄流逝。

还有一些合拍片在努力"打造"怀旧性的城市符号去展示老香港的特征，然而刻意的营造反而彰显出一份逝去的苍凉和无奈。《每当变幻时》剧组为了真实还原香港街市，在位于香港新界北区中"联和墟"的联和市场搭出一个"富贵墟"，"联和墟"和片中的"富贵墟"一样，都早已被废弃。片中的那些老街坊们在飘着香港特别行政区区旗的"富贵墟"房顶拍照纪念，他们唏嘘着挥手致意，既在迎接新时代，也在与老城区告别。《老港正传》的尾部，即将奔赴大陆发财的阿敏拿起相机，

[1] 香港影评人朗天曾对《新龙门客栈》如此分析："龙门客栈，在她（金镶玉）管理下，是一个只讲利益效应，不讲情谊，无王管但又自己觅得一个森林定律均衡点的地方。龙门客栈这种特色，不正是香港的形象吗？"而他认为《和平饭店》中的"和平饭店"隐喻香港比龙门客栈来得更加明显。参见朗天：《后九七与香港电影》，香港电影评论学会，2003年6月，第75、78页。

给这个城市和居民拍照留念，影评人陈志华做了这样的解读："那一张张的硬照，本来是要把默默耕耘的个体置于前台（突如其来的麦唛和麦家碧，似乎是给本土意识致意，但效果却生硬得可以），最后故意插入几张中环天星码头的照片，意图唤起所谓集体回忆，却仿佛在给这城市拍下遗照。现实里，一切都在消失之中：除了天星，还有 APM 下的老官塘。影片给角色指示的出路却是：北望神州。如果说之前的《金鸡2》仍寄望于香港的复兴，《老港正传》已选择弃城，相信北上才是出路，留守香港是死路一条，于是只好赶快拍下遗照。最后银幕上那粉饰太平的烟花，就显得格外悲凉。"[1] 这里的香港不仅仅是一个空间概念，同时也成为一个时间概念。

2007年港产合拍片中，泰国和金三角依然是推动叙事的空间，如《兄弟之生死同盟》和《门徒》等，沿袭了以往香港商业类型片利用东南亚景观的传统，但内地空间的使用却和过去有了很大的不同。

一些香港导演直接讲述发生在内地的故事，这样的内地空间与香港没有任何关系。张坚庭的《合约情人》的空间外景是北京和佛山，马楚成的《男才女貌》的浪漫爱情发生在云南大理，许鞍华的《姨妈的后现代生活》把故事放在了上海和鞍山，这些合拍片在外观上与内地国产片已经趋同。并非说港片不能到内地取景或者讲述发生在内地的故事，问题是影片不可没有来自香港的观看视点。如香港学者也斯所说："香港的故事？每个人都在说，说一个不同的故事，到头来我们唯一可以肯定的，是那些不同的故事，不一定告诉我们关于香港的事，而是告诉了我

[1] 陈志华：《香港之死——〈老港正传〉》，香港电影评论学会／电影评论／会员影评第九十七期（10/6/2007），见 http://filmcritics.org.hk/big5/index.php。

们那个说故事的人,告诉了我们他站在什么位置说话。"[1] 以往的《上海假期》《北京乐与路》等片讲述的也是发生在内地的故事,但它们却是在探究香港和内地之间的文化差异,表面看似写内地,深层实在探究香港地位。

老上海是香港电影最为钟情的内地城市,李欧梵认为,"香港需要一个'她者'来定义'自己'",[2] 而上海就是香港的"她者",因此,《倾城之恋》《半生缘》《红玫瑰与白玫瑰》《阮玲玉》等经典港片讲述的老上海故事常常成为香港的寓言。2007年的合拍片《天堂口》也是讲述老上海的故事,但影片只是把一个以《喋血街头》为原型的故事套在了老上海。人物动作设计、枪战场面沿用了《英雄本色》的老套电影语法,矫饰的老上海景观不过是一堆了无生气的华丽摆设,无论"天堂歌舞厅"还是那个摄影棚,始终摆不脱车墩影视城老上海秀的感觉,这个道具化的老上海自然无法传达出在"双城"意蕴范畴内的上海和香港的文化纠结。

在内地空间和香港城市空间共同出现的合拍片中,这两个地区的边界也正逐渐抚平,昔日港片中内地形象所隐含的意识形态指征早已消散。区雪儿导演的《明明》以动慢结合的剪辑手法弥合了香港、上海、哈尔滨三个城市的地域局限,三个空间的碎片被蒙太奇行云流水般地拼贴在一起,共同塑造了绚烂迷离的都市影像。《兄弟之生死同盟》中刻意插入一段北京大学的校园风光,但除却表明黄奕扮演的庄晴和于荣光

[1] 转引自王德威:《如此繁华》,上海书店出版社,2006年版,第145页。
[2] 李欧梵:《上海摩登:一种新都市文化在中国1930—1945》,毛尖译,北京大学出版社,2005年版,第346页。

扮演的张文华是北大的同学,再无其他作用。《醒狮》中的香港和深圳没有二致。《老港正传》通过郑中基扮演的儿子左忠到大陆"淘金",展示了内地拥挤的公共交通、手工作坊式的服装加工厂、脏乱的洗头房、寂寥的养狗厂等小城镇街景,这些镜头的画面处理和内地影片中的小城镇呈现几乎没有差别。港产合拍片中空间的杂糅也使香港的形象不再明晰。

三、人物位移

> "我小的时候他就叫我要爱国,但是我不明白什么叫爱国,只是听到妈妈跟霞姨说:爱国的人不贪钱,会比较穷。爸爸很喜欢帮人,整天都说为人民服务。"
>
> ——《老港正传》

> "香港特区政府是我们的政府,要想香港好,就一定支持它!"
>
> ——《女人本色》

从"前九七"到"后九七",香港电影的经典作品大都纠葛于城市和人的香港身份。在这些香港导演所讲述的故事里,城市塑造着港人的心态,港人诚挚地表述着对"我城"的眷恋,偶尔出现的内地人形象也不过是为了彰显香港的优越,讲述故事的人和故事中呈现的人共同打造着香港的明信片特征。随着两地合拍的日益密切,合拍片中出现的香港人和内地人形象与以往相比有了很大变化,而这在2007年的作品中尤

为突出。

《老港正传》塑造了一个昔日港片中罕见的"老左派"形象——左向港,这个祖籍系"辽宁省海城县"、毕业于"香港劳工子弟中学"的香港市民(影片特意用一张毕业证来突出他大陆兼香港人的双重身份)是一个爱国文艺工作者,他身在香港却心系北京和天安门(中华人民共和国的心脏和象征),他的活动始终局限在供职的电影院和居住的铁皮棚户屋。20世纪中期伊始,香港现代化都市得以建立,到80年代,"香港已经由移民、过客社会变为长期定居者的市民社会"。[1]但老港的正传与香港的正传正好错位,以大陆为家园的他一直游离在香港的发展之外,周围的变迁似乎与他完全无关,就像他儿子所说:"你根本没在香港生活过!"不无讽刺的是,这个对北京的感情远远胜于香港的老港反而一直厮守在香港,回归十年之久他都没能去到天安门。当陆敏和左忠临别香港拍照时,影片用几个叠化呈现了繁华的维多利亚港,接着又俯拍了老港居住的破落天台,说明他一直置身于我们所熟悉的那个香港之外,而活在自己的乌托邦里(恰似片中那三十多年没有变化的天台)。影评人陈志华说:"他的悲哀,就在于他口口声声说爱国,却对国家近乎无知,他的理想只是虚妄的口号,北京也只是一个遥远的梦,不具体,也不实在"。[2]因此,老港成了一个非典型性的港人形象,与妻子秀英以及陆佑、霞姨等身边的人相比,老港丝毫不具香港性,他身上所缺乏的正是经典港片中反复表现的市民特性,还有港人所信守的靠个人

[1] 陈冠中:《香港的成长与烦恼》,《南方周末》,2007年06月21日。
[2] 陈志华:《香港之死——〈老港正传〉》,香港电影评论学会/电影评论/会员影评第九十七期(10/6/2007),见 http://filmcritics.org.hk/big5/index.php。

努力改变生存状况的价值观念。

与《老港正传》中的左向港回归政治不同，吴镇宇导演的《醒狮》回归了传统文化，同样由黄秋生扮演的舅公满口之乎者也，舞狮、拉二胡、唱南音，继承和维护着所有标志中国的传统艺术。与毛舜筠扮演的三妹、吴镇宇扮演的亚鸡和林子聪扮演的亚九这些典型的香港草根相比，舅公又是一个非典型性的港人形象。老港和舅公，一个老左派，一个老传统，都遭遇了下一代价值观念的冲击，都跟不上飞速变幻的城市节奏，他们最应该审视自己的身份问题，但影片中的他们都回避了"我是谁"的反省：《老港正传》通过伪装的政治怀旧，《醒狮》通过矫情的传统堆砌。

卧底题材本是香港黑帮片、警匪片的擅长，诸多此类经典影片都惯"以卧底双重效忠的处境，喻示后殖民阶段香港人双重认同不时感受到的两难"。[1] 2007年，一些合拍片依旧选择了卧底题材，但这些卧底故事已经与认同问题无关，甚至有《戏王之王》这样的纯港产片解构了天台上卧底与警方接头的桥段，同时还恶搞了优秀的《无间道》。古天乐在《导火线》和《铁三角》中都扮演卧底，但两部影片都不涉及卧底内心的两难缠绕。尔冬升导演的《门徒》中吴彦祖扮演的警方卧底虽然孤寂难忍，但他在完成任务后继续选择做卧底。而《神枪手与智多星》中的卧底则成为身份置换的游戏，影片最后揭谜底似的——再现人物的"真实"身份，"神枪手"吴镇宇是原本的"智多星"，曾志伟扮演的坏蛋钟胜一摇身为"神枪手"，"智多星"黄秋生变成了警方的铁长官……正如片中黄秋生所说："叫阿昌的不一定是神枪手，叫阿智的也不一定

[1] 朗天：《后九七与香港电影》，香港电影评论学会，2003年6月，第202页。

就是智多星。"他们已经不想追问自己究竟是谁,一副爱谁谁的无所谓姿态。从"我是谁"到爱谁谁,身份问题如今不再是香港电影文本的重心。

在2007年的港产合拍片中,内地人形象有了更大的变化,还出现了一些难以辨认是香港身份还是内地身份的人物形象。阿灿、北姑、偷渡客、大圈仔、表姐、表叔式的带有浓厚意识形态色彩的内地人形象在合拍片中已完全消失。《导火线》中范冰冰扮演的秋堤虽然是来自松花江畔的啤酒妹,但已经平起平坐地和港人(古天乐扮演的华生)谈起了恋爱。郭涛扮演的王森在罗志良导演的《连环局》中从内地北方到香港做生意,住豪宅,穿华服,混迹港岛富人区,儿子和港仔难辨伯仲,已经说不清他是香港人还是内地人。《女人本色》开始时被成在信老公杜林(林子祥饰)骂作乡巴佬的程必聪(聂远饰)取代了杜林,坐上了行政总裁的位置,步入香港上流社会,成为特区政府的代言人,在1998年金融风暴中他喊出了"香港特区政府是我们的政府,要想香港好就一定要支持它"的口号,而且他还在关键时刻支持了香港女人成在信。这样的大陆人形象弥合了昔日港片中香港人和内地人的身份差异。

作为银幕上港人形象的载体,香港明星是建构港片身份特征的重要元素。2003年CEPA签订后,合拍片大大增多,香港、内地明星之间的合作也越来越密切,许多香港明星的演艺重心已转向幅员更为辽阔的内地市场。在银幕、剧场、舞台等多种形式的合作中,香港和内地明星渐渐趋同,香港明星往日所负载的地域色彩也日见淡薄。在2007年的一些港产合拍片中,香港明星们的角色身份呈现出"乱花渐欲迷人眼"的态势:《门徒》中的刘德华扮演的林昆不像传统黑帮电影中的大毒枭,反而像个邻家大哥,孤独而悲凉;《铁三角》中的古天乐成为一个广州

仔;《姨妈的后现代生活》中周润发扮演的潘知常来历不明;《天堂口》中的吴彦祖、《男才女貌》中的余文乐则成了土生土长的内地小子。

理查·戴尔认为:"明星的魅力并不能完全用个人独特的吸引力来解释,而是明星所象征的特定意义,并建构成一系列意识形态上的意义符号。"[1]而这些符号和阶级、性别、地域、种族、文化等概念相关联。香港明星往往就是表征香港的意义符号,他们的身体有着明晰的指代作用。因此,吴彦祖、余文乐的香港身份就会使他们在银幕上的内地人形象给观众带来间离效果。同样,内地明星在港产合拍片中的香港身份也难让观众建立认同感,反而使人物成为意义错位的角色。事实上,《门徒》中张静初扮演的玉芬、《兄弟之生死同盟》中王志文扮演的黑帮老大、黄奕扮演的律师庄晴、于荣光客串的警员,以及《导火线》中许晴客串的冷酷女警司、《每当变幻时》中黄渤扮演的"猪肉佬"始终是内地演员"扮演"的香港人,无论香港观众或内地观众都不会把他们看作真正的香港人。

香港人与内地人的形象杂糅,香港明星与内地明星的跨地出演,也消解了香港电影的异质性。

结　语

经典港片的特点在于其独树一帜的纯粹性,在于它们对香港都市景

[1]　转引自 Jill:《话题性制造? 从明星研究理论探讨宫泽里惠》,见 http://www.almost-magazine.com.tw/vol.006/vol.006movie.html。

观、港人创业精神、港岛市民文化的类型化映现,正如大卫·波德维尔所说:"香港电影,其实是出色的区域性电影。"[1]

2007年的这些港产合拍片所呈现的"香港"不再像观众所熟悉的昔日经典港片中的"香港",创作者为迎合内地所做出的一些调整反而使观众惯有的香港期待和香港想象受挫。

合拍是一个拍摄模式,确实也具有某种内在制约,但对于香港电影来说,只有真正反映香港的神韵才能维系并再创优良业绩。港产合拍片应该为香港电影人呈现"香港"带来更多的契机和更大的平台,而不能因犬儒的迎合和短视的投机消损自身的品质和魅力。

<p style="text-align:right">2008 年于北京</p>

[1] 大卫·波德维尔:《香港电影的秘密》,何慧玲译,海南出版社,2003年版,第77页。

代际与年轮

20世纪中国特殊的社会历史造成了电影创作和导演队伍非个人而群体的发展规则，其中制作体制的变化、语言方式的转换、表述主体的更迭都以文化格局的总体变动和创作人员的批量出现为首要前提。研究者循之评说，继而约定俗成了颇具本土色彩和行业特点的代际学说。

中国电影的独特过程表明，20世纪中国导演的代际谱系既是自然生理年龄所组合的文化群体，也是社会时空所建构的精神集团，每一个代际的导演都遭遇了自己的历史困境，而一份共同的生命体验使他们拥有了相近的情感方式和表达方式。

中国电影导演的代际划分肇始于20世纪80年代对第五代电影的鉴定，到目前关于第六代导演的提法在电影的研究语汇中已经固定。中国电影导演的代际划分大抵如此：建立了本土电影雏形的郑正秋、张石川等为第一代；创造了三四十年代社会写实风格的蔡楚生、孙瑜等为第二代；1949年后致力于社会主义话语表达的水华、谢晋等为第三代；1979年后追求影像语言电影化的谢飞、吴贻弓等为第四代；1985年后塑造了老中国寓言的陈凯歌、张艺谋等为第五代；90年代后开始刻画新城市青年的张元、路学长、王小帅等为第六代。在纷繁的世纪变化之中，他们

将个人的历史抱负和文化想象投射在自己塑造的电影形象之上,而不同的成长背景和心理结构,使他们对电影创造又有着不同的态度和路径。可以说,在电影形象的建构中清晰地记录着几代人的思想印迹。

纵观20世纪中国六代导演的精神历程和生存环境,我们会发现不同话语背景中的他们面临不同的历史要求,追寻不同的艺术理想,塑造不同的电影形象:第一代导演初创电影形态,以言情与武打挣扎在早期资本上海的票房商海;第二代导演受命于国家危机,沉重的影像深切地寄托着人民的苦难;第三代导演置身历史漩涡,其影片每每映照社会政治的起伏跌宕;第四代导演劫后重振,于现实与艺术间摸索电影的本体皈依之路;第五代导演寄情启蒙大潮,双重地探索着电影主题的文化化和语言的现代化;第六代导演生逢商业时代,电影转型的印记在他们的创作中飘然浮现。在这个漫长而又短暂的时间脉络中,中国影像摇曳不定,时而晦暗,时而明朗,时而欢愉,时而阴郁。

对中国导演的研析无疑要置于中国电影的问题框架中。纵观一百年的历史流程,电影的沿革始终不能脱离社会政治的窠臼。如果以类型来论,中国电影最富于历史价值、最具有代表性的就是社会情节剧。不同断代的杰出导演,不论是早期电影缔造者、左翼电影参与者、工农兵电影工作者抑或新电影运动追求者,都以对自己时代的社会政治命题的光影表达而昭彰于世。也许是中国近百年来的政治一直动荡不安,也许是寻求科学与民主的抗争始终生生不息,所有真正造成轰动效应的电影都关乎问题,涉及民生。不管在当时遇到怎样的困难和压力,具有进步意识的导演们都关注社会风云,参与文化变革,对中国的过去与当下给出激情饱满的影像表达。在这些导演的作品中,有浅尝辄止的探索,有犹豫未决的难题,有热情的盲目,有怯懦的缄默,然而在业已形成的电

影历史上，他们毕竟创造了宏大嘹亮的交响主部，我们不能也不可能避而不述。在描述这些创造了物质产品（胶片）和精神享用（形象）的艺术家们时，我们将无可例外地涉及他们于特定时期的历史机缘和政治取向，以及作为个人所做出的文化抉择和电影贡献。

一、生存与策略

中国的第一代导演是中国早期电影——无声电影的创作者。

作为民族本土电影的雏形，无声电影的生产持续了大约三十个年头，历经奠基（1905—1924）、探索（1924—1927）、竞争（1927—1931）、转变（1931—1936）等四个阶段过程。中国的无声电影由丰泰照相馆肇始，经新剧浸淫，在《孤儿救祖记》结出硕果，于国难当头、有声片诞生、商业片粗制滥造的复杂背景下落幕，呈示了一个完整的演变轮廓。在这不长不短的三十年中，中国建立了自己的影片公司，自己的影院，开始有了专职的电影制作班底。无声电影的制作者，大致可归纳为两类：一类是长期受旧文化熏陶但又倾心资产阶级民主革命的新剧艺人和小说家，譬如郑正秋、张石川、郑鹧鸪、徐卓呆、邵醉翁、高梨痕、陈铿然、包天笑、周剑云、杨小仲等；一类是受过西方教育或"五四"运动洗礼的电影爱好者，譬如李泽源、周克、洪深、欧阳予倩、田汉、侯曜、万籁天、史东山、陆洁、顾肯夫、单杜宇、任衿苹、李萍倩、王元龙、马徐维邦、程步高等。

在由明星、长城、神州、上海、大中华百合、天一等数个制片公司构成的中国早期电影格局中，明星影片公司是那一时期最引人注目的创

作集体。他们不仅曾立下筚路蓝缕的拓荒之功,更拥有当时最大数量的观众群。《难夫难妻》(1913)、《孤儿救祖记》(1923)、《劳工之爱情》(1922)、《火烧红莲寺》(1928)、《歌女红牡丹》(1930)、《姊妹花》(1934)等影片对中国电影诸种制作方式的开山性贡献,奠定了郑正秋和张石川的鼻祖地位。这对携手创办世纪初中国一线电影制作工厂——明星影片公司的伯仲兄弟,虽然有着一瘦一胖、一文一武、一雅一俗的内外不同,却生死相依地摸索出本土道路:郑正秋创造家庭言情剧模式,张石川踏出娱乐电影路径。在默片时代的影坛上,同时还活跃着从西方归来的电影爱好者,但以郑正秋和张石川为代表的、衍生于旧文化基础、首创民族电影产业,同时兼任管理和创作两重职责的电影人,对于中国无声电影的发生、发展似乎更有说明意义。

中国电影的诞生地上海,当时在外国人眼中是"东方巴黎",在国人眼中是"十里洋场"。这两种意象的含义指称都是城市的资本化特征,可以说,电影在这里的出现有根有据。无独有偶的是,郑正秋和张石川都在十五六岁的少年时分跻身商海,郑帮养父料理生意,张与舅父经营演艺。郑正秋后来全身心投入戏剧活动,但艺术创作和经营管理同时并举,常常因经济困窘做艺术妥协。[1] 张石川以商经艺,从来就是利润第一。[2] 两人联手创办明星公司后,以原始积累的方式开拓电影运营,技术和艺术的处心积虑之外,时时烦扰心情的便是经济压力。在"明星"的历史上,有《空谷兰》的难忘,有《火烧红莲寺》的辉煌,有《啼笑姻缘》的峰回路转,有《姊妹花》的内外轰动,但最令大家唏嘘的是在

[1] 谭春发:《开一代先河》,国际文化出版社,1992年版。

[2] 同上。

山穷水尽、债台高筑的草创时刻"救了祖，也救了'明星'"的《孤儿救祖记》。面对购置器材、养活演员、筹措新片等种种问题，身兼老板和主创的郑正秋、张石川窥探演艺市场，揣度观众心理，追求艺术和销售的双重收益。事实上，在创作和市场合二为一的商业经营轨道中，市场的盈利就是艺术的成功，艺术的成就必须体现为观众的认可。翻阅郑、张二人的从影传记，常常掩卷感叹的是他们绝处逢生的智谋，背水一战的勇气。在和营销市场的共谋或拼杀中，郑正秋的"教化"主旨往往屈就于张石川的言情或武侠外衣。"明星"在早期中国电影竞争中的独占鳌头，既得益于郑张灵活的艺术路线，也有赖于他们多变的市场方针。

投身电影之前，郑正秋痴迷戏剧，浸泡剧院，结交名角儿，撰写剧评。情至深处，竟建立剧团，编撰剧本，登台演出。曾几何时，郑正秋的新民社和家庭戏在上海滩脍炙人口。而在他20岁的时候，便得到于右任的赏识，与章士钊共事，一睹孙中山风采。[1] 张石川则以敢想敢做为人所知。他在早年帮助舅母经营新世界游艺场，与黄楚九（当时上海的大商人）的大世界游艺场打擂时，居然异想天开地在车水马龙的南京路和西藏路下破土开凿通道，以招徕大流量游客。虽然通道后因出水而弃之不用，但启用时刻确实出现壮观的景象——"人山人海，水泄不通"。[2] 对此他坦言："越是艰难的工程，越会促起人们的注意。越是新奇的花样，越会引起大众的兴趣。"[3] 正是郑、张这种胆与识的结合，掀起了中国电影的初澜。

[1] 谭春发：《开一代先河》，国际文化出版社，1992年版。

[2] 程步高：《影坛忆旧》，中国电影出版社，1983年版。

[3] 刘思平：《张石川从影史》，中国电影出版社，2000年版，第28页。

在研究者的笔下或口中，似乎一直扬郑贬张，这是因为郑正秋有着更多的著述、更强烈的使命感和道德感。屈指可数的几本史学书籍，都记载着他对电影方法和功能的认知。在确立拍摄作品原则时，郑正秋主张"以正剧为宜"，"不可无正当之主义揭示于世界"。[1]即强调电影应表现具有社会意义的思想内容。与侯曜等同时代人一样，他也是通过戏剧理解电影。他首先把戏剧特质划分为八种：1. 系统化的情节；2. 组织过的语言；3. 精美的声调；4. 相当的副景；5. 艺术化的动作；6. 深刻的表情；7. 人生真理的发挥；8. 人类精神的表现。由于置身无声电影时代，所以他认为电影就是无声的戏剧。但他也能意识到电影的"造意""选地""配景""导演""择人"比戏剧更难，并指出了电影独有的"摄剧""洗片""接片"三项特征。以戏剧家和剧评家身份进入电影创作的郑正秋无法突破戏剧的藩篱，认识摄影机的美学意味，而特别关注以"影戏"贯彻自己"创造人生""改良社会""教化民众"的艺术理想。[2]长年身着棉袍、人称"好好先生"的郑正秋代表了当时娱乐行业中最高的艺术典范和道德形象。他的电影观如同他的人品和文品，清晰地打着传统的烙印：笼统地将技巧和功能熔于一体，从熟悉的事物中做直观推理，避开具体的物质分析。而张石川的技术论则立足于使观众"哭得痛快，笑得开心"。他认为一个家庭妇女在影片放映后能向别人有头有尾地讲述故事，意味着影片可能受欢迎，否则就有失败的危险。精通生意经的张石川于此点出了最基本的观赏原理。[3]

[1] 郑正秋：《明星未来之长片正剧》，《晨星》杂志创刊号，1922年。
[2] 郦苏元、胡菊彬：《中国无声电影史》，中国电影出版社，1996年版。
[3] 柯灵：《试为"五四"与电影画一轮廓》，见《中国电影研究》，香港中国电影学会，1983年版。

30年代伊始,郑正秋、张石川已感到力所不殆。他们拱手请入洋溢着新鲜气息的左翼热血青年,一个电影时代随之落下帷幕。几十年后重评中国早期电影,一个同经过去的老人慨然写道,电影受"五四"洗礼最晚。"五四"运动发轫以后,有十年以上的时间,电影领域基本上处于新文化运动的绝缘状态。但他接踵阐述说,电影在中国萌芽的时节,贫弱的中国还缺乏开创这种新型事业的物质条件和精神条件。1913年第一部中国电影《难夫难妻》用美国依什尔的资金和设备制作;20年代好莱坞称霸上海电影市场,使国片成为外片的囊中之物。中国电影在内外交困的道路上披荆斩棘,挣扎求存,回顾中国电影历程,不能忽视这一事实。[1] 他的话为我们理解郑正秋、张石川电影的价值做出了历史注脚。

二、认同与抉择

"郑正秋的逝世表示结束了电影史的一章,而蔡楚生的崛起象征另一章的开头。"[2] 柯灵先生的论断基于这样的事实:《渔光曲》第一次为中国电影赢得国际声誉(1935年在苏联莫斯科国际影展获荣誉奖)。如果把第二代导演的创作时段限定在1934年至1949年间,那么我们就会发现这是一个令人惊叹的时代,真正意义上的电影、导演、明星都诞生

[1] 柯灵:《试为"五四"与电影画一轮廓》,《中国电影研究》,香港中国电影学会,1983年版。

[2] 柯灵:《从郑正秋到蔡楚生》,《柯灵散文精编》,浙江文艺出版社,1994年版,第590页。

于此。

中国现代百年的内忧外患在这一阶段达到了顶点，八年抗战的壮烈、国共斗争的激愤、自由文人的奋争随同小市民的苟安，一起汇成斑驳的历史图景。依存于观众的电影迎合社会需求，创造出和民众心理相对应的影片类型和明星符码。在公认的经典电影中，有脍炙人口的社会写实片《神女》（1934）、《渔光曲》（1934）、《新女性》（1934）、《桃李劫》（1934）、《大路》（1935）、《马路天使》（1937）、《十字街头》（1937）、《一江春水向东流》（1947）、《万家灯火》（1948）、《乌鸦与麻雀》（1949）；有制作精美的艺术电影《小城之春》（1948）；有专业指数很高的市民喜剧电影《假凤虚凰》（1947）、《哀乐中年》（1949）、《太太万岁》（1947）。这批影片推出了优秀导演蔡楚生、吴永刚、孙瑜、费穆、沈西苓、沈浮、袁牧之、桑弧；催生了轰动一时的明星阮玲玉、黎莉莉、王人美、金焰、赵丹、周璇、白杨、石挥；树立了联华、文华两大电影公司的中枢地位。

比之草创时期的郑正秋、张石川，此时的导演已具备较高的文化气质和电影素养。这不仅是因为出现了如孙瑜留学纽约电影摄影学校、沈西苓进入东京左翼戏剧研究所、摄影师周克巴黎归来这样的有"西天取经"经历的电影人，[1] 而更在于他们与国际左翼思想的接轨，以及与本土新文化运动的结合。事实上，电影成就最高的蔡楚生、费穆、沈浮、吴永刚等在成名前都未曾出国留学，他们赖以成功的是边学边干的实践精神和追求理想的抗争状态。在 20 世纪初叶，这些对电影充满激情和想象的青年影人观摩的是好莱坞影片，阅读的却是苏联普多夫金、爱森斯

[1] 陈播主编：《三十年代中国电影评论文选》，中国电影出版社，1993 年版。

坦的电影理论。因此他们在制作上模仿格里菲斯、约翰·福特、金·维多、刘别谦、卓别林的叙事结构和语言方式，在思想上却灌注了左翼无产阶级文化概念。[1]面对灾难深重的祖国和颠沛流离的人民，他们以小布尔乔亚式的悲悯展现社会的黑暗、弱者的无助、上层的糜烂、底层的美好，并以好莱坞式的煽情故事和苏维埃式的蒙太奇效应使无数观众在泪水滂沱中升腾起救国救民的宏愿。如果说早期电影传承的是鸳鸯蝴蝶文明戏的衣钵，那么第二代导演的作品已经带有新文化的批判色彩。

这是一个电影评论异常活跃的时代，既有左翼革命者战斗式的宣教，又有自由知识分子对艺术的倡导。而在导演和评论家、评论家和评论家的论战之中，我们能够感到当时社会接受电影的角度和对电影功能的认识水平。著名左翼批评家王尘无曾这样点评当时重要导演的特征："在中国电影界出品稍多，而且的确有他自己风格的，费穆、孙瑜、沈西苓和蔡楚生君几位而已。费穆和沈西苓有一点相同的地方，就是知识分子的高度艺术的接近，假使我们说得更极端一点，那么，在他们两个人的作品中，我们可以看到一股迂细的哀怨的情调，虽则沈西苓君，往往以小的趣味来掩饰这悲愁。孙瑜君是以乐观向上著称的。但是我们看到的只是些海市蜃楼的幻觉，是梦里的微笑，即使觉得快乐而欢畅，也非常浮泛。而蔡楚生君除了罗曼的作品《南国之春》外，每部影片都表示出他的强劲和刚健。他和孙瑜君的不同，是孙瑜君飞在天空，而他是在人间。"[2]王尘无圈定了第二代导演最重要的代表者，也打下了以后

[1] 夏衍：《答香港中国电影学会问》，《中国电影研究》，香港中国电影学会，1983年版。
[2] 王尘无：《"迷途的羔羊"试评》，《中国左翼电影运动》，中国电影出版社，1993年版，第600页。

评论这些人物的基调。虽然左翼批评在当时所向披靡，但右翼的论说也充满硝烟："中国的导演先生抱着过分的'虚怀若谷'的态度，上了庸医的大当，给他们注入了一种红色素，看看像是良血，其实是痨病患者的左肺陈血。所以看上去便有许多剧情都是不合现实社会的背景，故事总是在畸形的情节中发展着。其实都是受了什么主义什么派的宣传的结果。"[1]这位评论家的座右铭是："电影是软片，所以应该是软性的！""电影是给眼睛吃的冰淇淋，是给心灵坐的沙发椅。"[2]然而面对国破家亡、寒风扑面、满目凋零，冰淇淋和沙发椅毕竟是太遥远、太空泛的奢望。在哀鸿遍野、生灵涂炭的历史背景中，温婉含蓄的艺术片《小城之春》在票房上最终不敌撕心裂胆的苦情戏《一江春水向东流》，具体的社会情景规定了观众的观赏取向。作为同时代人的柯灵先生在数十年后再评这段历史时，依然振振有词地说："左翼电影运动的影响，与其说在银幕上煽起了什么危险的革命风暴，毋宁说开辟了一个时代，拨正中国电影前期混乱的运行方向，使之与'五四'新文化运动合流，走到严肃的艺术大道上来。……无可争辩的事实，是左翼运动唤醒了电影艺术家的社会责任感，自觉地把创作活动和时代精神、民族命运结合起来。"[3]虽然关于"前期混乱"的评价尚可商榷，但左翼电影与当时民众情绪的契合却毋庸置疑。

对于电影功能意义最清晰、最到位的认识莫过于沈浮的"开麦拉是一支笔"。他说："我现在看'开麦拉'已不把它看作单纯的'开麦拉'，

[1] 嘉谟：《电影之色素与毒素》，《三十年代中国电影评论文选》，中国电影出版社，1993年版，第841页。

[2] 嘉谟：《硬性影片与软性影片》，同上书，第843、845页。

[3] 柯灵：《从郑正秋到蔡楚生》，《柯灵散文精编》，浙江文艺出版社，1994年版，第588页。

我是把它看作一支笔，用它写曲，用它画像，用它深掘人类的复杂矛盾的心理。"[1] 这说法和以后国际流行的作者论如出一辙，只是时间早了二十年。

1949 年以前的电影并未得到上层民族资本家的强力经济支持，而中国的电影市场又大都被好莱坞电影垄断。面对竞争对手的挤压，一线导演必须争夺观众，保证票房，维系市场。在民族意识和阶级意识的文化话语中，创作者们在宣传进步思想的同时始终把影片的可视性放在首位。为了最大范围地激发观众的共鸣，他们传承民族戏剧的叙事结构，运用好莱坞煽情的镜头法则，借鉴苏联蒙太奇剪辑的隐喻功能，使影片获得经济效益的同时广泛获取情感呼应。蔡楚生在一篇拟与评论家论战的文章中写道："在新的见解之下和这非常时期中，我们都没有理由可以放弃一些落后的，也正是最主要的广大观众群。"[2] 他在《渔光曲》的拍摄后记中又说："一部好的影片的最主要的前提，是使观众发生兴趣。"[3] 从开始就面临观众认同，继而老板认同的职业能力考验，随即又将感动社会作为自己艺术使命的蔡楚生们，确实十分注意上座率，可以说，他们的选题、选景、选演员都尽量投合一般观众的喜好。翻阅当时的导演阐述，最多看到的就是对主题社会性的阐发和调动观众喜怒哀乐的形式设想。那些实践意义上的观众学是他们的创作论，也是他们的技术谈。在时代现实和个人道德的双重责成下，他们把电影的感化功能

[1] 沈浮：《开麦拉是一支笔》，《中国电影理论文选》上册，文化艺术出版社，1992 年版，第 306 页。

[2] 李亦中：《蔡楚生——电影导演翘楚》，上海教育出版社，1999 年版，第 141 页。

[3] 蔡楚生：《八十四日之后——给〈渔光曲〉的观众们》，《中国左翼电影运动》，中国电影出版社，1993 年版，第 364 页。

放在了第一位。在《一江春水向东流》的广告宣传词中,一家影院竟写道"请自备十二条手绢",并说它是"中国的《乱世佳人》"。[1] 这说明当时受观众欢迎的电影运用了多么强烈的煽情手段。

第二代导演将电影带入了中国的主流文化格局之中,他们的作品已经标志着民族的激越心声。

三、历史与叙事

"十七年电影"(1949—1966)在历史教科书上留下一串数字化的纪录:三大生产基地(北影、上影、长影);两次创作高峰(1959年和1964年);三种背景的导演队伍(来自旧上海的老导演、来自解放区的文艺工作者、新中国培养的青年导演);二十二大明星。这些数字是当时电影事业规模的记载,也是第三代导演活动背景的缩影。

1949年至1976年间的中国大陆电影,以苏联电影为摹本,标新立异地建立了一年一度按一时一地的中央政治方针和行政策略规划电影题材的创作模式。因此,这一时期的电影具有两个特征:1.此时的电影作品不具有商业属性,而是政治斗争的艺术宣传品。2.领导要求和行政规划是影片生产的原始起点。沿袭苏联的原则,艺术创作"要求艺术家从现实的革命发展中真实地、历史地、具体地描写现实。同时,艺术描写的真实性和历史的具体性必须与用社会主义精神从思想上改造和教育劳

[1] 李亦中:《蔡楚生——电影导演翘楚》,上海教育出版社,1999年版,第179页。

动人民的任务结合起来"。[1]

　　作为意识形态的主战场之一，电影在当时众多的姐妹艺术中备受重视。早在1949年8月《关于加强电影事业的决定》的通知中，中共中央宣传部就提出："电影艺术具有最广大的群众性与普遍的宣传效果，必须加强这一事业，以利于在全国范围内及在国际上更有力地进行我党及新民主主义革命和建设事业的宣传工作。"[2]在共和国初创的岁月，这一思想是电影生产的政治原则，也是创作实践的艺术策略。50年代初期对《武训传》的批判和对苏联"典型＝本质"理论的推荐更加推波助澜地造成二大（大题材、大主题）、二高（人物高起点、思想高觉悟）、二直（直接表现阶级命运、直接表现"本质"）创作论的风行。[3]在这样的历史要求之下，电影已不仅仅是信息的载体，而且其创作本身就是信息，一种政治和文化的双重信息。从创作者的角度讲，拍摄是政治亮相；从接受者的角度讲，影片将标示社会重大斗争方向。

　　在"十七年电影"的表述中，历史话语是最主要的话语。也就是说，任何关于党的现实和政治权威的陈述，都在电影中演化为历史叙事的肌理。然而这里的历史图景绝不是对过去的简单再现，而是施教于现在的升华式塑造。在种种不同素材类型的历史故事中，我们都清晰地感受到当代现实的需求和权力机制的运作。

　　如果说由于时空转换使我们这些后来人对这段历史的描述带着疏离和批判，那么置身这一历史时段并参与建构这一历史的人们则怀有完全

[1]　《苏联文学艺术问题》，人民文学出版社，1959年版，第25页。

[2]　转引自胡菊彬：《新中国电影意识形态史》，中国广播电视出版社，1995年版，第4—5页。

[3]　马德波、戴光晰：《导演创作论》，中国电影出版社，1994年版，第53页。

不同的情感。一位经历过这个阶段的研究者说:"五六十年代的中国电影艺术家,不管他们在组织上是不是共产党员,他们都首先把自己看作是一个革命者,可以这样说,在古今中外的文艺史上,没有任何艺术家群体,能像本期中国艺术家那样,如此忠贞不渝地贯彻执行党与政府制定的文艺政策。"[1] 面对一种轰轰烈烈的时代氛围,置身其间的每个人都仿佛经历着翻天覆地的历史体验。而那些来自斗争前沿——共产党根据地的艺术家,作为革命的受益者,他们更是把自己完全交付给革命。他们的情感紧紧被中国共产党的事业所吸引,并自觉自愿地把个人创作当作这一事业的有机部分。因此,当时所谓无产阶级意识到的历史价值和实际愿望正是他们电影作品的基本出发点,占据他们影片中心位置的永远是社会的、阶级的并充满战斗激情的人。他们的创作和中国社会的变化保持了最为密切的关系,这不仅是因为他们自己身处历史漩涡之中,而且还在于他们真诚地信仰中国共产党,他们始终意识到自己的宣教职责,以传达党中央的意图为创作前提。

新中国电影的创作班底由两种力量构成。一种是为革命成功所震惊和激奋,从旧电影基地投身新生活的影业人员,他们怀有娴熟的创作技能,追随进步思潮,把电影媒体带入新社会,使之改变了原来的意识形态色彩。另一种是已经参加了解放斗争的青年艺术工作者,他们怀有强烈的创作冲动,急欲用富于感染力的电影传达革命意识,反映重新安排了的社会秩序。这一代导演的成员主要有北影的成荫、崔嵬、水华、凌子风和谢铁骊;上影在新中国成立前就成名的沈浮、张骏祥、汤晓丹、桑弧,以及新中国成立后崛起的郑君里、谢晋;长影的代表人物是

[1] 孟犁野:《中国当代电影艺术史(1949—1966)引论》,《电影艺术》,1993年第6期。

沙蒙、吕班、郭维、王炎、王家乙、林农、苏里、武兆堤；八一厂的王苹、严寄洲、李俊都是1949年后步入影坛的新人。从这份名单中我们看到，这是一次红区和白区的历史会聚，是两个代际的戏剧性交合。在那些除旧布新、再造乾坤的日子里，他们共同遭遇激情，制造神话，接受考验。

不同于三四十年代的血雨腥风，五六十年代的中国虽然摆脱了抗战外族侵略的阴霾，但阶级斗争论的威胁却使整个社会处于人际斗争的漩涡之中，置身这一时期的电影创作者的艺术活动常常在不经意间触发政治禁区，成为所谓革命批判的对象。因此，第三代导演的创作被生动地形容为"滚地雷"[1]，意指他们抵押个人生命，从事电影探索。即使某些导演虽未经历几上几下的炼狱式磨难，但其艺术活动也毫不例外地被镶嵌在历史政治的框架之中。离开这个历史前提，我们便无法理解第三代导演的意义与价值。

一个重要的事实是，1949年后的电影格局发生了结构性的变化：创作中心位移——由上海转向北京，主创人员新旧更替——三四十年代的资深导演迅速"边缘化"，代之而起的是来自延安和解放区的文艺工作者。因此，虽然第三代导演是一份长长的名单，但若谈主流代表人物，首先论及的必然是电影界特定概念的"北影四大帅"和"南谢（谢晋）北谢（谢铁骊）"。所谓"四大帅"是指崔嵬、水华、成荫、凌子风在"十七年电影"（1949—1966）创作中的领军者地位。确实，光荣的延安革命文艺履历使他们和新中国保持了最密切的精神联系，他们真诚地爱戴这个自己曾为之抛头颅洒热血的国家，并以"老革命、老党员、老艺术家"

[1] 郑洞天：《论水华》，中国电影出版社，1992年版，第116页。

的自觉和豪情投入意识形态的主战场——电影创作之中。他们的气质和新社会的理想如此一致，甚至崔嵬高壮魁梧、浓眉大眼、刚勇质朴的外貌都和时代英雄形象的要求丝丝入扣。同辈赵丹对崔嵬形象"得天独厚"的评价虽然不无怜己的酸楚，但的确点出了前者生逢其时的优越。尽管都是来自红彤彤的圣地延安，"四大帅"的创作心理还是各有不同。成荫诚惶诚恐："但求政治无过，不求艺术有功。"[1]他着眼于革命历史，代表作为《南征北战》(1952)、《停战以后》(1962)、《西安事变》(1982)。水华淡然处之："务求政治无过，力求艺术有功。"[2]他刻意于语言风格，创作了经典《白毛女》(1950)、《林家铺子》(1959)、《革命家庭》(1960)、《烈火中永生》(1965)、《伤逝》(1981)。崔嵬理直气壮："我政治上艺术上都要有功。"[3]他的《青春之歌》(1959)和《小兵张嘎》(1964)在"十七年电影"中独领风骚。凌子风率直任性："喜欢什么就拍什么。""想怎么拍就怎么拍。"[4]他的成功影片在"文革"前是《红旗谱》(1960)，"文革"后有《骆驼祥子》(1982)、《边城》(1984)。但不论有着怎样的差别，置身在1949年后中国的政治中心北京和电影腹地北影，诸如"四大帅"这样的根红苗正者就是当时电影创作的骨干与核心。比之来自白区的电影艺术家，他们在政治和艺术上具有更大的精神优势。他们影片里黄钟大吕般的革命主题和泾渭分明的救赎叙事，往往是当时政府权威话语最直接的投射与象征。"南谢北谢"是更年轻的第三代导演。北谢同样具有红色背景，南谢是当年的进步学生。他们于50年代起步，60年代成

[1] 马德波、戴光晰：《导演创作论》，中国电影出版社，1994年版，第110页。

[2] 同上书，第110页。

[3] 同上书，第111页。

[4] 同上书，第158页。

熟,80年代进入佳境,90年代耕耘不辍。他们的创作贯穿了第三代电影的始末。1964年,南谢的《舞台姐妹》和北谢的《早春二月》震动影坛,这两部作品共同以散文化的故事和抒情化的画面改写了当时政治电影单一的戏剧范式。"文革"中他们又曾一起涉足革命样本戏。80年伊始,南谢一路追赶思想解放,在《天云山传奇》(1980)、《牧马人》(1981)《高山下的花环》(1984)、《芙蓉镇》(1986)等系列作品中达到宣泄的高潮。北谢却返身历史,接连拍摄《今夜星光灿烂》(1980)、《知音》(1981)、《包氏父子》(1983)、《红楼梦》(1985),于过去中品尝恬淡的快乐。谢晋在创作思想上的不断突破,绵延了第三代导演的电影生命力。

从现有的研究资料中看,第三代导演的电影文化背景大致有这样几种。一是苏联电影的影响。"十七年电影"的重要领导人夏衍在80年代初回答香港中国电影学会关于中国电影受哪种文艺思潮影响的问题时说:从1950年起,中国大量进口翻译苏联电影,如《乡村女教师》《政府委员》《列宁在1918》,以及马克辛三部曲等。同时在电影的生产、发行、教育所建构的整体模式中全部引进苏联概念。[1] 而学习苏联主要采用两种方法:苏联专家走进来和中国学者走过去。"四大帅"最具理论才能的成荫曾撰文生动描述自己在莫斯科电影学院访学的欣喜和收获。[2] 尽管中共、苏共决裂后曾中断往来,封锁信息,但苏联电影一直影响中国导演。譬如60年代的《雁南飞》《伊万的童年》以内部批判的方式进入中国艺术家视野;梁赞诺夫的社会轻喜剧(《两个人的车站》

[1] 夏衍:《答香港中国电影学会问》,《中国电影研究》,香港中国电影学会,1983年版,第122页。

[2] 成荫:《我们在莫斯科学习》,《成荫与电影》,中国电影出版社,1985年版,第26—31页。

《办公室里的故事》)和罗斯托茨基的浪漫写实片(《这里的黎明静悄悄》《白比姆黑耳朵》)曾在80年代中国极度风靡。二是意大利新现实主义电影的影响。抗美援朝运动彻底阻断了好莱坞的中国市场,但意大利新现实主义电影中的穷人影像却与社会主义意识形态并行不悖,五六十年代的中国观众熟知《偷自行车的人》等影片。被称作"中国的瓦依达"[1]的谢晋在讲述个人专业成长道路时没有提波兰,却特别谈到意大利电影对自己的帮助,他长达3.5万字的《罗马11点》学习杂记曾在电影界传为勤学佳话。[2] 三是本土戏剧传统的影响。中国的第一代和第二代导演都曾将当时流行的戏曲或文明戏元素融入电影,第三代导演也仍然没有摆脱对戏剧手段的依赖。在崔嵬电影的分析中,许多研究者都指出崔嵬极度喜爱传统戏曲和话剧,并在电影创作中大量借用其表演和渲染的方式。[3] 谢晋则明显地师承了郑正秋和蔡楚生所开创的情节剧风格。尽管一般人都认为好莱坞在"十七年电影"中少有影响,但新近的一些研究开始提出不同意见。个别学者认为中国电影的宣教性实际上与好莱坞最为接近,譬如美国教授毕克伟就通过对谢晋电影的解析指出他的因果逻辑来自好莱坞的二元对立模式。[4]

20世纪90年代以来的"十七年电影"研究,已经带有正反兼说的文化批评色彩。评说者一面认为这一时期建立了完备的电影基地,创办

[1] 瓦依达是波兰著名社会批判派导演,代表作有《大理石人》等。

[2] 罗艺军:《我的同路人》,《华语电影十导演》,杨远婴主编,浙江摄影出版社,2000年版,第58页。

[3] 郦苏元主编:《崔嵬与电影》,奥林匹克出版社,1995年版。

[4] 毕克伟:《"通俗剧"、五四传统与中国电影》,《文化批判与华语电影》,郑树森编,台北麦田出版有限公司,1995年版,第50—59页。

了正规培养人才的电影学院，拍摄了数十部经典影片，对中国电影事业的推进功不可没，但同时指出此时期意识形态至上，艺术人员自由度不足，创作是单向度发展，而体现这一阶段特征的第三代导演在政治上游走于权力内外，在艺术上遵命大于独创。"文革"后再度复出的第三代导演都不讳言这一点，并大都开始艺术上的二次革命。上面提及的第三代导演的代表者们一生虽未颠沛流离，却也起伏跌宕，似乎每个人都曾大红大紫，也都曾备受冷落，而在不同的历史条件下又都曾遭到批评："文革"前作品被反复审查，"文革"中经受严酷斗争，"文革"后在反思思潮中自我反省，90年代文化批评兴起，第三代导演和作品再次被当作剖示重点。作为历史的人质，第三代导演和中国当代政治有着千丝万缕的联系，他们以对新民主主义革命的完整表述使自己的作品成为新中国政治修辞学的表征，因此这场革命所引动的每一次社会变化都把他们裹挟了进去。

四、被时间放逐

第四代导演似乎一直处于时间的焦虑之中：求学时遭遇"文化大革命"，就业时遮蔽于第三代导演的光环，艺术上与第五代导演狭路相逢，年富力强之际，又猝然经受世纪末电影产业方式的全面变更。与那些命运的幸运儿不同，他们生命中的每一次发展机会似乎都因"时间"的错失而被破毁，因"时间"的跌宕而被延误。这个与历史同义的"时间"，似乎对第四代导演格外残酷，格外苛刻。

但是，第四代导演依然独立成章，这是因为他们曾经在创作上继往

开来，在电影中承上启下。

对于第四代导演来说，1979年和1982年是两个重要的年头：1979年是崭露头角，1982年是整体亮相。三年之间，第四代导演已是中国影坛当然的主力。作为一个精神创作集团，第四代导演提供了自己品质不同的作品，开创了中国电影的新时期。所谓"新时期"与现代化的现实需求相关联，而电影界在那一时刻的现代化概念，集中地体现为创作观念的解放和电影语言的更新。

衡量一代导演的价值和贡献何在，应该看他们为电影带来了什么。在二十年的创作过程中，伴随着第四代导演的成长，中国电影话语中出现了一个新的词汇，一种新的观念，一种类型范式，一个女性创作群体。

第四代导演为电影界带来了一个以往未曾提及的名词：学院派。

在第四代导演之前，确实没有哪一代导演大多经过专业教育，主要来自电影学院。第四代导演的结构主体是"文革"前北京电影学院和上海电影学校的毕业生，他们接受过编、导、演的全面训练，又以副导演身份在拍摄现场实地锻炼。比之在片场中摸爬滚打、自学成才的导演先辈，他们具有更系统的电影知识，更到位的影像功能认识，更本体化的专业理想。第四代导演的专业背景使中国电影创作队伍第一次具有了"学院派"的称谓。

第四代导演明确地提出了一种创作观念：纪实美学。

作为接受了外国电影熏陶的一代新人，第四代导演最具职业冲动的抱负就是以电影本体论冲破中国电影创作中根深蒂固的戏剧影响。他们从"电影是什么"的原始设问着手，认同"物质现实复原"的影像理念。他们高扬"长镜头"和"场面调度"的技术手段，意欲打破独尊蒙太奇

的既定格局。与前辈们相比,第四代导演是具备了完整教育背景的文化型导演,他们中的许多人在拍摄现场实践的同时拿起了笔,将自己对电影的想象和体验变为理论表达,阐释电影语言和电影观念的变革(如张暖忻、李陀的《谈电影语言的现代化》,谢飞的《电影观念我见》),表述纪实美学在不同制作部门的体现(如他们撰写的导演阐述)。而当第五代导演崭露头角之时,又是他们首当其冲地在理论上予以命名。第四代导演的努力推动了电影创作和研究回归本体的专业诉求,使当时的理论探索呈现出浓烈的实践色彩。

在反抗政治至上、皈依艺术本体的过程中,他们与巴赞、克拉考尔不期而遇。急欲改造电影创作现状的第四代导演吸纳其中毛边效应、模糊性、多义性等修辞概念,将纪实思想推延至剧作、导演、表演、摄影、美工、录音、服装、化妆等各个具体创作环节,提倡声画元素意义的自然生产,号召影片主题与现实本源的贴近。在80年代的特殊环境中,第四代导演身兼理论者和创作者两重职责,既是纪实美学的倡导者又是相关创作风格的尝试者,他们的工作对于打破单一的电影工具论起到了冲锋陷阵的开路作用。中国电影的实践成果与巴赞理论的差异使第四代导演受到误读误传的指责,然而第四代导演的目的并不在于准确地传输巴赞学说,不过是想借其衣钵推翻盘踞太久且霸气十足的苏联蒙太奇模式。

与他们的理论追求相一致,第四代导演的作品呈示出一种类型范式:与现实同步。

在反抗戏剧电影的过程中,第四代导演把"纪实"作为武器,将"虚假"当作敌手,以现实的渐近线立命,名义上追求语言革命,而真正的激情却在记录社会变动。从1979年《苦恼人的笑》(杨延晋)、《生活的

颤音》（滕文骥）的现实批判开始，到《邻居》（郑洞天，1981)、《都市里的村庄》（滕文骥，1982)、《夕照街》（王好为，1982)、《见习律师》（韩小磊，1982)、《人到中年》（王启明，1982)、《我们的田野》（谢飞，1982）等一大批生活片的面世，各个层面的社会问题以同一的时空背景直截了当地表现出来。而《野山》（颜学恕，1985)、《老井》（吴天明，1987)、《本命年》（谢飞，1989）以尖锐的问题性和逼人的现实感震撼社会，将第四代电影的现实感变为一种鲜明的指称。从第四代导演被命名起，他们的创作就一直与社会问题相连。事实上，他们的影片首先是以直面现实而感动观众的。"大时代中的小故事"，这是第四代导演作品的公认标签，但于时代与故事之间，他们显然偏重时代。

　　第四代导演的与现实同步亦表现为对社会思想进程的敏感。在"文革"结束后的思想解放运动中，人道主义曾是最主要的精神武器。第四代导演迅速将这一时代风潮体现在电影创作中，对不同题材都给予了人性化的读解。《小花》（黄健中，1979)、《城南旧事》（吴贻弓，1982)、《如意》（黄建中，1982)、《小街》（杨延晋，1981)、《乡音》（胡柄榴，1983)、《逆光》（丁荫楠，1982）等影片以"诗化结构""散文结构""串糖葫芦结构""板块结构""意识流结构""复式结构"所讲述的故事打破了单一的二元对立模式，使中国银幕开始出现非政治化的多元情感影像，那种久违了的儿女情长、离愁别绪、柴米油盐、夫唱妇随为长期观看阶级斗争的观众带来一阵沁入心脾的欣悦感受。大半个世纪以来，伴随着时代的硝烟，中国银幕逐次反映抗日战争、解放战争、大跃进、"反右""四清""文化大革命"等诸种国家运动的象征影像，贯穿时代主旋律的高亢声音，而《小城之春》家庭式的缠绵悱恻、个体化的哀婉低缓则被长久地冰冻在冷宫。第四代导演的电影实践表达了一个民族久经压抑而终究爆发的

情感诉求。

20世纪末叶，在意识形态再度吃紧、市场经济空前开放的条件下，第四代导演的现实感吊诡地显现为：以已经获得合法性的文化思想成果和电影语言成果重新塑造传统主旋律题材。李前宽的《开国大典》（1989）、丁荫楠的《周恩来》（1991）、韦廉的《大转折》（1996）是其中最具代表性的作品。《开国大典》以对照式结构描述了一个上升期的政党和一个没落期的政党在精神境界和心理状态方面的差异，使政治兴亡的主题具有了历史感悟的意味。《周恩来》通过一个举足轻重的人物的传记触及了长期讳莫如深的"文革"春秋及"九·一三"事件。《大转折》对以往战争影片中常常回避的历史人物给予了力所能及的真实表现。这些影片秉主旋律之名，调用国家资金，求创作形式出新，尽显策略化运作的现实才能。

第四代另一个让人惊叹的代际特征是女性导演的大批涌现。

史蜀君的《女大学生宿舍》（1983）、陆小雅的《红衣少女》（1984）、张暖忻的《青春祭》（1985）、王君正的《山林中的头一个女人》（1986）、黄蜀芹的《人·鬼·情》（1987）的接连问世，使女性导演和女性主题的概念渐次明晰地彰显出来。这是中国电影史上人数最多、规模最大的女导演群体和女性电影创作。如同其他第四代作品所共有的历史陈述态度，这些女导演创作的女性电影虽以女性形象为主体，但并不把叙事视点限制于性别表达，而往往将全景式的关照贯穿到底。所以，她们的故事一般从女性问题始，以社会批判终，激烈的问题提示必然归隐于现实的多重矛盾阐释。这些女导演的性别意识程度深浅不同，因而对问题和观念的表达也相距甚远。精神的自觉带动了"文体"的自觉，这些女导演的电影都具有明显的风格化特征。张暖忻在说明《沙鸥》借鉴现代电

影语言的目的时曾说，所有的努力都是为了使影片"成为一种创作者个人气质的流露和感情的抒发"。[1]

也许毕竟是脱壳于社会主义的正统教育，第四代导演不能忘情理想的正面表述，对道德的复归总是怀有期望。因此他们的写实常常流于温婉，他们的批判往往侧重伦理。第四代导演在电影历史中的境遇是：尚未与第三代导演比肩，第五代导演已经咄咄逼来。在中国电影创作由一元走向多元的嬗变中，他们未能标志一个独特的艺术时代，但是他们传递薪火，起到了桥梁和阶梯的过渡作用。

五、拆构与建构

第五代导演最初特指北京电影学院78班学生，譬如陈凯歌、张艺谋、田壮壮、吴子牛、胡玫、彭小莲、刘苗苗、李少红、夏钢、宁瀛等，以后又加进了在电影学院进修过的同龄人黄建新、孙周、何平、周晓文等。1983年的《一个和八个》（张军钊、张艺谋作品）和1984年的《黄土地》（陈凯歌、张艺谋作品），是他们令人猝不及防的登台亮相，为他们的命名，引动了对中国电影导演的整体代际划分。[2]

[1] 张暖忻：《我们怎样拍"沙鸥"》，《电影导演的探索》第2辑。

[2] 2002年4月13日，北京电影学院教授郑洞天接受笔者的询问时回忆说，1984年底，在北京西山举行的纪念新中国建国35周年的会议上，同时放映了陈怀皑、陈凯歌父子的影片《李自成》与《黄土地》。在映后评议中，大家不约而同地都用了"代"的说法。众人进一步推敲，遂把师承关系作为代际划分标准，即陈怀皑为郑洞天师长，在郑正秋、蔡楚生之后，是第三代。郑洞天为陈凯歌师长，是第四代。陈凯歌当时最年轻，依次排为第五代。这一说法以后在影片评论中不断使用，中国电影导演的代际概念便由此约定俗成。

和第四代导演富有规则地从校门到校门的成长路径不同,第五代导演是被"狼奶"哺育的一群:在"打砸抢"乱世中完成中小学教育,在"上山下乡"运动中长大成人。"文化大革命"结束后电影学院的第一次招生,使这群沦为底层的艺术青年绝处逢生,离校数年后的大胆实践,让他们为电影历史写下新的篇章。

如果说第四代导演讲述的是"大时代中的小故事",那么第五代导演所塑造的就是老中国的寓言。还在创作刚刚起步之时,他们就表达了不一样的文化情怀:"一个人的悲剧故事已经不能容纳我们看到和感受到的一切……我们需要一种更为客观的角度,更为旷达的态度和严肃的勇气来面对我们的创作。因为我们面前是一片历史和文化的积淀层。"[1]《一个和八个》和《黄土地》的异质展露,《盗马贼》(田壮壮,1985)、《黑炮事件》(黄建新,1985)、《绝响》(张泽鸣,1985)、《大阅兵》(陈凯歌,1986)、《孩子王》(陈凯歌,1987)、《红高粱》(张艺谋,1987)的比肩而至,旋风般地宣告了新电影的莅临。第五代导演以高蹈的姿态再造银幕神话,其叙事主题、镜头段落、摄影修辞、意象创造展示出与过往电影截然不同的风范。面对"文化大革命"结束后的文化复苏,陈凯歌曾踌躇满志地抒发自己的理想:"当民族振兴的时代开始到来的时候,我们希望一切从头开始,希望从受伤的地方生长出足以振奋整个民族精神的思想来。"[2] 80年代,第五代导演所独特处理的历史画面和中国景观,确实提供了其他文本(譬如文学、音乐)未能提供的文化象征意味。在

[1] 陈凯歌:《我怎样拍"黄土地"》,《中国电影理论文选》下册,文化艺术出版社,1992年版,第560页。

[2] 陈凯歌:《关于"黄土地"》,《电影晚报》,1985年10月5日。

他们以两极镜头（大远景和大特写）所建构的影像文本中，震聋发聩地传达出对民族内在精神的体察和消解旧中国的现实要求。第五代电影第一次使中国电影成为大历史反思的文化摹本。

如果说通俗剧是过往中国电影的主要模式，那么第五代导演的职业理想就是打破通俗剧的一统天下，突出电影的影像造型功能和声画叙事技巧。他们的作品强调构图、色彩、声音，使情节和对白至上的中国电影开始重视电影化的语言表达。

第五代导演真正掀开了中国电影的世界之旅。80年代中后期陈凯歌与张艺谋在国际影坛的频频得手（《黄土地》1986年获法国南特电影节最佳摄影奖、《红高粱》1987年获柏林电影节金熊奖）如同昔日中国女排的三连冠，带给了中国空前的喜悦和豪情，而第五代电影在90年代初期的大面积丰收更加激起同行们的光荣与梦想。1990年，张艺谋的《菊豆》入围威尼斯，并首开大陆电影角逐奥斯卡最佳外语片奖的先河。1991年，《大红灯笼高高挂》再次光临威尼斯，于评委的首肯中获银狮奖，并再度入围奥斯卡。1992年，《秋菊打官司》又一次进军威尼斯，在一片喝彩声中夺得金奖。接着陈凯歌威震戛纳，以《霸王别姬》荣获金棕榈，入围奥斯卡。1994年，张艺谋的《活着》获戛纳评委会奖。继而，田壮壮的《蓝风筝》在东京电影节夺魁，李少红的《血色清晨》《四十不惑》《红粉》、刘苗苗的《杂嘴子》、宁瀛的《找乐》《民警故事》、何平的《双旗镇刀客》《炮打双灯》连续在欧亚各大电影节参赛获奖，以咄咄逼人之势造成中国电影四处出击、到处开花的壮观景象。直至90年代后半，中国电影依然是世界重要电影节热切瞩目的对象，威尼斯对张艺谋《一个不能少》的重奖、戛纳对陈凯歌《荆轲刺秦王》的善待，乃至2000年巩俐出任柏林电影节评委会主席，都一再表明国际同

仁对第五代导演的尊敬和对中国电影的期待。90年代，特别是90年代前半，各类不同的电影节似乎是中国电影恣意表演的舞台，张艺谋、陈凯歌关于老中国的浪漫故事唤起了西方对东方的无限想象。当华夏景观引起阵阵响亮的赞叹时，海峡两岸及香港由衷地生出打造华语电影的热望。脚踏戛纳，台湾导演侯孝贤曾满怀激情地预言：台湾的资金、香港的技术、大陆的导演，将造就前途无量的华语电影未来。就推广华语电影品牌的意义而言，第五代导演和侯孝贤、杨德昌、李安、王家卫等人一道，确实以先进的艺术语言促进了华语电影的国际化和文化化，为中国人在国际影坛争得了一席来之不易且耐人寻味的位置。

中国电影进入90年代后半，其展现的文化含义异常复杂，电影作为一种社会机制已由中心体系滑落到亚中心位置。此时的第五代电影已是一幅色调混杂的文化拼图。在这个复杂的形式空间中，充斥着来自不同侧面的声音。这里有主流意识形态的干涉，有市场需求的应和，有反思性精英批判的余绪，亦有边缘化个人的抗争。90年代所发生的社会变动出乎许多知识分子的意料。这变动异乎寻常地触动了人们的道德情感范畴，使大家必须对重新布局的文化结构做出探寻。反映于艺术创作的样式，即大众与精英、雅与俗、高与低之间的分野开始模糊并受到强烈排斥。在这一背景之下，在第五代电影中作为想象能指的"中国"，其具体含义也随使用者的不同界定而不断变化。

当电视以通俗的家庭情景喜剧《我爱我家》《编辑部的故事》消解传统意识观念，以"焦点新闻""实话实说"与时事话题直接交锋，从而在题材、体裁、时尚上都略胜一筹时，第五代导演凭借电影媒介上的优势，或用大场面再叙民族历史（如《荆轲刺秦王》《英雄》），或用高科技讲述主流类型故事（如《紧急迫降》），或用冷凝长拍的运镜表现

人际关系（如《背靠背，脸对脸》《和你在一起》《美丽上海》），或积极追随影像时尚，制作故事和镜语富于纪录效果的《一个都不能少》和节奏色调丰富的《恋爱中的宝贝》。其总体趋势表明，第五代电影于80年代所偏爱的沉思安静的叙事格调和力求展示农村中国本质的特征逐步退隐，当代城市中国的斑斓图景渐渐推进，类型电影制作成为主流。

　　90年代中期，关于"第五代"和"后五代"的理论说法被普遍认同。在它特定的话语结构中，第五代电影被界定为反思性的艺术，其主题特征是以悲愤的心情注视中国这一古老的文化象征，对悠久的历史文明提出质询，每一部影片都在表现一种失落、一种追寻。第五代电影的意义在于从源头思考今天的问题，为观众提供批判机制，对原有的某些重要概念，譬如对土地的歌颂，对文化模式的赞美，对生存方式的默认——加以反思式的质询。后五代电影则被作为一个与之相对的概念，在时间和空间处理上都与前五代电影形成对比。如果说第五代电影往往把故事放在一个原始而富于自然隐喻的乡野景观之中，那么后五代电影的场景则是都市，其情节框架是当代社会人与人的冲突。它们一改第五代电影以荒凉贫瘠的黄土高原为表现对象的凝滞的老中国风貌，而代之以明快亮丽的当代生活。第五代电影中以漫漫长夜来象征的历史，在此已被置换为当下。其表述格调既不是贵族式的俯视，亦不是精英式的慨叹，而是更为平常亲和的人生感悟。作为第五代电影的开拓者，陈凯歌、张艺谋、田壮壮理所当然地成为第五代电影的品牌标志，而后五代电影的代表则由李少红、黄建新、孙周、夏钢、周晓文等构成。事实上，第五代电影不是一个可以清晰区分的概念，因为他们中任何一位导演的创作都并非一成不变，而恰恰处于不断地翻新和修整的过程之中。

　　同样是学院派的第五代导演并不热衷于理论建树，但他们所创作

的电影却被不停地探讨、论证。关于第五代导演和第五代电影的国际化问题曾是海峡两岸及香港理论批评最为激烈的话题。在不同的话语体系中，第五代导演的个人资料被反复报道，他们的作品被广泛放映，其象征含义被不断解读，很长一段时间内，第五代电影一直是文化研究和汉学领域的宠爱。

关于第五代电影的渊源，也是理论界喜爱的话题。外国评论曾做过多种穿凿附会：德莱叶、爱森斯坦、约翰·福特，甚至斯皮尔伯格。[1] 而国内一些研究则认为法国新浪潮电影是第五代电影的教母。其实第五代导演的艺术渊源远远不只这些。电影学院倪震教授在《北京电影学院故事——第五代电影前史》一书中对78班观摩学习的影片做了如下归纳：

1. 中国经典影片，譬如《神女》《小城之春》《林家铺子》《青春之歌》等。

2. 苏联电影，譬如《战舰波将金号》《母亲》《土地》《雁南飞》《一个人的遭遇》《士兵之歌》《第四十一》《晴朗的天空》《恋人曲》等。

3. 好莱坞三四十年代的经典影片，譬如《乱世佳人》《鸳梦重温》《蝴蝶梦》《魂断蓝桥》《驿马车》《公民凯恩》等。

4. 当时所能看到的大师电影，譬如日本的大岛渚、黑泽明、今村昌平、新藤兼人的电影；瑞典的伯格曼的电影；法国的阿伦·雷乃、戈达尔、特吕弗的电影；意大利的安东尼奥尼、费里尼、维斯康蒂的电影；德国的法斯宾德的电影；美国的马丁·斯科塞斯、库布里克的电影；苏联的塔可夫斯基的电影等。[2]

[1] 郑洞天：《仅仅七年》，《中国电影理论文选》下册，文化艺术出版社，1992年版，第467页。

[2] 倪震：《北京电影学院故事——第五代电影前史》，作家出版社，2002年版，第95—108页。

第五代导演的学院时期恰逢国门顿开、新潮迭出的思想解放之际，新思潮、新概念、新艺术纷沓而至，他们欣喜若狂地纵情于从上到下的思想启蒙运动，如饥似渴地观看当时频频举办的"法国电影回顾展""英国电影回顾展""意大利电影回顾展""瑞典电影回顾展""日本电影回顾展""西班牙电影回顾展"，狼吞虎咽般地想把隔绝三十多年的外国电影尽收眼底。80年代盛行的外国影展偏重对国别、流派和艺术电影的介绍，学习中的第五代导演领略了不同的大师风格。可以说，是思想启蒙塑造了第五代导演的文化态度，艺术电影培育了第五代导演的电影品位，变革精神鼓舞了第五代导演的求新激情，寻根思潮启示第五代导演着眼民族的创作方式。在他们的重要作品中，充斥着经典电影所共有的影像魅力和思索深度，但这些特征绝不仅仅来自电影，而隶属于20世纪八九十年代特定的中国社会语境，是当时整体文化运动的结晶。

六、边缘与主流

20世纪90年代中期，关于中国导演"第六代"的评论话题已经形成，当时构成这一话题的第六代成员主要是电影学院85级的学生：胡雪扬、王小帅、娄烨、张元、管虎、何建军、路学长、王瑞、李欣、章明。90年代末对第六代电影的评论再起高潮，这时创作者名单中增加了"中戏三剑客"：张扬、施润玖、金琛，上影李红，山西贾樟柯。

从90年代初期在边缘崭露头角，到2000年渐入主流，第六代导演在近十年的时间完成了自己的电影入场式。在这个不短的过程中，他们培养了观念，引起了国际关注，造就了国内媒体热点，而新成员依然在

涌现，新电影也仍在勘探之中。他们于体制内外双重并举的灵活制片方式，极力挣脱宏大主题的叙事尝试，对记录式写实影像和广告 MTV 式迷离影像的交错酷爱，无一不清晰地打着政治与经济、精神与物质矛盾纠葛的冲突性痕迹，而他们未来的创作还将继续在现实的遏制之中不断呈现。

所谓第六代导演是在 1995 年左右和 2000 年前后两度专业评论的热潮中被命名的。

关于第六代导演的表述可以归纳为这样两个阶段：

第一阶段：20 世纪 90 年代中期。构成这一阶段性话题的第六代成员主要是电影学院 85 级的学生：胡雪扬、王小帅、娄烨、张元、管虎、何建军、路学长、王瑞、李欣、章明。

90 年代伊始，中国艺术进入了资本文化化、文化资本化的历史循环，但意识形态控制却远较前五年吃紧。第六代导演以当时的声望尚不足以为自己带来高额的海外投资，过于执着的个人青春记忆主题又得不到普遍的认同，因此半地上、半地下的生存状态使他们置身两难：舍弃边缘向体制靠拢意味着获得投资保障而失掉个性风格，固守边缘则将永远面临市场困境。

这一阶段的第六代电影特征是在和第五代电影的比较中得以归纳的，这些作品中的青春眷恋和城市空间与第五代电影中的历史情怀和乡土影像构成了明显的对照：第五代选择的是历史的边缘，第六代选择的是现实的边缘；第五代破坏了意识形态神话，第六代破坏了集体神话；第五代呈现农业中国，第六代呈现当代中国；第五代是启蒙叙事，第六代是边缘叙事。对于自己的特点，第六代导演的代表性人物张元这样说："寓言故事是第五代的主体，他们能把历史写成寓言很不简单，而且

那么精彩地去叙述。然而对我来说，我只有客观，客观对我太重要了，我每天都在注意身边的事，稍远一点我就看不到了。"[1] 这种客观是他们自己的、个体的、此时此刻的生活，其中充满青涩的痛楚和自恋。

如果说第五代导演在 80 年代有限开放的条件下较多汲取了各国经典大师电影素养，那么在碟片横飞、中国与外国同步的影像时代，第六代导演直接从具有轰动效应的当代电影导演那里借用语言方式，吉姆·贾木许、昆汀·塔伦蒂诺、王家卫，美国类型片的电影元素都在他们的作品中留下踪迹。

这一阶段的代表性作品有：胡雪扬《留守女士》(1993)、《淹没的青春》(1994)；王小帅《冬春的日子》(1994)；娄烨《周末情人》(1994)、《危情少女》(1995)；张元《妈妈》(1990)、《北京杂种》(1993)、《广场》(1995)；管虎《头发乱了》(1995)；何建军《悬恋》(1994)、《邮差》(1995)；路学长《长大成人》(1995)；王瑞《歧路英雄》(1995)、《离婚了就别再来找我》(1996)；李欣《谈情说爱》(1995)、《我血我情》(1998)；章明《巫山云雨》(1996)；阿年《感光年代》(1994)；姜戈《大漠歼匪》(1995)；邬迪《黄金鱼》(1993)；吴天戈、黄海《激情警探》(1994) 等。

对于第六代导演的问世，评论界的冷观大于热赞：

"第六代是个挺热闹的话题，名字就一直定不下来。叫第六代吧，创作人员都不答应，也确实没什么道理；叫新生代吧，可谁又是旧呢？争来争去始终找不到恰当的名称，也只好姑且叫作新生代了。

"非常遗憾的是，新生代自出道以来始终处于雷声大、雨点小的状态，多数影片由于各种原因不能公开发行，但反而因此引起更多的好奇

[1] 郑向虹：《张元访谈录》，《电影故事》，1994 年 5 月号。

与猜忌。事实上，他们的作品远没有想象中的肆无忌惮。"[1]

"当陈凯歌、张艺谋频繁出现在娱乐报纸的头版时，中国影坛在酝酿一次新陈代谢。影评人经过含糊其辞的论证后，给一批影坛新人进行了命名，他们被称为第六代。

"在金字塔（电影学院的一幢装饰性建筑）旁问任何一个电影学院学生，他都会给你罗列一批人名和片名。然而仔细思索一下，他们之间并没有类似的风格或共同的艺术主张。如果强求他们的同类项，只有两点：一是他们都拍有关都市青年的电影，二是他们或多或少与电影学院有关。第六代实际上是根据数学逻辑得出的概念。一切源于第五代，有了第五代就该有第六代，第六代还没有产生便已被命名。现在就给第六代下定义或者归类是冒昧的，无论从影片的质量、数量和创作人员的艺术主张来说，这些新人尚未形成一种气候。

"并不是这些新人已经有了震撼世人的作品，而是现在的中国电影太需要新鲜血液。对于电影这种五年一变的艺术而言，第五代雄霸的日子实在太长了，太寂寞了。"[2]

"第六代起于一种自觉的反对，最终归于一次文化预谋。第六代的初始本是反对第五代过分的形式主义的。在一篇署名"北京电影学院85级全体"的《中国电影的后黄土地现象》的文章中，未来的第六代导演们尖锐地指出：第五代的'文化感'牌乡土寓言已成为中国电影的重负。屡屡获奖更加重了包袱，使国人难以弄清究竟该如何拍电影。在这篇中国青年影人的"奥伯豪森宣言"中，隐隐地宣布了一种新的创作之

[1]　吕艳：《脚下就是远方》，《北京电影学院学报》，1995年第1期。

[2]　黎胜：《谁是"第六代"》，《北京电影学院学报》，1995年第1期。

路：对现实、对城市的关注。果然，几年之后，他们开始了城市电影的创作。"[1]

"但第五代毕竟牢牢地控制住了经济路线和艺术上的发言权，这样第六代的出道便面临一个巨大的障碍和一条诱人的经济故道，左右权衡之下，第六代便开始双管齐下：回避第五代的题材和美学观念，继续走取悦西方的道路。"[2]

第二阶段：20世纪90年代末期。这时的第六代导演成员发生了结构性变化：电影学院派增添了李红，戏剧学院"三剑客"张扬、施润玖、金琛异军突起，贾樟柯以爱好者的身份蜚声国际，新生代导演不再是单纯的电影学院概念。

此刻的第六代导演已经从半地下、半地上的状态解脱出来，并且成为中国现存大制片厂生产体制倚重的力量。1999年岁末，中国电影家协会与北京电影制片厂联合召开新导演作品研讨会，广电总局电影方面负责人赵实、刘建忠、王庚年等集体到会表态支持，其声势足以说明新导演所受到的重视。

90年代末的第六代作品不再仅仅从个人心理压抑的层面讲述青春残酷物语，而是把长大成人的故事和当下的社会现实联系起来。但因投资背景、操作渠道的不同，各自的题材风格已表现出明显区别，一种笼而统之的主题概括已不能适用多种色彩的创作实际。

由于创作主流化，此时第六代电影鲜明流露的是对美国类型片的借鉴，甚至是对之亦步亦趋的模仿。

[1] 赵宁宇：《第六代：一次文化预谋》，《北京电影学院学报》，1995年第1期。
[2] 北京电影学院85级全体：《中国电影的后黄土地现象》，《上海艺术家》，1989年第1期。

这一阶段的代表性作品有：李红《伴你高飞》(1999)；施润玖《美丽新世界》(1999)；张扬《爱情麻辣烫》(1998)、《洗澡》(1999)；金琛《网络时代的爱情》(1999)、《菊花茶》(2000)；贾樟柯《小武》(1999)、《站台》(2000)；王小帅《扁担姑娘》(1998)、《梦幻田园》(1999)、《十七岁的单车》(2000)；路学长《非常夏日》(1999)；管虎《古城童话》(1999)；王瑞《冲天飞豹》(1999)；阿年《呼我》(1999)；王全安《月蚀》(1999)；吴天戈《女人的天空》(1999)；毛小锐《真假英雄》(1999)；张元《回家过年》(1999)；娄烨：《苏州河》(2000)等。

90年代末对第六代导演的评论已趋于平和，一般观点虽然仍说第六代导演的电影素质强于他们的人文素质，但评论者们已普遍认为新生代导演在世纪之交全面登场具有划时代意义，因为在21世纪的中国电影场域，他们是当然的主角，而他们独特的生长经历，必将更新电影的思想观念和艺术方式。

2000年前后，独立电影已是有关青年导演创作的一个公开的话题。在中国独立制片的话语中，经常会提到这样一些导演与影片：张元和他的《北京杂种》(1993)、《广场》(1995)；王小帅和他的《冬春的日子》(1994)；何建军和他的《悬恋》(1994)、《邮差》(1995)。但似乎只是在贾樟柯的《小武》之后，独立电影在中国成为征候。这是时间积累的结果，也是《小武》大面积国际获奖的回光折射。

从创作角度归纳，第六代导演为中国电影增添了若干新的元素：

1. 当代城市的主题。《留守女士》《头发乱了》《冬春的日子》《长大成人》《上海往事》《北京杂种》《谈情说爱》《美丽新世界》《爱情麻辣烫》等成熟之作，都把以往被黄土地遮蔽的都市景观推到了画面的中心，城市的形象、城市中的人、城市中的故事被空前地放大表述，中国社会发

展的形态变化被及时地表达。2001年张扬的《昨天》、李欣的《花眼》、王小帅的《十七岁的单车》、2004年贾樟柯的《世界》是这一主题的继续延伸。

2. 拼贴式的影像风格。或许是因为置身在电影、电视、广告、多媒体电脑系统混杂并重的影像时代，第六代导演的作品呈现出复杂的视听元素。这里有纪录片式的凝视，有MTV式的快切，有变形的时空，有原生态的音响，有前卫构图，有常规镜语。在繁复而难以定位的语言方式中，显露出他们的后现代艺术倾向。

3. 独立制作的概念。第六代导演的半地上、半地下状态使他们在资金运作和制片方式方面培养了很强的自主性，比之前辈们对电影创造性的追求，他们更注重电影的操作性。而他们常常脱离体制的操办和制作推动了中国电影工业的市场化转型。

4. 个人体验的电影方式。由于最初的边缘位置，第六代导演从一开始就把个人对世界和生活的体验放在首位，并借此和前几代导演所擅长的宏大叙事区别开来。即使某些在主题上逼近主流的作品，如《美丽新世界》《菊花茶》《卡拉是条狗》等，也以微观的个体生存状态为客观对象，而拒绝全景式的象征性表述。他们甚至拒绝"艺术家"这样的社会角色，只把自己定位为"制作人"。

如所有新来者一样，第六代导演的艺术才能和操作策略经历了被观望和审视的过程，有关他们是否电影素质强于人文素质，艺术感觉强于生活感觉，形式力度强于精神力度的争议，一直是某些评论和研究的内容。在第六代导演呈现的电影世界中，有演变中的城市，有青春残酷物语，有边缘文化和边缘人，有碎片式的现实体验，有广告式的绚丽光影，有MTV式的情绪表达。当这些特点和主题相契，便绽放勃勃生

机，当仅只流于技巧卖弄，就显现出空洞与苍白。这批在90年代的社会震荡中破土而出的新人正在完成由边缘而主流的角色位移和转换。而且就年龄优势而言，不论于中国的电影或电视，他们都已是当然的主力。事实上，第六代导演们所带来的艺术理想及表达方式，已经给中国电影输入了新的理念与语言。

结语：代群的消失

如果说电影曾在20世纪80年代以叛逆和反思彪炳于整个文化艺术界，那么在21世纪初叶它主要以缭乱多变的类型（制作模式与片种样式）在社会上掀动波澜。从对中国问题的介入和表达程度来看，电影并没有显示出足够的思想力量，影片策划过多地盘桓在形式想象上。置身全球化发展的复杂格局，中国电影正在承受着超越的艰难和转型的困顿。

在过去一百年的历史流程中，中国社会政治变动的形式限定了导演队伍的集团式发展，每一位导演的创作似乎都载负着一个团体的痛苦与希望。随着世纪之交电影经济的转型和生产方式的变更，中国导演队伍的代群结构开始碎化分离。

时至2004年，中国的电影生产大致有四种模式：国家大投资电影、低成本电影、民营电影和国际合资电影。在这四种电影的创作者中，交叉着不同断代的导演们。

最能说明国家大投资电影特点的是1999年，因为这一年是建国五十周年，国家投资制作了系列表现中国现代史中重大事件或重要人物的历史大片。其中受到政府格外重视的有《国歌》（吴子牛）、《我的

1919》(黄建中)、《横空出世》(陈宝国)等影片。这些作品的题材富于政治含义,制作追求恢阔宏大,形象体现英雄主义,其主题和人物被视为民族精神的象征。由于可以获得国家高额资助,不同层面的导演都积极争取拍摄此类影片。

电影市场的持续滑坡和数部大制作影片的连连亏损(譬如谢晋拍摄的《鸦片战争》投资1.1亿元,而回收仅为8800万元),促使电影行业开始注意低成本、小制作。1998年、1999年几部低成本影片的良好票房成绩引起了业内人士的思考。一些创作者认为在电影市场整体低迷的情况下走小制作的道路不失为切实可行的自救方式,甚至大导演张艺谋也认为与美国巨片拼比高成本和大制作是死路一条,而以小搏大才应是中国电影的方向。因此在1999年至2000年间,不论是知名导演还是初出茅庐的新锐导演都把低成本电影作为自己的创作方向。北京电影制片厂在2000年拍摄了20部低成本影片,计划每部影片的投资控制在200万元,以此扶持一批青年导演。虽然拍竣后的影片成本一般都超出了预算,大部分影片在300万元左右,极少一些超过了500万,但基本上维系了低成本的设想和格局。小制作导致了小故事、小景别、小人物、小题材,但其中某些叙事处理和镜头技巧却不乏大手笔。像《一个都不能少》《我的父亲母亲》《洗澡》《过年回家》等都获得了国际奖项。

冯小刚的电影标示了民营电影的崛起。随着90年代经济改革的发展,消费概念开始支配文化生产,娱乐行业迅速兴起。一批敏感者见风转舵,借鸡下蛋,以多种形式创办非国营影业机构,在经济转轨的大背景下不失时机地由外部介入了电影制作。冯小刚因电视连续剧《北京人在纽约》蜚声中国,但一直游离于电影界的主流,钟情于电影的他与应运而生的民营电影公司联手运作,在新体制中全力转入商业电影拍摄,

迅速获得大面积市场份额。90年代中期以来，冯小刚的电影是中国传播最为广泛的文化产品。在电影市场持续低迷、国产片一派萧条的景象之上，它以居高不下的纪录独占鳌头，创造了一个不可思议的票房神话。而冯小刚本人由电视而电影，由社会写实而温馨喜剧，由艺术创作而商业运作，为焦虑、挣扎的电影人提供了成功的另类文本。冯小刚电影的市场模式，促使众多导演向商业片转型。

2001年末，《大腕》（冯小刚）、《英雄》（张艺谋）、《天地英雄》（何平）等几部大片的内外资本筹措，使得由《卧虎藏龙》（李安）所引发的巨额投资、国际运作的新制作路线开始在中国登陆。此类影片资金雄厚，制作豪华，市场营销遍及全球，诱发了华裔电影人对商业电影的无限想象。

在国家大投资电影、低成本电影、民营电影和国际合资电影等四种电影的创作中，交叉着不同断代的导演们。多元并举的电影生产体制中使"代"的分野失去了意义——集体行为不复存在，每个导演凭借创作实力入选相应的生产模式，代际划分对个人地位已不发生影响。

灵活多样的投资和拍摄打破了单一的电影制作途径，使中国导演冲破原来由国家整体掌控所限定的群体结构，获得了独立选择的自由和可能。而当导演的创作不再依赖于计划经济和分配制度的时候，个体价值与群体位置已截然两分。可以说，是资本运营的市场方式将中国导演推入了无代时期。

2004年岁末，影院中热烈上映的国产片证实了这个时代的到来：《十面埋伏》（张艺谋）、《天下无贼》（冯小刚）所引领的精致商业电影；《孔雀》（顾长卫）、《茉莉花开》（侯咏）连同两年前《美人草》（吕乐）所标示的摄影师电影；《可可西里》（陆川）所阐释的艺术电影；《一个

陌生女人的来信》(徐静蕾)所完成的新女性电影,都以优质的视觉影像提示着中国电影于新世纪初期的创制特征。而在这个创作格局中,结构重组,代群消失,置身其间的导演们以不同的价值取向凸显着个人姿态。

<p style="text-align:right">2005 年于北京</p>

孙瑜：别样纪实

在既定的历史表述中，孙瑜被冠以的形容词往往是"诗意"和"浪漫"。但当我们仔细阅读孙瑜电影，就会发现不论他的早期作品《野玫瑰》《火山情血》《天明》《小玩意》《大路》，抑或晚期作品《武训传》《乘风破浪》，都充满了参与现实对话的激情。虽然孙瑜的影像方式崇尚浪漫风格，但如同许多优秀的同时代人，他无法对国破家亡的现实熟视无睹，也不想回避弱肉强食的社会黑暗，并和当时的艺术先锋共同倾心于左翼理想。

比之蔡楚生的大红大紫，同为支柱导演的孙瑜相对寂寞且命运多舛，他不仅于50年代有过《武训传》被批判的灭顶之灾，而且在三四十年代也因不同一般的风格遭受贬斥。由于和流行风潮相悖，执拗于个人理想宣泄的孙瑜电影往往不被理解，甚至被误解，以至早在1933年，尚且年轻的影评人柯灵就曾为他高调疾呼："不应该死死地向孙瑜要求机械的真实，这是对他艺术个性残酷的伤害。"事实上，在民族救亡与民主启蒙不断变奏的20世纪中国，孙瑜的创作丝毫没有，也根本不可能脱离这一主潮，只不过他的艺术想象带有更加鲜明的个人道德色彩罢了。

也许是因为这一色彩带给了孙瑜太多的说法，所以不论他个人抑或喜爱他的人都在不同时期为此做出了阐释和辩解。

进入八十五岁的耄耋之年，孙瑜恬然作传回首往事，他说自己在几十年的电影故事编织中总是自觉不自觉地把重点放在同情和鼓励受损害的劳苦大众一边，赞美"好人好事"，愿做"人生的歌手"。他还说自己的创作手法受惠于高尔基的革命浪漫主义，它脱臼于现实主义，但又乐观地从黑暗的今天看到灿烂的明天。他声称自己的艺术理想是在银幕上塑造勤劳智慧、善良纯净、公而忘私、乐观向上的人物，希望以"真、善、美"的形象感染观众。而他影片中的艺术典型塑造，就是遵循理想化的原则。这段辩白式的回顾，有总结，亦有解释。他想说明的是，自己的所谓"浪漫"并没有脱离"社会主义现实主义"的概念范畴。

柯灵先生曾这样为孙瑜风格解析："他虽然总是使农村充满诗情画意，仿佛世外桃源，把穷愁交迫的劳苦大众写得融融泄泄，好像尧舜之民，但他也写了军阀混战，地主土豪横行不法，写了农村的破产，农民无家可归，写了城市的畸形繁华和普遍贫困。他没有掩盖真实，替日趋崩溃的社会粉饰太平。"柯灵先生的要点在于：不要把孙瑜看作那种昂首向天，闭眼不看现实的"爱美诗人"。

而在自己的鼎盛年代，孙瑜以《我可以接受这"诗人的桂冠"吗？》的题目作文，夫子自道，回应媒体评论："假如那是一顶老是仰着头对着天空，闭起眼睛唱着'花呀''月呀''爱人呀'来欺骗自己，麻醉别人的所谓'爱美诗人'的桂冠，我是一定不敢领受的。但是，假若那一顶桂冠是预备赐给一个'理想诗人'的，他的眼睛是睁着的，朝前的，所谓他的诗——影片——是充满着朝气，不避艰苦，不怕谩骂，一心把向上的精神向颓废的受苦的人们心里灌输，诚恳地、热烈地愿意牺牲

一切而作为多数人摇旗呐喊的一员小卒,流血疾呼去唤醒人们的血气、勇敢、团结、正义、理智和热情,而起来为人生的光明美丽而向黑暗压迫进行殊死战的话(请恕我的骄狂),我是极盼望得着那一顶'诗人的桂冠'。愿意永远地爱护它!"这一认知和他晚年的概括相一致,从始到终,孙瑜一直强调自己的诗意绝非空想,更不是臆造,而来自理想精神,来自现实勇气。

21世纪伊始,有研究者强调孙瑜的浪漫特质以和社会派电影区别开来,其良苦用心在于突出孙瑜的艺术个性。笔者十分理解这一阐述动机,但仍然更愿意将孙瑜放在写实电影的传统之中,因为正如孙瑜作品及同时代人的评论所印证的,他的浪漫和诗意源自对现实的反抗,他的艺术活动从未游离于20世纪中国的大历史背景。如果我们仅仅依据手法特征将孙瑜归入另类,反倒会因囿于风格样式而削减孙瑜作品的社会价值和意义。在过去一百年的血雨腥风中,任何一位影响卓著的中国艺术家都不曾放弃对社会问题的探究,而孙瑜的历史价值也正在于他以摄影机表达了自己的追寻。

一

孙瑜的名字是和国片复兴的口号同时蜚声影坛的。1930年,仅有两部影片实践经验的孙瑜执导《故都春梦》,将一个塾师因求官而堕落的真实事件丝丝入扣地表现为富于艺术感染力的银幕故事,在社会上引起强烈反响,甚至把某些发誓不看国片的知识分子也吸引进影院。影片被称为"复兴国片之革命军,对抗舶来影片之先锋队",公映时在上

海、香港、广州、天津、南京等大城市一路飘红，频频打破票房纪录。影片的成功激发了黎民伟的电影产业想象，就此正式成立了联华影业公司。

1932年至1934年是孙瑜的创作黄金岁月。短短的两年内，他拍摄了自己最具代表性的《野玫瑰》（1931）、《火山情血》（1932）、《天明》（1932）、《小玩意》（1933）、《体育皇后》（1933）、《大路》（1934），它们奠定了孙瑜的导演地位、个人风格以及社会声誉。这六部影片思想飞扬，影像生动，大主题贯穿时代气息，小细节充满符号意趣，青年孙瑜的艺术想象和社会理想有声有色地显现其间。

《故都春梦》之后，孙瑜拍摄了《野草闲花》（1930）。它以法国名著《茶花女》的模式为叙事结构，表现一个中国卖花女的爱情悲剧。这里有阶级对立，有个人反抗，有阮玲玉的病弱形象，有金焰的阳光性格，但毕竟欧化色彩太重，社会批判太浅，缺少了现实感召力量。是《野玫瑰》的成功再次将他推上事业的巅峰。

《野玫瑰》诞生于"九一八"和"一·二八"事件爆发之际，国破家亡的悲愤触发了创作动机，孙瑜激情洋溢地塑造了自己的反帝主题。影片的情节借用当时流行的言情模式——讲述一个富家子弟和乡野姑娘的爱情波折，但把故事的终点落在了主人公参加义勇军，开赴抗日前线的现实命题之上，即表层叙事是青年男女打破阶级差异恋爱结合，深层主题是宣扬爱国精神，反抗日本侵略，透过男主人公对爱情的抉择，推崇"青春的朝气、生命的活力、健全的身体、向上的精神"。演绎这一思想的形象符码是女主角"野玫瑰"小凤，孙瑜独具慧眼地发现并启用了与既往女明星气质完全不同的新人王人美，以她的乡野风格和健美活泼塑造了一个户外气息浓烈的爱国女子形象。

小凤和渔夫爸爸住在江岸的一条破船里,她常常带着一群穷孩子做"军事演习"的游戏,教他们一起举手说"爱中国"。由金焰扮演的豪门逆子、艺专学生江波在海边写生时惊异于小凤不同市井的天籁气息,欣喜若狂地为她作画,与她恋爱,并离开了自己奢华的家庭。他们和街头画广告的小李、卖报的"老枪"一起挤住在鸽笼式的亭子间里,追求着自由而质朴的生活。江波的父亲施计把儿子掠回家中,而江波在"东北义勇军"的歌声中跳出窗口,再度逃离贵族家庭的安逸与闲适,小凤、小李、老枪一起冲进游行队伍,大踏步地走向战斗,走向新生。

《野玫瑰》的银幕造型在当时是颠覆性的,王人美扮演的渔家女披着散乱的长发,穿着打补丁的短裤,举手投足充满乡野气息,迥然区别于当时风行的"三厅"(舞厅、客厅、饭厅)里的病西施。而金焰运动员式的体魄和文艺青年的心智推翻了"才子加流氓"的主流男性形象,他们共同以健康、热情、爱国为观众提供了焕然一新的时代偶像。

《野玫瑰》的摄制也呈示出新的技术含量。为了逼真地表现底层弄堂房屋的拥挤,孙瑜和设计人员经心打造了中国第一台摄影升降机,土法运用移动摄影,让镜头穿厨房、越客厅、爬二楼、过阁楼,最后进入晒台,错落有致地展现了上海贫民住宅的局促和狭窄。孙瑜还用了近百尺的中近景拉跟镜头,拍摄小凤、江波、小李、老枪手挽手、肩并肩、齐步走、向前进的象征性动作造型镜头,刻画人物形象的单纯向上,表现他们的人生热情和爱国激情。在这样的推拉移摇之中,《野玫瑰》的爱情叙述着上了浓烈的社会象征色彩。

接踵而至的《火山情血》是另一则反封复仇的故事。由郑君里扮演的青年农民背负国难家仇到海外谋生,在那里他找到了爱人,遇见了仇人,并最终报仇雪恨,重归故里。《火山情血》令人惊异的是孙瑜对场

面和人物的"出格"处理。

《火山情血》的场面是奇异的：外景是奔涌的大海和喷薄的火山，内景是华丽的椰林酒店，店内美人穿梭，赌博喧嚣，拳击嘈杂，十七岁初登银幕的黎莉莉性感地跳着草裙舞，给一派灯红酒绿的异国情调又增添了感官刺激。

《火山情血》的人物是变形的：一号男主人公由仇恨而异化，因磨难而寡言，只有在将仇人抛入火山口时才发出震撼式的笑声。影片以戏剧化的动作细节强调人物情感的强烈和意志的坚决。

《火山情血》的形式处理，特别是场景设置在尊崇社会伦理的国产片中罕见而怪诞，并因此招致了左翼影评人的不满和指责。但孙瑜的创作动机却在于表现农民的反抗，影片的主线是有产者的压迫与无产者的抗争，主人公的精神活动和行为动作都紧紧地围绕着阶级复仇。在影片开头的字幕中，孙瑜就毫不掩饰地写出了他对社会现实的愤懑与抨击：满目疮痍的中国，哪里能找到一块安乐的净土？！影片的不协调之处在于过多地渲染了南洋风情，人物性格单向度地"席勒化"。

《天明》的叙事再次回落到大时代的版图之上：农村没落，工厂黑暗，北伐革命掀起社会波澜。一对农村青年菱菱（黎莉莉饰）和表哥（高占非饰）经历了农村的破产流落到上海，菱菱进纱厂做工，表哥当了水手。但这并不是他们命运的归宿，菱菱被厂主侮辱沦为娼妓，表哥不堪欺压加入了革命军。菱菱作为影片的中心人物演绎了孙瑜无限超脱的乌托邦想象：她常常走进素昧平生的穷苦人家中，用自己出卖肉体的血汗钱救助他们；而当因掩护革命军表哥逃跑被执行死刑时，她唯一的要求是"在她笑得最美的时候开枪"。这些细节处理几近天真，但却十分迫切地传递出影片的社会宣传意图：透过一个传奇式的故事，透过一个妓

女的济世救民，反映孙瑜式的民粹主义改良思想。

《天明》的景观一半是乡村，一半是城市，但都市污秽，田园旖旎。孙瑜的农村确实总是荷塘月色，如诗如画，民风淳朴，欢愉恬淡。《天明》中的一组长镜头将自然的美丽和人物的可爱浑然一体地推演出来，成为当时影像中世外桃源的经典段落。当摄影机转向城市空间，孙瑜以垂直的升降镜头从一幢居民楼的底层拉到三层，通过菱菱观望的眼睛扫视了城市贫民的艰难生存状况。在对乡村和城市的平行展示中，他镜头中的农民被赋予淳厚的人性，农村被塑造为理想的乐园。

孙瑜的田园梦幻在《小玩意》中得到了更加完整、更加明确的体现，他将自己对中国现实的全部感怀和憧憬都投入到这部影片中：对帝国主义军事入侵与经济入侵的焦虑，对乡村破产的忧患意识，对劳动人民的赞美与希望。孙瑜选取民间玩具小玩意作为贯穿性道具，其寓意兼容政治与美学——在政治象征层面，它作为在外来经济渗透中日益没落的小手工业隐喻民族工业的命运；在艺术表述层面，它的制作和创造体现普通劳动者的辛劳与才智。

《小玩意》的影调极为明快：人物活动的主要空间桃叶村一如既往地安宁闲适，阮玲玉扮演的叶大嫂风情万种，刘继群扮演的叶大哥忠厚憨直，黎莉莉扮演的女儿珠儿活泼健美，一家人代表着不同的人类天性，其乐融融地过着日出而作、日落而息的乡野生活。在表现田园场景的段落中，处处是幽默的细节设计：叶大嫂制作的玩具惟妙惟肖；家中小狗的四蹄被包上了棉花；珠儿和孩子们操练时撕裂了裤裆；叶大嫂为淘气的女儿拭擦眼泪，却把泪珠弹到了玩具弥勒佛的脸上，满面笑容的佛像立刻变成了哭像。当珠儿被日本兵的炮弹击中，她再次用这个动作弹掉妈妈的泪水，把哀伤的生离死别化为含笑的告慰。

"一·二八"的战火最终毁掉了桃叶村的和睦安宁，在那里生活的人们无辜地成为战乱的牺牲品。叶大嫂的个人悲剧——忠诚的丈夫病故，年幼的儿子丢失，心爱的女儿又被日军的流弹打死，标示着桃叶村的幸福已变成一去不返的幻影。在断壁残垣、废墟焦土的图景之上，国破家亡的危机呈现为血泪横流的现实。桃叶村的故事蕴积着编导的焦虑，影片通过疯癫的叶大嫂，大声疾呼全民抗日反帝，呼吁民族经济自强自立。

如果说《小玩意》是孙瑜民粹思想的集成，那么《大路》就是他诗意写实的结晶。影片融会了他一以贯之的反帝反封、男欢女爱、劳动至上，以往作品中的主题和副主题不仅获得交响式的变奏，而且在象征性的景观中加倍提纯。在《小玩意》中，民众形象的代表是叶大嫂周围的小手工业者和农民；在《大路》中，民族救亡的中坚力量由筑路工人承当，比之农民，他们显示出更自觉的政治意识和更强烈的民族责任感——虽然生活在社会的最底层，但在危难的关头却挺身站在了斗争的最前方。

在塑造工人形象谱系时，孙瑜选用了当时具有新人意义的金焰、张翼、郑君里、罗朋饰演主要人物，并借用演员的自身气质构成不同的性格类型：金哥智慧、老张内敛、郑君文秀、小罗痴迷……

但影片令人难忘的却是由黎莉莉和陈燕燕所扮演的两个劳动妇女：美丽，健康，宽厚，狂放。黎莉莉抱着陈燕燕旋转嬉戏，陈燕燕坐在黎莉莉的怀中倾听她对周围弟兄们的爱情，她们在河边调笑裸泳的工人，又用美人计设法营救出陷入牢狱的伙伴，她们呈露了以往女性形象不曾有过的自救及救人的力量。

孙瑜无限钟爱这些侠义豪爽的男人和女人，让他们悲剧式地壮烈牺牲，又以特技使他们神话般地翩然复生：他们一个接着一个地倒下，继

而又一个接着一个地站起,反复叠印的画面绮丽飘逸且意味深长,令几十年后再观赏的中外影评人仍然激动不已。

如同隐喻的片名,《大路》的情节演绎也采用了比拟的手法:六名互助互爱、无私无畏的青年筑路工代表工人阶级,和他们对峙的是自私猥琐、见利忘义的土豪劣绅。双方在外形、内心、地位诸方面都形成鲜明比照,分别指涉了中国民族大业的推动力与破坏力。影片的核心场景是修筑公路,主要动作是拉碾打夯。烈日灼人,酷暑难忍,流离失所的筑路工流着汗,拉着绳,打着夯,高声唱着"开路先锋歌",他们全然不顾个人的境遇,最高愿望就是到各地修筑公路。影片对筑路场面进行了抒情处理,创造出中国电影史上经典的诗化段落——大全景:筑路工人在劳动;特写:筑路工人用力登地的双脚和滚动的铁碾;全景:云穿山峦,湖水浩渺,"大路歌"声中化出在公路上忙碌的工人;近景:男主角金哥和他的伙伴们肩负绳索、唱着歌曲缓缓向前。在山川河流的迭化之中,日常的劳动得以抽象提炼,修筑公路升华为修人生之路、筑自由之路,加之结尾部筑路工人们的"死而复生",《大路》成为当时最富想象力的电影作品。

《体育皇后》仿佛特意为黎莉莉量身定做。不论在孙瑜的哪一部作品中,黎莉莉都是活泼健美的新型女性形象,她在《大路》中兜身抱着陈燕燕转圈的动作,其精神和肉体的力度至今令人惊叹。她所饰演的"体育皇后"是一个成绩卓越的田径健将,通过这个形象,孙瑜将忧国忧民的情怀投射在改造国民身体素质上,将时政批评转换为揭露体育竞技的黑暗上。但片中的体育主题和他一贯的政治主张并行不悖——在此是以倡导健美形象和健康体魄而号召富国强民、反抗侵略,因为他始终认为:"有了健全的身体,然后才有奋斗的精神和向上的朝气。"

片中的黎莉莉又是一个从农村来到大上海的乡下姑娘，杰出的体育天赋使她迅速进入社会上流，连破三项短跑纪录后，她受到报刊的疯狂吹捧，开始自大自满，继而成绩一步步下滑。为了凸显名利场中的利害得失，孙瑜本人粉墨登场，客串一个由长跑冠军沦为三轮车夫的悲剧人物，和黎莉莉的角色概念互补，说明体育的意义在于全民强身健体，而不是为了竞争瞬间的辉煌。他试图从锻炼身体的角度提出改造国民生理素质和心理素质的警示。

左翼式的现实批判，民粹化的社会理想，健康向上的银幕形象，新颖前卫的影像构思，《野玫瑰》《火山情血》《天明》《小玩意》《体育皇后》《大路》引领了30年代的电影风潮，而30年代正是孙瑜人生的而立之年，相比后来，这也是他心灵最为自由，创作最为大胆的黄金岁月。

作为在好莱坞腹地系统研读过电影的孙瑜，在复兴国片的过程中确实发挥了先导作用，他积极追随左翼思潮，和当时的前卫导演们一起开拓新的内容主题和新的影像方式，改变了国片"低级庸俗"的口碑，使之具有了进步文化的品质。

但是，孙瑜的个人理想和左翼思想又有所区别。孙瑜幼年生活优越，青年出国留洋，与底层草根改天换地的决绝不同，他的进步想象是实业兴国、教育救国。反映在创作之中，他的影片往往具有鲜明的改良色彩，而这一特征使他独树一帜，在电影史上构成单独表述的另一章。

二

恪守于自己的艺术个性，孙瑜的电影总是不脱理想色彩。但他的民

粹倾向和改良思想在斗争至上的 20 世纪中国非常边缘，往往因温文浪漫而遭受贬斥：30 年代有指责，50 年代有批判。所不同的是，前者是对个人的艺术批评，后者是殃及全国的文化灾祸——他孕育数年倾情拍摄的《武训传》招致了一场猝不及防的政治运动，并使其他电影和电影人也随之蒙难。

《武训传》的拍摄缘起于 1944 年夏天，当时在重庆北温泉中华教育电影制片厂供职的孙瑜与著名教育家陶行知先生不期而遇，言谈中陶先生希望他把武训兴办义学的事迹拍成电影，教育民众。孙瑜非常敬佩陶行知先生艰苦办学的事迹，便遵嘱开始筹措。

孙瑜仔细阅读了陶行知先生送给他的武训传记，深为武训"行乞兴学"的故事所打动，并认为武训为了使穷孩子们"不再吃不识字的苦"而做出的讨饭、做短工、唱小曲、变戏法、趴在地上做牛马让人骑着玩、被人喊作"武豆沫"（傻子）的举止都是感人肺腑的电影素材。他一面继续搜集资料，一面在心中不断酝酿、丰富武训的影像形象，即使在负命赴美（1945—1947）编译宣传中国抗战纪录片的国外，也毫不懈怠，一直不停地构想剧本，设计情节。

《武训传》从开始就预示了多舛的命运：1948 年初稿完成到 1950 年底拍竣，《武训传》多次修改剧本，多次中断拍摄，从"中制"转往"昆仑"，前后历经数年，尽显曲折艰难。但孙瑜始终不气馁、不放弃，坚持认为这是一个富于教育意义的好题材。1950 年初，上海电影事业管理处的领导夏衍、于伶、陆万美曾暗示武训形象的不合时宜，孙瑜也曾遵嘱不断修改情节，但一心沉溺于知识育人、科教兴国理念的他仍然未能感受到新的意识形态走向和新的政治需求，更想象不到日后的轩然大波。或许，那个一切都秉持人民名义的年代还使他以为自己的民粹理想

就是宏大革命的目标。

《武训传》是典型的人物传记片：主人公武训从小受穷，因不识字饱受欺凌，甚至误失心爱的姑娘。武训觉得自己的痛苦都是因目不识丁所致，所以他决心筹集钱财，兴办义学，让天下的穷苦人不再做睁眼瞎。为了实现心愿，他打工卖艺，装疯卖傻，在充满屈辱的生活中坚守着信念，直至最后愿望实现——亲眼看着穷人的孩子走进学堂琅琅读书。

全片做过两次重要修改，一次是增设了新型小学教师的形象，让她以叙事者的身份对武训兴学的行为进行评说；二次是增添了周大逼上梁山武装起义的情节，带入农民反抗斗争的线索，武训的故事被镶嵌在新时代的框架之中。

影片的明星阵容蔚为可观：赵丹、张翼、吴茵、周伯勋、蒋天流、黄宗英及年轻的王培都参与了创作。主演赵丹全力出演，情感饱满地塑造了外表呆傻、内心痴迷、衣衫褴褛、精神圣洁的乞丐武训。

影片经上海、北京两重机构审查通过，在中南海放映时朱德向孙瑜握手道贺说："很有教育意义。"电影局领导告诉孙瑜影片社会效果很好，一些不安心教育工作的教师纷纷表示要"把毕生的精力贡献给教育事业"。主演赵丹异常兴奋，于《大众电影》连载文章畅谈《我怎样演"武训"》。公映后的四个月内，北京、天津、上海三大城市的报刊相继发表赞扬文章四十多篇，孙瑜和剧组创作人员欢欣快慰，沉浸在成功的喜悦之中。

然而，一篇由毛泽东改写的社论《应当重视电影〈武训传〉的讨论》在顷刻间翻转了局面。文章声色俱厉地指出："《武训传》所提出的问题带有根本的性质。像武训那样的人，处在清朝末年中国人民反对外国

侵略者和反对国内反动封建统治者的伟大斗争的时代，根本不去触动封建经济基础及其上层建筑的一根毫毛，反而狂热地宣传封建文化，并为了取得自己所没有的宣传封建文化的地位，就对反动的封建统治者竭尽奴颜婢膝的能事，这种丑恶的行为，难道是我们所应当歌颂的吗？向着人民群众歌颂这种丑恶的行为，甚至打出'为人民服务'的革命口号来歌颂，甚至用革命的农民斗争的失败作为反衬来歌颂，这难道是我们所能容忍的吗？承认或者容忍这种歌颂，就是承认或容忍污蔑农民斗争，污蔑中国历史，污蔑中华民族的反动宣传为正当的宣传。"这样高屋建瓴的政治视点，这样毋庸反驳的训导口吻，这样正义凛然的愤怒态度，文化界怎能不积极响应？！况且同日的《人民日报》"党的生活"栏目已明确要求："歌颂过武训和电影《武训传》的，一律要做严肃的公开自我批评；而担任文艺、教育、宣传工作的党员干部，特别是与武训、《武训传》及其评论有关的……干部，还要做出适当的结论。"于是一场自上而下的整肃运动闻风而起。

《武训传》批判的目的在于从根本上清理文化思想，因此它的威慑气势必须波及全国。区区一部电影引发如此宏大的运动，这对孙瑜不啻是晴天一声霹雳，震惊间茫然不知所措。而最令他困惑的是，一个在教育史上得到肯定和赞叹、被整个山东人衷心爱戴的"武圣人"怎么在一夜之间就成了丑恶的化身？直到许多年过后，孙瑜心中的不解都难以排遣：为什么一部电影会导致那么一场空前广泛的斗争？他觉得影片没有无限拔高武训并已经指出了他幻想以知识拯救农民的悲剧性。而片中的所谓"行乞兴学"充其量也只是表现了让穷苦人学会写写算算，怎么会是"狂热地宣传封建文化""向封建统治者投降"呢？《武训传》批判的政治背景与毛泽东国家意识形态重建的策略密切相关，其意义早就超

出了文艺范畴，沉湎于电影的孙瑜对之当然不可料想。

1951年5月以后的日子，孙瑜在"震惊悔惶"中度过：他阅读数百篇有关武训和《武训传》的批判文章，浏览被株连的人们的自我反省，撰写自己的长篇检讨，"心力交瘁，精神不济"。两年之间，孙瑜"得了高血压病，身体日渐不支"。

《武训传》批判持续一年之久，导演孙瑜和所有肯定过这部影片的相关人士均以书面或口头形式做出公开检讨。《关连长》《我们夫妇之间》同时遭到批判，上海电影文学研究所随即解散。身为影界领导的夏衍亲历这一重大事件，深知其负面效应影响久远。他在逝世前几个月撰写的《武训传事件始末》中写道："1950年、1951年全国年产故事片二十五六部，1952年骤减到两部。剧作者不敢写，厂长不敢下决心了，文化界形成了一种不求有功、但求无过的风气。" 而作为肇事者的孙瑜更是痛定思痛，轻易不敢拍片自找麻烦。

《武训传》之后，孙瑜只拍过两部作品：一部是1957年的《乘风破浪》，一部是1958年的《鲁班的传说》。

《乘风破浪》仿佛重现孙瑜早期电影对青春、女性、自然的热情，但完全包裹在颂扬新社会的策略之中。三位女主角——长江上的第一批女驾驶员，体格健美，倔强好胜，象征社会主义建设的新生力量。张毅扮演的老船长顽固而保守，代表轻视妇女的旧观念。年轻的姑娘们克服种种困难，在两年内掌握了其他"男小伙子"十多年才能学会的驾驶技术，成为优秀的女驾驶员，使保守的老船长心悦诚服，俯首认输。片中有"头悬梁，锥刺骨"的噱头，有梦中作乱的笑闹镜头，节奏轻盈，场面活泼，是当时流行的诙谐轻喜剧。

《鲁班的传说》再现了一个质朴的黑白影像世界，影片情节因袭片

名的传奇意味,把鲁班塑造成一个近乎神话的能工巧匠。但同时又遵循"卑贱者最聪明"(毛泽东语)的政治概念,突出他谦和、善良、俭朴的平民气质,强调他"多学学,多想想,什么都能干"的口头禅,设计他从母亲和妻子那里汲取智慧的小细节,显出与时代思潮的应对。

从最后两部影片看,孙瑜的电影功力并未衰减,现实介入感却大大消退:影片形式上的和谐度与画面影像的可视性都在水平之上,但已全然没有了他30年代作品对社会问题的公然指涉和大胆抨击。这样的变化是时代使然,无法苛求于个人。事实上,对于一个经历猛烈思想运动且年近六旬的老人来说,在1957年、1958年再拍摄影片,也只能是顺势迎合了。

三

同时代的影评人这样描述孙瑜:

"的确,他是一个诗人,这不仅是在他的作品中有着诗的风韵,同时他的本身就是诗。他有着修长的身材,他有着沉默的情怀,他的声音是那般低微,他的举止是那般幽雅。当他第一次和你见面的时候,他便会给予你一种和蔼可亲的印象。"

"孙先生是股清凉剂一般的存在。他有洒脱的风格,锐敏的神经,知识阶级的天真善良而又多感的个性,和执拗地与社会丑恶斗争的热意。他是一阵凉爽的风,吹散了中国影坛的沉滞而又闷热的空气。"

这种30年代的文艺腔虽然有些夸张,但还是写出了孙瑜的特征。不论读孙瑜的自传,或者看电影同仁的回忆,他都给人一种仁厚谦和的

印象：情感丰富，心地善良，常有激扬想象，却不脱书生意气。

独特的环境孕育独特的气质，孙瑜的性格形成源自他个人的成长背景。

孙瑜与 20 世纪同庚，于 1900 年出生在雾都重庆的一个前清举人家中，长房长孙，备受呵护。孙瑜从小生性温和，腼腆老实，生长在格外温暖的家庭里，从未让他受过任何委屈——爱吃红糖米饭，妈妈天天给他做，有野孩子欺负，小舅挥拳为他"报仇"，家庭遇到灾祸（十一岁时父亲遭人陷害革职被捕），首先差人护送他逃离。这一切幼年的情景和着爷爷的花园、池塘、白鹅、红梅、甜柚、甘蔗，给孙瑜留下了最温馨的家庭记忆和最美丽的田园梦幻。长大成人后的他每一次离家都会热泪盈眶。

晚年的孙瑜特别郑重地回忆了南开中学和清华大学：他于 1914 年考入天津南开中学，活跃的社会活动和科学的现代教育重新开启了心智；1919 年进入清华大学，更加系统的学习使他明确了自己的未来目标。在大学时期，孙瑜就决心从事电影创作，并开始着手多种艺术训练：翻译杰克·伦敦和托马斯·哈代的中短篇小说，观看格里菲斯的影片，阅读从美国定购的《电影编剧法》。

1923 年孙瑜公费留学美国，虽志在攻读电影，但迫于当时国片地位低下，电影工作者常常被嘲讽为"拍影戏的"，只好隐瞒真情，谎称去进修文学和戏剧。在威斯康星大学，孙瑜选学了莎士比亚、现代戏剧、德国语言和西班牙语言等课程，他写作的《论英译李白诗歌》于 1925 年被评为荣誉学士论文，并因此获得只需再读一年便可摘取硕士学位的特权。孙瑜深知自己此行的目的不在学位而在电影，便利用这一机会立即转往纽约摄影学院，专攻商业摄影、人像摄影、电影摄影、电影洗

印、电影剪辑、电影化妆等专业课程。为了充分利用美国的电影教育条件，孙瑜还在哥伦比亚大学夜校选修初、高级电影编剧课程，研修电影导演和分镜头技术，去贝拉斯科（David Belasco）戏剧学院听课。年终考试，孙瑜的成绩几乎全部是"A"。

1926年秋天，孙瑜学成归国，成为中国屈指可数的接受过电影科班教育的专业人才，可他进入电影圈的梦想却未能马上实现——先试明星公司失败，后去神州公司不果，直到1927年为长城公司筹拍《渔叉怪侠》，才算正式踏入孜孜以求的电影行业。不久"长城"夭折，孙瑜又进"民新"。民新公司两年，他拍摄了《风流剑客》，发掘了新星金焰，但他的内心一直不能平静：武侠神怪，鸳鸯蝴蝶，都不是他的所爱，而国片却大多泛滥于此，令他深感学识无用、技能浪费。

孙瑜自己认为，他的电影生涯是在联华公司真正开始的。联华的前身是民新电影公司和华北电影公司。1930年华北公司老板罗明佑南下，与民新公司的老板黎民伟共创联华影业，举起了"复兴国片"的旗帜。在这面旗帜下，电影创作呈现新的精神：主题转向社会问题，形式不再粗制滥造，影像追求真实效果，噱头不再庸俗低级。在完全不同的工作氛围中，孙瑜灵府顿开，激情四溢，仅仅两年，便有六部影片接连出手。那时的孙瑜快乐而自信：创造了浪漫写实的影像风格，培养了金焰、阮玲玉、王人美、黎莉莉、郑君里等银幕新星，甚至土法研制了中国第一台摄影升降机。他的镜头画面活色生香——《大路》中有黎莉莉和陈燕燕的嬉戏，有筑路工人的水中裸泳；《火山情血》中有黎莉莉的草裙舞；《野玫瑰》中有王人美的乡野疯癫，有金焰的艺人狂狷；《小玩意》中有阮玲玉的风流缠绵。这些当时看起来新鲜、数十年后仍然生动的场面充斥着性感，挥洒着才情，显示着导演活跃的想象。

也许是出身、教养使然,孙瑜更像是一个传统意义上的文人君子。他道德感极强,尊重创作伙伴,尊重拍摄对象。有别于那些西服革履、趾高气扬的导演(譬如卜万苍),孙瑜总是衣着简朴、言语谦和,被称为"桂花导演"("桂花"在上海话中的意思是蹩脚,喻指孙瑜没有导演派头)。在拍摄现场,他喜欢放手让演员自己表演,让他们充分发挥个人能力。《武训传》批判过后,他首先抱歉的是遭受株连的人,为因此而锒铛入狱的人痛心,为被歪曲的故人武训不平——他觉得是电影害了武训,使他原本圣洁的形象遭到践踏。晚年自传中他如实写出夏衍、于伶、陆万美的事先提示,不文过饰非,不借历史翻案拔高自己。

他极度崇拜李白,将李白诗歌的英语翻译坚持了整整一生,1982年国内最具学术水准的商务印书馆出版了孙瑜的《李白诗歌新译》,中英文对照,国内外发行,可见他的翻译水准非同一般。孙瑜仰慕李白盖世无双的诗才,敬佩他投身永王李璘大军"一扫胡尘"的爱国豪情。

但孙瑜毕竟是一介书生,精神飘逸,不擅审时度势。他以电影反映社会疾苦,但又执拗于个人情趣,在写实片中常常设置某些诗意场面,如《天明》中黎莉莉戏剧式的就义,《小玩意》中阮玲玉象征性的疯癫,《火山情血》中郑君里夸张的复仇。这些浪漫处理因编导的强烈意念而显得突兀直白,使影片的风格不断受到指责。而《武训传》拍摄前后,尽管夏衍等人已经提醒其不合时宜,但孙瑜依然固执己见,未能敏感地意识到武训形象及陶行知教育思想和当时意识形态的冲突,以至蒙罹飞来横祸。

1990年孙瑜以高龄谢世,临终前他看到了文化浩劫的结束,看到了《武训传》的平反,看到了自己的电影在国内外再度公映,看到了

个人回忆录在海峡两岸及香港陆续出版，应该说是死而无憾。然而整整四十年的惶惑怎能不说是对生命的蹉跎?！尽管孙瑜仍能拍片，依旧写作，但他再也没有重现过《大路》时期的风采，只把辉煌留在了30年代。

<div style="text-align:right">2003 年</div>

郑君里的电影之路

郑君里留给后人的是三位一体的复合形象：演员、导演、理论家。这个印象的形成是因为他出演过电影《野玫瑰》《共赴国难》《大路》《新女性》《迷途的羔羊》；执导了影片《乌鸦与麻雀》《我们夫妇之间》《林则徐》《聂耳》《枯木逢春》；撰写了《角色的诞生》《画外音》《近代中国艺术发展史：电影史》等理论文献。而且，不论在哪一种创作活动中，郑君里都展现了才华和见地，认真与执着。

郑君里的形象是叠加的，但人生却是单纯的，自十七岁进入南国艺术学院到五十八岁落难身亡，四十一年的生命年轮一直围绕着表演和导演而转动——从舞台到银幕，从执笔到执机，始终不脱离艺术创造工作，其中主要心血都花费在电影方面。

在50年代初期中国电影导演的结构性重组中，郑君里属于来自"白区"的那一支。他有电影经验，不乏地下工作经历，并为左翼电影做出卓越贡献，但与来自红色根据地的艺术工作者相比，显然不具备背景优势。然而，郑君里以过人的勤奋顽强，以优质的电影作品，实现了从"边缘"向"中心"的位移，完成了所谓从"旧社会"向"新中国"的过渡，使自己无可非议地成为"十七年电影"的重要导演。

郑君里四十年的艺术生涯充满了变动，从话剧到电影，从表演到导演，从旧体制到新体制。每一次变动都是一番脱胎换骨，一次洗心革面，这中间的酸甜苦辣、艰辛劳累，自不待言。然而郑君里令人生发兴趣的地方也就在于他不断地置换和不停地改变。透过他个人的身份更迭和创作变化，我们可以看到所谓"老上海"电影工作者的职业轨迹。

一

从1949年的《乌鸦与麻雀》到1964年的《李善子》，郑君里的导演工作仅仅持续了十五年。在这短短的十五年中，郑君里历经了肉体锤炼、思想重塑，深受不断改造、不断跟随的磨难，但他始终全心全意于电影，在艺术的修炼中步步为营。

虽然是郑君里个人独立执导的第一部影片，创作于新旧交叉时刻的《乌鸦与麻雀》却显示出异常娴熟的写实技巧与批判能力。这是一首鞭挞黑暗与腐败的谐谑曲，情节凝练，影像生动。

影片以房屋复归隐喻江山易主，通过一幢小楼内不同阶层的利益碰撞揭示激烈的现实矛盾：三一律式的情节构造、上海石库门式的典型环境、脸谱化的人物形象、特定历史关头的社会风貌在房屋归属的冲突中被活灵活现地展示出来。片中的乌鸦是国民党官僚侯义伯（意指寡情薄义），麻雀是由商贩小广播和太太、老房东孔先生、教师华先生和太太、佣人小阿妹组成的市民群体。所有的角色几乎都由明星出演：赵丹饰小广播，吴茵饰其太太；李天济饰侯义伯，黄宗英饰其情妇；孙道临饰华先生，上官云珠饰其太太；魏鹤临饰孔先生；初露头角的王培饰小

阿妹。活报剧式的结构，漫画般的造型，妙趣横生的场景，夸张而谐谑的表演，影片将戏剧张力和现实批判严丝合缝地缝合在一起，使其严肃的主题表达不仅毫不乏味，而且极其生动有趣。

《乌鸦与麻雀》强烈地传递出普通人民对旧社会的失望和对新社会的向往，它以俯仰对峙镜头表现阶级矛盾的不可调和，以细节对照揭示官僚政府的道德沦丧，以楼上楼下的空间设置揭示社会的倾斜不公。"爆竹一声除旧，桃符万户更新。"影片还借用华先生的话表达了对未来的期待："新的社会要来了，可是我们身上的旧毛病，也应该除旧更新了。我们要重新生活，重新做人了！"

仿佛是在实践华先生的愿望，郑君里在新中国成立后创作的第一部电影就是改造题材的《我们夫妇之间》（1951）。

《我们夫妇之间》根据作家萧也牧的同名小说改编，故事的情节是：在山东解放区，出身贫苦的支前模范张英和来自上海的知识分子李克恋爱结婚，互帮互学，感情甚笃。不久他们随军南下进入上海。农村长大的张英难以适应城市生活，重归故里的李克却如鱼得水。因为对城市的感觉不同，夫妻俩渐渐有了隔阂，妻子认为丈夫丢掉了艰苦朴素的作风，丈夫认为妻子狭隘保守。老领导苦口婆心，分别批评了他们各自的缺点，夫妇间的龃龉开始冰释，准备共同面对新的局面。

赵丹扮演的李克准确地表现了一个小知识分子在进城前后的心理变化，而最让人叹服的是以《太太万岁》成名的蒋天流一改中产阶级妇人的精致和妖娆，惟妙惟肖地演活了一个朴实、泼辣、热情的农村妇女：一口地道的山东方言，一身肥大的衣裤。从过去的旗袍到现在的军服，从资产阶级太太到无产阶级战士，影片中的演员和郑君里一道在创作中经历着自身的脱胎换骨。

影片特别热情地赞美了工农干部的思想感情，批评了城市知识分子的劣根意识。作为知识分子的自鉴镜，郑君里在李克的形象中真诚地倾注了臣服与改造的意愿。在表达思想主题的同时，郑君里仍然注意细节的趣味性和表演的观赏性，加之蒋天流和赵丹出神入化的表演，于是整部影片生动流畅，妙趣横生。然而，这种对通俗观赏性的追求为影片后来遭受批判提供了口实。

1951年，随着文学界对萧也牧批判的展开、电影《我们夫妇之间》也蒙罹挨批灾难，连同对《武训传》《关连长》的批判，电影界的空气骤然紧张。策划《我们夫妇之间》剧本的上海电影文学研究所因"强调技术第一，错误地采用美帝国主义好莱坞的创作方法"的过失而遭撤销[1]，支持过《我们夫妇之间》的领导夏衍做出检讨。这些举措使当时的创作人员惶恐不安，而作为当事人的郑君里，其处境和心境自然更坏一筹。1952年5月，他在上海《文汇报》刊登《我必须痛切地改造自己》，沉痛检讨，虔诚悔过，明示和旧我告别的决心。

尽管有过左翼电影的经历，但毕竟不是延安的嫡系，郑君里看清了自己位置，意识到自己和新文艺规范的距离与冲突，在自省的同时开始调整创作方式和观察视点，努力通过熟悉"新生活"跟上"伟大的时代"。1953年，他拍摄了纪录片《人民的新杭州》和《光荣的创造》。在随后的整个"十七年"中，郑君里都恪守学习改造的心态，在创作中时刻注意协调和现实的关系。

1954年，郑君里拍摄了故事片《宋景诗》。影片的创作始于对《武训传》的批判——在对武训"行乞兴学"的实地调查中，调查团发现了

[1] 《上海电影剧本创作所成立》，《光明日报》"文艺生活"栏目，1952年3月19日。

另一个与武训同时的山东传奇式农民宋景诗，他曾率领黑旗军揭竿起义，与清朝官兵周旋数年。为了和武训的"摇尾乞怜"形成对照，上级决定将"造反"的宋景诗搬上银幕。

影片把为宋景诗重新正名当作创作基点（据史书记载，他曾向清政府投降，其率领的捻军也仅仅是一小股力量），将他刻画成一个苦大仇深的农民，一个被迫揭竿而起的领袖，大智大勇，善于斗争。他先反清政府，后打地头蛇，再战洋枪队，当意识到帝国主义、清朝廷和地主阶级的三角利益联盟后，他毅然投奔"太平军"，以身作则，号召农民抱团作战，全力打击朝廷。影片将宋景诗塑造为一个胸襟开阔、目光远大的光辉形象，将农民革命史上微不足道的局部扩展为具有决定意义的主导力量，把一个史书记载中的边缘人物提升为中流砥柱式的英雄，直至成为现实政治话语的象征性典型。而崔嵬、陶金、石挥、张翼等演员的出色表演又为这个虚构的故事增添了生动感人的魅力。

《宋景诗》提供了一个经过深度加工的历史形象，为时代献上了一个具有现实指涉意义的人物典型，郑君里因此打了一个翻身仗，摆脱了《我们夫妇之间》带来的阴影。在《宋景诗》的创作阐释中，郑君里总结了塑造历史人物的两条原则：一是要表现他们在过去的进步性，二是要指出他们于今天的局限性，以达到所谓历史唯物主义的标准和要求。这两条原则为他以后的历史片创作定下了基调。

《宋景诗》为接踵拍摄的《林则徐》提供了政治标尺，积累了艺术经验，使郑君里心中有了想象的依托。在歌颂历史先进人物的前提下，《林则徐》以鸦片战争为背景，以抗英爱国为基线，以刻画刚直不阿、神采威严的民族英雄为主旨。比之《宋景诗》，《林则徐》的历史画面更加广阔——从国内到国外，从朝廷到平民；情节基础更加扎实——鸦

片战争是真实的历史事件,林则徐是真实的历史人物;叙事情节更加感人——事件反映民族存亡的悲壮,人物传递贤明遭贬的激愤。影片富于层次地揭示了中国人与外国人、官吏和百姓之间潜在的互动,并饱满地塑造了封疆大吏——林则徐的个人形象。

在林则徐形象的塑造过程中,郑君里受到这样一些观念的制约,一是毛泽东思想:"灾难深重的中华民族,一百年来,其优秀人物奋斗牺牲,前赴后继,摸索救国救民的真理,是可歌可泣的。"二是当时某些历史专家的意见:应该通过这个历史人物,通过他所主持和推动的禁烟运动和反英斗争这些重大历史事件,对人民进行爱国主义教育;三是周恩来寄给他的三元里抗英传说。这三种因素决定了《林则徐》电影创作的故事脉络和讲述方式:突出与英国人的斗争,强调民族英雄和民间力量的依托关系,表现人物的性格魅力。

总结了《宋景诗》人物过多、事件过多、场景过多、提炼概括不足的缺憾,郑君里在《林则徐》中格外注意舍弃,往往通过细部雕琢突出主旨表达。譬如以"林则徐的一天"段落设计凸显林则徐的性格特征:早上责令州府官员行辕议事;午前升堂惩办通敌败类;午后重温"制怒"座右铭调整情绪;傍晚智取豫坤钱款筹建炮台;深夜阅读洋务文献;五更柄烛查看地图;黎明练打太极;清晨会晤义律。在这二十四小时的时间流程中,林则徐雷厉风行、疾恶如仇、勤政无私,其个人特征和行事风格在不断延伸的镜头画面里被一步步清晰地呈示出来。

《林则徐》之后,郑君里导演了《聂耳》(1959):一个英年早逝的革命者,一个性格明朗的音乐人。郑君里曾与聂耳共经激情岁月,再现他的生平,犹如追忆自己的青春。同为30年代文艺青年的赵丹再次与郑君里携手合作,出演了战友聂耳。

但聂耳的故事已经被纳入规范化的历史表述框架之中，对他的音乐价值判断和成长经历刻画，都与对左翼文艺的意义评估相关联。因此，塑造聂耳需要一个"钢铁是怎样炼成的"叙事模式。影片设置了两条线索，一条是表现聂耳从热情的爱国者到坚定的共产党员的政治线，一条是表现聂耳从音乐爱好者到中国无产阶级音乐奠基人的音乐线，因为人物的职业活动是音乐，所以音乐线成为情节展开的中心线。

在整部影片的制作过程中，郑君里大量调用了个人记忆，重温青年时代的苦闷与寻求，回顾追随革命的激情与行动：亭子间、演剧场、摄影棚、"飞行集会"、演讲游行、与"电检"周旋——所有这些当年上海文艺青年曾经的足迹都被一一再现于银幕。在这幅成长的图景中，有理想的飞扬，有前辈的引导，有同辈的互勉，但当进入影片《聂耳》的主题结构之后，所有这些人情世理都被转化为革命叙事元素：理想是无产阶级的理想，前辈是党的领导，同辈是革命同志，而亭子间、摄影棚等生活工作空间都成为斗争的场域。

不同于对宋景诗、林则徐等历史人物的多重评价，《聂耳》中的情感态度非常单纯，它仅以一个青年艺术家的成长描写中国共产党对30年代文艺事业的领导和对进步青年的引导；通过聂耳走出象牙之塔，用音乐宣传革命，继而创作国歌的经历，塑造他"风云儿女"的精神特质。

《聂耳》可算是当时的大片制作：重大题材、著名编剧（于伶）、一流导演、全明星出演。而且影片颇多类型元素——歌舞场面、爱情故事、惊险情节等。影片公映后，特别受到青年观众的欢迎，这或许是因为成长的故事更接近他们的情感需求，或许是因为歌舞和爱情的浪漫场面具有观赏性。

《聂耳》之后，郑君里在电影界已经独领风骚，达到了个人创作的高峰时段。国庆十周年献礼活动中，他因优质创作被公认为上影厂最好的导演。郑君里踌躇满志，发表《将历史先进人物搬上银幕》一文，从思想到艺术，全面总结《林则徐》的成功经验，试图更大地展开创作宏图。但正当创作情绪高涨、"创新"气氛浓烈的宽松时刻，毛泽东提出了"阶级斗争为纲"（1962）的口号，上海市委闻风而动，柯庆施要求"大写十三年"（1949—1962），通过歌颂1949年以来的建国成就树立毛泽东的权威形象。作为一线导演，郑君里被点名拍摄现实题材。

在众多颂扬改天换地奇迹的作品中，郑君里选择了话剧《枯木逢春》。他喜欢其中悲欢离合、儿女情长的故事元素，觉得医治血吸虫病症的事例可以升华"社会主义救中国"的宏大主题。[1] 他和剧作者王炼五易其稿，不断提纯，将血吸虫病患者苦妹子的命运变化作为主线，把不同医疗思想的冲突作为副线，通过疾瘤根除、家庭复合的戏剧化叙事，完成共产党爱人民、毛主席是救星的概念建构。

《枯木逢春》试图复现毛泽东的相关诗词《送瘟神》的意境，因此影片追求象征风格，追求美化效果——景致美、人物美、情感美。影片将抒情式的歌唱旁白贯穿始终，并让影像充满诗意隐喻。表现新中国成立前，就援引"千村薜荔人遗矢，万户萧疏鬼唱歌"：在舞台化的置景中，塑造枯藤老树、断壁残垣的荒凉阴森景象。表现新中国成立后，就形塑"春风杨柳万千条，六亿神州尽舜尧"的感觉：镜头摇过旖旎的江

[1] 郑君里：《歌颂新人、新农村的一次尝试》，《画外音》，中国电影出版社，1979年版，第147页。

南风光，明丽的山水和如画的稻田交相叠映。而一当"毛主席来了"的话语出现，便音乐骤起，众人奔走相告，所有的渲染手段都被一一调动：一首《东方红》乐曲，八个并列眺望画面，十一个叠加的开门推窗镜头，从全景、全身、膝部、腹部、腰部、胸部、颈部、脸部、半脸到眼部特写的心跳般急促的快速剪接，不断强化的多种视听元素构成了最虔诚的敬仰段落。

《枯木逢春》创造了歌颂体的高调风格，在以后的总结中，郑君里将此归纳为破自然照相、破公式老套、破舞台习气的预设性技巧。[1]

影片公映后，在上海受到热烈推崇，北京却褒贬不一。由罗艺军先生执笔写作的《主题—真实性—传统》一文明确指出影片的主题没有扎实地凝固在艺术形象上，因而有"拔高主题"的感觉。文章还认为，所谓的"破自然照相"追求了精心设计的效果，但影响了影片的真实性；对苦妹子一家的人物塑造流于简单，缺少生活本身的复杂感；对毛泽东诗词的画面图解也有牵强附会之嫌。[2] 据罗艺军先生回忆，这篇文章融合了水华、袁文殊、王朝闻等若干人在影片座谈会上的分析意见，可算是一个集体性评论。[3] 由此看出，对于《枯木逢春》，在当时就有不同看法。

从《乌鸦与麻雀》的写实到《枯木逢春》的"破自然照相"，郑君里的创作发生了巨大的逆转，但这个逆转是一种不断被规训、被整肃的

[1] 郑君里：《歌颂新人、新农村的一次尝试》，《画外音》，中国电影出版社，1979年版，第161—175页。

[2] 《电影艺术》，1962年第4期。

[3] 2003年3月16日，笔者就此问题专门采访罗艺军先生，此话是其中的内容之一。

结果,其中有批判《我们夫妇之间》的威慑,有再造《宋景诗》的体验,有浪漫《聂耳》的后遗症。在1949年后的文化运动中,郑君里由边缘而中心,他得到了,也失去了,精神上洗心革面,创作中"破旧立新",他的"获得"包含着诸多无奈的妥协、退让。

二

郑君里被认为是最具有本体意义的第三代导演,他影片中的若干艺术处理作为出色的经典范式被反复观摩,反复论说。郑君里确实不同于一般导演,他在电影技巧探索方面所花费的工夫远远超过他人。从他留下的大量文稿中,我们能够感觉到他思维的缜密,也可以体察出他理性设计和感性想象的双重能力。

郑君里的艺术想象依托于他所接触到的电影经验和他所接受的知识范畴。他的情节模式和镜头结构既深受好莱坞影响又和中国文化传统相连,但在他所撰写的导演阐释中,从未谈到外来电影形式对其创作的影响(可能是慑于当时政府一切独立自主的政治原则,不敢也不能触及这样的话题),却以大量篇幅论述电影的民族化问题。

郑君里在大电影类型上贴靠情节剧(影片一般具有冲突式的二元结构、完整的情节线索、封闭型的故事结局);在表演方式上臣服苏联的斯坦尼斯拉夫斯基体系(他的《角色的诞生》主要阐释了这一点);在镜头画面的视觉效果处理上,郑君里则明显表现出对隐喻镜头的兴趣和偏好。综观郑君里的影片序列,画面处理的意象化确实是他影像语言的重要特点。

《乌鸦与麻雀》中有一个著名的俯仰交叉镜头段落，表现"麻雀"们对"乌鸦"的反抗（侯义伯要小广播们搬家，小广播和众邻居集体反抗）：镜头1，全景，仰摄，侯义伯威风凛凛，不可一世地走下楼梯。镜头2，全景，俯摄，小广播夫妇们以迎战的姿态走向前去，堵在楼梯口。镜头3，近景，仰摄，侯义伯气恼地沉默着。镜头4，近景，俯摄，小广播夫妇们怒目逼视。镜头5，全景，俯摄，侯义伯向下望去。镜头6，全景，俯摄，楼梯脚下的"麻雀"们向上瞪着侯义伯，小广播的妻子斩钉截铁地说："我们都不搬。"在以房子冲突作为中心事件以房子隐喻江山的《乌鸦与麻雀》中，这个利用楼梯高低建立起蒙太奇修辞效果的镜头段落显示了很高的专业水准："用楼梯造成的俯仰对照来渲染双方冲突的情势"，以仰角镜头突出侯义伯的仗势欺人，以俯角镜头表现官吏对百姓的压迫，以广角镜头强调双方力量的对抗，将剑拔弩张的一刻无限夸张，在观众心中留下强烈印象。[1]

另一个脍炙人口的例证是《林则徐》中的送别段落。林则徐与邓廷桢的分手是影片情节的逆转点，它意味着林、邓二人的权利被削减，力量被分化，禁烟运动从此进入步履维艰的低谷，因此这个分手的画面蕴涵着复杂的情感内涵——有惜别，有惆怅，有悲愤。郑君里从李白的《黄鹤楼送孟浩然之广陵》和王之涣的《登鹳雀楼》两首唐诗中获得"孤帆远影碧空尽，惟见长江天际流"和"更上一层楼"的情绪色彩，并将之转换为可见的电影语言：镜头1，远景，蜿蜒的城垣台阶直上崖顶，林则徐沿着台阶向上奔跑。镜头2，大远景，古堡、白云、秋风，林则

[1] 郑君里：《纪录下新旧交替时代的一个侧影》，《画外音》，中国电影出版社，1979年版，第37—38页。

徐渺小的身影在沿着山脊向上飞奔，他在古堡旁停步，眺望江水。镜头3，大远景，江上逝水流淌，白帆渐远。镜头4，大远景，林则徐的身影继续向上奔跑。镜头5，中近景，林则徐奔上山巅，远眺江面。镜头6，江水弯曲如带，白帆没入弯处，隐身不见。镜头7，近景，林则徐满面怅惘，泪水模糊了双眼。在这个段落中，郑君里连用三个大远景，突出天高地远、形单影只的印象，连用三个林则徐奋力攀登的镜头，强调他不甘妥协的激愤心情，大自然和人物心理，画面构成和情节含义浑然地合成在凝练的镜头之中。

在晚期作品《枯木逢春》的创作中，"民族化"的口号开宗明义地提放在了首位。郑君里直截了当地提出了在现代题材中实验电影民族化的思想。[1] 他认为《枯木逢春》的情节叙述和传统戏剧方式非常接近，譬如"离散"的序幕与《拜月记》的开场相似：都是兄妹失散，四下奔逃，互相寻觅。兄妹重逢是《梁祝》"十八相送"的延伸，只需把梁祝相送时经过的田园风光改为社会主义新农村的欢欣景致即可。[2] 在影片实际拍摄中，这两个构想都如期兑现，而且还加入了贯穿全片的抒情式歌唱，使影片和舞台剧非常接近。

向传统文化借鉴，开拓中国电影的民族化道路，郑君里的这一努力得到赞扬也受到批评。被赞扬的是他的雄心和抱负，被批评的是某些嫁接中出现的"硬伤"。譬如将毛泽东的诗词《送瘟神》影像化的企图。评论者认为，"千村薜荔人遗失，万户萧疏鬼唱歌"比较容易处理为恰当的视觉形象，但像"坐地日行八万里，巡天遥看一千河；牛郎欲问瘟

[1] 王炼：《我与郑君里的创作友谊》，《电影艺术》，1993年第5期，第35页。

[2] 同上。

神事，一样悲欢逐逝波"等充满神奇想象的诗句就无法还原为具体的影像。而影片把"红雨随心翻作浪"表现为水波荡漾的湖泊，给"青山着意化为桥"配上远处一脉青山、近处一座拱桥的画面更是牵强附会，甚至将诗词本身的意蕴大打折扣。[1] 还有评论者指出，《聂耳》中将"舞女是永远的漂流"歌词配以一只江鸥在水面上盘桓的画面，想达到"无枝可依"的孤独感受，但实际效果恰恰相反——江鸥凌空展翔给人的是亢奋激昂的印象。[2] 这些批评力图说明：电影具有自己独立的形式范畴，其他艺术门类的优长并非都能搬用。

在《画外音》一书中，郑君里多次提到中国诗歌、古典绘画以及舞台艺术对他想象场面段落、镜头结构的启示，而且，他把这样的借鉴看作是电影民族化的必由之路。不管这一探索思路是否得当，郑君里确实创造过诸如《林则徐》中"送别"这样的经典段落。置身在一个闭关锁国的年代，郑君里无法超越国家疆界，也无法超越当时的社会流行概念。郑君里的研究或许未能进入真正的电影本体学理，但他在异常艰难的环境条件下做出的努力和实践，譬如他对表演和导演的论说，对人物传记片模式的摸索，对镜头语言的探研，都表现出相当的职业水准和创造精神。

[1] 袁文殊、罗艺军：《主题—真实性—传统》，《电影求索录》，中国电影出版社，1980年版，第 279—280 页。

[2] 周欢：《十七年中的郑君里创作》，《电影艺术》，1993 年第 5 期，第 33 页。

三

作为一个出色的表述者和见证者，郑君里注定要在中国电影史上留下踪迹——以表演的角色，以导演的作品，以影像和文字，甚至以死亡。他的死亡如此富于意味，以至在特定的历史关头被反复提及：在公审王、张、江、姚政治集团的法庭上，[1] 在描述"文化大革命"期间江青行径的各种文本中。

从1949年到1969年，随着时间流逝、政治变幻，郑君里一直努力实践换脑筋、做新人的诺言，具体在创作中，就是他对"社会主义电影语言"的认真尝试和刻苦摸索。在这个既改造又探求的过程中，他呕心沥血，有得有失。郑君里的道路为我们留下了复杂的怀想，特别是晚期作品《枯木逢春》的失当更加令人感伤：曾经创作过《乌鸦与麻雀》的郑君里在步步"紧跟"中消损了出类拔萃的写实能力，让自己的电影才华挥洒为浮华的颂扬。但作为一个历史的人质，一个微末的个体，在意识形态国家机器的强力威慑之下，他又能如何呢？！

<div style="text-align:right">2006年</div>

[1] 即江青、张春桥、王洪文、姚文元反革命集团。

吴天明的乡土写真

20世纪80年代,"东吴(贻弓)"和"西吴(天明)"是中国电影界响亮的称谓:"东吴"开启老城风景,"西吴"开创苦农视域;"东吴"出任上海电影局局长,"西吴"出任西安电影厂厂长,他们共同标示了中国电影的新动向。但作为个人,吴天明的形象似乎更加生动——他有创造"西部电影"的神话,有扶持新人的美谈,亦有愤怒出走的传说;他的热情和耿介,被许多媒体记者所津津乐道,按照那个反虚假年代的最高赞誉,他被称为"真人"。

当然,"真人"的口碑并不意味着一个导演的专业成色,是至今令人难忘的农村三部曲(《没有航标的河流》《人生》《老井》)使吴天明在中国电影的历史上留下印记。在他所创造的乡村世界中,与土地相生相伴的农民们呈露着最原始的情怀,他们的苦难和不幸提示着残酷自然,也提示着现实缺憾。那些由逼真细节塑造的生活场景和人情段落,表达了历史境遇和生存环境之于蝼蚁百姓的制约伟力。凭借个人的农村体验与乡土情感,吴天明描述了20世纪中叶的农民困境。

农村征候表达和"西部电影"开拓,成就了吴天明的导演形象和职业地位。

一

　　与一般第四代导演不同，吴天明没有都市童年，也不具备学院背景。乡土气十足的外貌和爽直淳厚的气质似乎印证着他的农民出身。

　　吴天明其实也是干部子弟，只不过他来自陕西乡村，在父亲尚是地下党员的艰难岁月中度过了幼年时分。

　　当时父亲领着游击队四面作战，三岁的吴天明跟着母亲到处躲藏，颠沛流离隐名埋姓缺食少穿：寒冬腊月，吴天明赤脚走在雪地上，冻烂的脚趾裸露着森森白骨；炎热酷暑，他的腿上长着拳头大的毒疮。在流浪途中，他和母亲躲避着荒野恶狼，也躲避着国民党军队。无论他人怎样威逼利诱，吴天明都牢记母亲的叮嘱，只说"我姓张，我爸是打铁的"。为了活命，母亲在小镇盘灶卖水，吴天明站在和他一样高的风箱前添煤火拉风箱，从清晨干到傍晚。

　　1949年后成为一县之长的父亲没有给吴天明带来富贵荣华，却让他从小就经历了苦难的洗礼。但这苦难锻造了他爱憎分明的性格，也锤炼了他敢作敢为的行动能力。

　　吴天明和电影结缘也很偶然。

　　那是他上高中二年级时的一个冬日，影院在放映苏联导演杜甫仁科的《海之歌》，对活动画面尚且懵懂的吴天明虽然看不懂影片，却直觉地感到意蕴无穷。一场结束他想再看一场，但却无钱买票，他脱下脚上的新棉鞋到影院对面的修鞋铺换了一元多钱，买了三张票和一张说明书，钻进没有暖气的电影院，把冻僵的双脚捂在屁股下面，接连又看了三场。银幕上雄浑的第聂伯河流、飞翔的群鸟、神勇的费多尔钦科深深地打动了生性热情的吴天明，接着他又买来《海之歌》的电影剧本，背

熟了里面的所有段落。几年之后,凭着对《海之歌》长篇独白的动人朗读,吴天明被西安电影制片厂演员剧团收录。

生性活跃的吴天明并不满足于仅仅做个受制于人的演员,入厂不久后他就开始谋求导演技能。但对于一个没有任何专业前史的"圈外人",他的导演启蒙只能以私淑弟子的身份进行。吴天明曾这样记下他的学艺过程:

"1975年,我在'中央五七艺大'导演培训班进修,在北影《红雨》剧组给崔嵬当场记,那年我三十六岁,天天早上给崔导倒尿盆,我不觉得丢人。因为我佩服崔嵬,诚心诚意向他拜师学艺。我最难忘的是这么一件事,有一天晚上拍戏回来,我和副导演几个人在屋里下象棋。崔嵬进来,一脚就把棋盘踢翻了,指着我们说:'我最恨年轻人不用功!'从那时起,我就再没有拍戏时下过象棋。崔嵬当时工资二百六十多元,而我当时只有四十多元,他算高工资了。他的名字,排在全国二十位名演员之列,出演或导演了《红旗谱》《老兵新传》《宋景师》《小兵张嘎》《北大荒人》等一系列优秀作品,真是要名有名,要利有利。但是在外景地,从没见他闲过,小本子上记满了与当地农民唠嗑时听到的民俗、谚语。和我们乘车外出采景时,唐诗、宋词倒背如流。给崔嵬当助手,使我受益匪浅,对我一生的人生观、艺术观都有重大影响。"[1]

在这段原始的记录里,虽然没有具体的导演学习过程,但可看出吴天明的职业起点和他当时所接触到的前辈典范。

吴天明的导演开端并不精彩,他于1980年拍摄的处女作《亲缘》

[1] 转引自罗雪莹2003年底重新撰写的《为什么他眼里常含泪水》,此文曾于1998年第8期《大众电影》部分发表。

试图表现他根本不熟悉的大海和侨胞,结果这部凭空想象的作品遭到了潮水般的责骂。吴天明自己解嘲说,影片的虚假和造作"在国产片中不说是登峰造极,能与之'比美'的怕也寥寥无几"。[1] 五十万人民币和摄制组几十人辛劳的付之东流唤回了吴天明的清醒,天生不服输的性格促使他痛定思痛,将创作转向了自己熟悉的农村。

 中国的农村电影创作一直长盛不衰,当时就有上海赵焕章的农村家庭伦理片和广东胡柄榴的山乡风情片各领风骚。置身大西北的吴天明没有像《喜盈门》那样以诙谐的生活情景宣扬传统道德,也没有像《乡音》那样抒情化地处理乡土人际关系,而是以粗砾的写真表现压抑不安的农村,描述底层乡民的肉体煎熬和精神痼疾,从《没有航标的河流》(1982)到《人生》(1984)再到《老井》(1986),一路走来,步步深化,先获得业内认同,后引起全国关注,接踵进入国际视域,三部影片的问题意识和风格化处理,使吴天明由一个普通导演蜕变为具有特定表述范畴的电影作者。

 农村三部曲之后,吴天明还有《变脸》(1995)、《非常爱情》(1997)、《首席执行官》(2002),但这些影片都未达到他的农村电影带给影坛和社会的冲击力。可以说,是对农民问题的真诚表达建构了吴天明的导演形象。

二

 吴天明的农村三部曲是一个由表及里、逐渐深化的延伸过程,在创

 [1] 转引自李爽:《热血汉子》,《电影艺术》,1986年第2期。

作中他不断提升着自己的认识，也不断提升着主题意义。

《没有航标的河流》改编自获奖小说《在没有航标的河流上》，吴天明感兴趣的是其中生动的农民性格——淳朴，实在，于危难间尽显大义和人情。当时他正在全力摆脱《亲缘》带来的"虚假"阴影，借助这个述说"文化大革命"中底层农民遭遇的故事，他试图于镜头影像表达层面实现还原物质表象的效果。

《没有航标的河流》的情节沿着河流缓缓展开：一条无尽的潇水河道，一块载运的木排，三个性格各异的排工：老光棍盘老五言行无羁，古道热肠；拖家带口的赵良老实憨厚，谨小慎微；失去了爱人的小伙石牯，愤怒而颓唐。在剑拔弩张的"文革"氛围里，放浪形骸的盘老五是英雄式的主角，他木排为家，半生漂泊，举止狂放，处处留情。他不是个传统意义上的规矩人，但却行侠仗义，充满人性魅力。为了突出他的桀骜不驯，影片设计了盘老五用脚丫夹着铁丝掏烟油，用大裤腰煽风，赤条条在河水中裸泳纳凉的细节，这些"不雅观"的镜头给当时讲究唯美的银幕带来了视觉冲击，制造了毛边效果，有力地烘托了人物形象的真实质感。

在追求"自然"的拍摄中，吴天明要求演员的表演向生活靠拢，特别是男主角们要有和放排工一样黝黑的皮肤，举手投足都需符合农民的习惯。一些原来细皮嫩肉的演员在烈炎下暴晒数日，全身起泡，坐卧不宁，吴天明硬着心肠要他们继续坚持，直到全身换上一层亮闪闪的古铜色。吴天明还让自己的妻子带头上阵，蓬头垢面地扮演劳累万分以至随地大小便的农村妇女。这样的导演方式和表演行为在今天看来极为普通，但在电影观念尚未完全解放的80年代初期却有着开启性的意义。

《没有航标的河流》让吴天明找回了农村支点和农民认同，但其"求

"真"的道路依然不够彻底，影片的外景地是他陌生的湘南，影像构成还带有明显的煽情色彩（闪回段落和变焦镜头频频出现）。

陕西作家路遥的小说《人生》为吴天明提供了新的契机：荒秃的山峁、温暖的窑洞、因残酷大自然而生存困顿的百姓……曾经和黄天厚土血肉交织的吴天明蓦然找到了创作的灵感。《人生》的拍摄使吴天明回到了自己生长的本土，回到了熟悉的风水人情：天高云淡下沟壑纵横，牧羊老人凝神远眺，麦秸垛里月夜谈情，旧式婚嫁绵延数里。在一派愚顽的大西北视域之中，影片塑造了当代农村青年高加林。

吴天明对高加林的定位"不是保尔·柯察金，也不是于连·索黑尔，而是一个彷徨于人生十字路口，还没有找到正确方向和坚定信念的青年典型"。[1] 高加林是农民的儿子，也是高考落榜的知识青年，作为懂得了文化价值和城市意义的新型农民，他本能地厌恶体力劳动而憧憬都市生活。他的人生抉择被演绎为爱情抉择，影片以抛弃农村未婚妻的行为象征了他对故土的决绝。但他的背叛很快就受到了惩罚——尚未在城市站稳脚跟便被再度发落农村，而当踏上故土的时候，无限爱恋他的姑娘已经远嫁外乡，一度似乎改变了的人生重新回到原点，高加林沉默地接受了命运。

影片没有对高加林施以简单的道德批判，而不无同情地表现了他在现代与传统之间的挣扎。由"英俊小生"周里京饰演的高加林敏感而脆弱，面对由两个女人所表征的农村与城市，他的内心充满情感与理智的搏斗。高加林的精神困境是理想与现实的冲突，他的焦虑反映了农村和

[1] 吴天明：《〈人生〉导演阐述》，《吴天明作品集》，张子良、竹子编，华岳文艺出版社，1989年版，第155页。

农民的困境，也反映了一代青年的心理愤懑。他所呈现的复杂多义，使《人生》成为 1984 年度中国最热烈的文化话题。有评论指出，高加林"集聚了当代中国农村的各种复杂矛盾，他是处于新旧交替期的当代农村的一个富有历史深度的典型形象"。[1]

吴天明自己曾检讨说，《人生》"明显地存在着历史观和道德观的错位"，意指一方面充分肯定高加林的个人价值，另一方面又热烈赞美传统爱情的至高无上，使某些观众把高加林误识为当代陈世美。[2] 其实，正是创作者的矛盾态度造就了人物的立体和意义的多元，并使影片具有了较大的社会思想含量。

在《人生》的镜头画面中，当时电影所迷恋的技巧至上的浮华毛病（譬如漫无节制的变焦镜头、无目的滥用的倒叙手法）已经荡然无存。对于自己熟悉的黄土地，吴天明准确地表现了它的地理风貌，到位传递了它的风俗人情，他把农民的生存和人文环境结合起来，把大自然的条件和人的气质和谐地呈现出来，使农民的形象具有了地域的概念与意味。

《老井》的创作是在《黄土地》（陈凯歌作品，1985）和《野山》（颜学恕作品，1985）的成功之后。陈凯歌对黄土地人类学式的考察将电影提升为历史反思的文化摹本，颜学恕以谐谑式的情节剧表现了农村变革的现状，这两部影片树立了农村话语的新范式。但吴天明对于《老井》的定位十分清醒："我绝不可能变成陈凯歌去拍《黄土地》，也不可能变成黄建中去拍《良家妇女》。我观念的更新，是在《人生》基础上的

[1] 王富仁：《"立体交叉桥上的立体交叉桥"——影片〈人生〉漫笔》，《文艺报》，1984 年第 11 期。

[2] 吴天明：《源于生活的创作冲动：〈老井〉导演创作谈》，《电影艺术》，1987 年第 12 期，第 6 页。

发展。"[1]

事实上,吴天明的创作态度就与其他导演很不相同。对于他这样一个和农村有着至深关系的人来说,乡土表达固然是艺术修辞,是概念言说,但更是亲情投射,因此他所创作的农村电影不可能像《黄土地》那样游离冷静,也做不到《野山》式的轻松调笑。他对农村酷烈环境的描述和对被剥夺的农民的刻画,充满了置身其间的切肤之痛:《人生》于城乡差别间揭示农民的焦虑,《老井》在生存困境中展示农民的隐忍,不论是哪一种情景,都浸润着设身处地的同情。

《老井》的原型是山西左权县严重缺水的石玉峧村,全村三百多人八十条光棍,儿童失学,少女多是文盲,村民们白天地里干活,晚上下山挑水,世代打井百余眼,但井井都是干窟窿。当吴天明和编剧郑义进村踏探,村干部领着他们在井边转,半村的人跟在身后边,二十几岁的党支书满面泪水地对吴天明说:"你拍电影要能给反映到上边,帮俺村打口出水井,俺全村人给你们立碑!"吴天明热泪滚滚,转身对摄制组讲:"改革使许多农民富了,但更多的农民还不富,石玉峧村的乡亲甚至没能解决温饱。《老井》不是去揭露阴暗,展示落后,是要通过我们的创作反映这个民族在苦熬苦斗,是说中国需要一种振奋起来的民族精神!"[2]

在表现民族苦熬苦斗精神的口号下,把《老井》"搞成一个实实在在的东西——实实在在的人,实实在在的事,实实在在的画面,实实在在的语言"成为创作共识。[3] 在拍摄现场,响彻整个剧组的就是"原汤

[1] 转引自李爽:《热血汉子》,《电影艺术》,1986年第2期。

[2] 毛果:《深山〈老井〉,一伙人——》,《毛果采访文集》,中国广播电视出版社,1994年,第291页。

[3] 吴天明、罗雪莹:《〈老井〉边的对话》,《文汇月刊》,1987年第12期,第41—47页。

原汁"四个字。

刚刚完成《黄土地》拍摄的张艺谋出任了《老井》的摄影师兼男主角孙旺泉，但吴天明"决不让《老井》靠向《黄土地》"，并扬言要"吃掉"张艺谋。[1] 所谓"不靠"，是指《老井》不求《黄土地》居高临下的哲学感；所谓"吃掉"，是要将张艺谋的才能化为吴天明的风格。为了"原汤原汁"的农民相，非职业演员张艺谋每天挑十几担水，背三块二百斤重的青石板，在阳光下脱衣暴晒，像农民那样只蹲不坐，用沙土搓糙皮肤。两个月过后，张艺谋的外形、气质、动作已和当地农民相差无几。

这样的较真精神散见在摄制组的各个部门，导演、摄影、录音、美工都把求真求实作为第一要义。当讲究、地道的制作过后，《老井》呈现了地道的农村生活场景——"倒尿盆儿""瞎子唱曲儿""人羊抢水""农民械斗"；地道的农民人物——孙旺泉、赵巧英、段喜风、亮公子、万水爷；地道的表演——在拍摄"井下活埋"段落时，为了找到奄奄一息的感觉，张艺谋和演对手戏的女演员三天没吃一口饭。

《老井》同样提供了一个生动的农村青年形象孙旺泉。他和高加林同样拥有知识，但却不再逃避苦难。面对父老乡亲的期望，作为长孙、长子、长兄的他依存了传统道德，放弃了爱情，永远地留在了老井村。在责任与爱情、事业与幸福、集体与个人的冲突之中，他选择了献身。孙旺泉是高加林的形象延伸——高加林是农村的反叛者，孙旺泉是农村的建设者；高加林体现自我追求，孙旺泉代表超我奉献，影片将他塑造为民族精神的象征。影片通过爱情抉择表现他的隐忍，通过不懈打井

[1] 毛果：《深山〈老井〉，一伙人——》，《毛果采访文集》，中国广播电视出版社，1994年，第289页。

描述他的坚韧。吴天明命名孙旺泉为悲剧英雄,认为他代表了民间最顽强的力量。

准确的风土人情和还原日常的细节使《老井》获得了写实的多义与丰富,赢得了导演同仁的高度评价。因《黄土地》蜚声影坛的陈凯歌连看两遍,热情洋溢地由衷赞叹:"朴素地说这是部挺了不起的电影。你说什么叫热爱人民?这就叫热爱人民!我这些年看片从不掉泪,今个完全不成了!我奇怪自己是怎么回事,觉得感情满足、宣泄了,看完全片这口气还喘不匀。"其他电影人也纷纷称赞影片的情感饱满和制作完整。[1]

吴天明曾发誓"要用《老井》超越《人生》"。他的话没有落空,不论主题深度,抑或形式处理,《老井》都实现了超越式的突进:它第一次从生存角度提出了农民的艰难,第一次在环境层面展现了农村的困境。而它"物质现实复原"式的乡土影像和乡民形象,第一次真正实现了第四代导演所倡导的"纪实美学"。

从《没有航标的河流》到《人生》再到《老井》,吴天明完成了一个优质导演的精神提炼和职业蜕变。

三

1989 年春,吴天明应邀赴美讲授中国电影,然而一场意外的政治风波使他滞留国外五年,不安定的生活使他体验了困顿,感受了失意与

[1] 毛果:《深山〈老井〉,一伙人——》,《毛果采访文集》,中国广播电视出版社,1994年,第306、307页。

彷徨。在异国他乡,他依然想执导演话筒,但不通英语,不了解美国文化,且无人投资。经济窘迫时,他甚至和女儿一起卖饺子度日。作为一个曾经叱咤中国影坛的热血骁将,吴天明痛心疾首,他渴望重新"出山",并心急如焚。1994年春,他结束了五年的海外漂泊,回到中国,开始筹措归队拍片。

吴天明旅美期间,中国电影从创作生产到发行放映都发生了很大变化。回到久违的电影圈,所见所闻,吴天明大有人事皆非之感。《老井》以后,他八年未碰过摄影机,丢了西影厂厂长的官位,丢了优质导演的地位,成为数万"北漂"文艺个体户中的一个。在新的起跑线上,吴天明能否再度崛起?

在吴天明最惶惑的时候,昔日的朋友向他伸出了援助之手:老水华在病榻上回顾人生,以自己的体验鼓励吴天明绝境重生;张艺谋比较代际差别,鼓励吴天明坚持创作《变脸》的剧本。第五代导演长于理性分析,第四代导演擅以现实主义手法写情,每个人都必须发挥自己的长项。《变脸》的剧本没有形而上的哲理,但有一种精神。这种精神狭义说是爱,广义讲是人与人之间的情。如果能把剧本中一老一少的人间真情写到位,那就是相当高级的作品。[1] 吴天明深受鼓励,随即把"虽世态炎凉,但人间仍有真情在"定为《变脸》的主题。

为了影片的高质量制作,吴天明请熟悉江湖艺人生活和四川风情的川剧行家魏明伦二度编剧,请第五代电影范畴的穆德远任摄影师、赵季平任作曲、周友朝任执行导演,作为各自专业的佼佼者,他们为影片注

[1] 转引自罗雪莹2003年底撰写的《为什么他眼里常含泪水》,此文曾于1998年第8期《大众电影》部分发表。

入了视听活力。

《变脸》讲述了一个寓言式的江湖故事。著名演员朱旭扮演的老艺人变脸王年近垂暮,孑然一身,妻儿皆亡。他急于将自己的变脸绝技传留后人,却又恪守"传内不传外,传子不传女"的祖训。他从人贩手中买回八岁的狗娃做传人,但很快发现"他"其实是一个她。狗娃聪慧乖巧,变脸王不忍离弃把她收做了徒弟。懂事的狗娃好心为变脸王捡来一个男孩,却意外地为他招来杀身之祸(男孩是当地一个富豪丢失的孩子)。情急之下狗娃冒死相救,从虎口夺回变脸王的性命。变脸王终于认狗娃为孙,把变脸绝活传给了这个虽无血缘关系却胜似骨肉嫡亲的女孩。

和吴天明以往作品的热切格调不同,《变脸》充斥着满目悲凉:社会不公、军阀横行、百姓愚劣,世间温暖唯在江湖艺人的手足情义之间。这种情义表现为变脸王和狗娃的相依为命、相濡以沫,亦表现为变脸王和戏子梁素兰的彼此尊敬、彼此体谅。名优梁素兰一心想向变脸王学习变脸技艺,但变脸王因他是半个女儿身(饰演旦角)而断然拒绝。梁素兰不仅没有嫉恨,反而十分谅解,依旧关爱变脸王,显出对江湖规则的尊重。当变脸王身陷囹圄危在旦夕时,他和狗娃一起仗义执言,挺身相助。在影片恶浊阴暗的社会背景下面,变脸王、狗娃、梁素兰三人之间的互救关系构成了富于感染力的情义主题。

影片的悲凉无疑包含了吴天明个人的精神体验。美国归来,他已沦为和变脸王一样的江湖中人,宦海沉浮,世态炎凉,是圈内朋友的帮助使他重新回到了导演岗位。他把自己的心境灌注在创作之中,于是就有了变脸王的凄苦和情义无价的感怀。影片竣工之后,吴天明真诚致谢:"是朋友们用信任和真情,支撑我度过了人生中最艰难的时刻,影片是

我对所有关爱我的朋友的一次真诚回报。"[1]

江湖艺人变脸王的多面性，流浪女狗娃的传奇性，男旦梁素兰的戏剧性，变脸技法的视觉性，川剧传统的地域性，这些元素使《变脸》的人文色彩和观赏价值并重，一经面世便广受好评。它不仅囊括了国内所有的电影奖项，还先后在东京国际电影节、莫斯科国际儿童电影节、印度新德里电影节以及德国、法国、意大利等许多国际电影节荣获最佳影片、最佳导演、最佳男女演员等四十多个奖项（邵氏电影公司 1998 年 5 月的统计资料），成为迄今为止在国外电影节获奖最多的中国影片。吴天明重新领回了导演执照，电影再次为他敞开了大门。

1997 年，吴天明以《非常爱情》温婉编织当代爱情神话，评论与市场皆反应冷淡。2002 年，吴天明以《首席执行官》制作"纪录性艺术片"，热烈赞扬青岛海尔集团领导张瑞敏的创业故事，毁誉参半。苍凉的《变脸》似乎是吴天明《老井》之后最成功的银幕投影。

四

在吴天明的个人历史上，除却农村三部曲的创作成就，最辉煌的就是重振"西影"的行政业绩了。1983 年 11 月，陕西省委任命吴天明为西安电影制片厂厂长（省委原计划让他担任艺术副厂长，他则表明自己不当副厂长，要当就当正的），连党小组长也不曾担任过的他同时兼任了厂党委书记。新官上任三把火，吴天明在就职演讲中提出"苦战四

[1] 转引自罗雪莹 2003 年底撰写的《为什么他眼里常含泪水》，此文曾于 1998 年第 8 期《大众电影》部分发表。

年，振兴西影"的目标，立志要把西影厂办成全国一流的电影企业——影片艺术质量第一，发行利润第一。

然而当时的西影厂在国内不过是无足轻重的边缘小卒：有影响的作品不甚了了，知名度高的导演屈指可数，不论人才或器材，都无法与"北影"或"上影"相比。对此，快人快语的吴天明快刀斩乱麻，把起飞的策略首先放在挖掘和培育人才的基础之上：他调整职能机构，大幅撤换干部，提拔富于进取精神的中青年业务骨干；他着手智力开发，成立教育处，开设技校，兴办学习班，鼓励职工到电影学院或其他综合大学进修，提高整体文化素质。

在系列改革措施当中，吴天明最负盛名的是起用新人，调用能人，树起了"西部电影"的标志性招牌。在吴天明的麾下，张艺谋拍了《红高粱》，陈凯歌拍了《孩子王》，田壮壮拍了《盗马贼》，黄建新拍了《黑炮事件》，周晓文拍了《最后的疯狂》，再加上颜学恕的《野山》、吴天明的《人生》《老井》、腾文骥的《海滩》，西影厂一时成了中国电影的重镇。短短几年之内，一个曾经默默无闻的小厂竟被誉为"中国电影创作的自由之岛""中国电影新浪潮的发源地"。[1] 荷兰电影节主席到西影厂参观，惊讶地感慨："你们是在小作坊里造原子弹。"[2] 身兼创作者的吴天明深知，只有优秀的电影制作才能带出企业的声誉："片子一倒，西影什么也不是！"

在吴天明当厂长的故事里，有大胆整治的政绩，有热情助人的佳话，

[1] 毛果：《沉重的翅膀——来自西影的报告》，《毛果采访文集》，中国广播电视出版社，1994年，第247、248页。

[2] 同上书，第250页。

亦有莽撞冒进的失误，至情至性的吴天明是一个有争议的人。卸任之后，有人说他是过大于功——过多追求艺术性的操作使企业负债累累。然而一个不争的事实是，正是这些不挣钱的艺术电影让西影厂闻名遐迩。

对照当年的军令状，吴天明领导下的西影厂实现了"出一流影片"的目标，但未完成"发行利润第一"的计划。或许，倘若没有当年的出走美国，心高气盛的吴天明也能于此有所作为。

五

以最低的起点造出最大的动静，吴天明的电影人生不能不说是成功。他的热情，他的率真，他的"牛"劲，都让人想起他所崇拜的崔嵬。作为一名曾经虔诚的私淑弟子，吴天明的艺术气质确乎与崔嵬接近，尽管他们的艺术地位并不能等同。

来自农村，表达农村，吴天明的电影显示了创作与情感的统一性。而他的败笔（《亲缘》《非常爱情》）则从反面印证了他对虚构作品的无法操控。就这一特点而言，吴天明的电影创作可以说是文如其人。

2005年1月，中国电影导演协会把第一个终身成就奖颁发给了吴天明。领奖现场，吴天明把十万元奖金全部捐献给了影片《老井》的诞生地山西石玉岇村，接到捐赠的村民即刻将石玉岇村改名为老井村。就这样，吴天明和他的《老井》走下银幕，回归到孕育了它的地理人文当中。

2005年

2010 年代

大时代小时代

在市场化转型的过程中，可能很少有哪一个领域像电影业这样在短暂的时间内实现巨大的"裂变"，于 2010 年后的短短几年内，商业影片迅速成为影院的主导力量，把中国电影推入了资本的大时代与文化的小时代。

资本的力量使电影业发生了如下的变化：

1. 冲散了原先稳定的导演群落，导演的构成不仅日益年轻化，而且越来越多地由编剧、摄影、美术、作家、电视剧导演、明星演员转行而成。

2. 一度盛行的"导演中心制"开始逐步让位给"制片人中心制"和"演员／明星中心制"，在市场的杠杆之下，决定影片制作成本和未来票房的已经是明星和投资人。

3. 编剧的工作由一个人变为多人，成为每一个环节都有专人负责的项目开发，明码标价的市场行为。

4. 电影制作热情拥抱类型，一系列脱胎于好莱坞的类型电影在市场上井喷式地涌现。

5. 与商业化、类型化相适应，明星策略不仅吞噬演员，而且扩展到

制片、导演等各个演艺行当。

6.营销先于制作，营销资金日渐加大，它以票房为目的，以网络为手段，"逆袭"主流话语，抢夺媒体资源，试图全面控制社会舆论对影片的影响。

在市场化、商业化、类型化、明星化、营销化的过程中，电影不再被视为"艺术品"，而被更多地贴上"工业"的标签。而肇始于 2002 年的"保卫电影院运动"为中国电影的工业复兴提供了必要的前提条件。2002 年初，法律允许私人资本投资电影，也允许民间资本加入院线的建设与改造，这个经济杠杆有效地撬动了濒临绝境的电影市场，影院和银幕数量日新月异地迅速增长，行业内几乎天天报喜，传送影院与银幕增加的数量。时至 2014 年，中国已有 4200 多家影院，23600 块银幕。

随着中国社会中产化程度的扩大，整个社会从精英文化转向消费文化，而对于消费文化，青年群体是绝对的主力。从电影实践来看，其题材和样式也全面"青春化"：追求时尚，投身潮流，在新的时代认知结构下，创作"21 世纪的 21 岁青年在 21 点看的电影"。

在国家新经济增长方式的刺激下，生活方式的多样化使得观众对电影的需求具有很大的差异性，这种不稳定的观众群体往往会被影片的营销模式所左右，为"明星效应"所导引，出现口碑与票房的逆向效应，造成"现象电影"的涌现。"现象电影"往往出乎意料，超出预期，引发评价冲突，造成事件性影响，并形成热闹的媒体话题。除却"粉丝电影"和"新类型电影"，某些艺术电影也会跻身其间。

最近一年间，话题性最强的"现象电影"当属《黄金时代》《归来》及《小时代》，它们分别讲述不同年代的不同故事，但都引起社会上的多极反响，形成文化界的对抗性争辩。

一

　　《黄金时代》是 2014 年最大的话题电影。在超级英雄、都市时尚、无厘头笑闹、枪战武打统治院线的当下，《黄金时代》显得格外与众不同，它冷静、舒缓、雅致：有文艺电影的诉求，以躲避戏剧元素与情节脉络的碎片式回忆表现了一个青年女作家的人生轨迹；有细腻的地域风情，一一铺陈了哈尔滨的雪、上海的雨、重庆的江水；有讲究的环境造型，逼真地再现了当年宾馆、饭铺、咖啡店及家庭的陈饰和摆设；有剪影式的文化人物群像，鲁迅、丁玲、许广平、胡风、梅志、茅盾、萧军、聂绀弩、端木蕻良、舒群、骆宾基、罗烽、白朗等一群个性鲜明、性格迥异的民国作家集体出现在银幕。通过萧红的遭遇，串起了东北文艺青年、上海文化旗手、进步作家、延安文艺主将以及抗战文学人物。

　　《黄金时代》堪称一部野心之作，编剧李樯用三年时间写作剧本，并选择了解构式的间离效果。主演们常常在表演中转头对着镜头述说，由剧中人变成局外人，比如萧红、萧军、端木蕻良的三角纠葛，在不同场景中的三个人口中是三个不同的版本，颇有"罗生门"效应。与此相对应，影片的故事线索也打乱了时空，人物于过去与未来之中随意穿越，前场是萧红、萧军在哈尔滨朋友家排话剧、过元旦，下一个镜头马上就切换到萧红与端木蕻良在西安寺庙信步漫游。而影片最大的特色是没有起承转合，没有起伏跌宕，始终平铺直叙，甚至少有背景音乐，以克制达成客观冷静。

　　导演许鞍华的创作涉猎极为广泛，几乎覆盖惊悚、武侠、名著改编、家庭情感、社会写实、政治动荡、性别困扰等不同电影主题，却不乏自己的人文关怀和美学趣味。在《黄金时代》中，许鞍华动用数十位

演技派明星，空间场景从北方的哈尔滨、北京、青岛延展到南方的上海、武汉、重庆、香港以及海外的日本，以一贯考究的环境造型、气氛刻画、细节铺陈，围绕萧红的人生铺排展现了30年代左翼文坛的众生相。他们是义无反顾的一群人，有福同享、有难同当，同吃一锅饭、同睡一张床。声名显赫的鲁迅能够对无名小辈出手相助，吃不饱饭的青年同仁可以典当衣服资助朋友出书，透过这些有情有义有抱负的人们，影片中的民国"民气十足、海阔天空"（影片广告词）。而中心人物萧红，就是这个自由时代的印证：无论经受怎样的离乱，她从不放下手中的笔杆，也不放弃对爱情的渴望。她敢于叛逆包办婚约，大胆私奔同居，也敢于抛夫弃子，投奔新的伴侣，她一意孤行地做着自己，在放任自流的时光里且痛且行。

也许是想要匡正原来的偏见，编导扬弃了神话表述框架，将一代文豪塑造为和蔼可亲的普通人——鲁迅不再横眉冷对，还与萧红讨论衣着，许广平则不上厅堂只在厨房；胡风永远伴随着美丽的妻子、嬉戏的儿女，温和替代了狷介；聂绀弩总是协调各种关系，如兄长般温厚；丁玲和萧红促膝谈心，还送了她一件战利品；萧军、萧红、端木蕻良合盖一床棉被，丁玲在男人们的揶揄中和他们挤睡在一间小屋。这些历史传说中的趣闻轶事，把曾被刻板化的左翼文人表现得平实而生动。

影片的长度几近三个小时，制片人覃宏刻意选择国产电影厮杀最激烈的国庆档期投放院线，在商业时尚电影狂飙突进的时刻，《黄金时代》以民国范儿的艺术片逆流而上，显然是一次有预谋的文化行动。虽然影片最终的内地票房仅为5151万人民币，但却获得文化界的赞许和各大电影节的垂青。输了票房的《黄金时代》赢了口碑，并和已经热闹了数年的"民国范儿"达成某种修辞共振，让影片和历史建立起某种想象性

的对话关系。

任何怀旧都与当下相关，时尚的文化橱窗"民国范儿"是在对当下文化生态强烈不满的情绪中建构出来的。在与当代知识分子宣泄式的比较对照下，胡适、傅斯年、钱钟书、陈寅恪、蔡元培等历史文化人物得到高度评价，他们那些曾被历史隐去或被后人忽略的种种人生细节被一一发掘出来，以其博学映衬教育失范，以其独立反讽犬儒主义盛行，而他们的刚直不阿、卓尔不群的士大夫气质更是被津津乐道，并树立为"民国范儿"的楷模。

但是，构成《黄金时代》叙事脉络的是更加富于戏剧性的左翼文青；作为革命的文本，他们和起伏跌宕的新中国历史有着更为直接的关联。跟今天的"北漂"一样，当年的他们从乡村来到城市，在亭子间蜕变为都市摩登。他们以文学介入社会，呼吁个性解放，描述社会贫困。他们投身社会革命，身体力行地追求恋爱自由，反抗压迫与不公，成为那时的思想先锋。然而在1949年之后的政治运动中，他们所标示的左翼文化的意义不断变更，"阶级斗争"的外延不断扩张，"个人主义"的内涵日趋弱化，直至作为资产阶级糟粕被彻底扫入历史的垃圾堆。与左翼文化的价值嬗变相对应，他们的命运也随之步入悲剧：漂泊的萧红在战乱中病逝香港；投身延安的萧军先为王实味与党相左，后因"文化报事件"被逐出文坛；1955年胡风被定罪"反革命集团"，在狱中耗尽了最好的年华；舒群、罗烽、白朗于1958年被打成"舒罗白反党小集团"；聂绀弩连续遭受胡风案件、反右运动牵连，1967年又因"现行反革命"被判无期徒刑；而丁玲于五六十年代劳改十二年，监禁五年。影片策略性地略过灾祸、冤屈和苦难，把这些有着强烈政治符号的人物还原为一群青春盎然的青年，截取他们波折一生中最灿烂的早年时光，以情爱为轴

心、以放逐为线索,在爱与青春、自由与梦想的故事里述说一段"民气十足、海阔天空"的时空,让这些早已淡出历史的风流人物再度回到人们的视野之中。而这样一群与社会抗争的青葱人物同时也填补了过往民国描述中所遗漏了的左翼形象,为精英化的"民国范儿"增添了青春色彩,使经典化的民国披上了革命的外衣。而更有意味的是,影片潜在地连缀了20世纪中国政治翻云覆雨、起伏跌宕的历史脉络。

《黄金时代》的"民国范儿"也引起了一些人的不满,其中较有代表性的观点认为:影片承接"民国范儿"的历史意念,延续了对旧时代的美好想象,并填补了前者在叙述上的某些空白。但言说方式的成功依然不能填补概念本身的虚幻,所谓"黄金时代"依然是一剂历史鸦片催生的一场文青意淫。[1]

评论人认为:经历过革命与资本双重洗礼的当今中国,士绅学人与名门闺秀的"民国范儿"早就失掉了再生的土壤,作为互联网主力的文青们将掺杂青春理想元素的所谓"黄金时代",以朋友圈的方式扩展传播,各自取用的只是廉价的感情故事或励志传奇,而隔绝了历史和现实所赋予的前提条件和社会规则的理想只是卧榻上的一剂鸦片,何况"革命浪子"的狂热理想主义本来就是以虚幻的乌托邦主义和天堂主义为归宿的。

《黄金时代》的历史讲述受到后现代主义的影响,追求布莱希特式的间离效果,但依然受到制造历史幻想的指责。这种指责主要源自对民国热的意识形态批评,即认为赞美民国是挑战大陆主流历史和现实政治的表述,是对旧时代的病态缅怀。

[1] 徐鹏远:《黄金时代:后民国范儿的又一场意淫春梦》,凤凰网文化,2014年10月13日。

二

张艺谋的《归来》把时间拉到了"文革"后的70年代——阔别家庭二十年的政治犯陆焉识（陈道明饰）兴冲冲地从劳改营归来，却发现妻子冯婉瑜（巩俐饰）已患失忆症辨认不出他是谁。为了唤起妻子的记忆，陆焉识试用各种能够接近她的身份，时而是修理工，时而是读信人，但所有这些努力都未奏效，他永远地成为妻子身旁的陌生人。然而，认不出丈夫的冯婉瑜却天天要到火车站等候陆焉识，无论刮风下雨，从不间断。酸楚的陆焉识只好举着自己的名字站在妻子身旁，日复一日地等待着"自己"的归来。夫妻二人近在咫尺，却永隔天涯。

张艺谋曾说，透过表层情感故事折射历史和文化是他一直渴望的创作。《归来》可以说是一次标准的尝试。影片大量铺陈夫妻执拗相守的虐心细节，反复变奏当年催泪电影《渔光曲》的凄婉曲调，不断渲染相见不能相认的无奈与悲凉，暗示失去了的永远失去，无尽的压抑已是男女主人公的生活常态。这里的"归来"是指男主人公陆焉识的归来，在片中处理为三段：第一段是从劳改农场逃回来，管教人员追捕，女儿检举，妻子伤别。第二段是平反释放归来，妻子失忆认不出自己，于是设计各种情景，反复表演"归来"情景，试图唤醒妻子的记忆。第三段是"归来"多年之后，陆焉识放弃了唤醒妻子的努力，无奈地接受了自己的"缺席"，每天陪同妻子伫立车站，和她一起期待"陆焉识"的归来。《归来》的格局很小，叙事也很平缓，无论结构框架抑或修辞方式都显得锐气不足。

尽管张艺谋热衷于电影类型或风格样式的探索，但他的每一部作品几乎都招致不同程度的文化争议，平稳的《归来》也未能例外，而两种

完全对立的意见都关乎这部家庭情节剧背后的政治意味。前者说张艺谋用犬儒态度弱化"文革"伤痛，抽离小说原著中最黑暗的劳改部分，以夫妻情爱替代政治批判。后一种声音来自《亚洲新闻周刊》的主笔刘浩锋。[1]他将《归来》与苏联格鲁吉亚电影大师阿布拉泽的《悔悟》相提并论，说《悔悟》以解构苏共社会主义价值观而误导苏联民众思想，推动了苏联社会的解体。而《归来》就是中国版的《悔悟》，其解构主义的表现手法、电影语言风格、语言背后的政治诉求、西方犹太血统顶级导演的叫好、相关业内文人的互捧，都可以看见西方文化战略的精致部署。他严重警告：《归来》具有解构社会主义价值的心灵殖民效应，它的公映是西方吹响摧垮中共意识形态的集结号。

在张艺谋三十多年的电影创作生涯中，确实不乏政治反思作品，比如纵贯新中国历史的《活着》，涉及反右运动的《我的父亲母亲》，触碰"文革"的《山楂树之恋》。比之《红高粱》的张扬、《活着》的宏大、《满城尽带黄金甲》的奢华，《我的父亲母亲》《山楂树之恋》《归来》这三部表述当代的影片都采取简约风格，把人物情感纠葛置放在前景，将政治因素推为远景，以质朴的结构讲述婉约的爱情故事，以有限的社会空间为情节留白，以克制的影像让疏离的叙述蕴含意味。比如《山楂树之恋》中，领导一直说它开的是红花，但结尾镜头里挂在枝头的却是白花。这样的错位如同一个隐喻，暗示当时人们无可奈何的言不由衷。影片对"文革"的批判也是间接传达的，以男女主人公傻笨并躲藏的爱情指涉时代的蒙昧与压抑。同样是"文革"背景，《归来》虽然有逃逸追捕的惨烈场面，但更多的影像还是给了夫妻挚爱情深，空间只有"家——

[1] 《以揭露的名义渲染丑恶摧毁主流价值》，党建网，2014年6月3日。

传达室—火车站"的三点一线，情节剔除动荡癫狂的历史过往，试图通过简单的故事、平实的生活表象、中国式的忍耐折射时代的残酷和人们所遭受的精神折磨，有意以个体生命的创伤规避整体的社会批判。

就是这样一个克制的小作品竟然引起了那样强大火力的批判，说明影片戳到了社会病灶的一个痛点，即如何对待"文革"历史。《归来》以细节还原的策略，通过道具、服装、食物、社会行为、私人戒律带入年代特色，让观众在细微之处感觉当时的生存氛围，且没有"大团圆"的结尾。这种处理的深意就在于揭示回避历史的悖谬——破碎的镜子无法重圆，撕裂的伤疤不能愈合，遗忘无法获得心灵的解放，所谓归来是根本不可能的归来。而刘浩锋高压式的批判犹如一个反面例证，活灵活现地重现了那个极端年代的穿凿附会。

三

比之40年代的许鞍华和50年代的张艺谋，80年代出生的郭敬明自然会和自己的时代——当下社会对话。

由郭敬明编剧、导演的电影《小时代》上映首日的排片比就占到45%，而影片票房两天过亿、三天过两亿、六天过三亿，从2013年的第一部到2015年的第四部，《小时代》系列一共赚取票房17亿人民币。影片的观众主要是"90后"青年，数量庞大的郭敬明粉丝与其他观影人群构成泾渭分明的两个阵营，对电影价值取向展开激辩，使《小时代》成为电影生产的一个特殊案例。

《小时代》可以说是中国的第一个"互联网电影"。它的故事发生在

互联网时代的主要用户群中，影片上映前就曾在网络上引发大讨论，而它的目标受众正是网络讨论、点击率和数据流的参与者——十几二十岁的青少年。在对这些数据充分分析的基础上，《小时代》制定了自己的目标观众、制作方式及营销策略。或者说，它的生产制作和营销推广从一开始就与一般国产影片的做法相左，而尝试了"大数据时代"的电影生存之道。这位从作家转型到导演的青年，将他的文学粉丝转化为电影观众，又通过粉丝群体带动其他观众。在一轮轮的话题炒作和明星见面活动中，不同观众群的观影趣味和价值取向被逐步细分。《小时代》在北上广之外的畅行同时也标示了二三线城市影院的激增与小镇青年的生活诉求，看盗版光盘长大的一代青年转变了电影院里的精英口味，21世纪前十年武侠巨制时代中年男性观众对票房的主导权已经让给了"80后""90后"的电玩青年。

《小时代》的故事发生在时尚的上海，主人公顾里、林萧、南湘、唐宛如是四个形影不离的女大学生。她们出身不同，经济条件各异，但在富家女顾里的笼盖之下，彼此分享着快乐与忧伤。与这四个花季女子相对应的还有顾源、宫洺、简溪、崇光等四个男生。他们和女孩们相恋相伴，一起走向社会，步入职场，经历爱情。

除却这些花样年华的青年，《小时代》的另一个银幕形象就是作为东方明珠象征的大上海。郭敬明在采访中曾不断提到，他的"小时代"系列是"要记录这个时代"。而他的上海就是一个再次融入跨国市场潮流的历史标本，资本的逻辑渗入生活的每个角落，一切都要经受经济价值的考量。人的情感也统统建立在等价交换的基础之上，所有的纠葛背后都离不开资本那双巨手。资本的运转带来了都市的繁荣，也让它冷酷无情。

《小时代》四部曲有一个越来越悲凉、越来越凄楚的情节过程。在《小时代1》里，主人公们是无忧无虑的大学生，基调是纯真、青涩而美好；《小时代2》里主人公们告别校园，进入物欲横流的社会，资本与权力日渐峥嵘；《小时代3》与《小时代4》里的生活张开了血盆大口，职场阴谋、情场伤害、身体疾病逐次降临，而一场意外的大火将所有的主人公吞噬，最后只留下故事的讲述者林萧在回忆中孤独老去。上海和寄生在它躯壳里的年轻人们一起，变为疯狂物欲和蓬勃生机的双重隐喻。

《小时代》的主题似乎是想表现青年个体在冷漠自私的资本开发时代的无所适从，通过人物个性的碾压造成修辞上的批判，但影片极端物化的美工造型恰恰是对资本高度认同、无限迷恋的"异化"效应。片中处处充斥LV、DOLCE&GABBANA（D&G）、HERMES、GUCCI、DIOR、CHANNEL、PRADA的服装、包饰、鞋帽，不管那些青年主人公们面临怎样的生存困境，也无论置身怎样的空间环境，他们的每一次出场都必然是华服靓装，他们的周围必然布满琳琅饰品。影片似乎在为观众普及奢侈品教程，摄影机一次又一次地掠过那些灼人眼球的漂亮衣橱、精致餐具、高档家饰。这些林林总总的各路名牌如同路标符号，无所不在地嵌入文本肌理，连同人物的外貌、神态、动作及语言，成为《小时代》的形象标签。据艺术总监黄薇说，《小时代》中的服装总共超过三千多套。

《小时代》中的奢侈品不仅代表着一个人的身份，而且表征着尊严与品行。四部曲中的第一主角顾里可以说是影片奢侈品逻辑的体现者：她是大上海有样貌、有才华的富二代，她最大的兴趣就是赚钱和买奢侈品，虽然她能恪守友谊与爱情，但平常的交际方式总是以金钱为标准。于是《小时代》成为一个断裂的文本，一群拜金主义者的悲喜剧，其人

物时而被上海这座金钱魔都所压榨和操控，充满悲情；时而纵情于它的浮华与富贵，心甘情愿为金钱和名牌彼此撕咬。影片的特点因此被概括为帅哥靓女的情爱、奢侈浮华的炫耀、金钱主宰的工作伦理以及西洋广告模特为蓝本的审美取向。

作为2013年的现象级影片，《小时代》上映三天，便在网上掀起轩然大波。一面是票房大卖，两日破亿，一面是义愤填膺者的破口大骂。为《小时代》点赞的批评者认为郭敬明有三个张艺谋、冯小刚等大导演不具备新武器：一是不玩人性玩年轻人的痛点；二是不玩明星玩粉丝经济；三是不玩编剧玩大数据。[1]持中立态度的观众认为，《小时代》迎合了这个社会的富强潮流，将中国梦表述为金钱梦，体现了20世纪50年代以来全球性的青少年文化现象，是资本大时代与意识形态小时代的表征。激烈的批判观点则认为，《小时代》中那些被柔光镜过滤了的生活场景远离现实，导演肆意挥洒消费符号凸显商品拜物教意识，整部电影就像一袭华美的睡袍，上面爬满了虱子。[2]权威的《人民日报》发表了题为《小时代和大时代》的文章，批评郭敬明的《小时代》以物质主义和消费主义引导社会思潮，以小时代、小世界、小格局遮蔽甚至替代大时代、大世界、大格局。文章特别指出个人或者小团体的资本运作的成功可能导致一个时代的人文建设失控，因此"不能无条件纵容《小时代》2、3出现"。[3]

中国电影常常会因泛政治化或泛艺术化而招致意义"超载"的责备，

[1] 金错刀：《郭敬明〈小时代〉破10亿的秘密武器》，百度百家，2014年7月21日。
[2] 任姗姗：《商业包装的伪理想》，人民网，2013年7月4日。
[3] 《不能无条件纵容〈小时代〉2、3出现》，人民网，2013年7月16日。

《小时代》则与之相反，它是因为泛个人化和泛物质化遭受了意义"卸载"的批评，而且成为一个全社会都参与其中的文化现象。从第一部开始，郭敬明就被贴上拜金主义、影楼美学、粉丝圈钱等种种标签，截然不同的评价撕裂了中国，但没有阻挡住影片的继续拍摄与发行，从 2013 年到 2015 年，郭敬明两年四部，四部电影采取两两套拍模式，与国内导演一部电影大约耗时两年的节奏相较，可以说郭敬明两年完成了别人八年的工作。而《小时代》的四部曲也是当代电影史上少见的大系列。

《小时代》和《了不起的盖茨比》在中国前后脚上映，两部影片的历史背景不同，故事内核却很接近。《小时代》表现 19 世纪 90 年代经济迅速崛起时的都市幻境，《了不起的盖茨比》反映一战结束后美国的纸醉金迷，因为郭敬明的个人经历与片中人物相仿，所以人们戏称他为"了不起的盖茨比"。其实他的成长过程更像是觊觎盖茨比的尼克。自 2000 年以来，郭敬明从一个四川小城自贡的高中生，逐次由作文大赛一等奖、畅销书作家、杂志主编、中国作家首富、文化公司董事长、电影导演步步攀登，直至成为自己未完成学业的上海大学的客座教授，在刚刚三十岁的时候便集作家、导演、教授于一身。如今的郭敬明是版税过千万的作家，一家有着六十多名员工的老板，一位坐拥 17 亿票房的电影导演，一个在大上海拥有多套豪宅的富豪。虽然郭敬明在生理上是一个不足一米六的矮个子，但他的心理壮硕，对自己的才华颇为自信，甚至认为自己就是中国梦的典型，因为所有的辉煌都源于强烈的成功欲望。他曾经说："我是很认真地想要拿第一名，用尽全力地，朝向那个最虚荣的存在。"[1]"富二代们含着金钥匙出生，生下来就拥有我今天

[1] 杨林：《郭敬明：一有机会 追求极致》，《新京报》，2013 年 8 月 7 日。

的一切，我什么背景都没有，就靠聪明、努力和奋斗，我享受我的劳动成果。"[1] 就是凭借这股顽强的拼命精神，从四川盆地走出来的郭敬明把自己从尼克变成了盖茨比，银幕上他制造梦幻魔都，银幕下他引领时尚潮流，"了不起的郭敬明"用不凡履历实现了他个人的中国梦。

结　语

《黄金时代》《归来》《小时代》可以说是三代导演，三个时态，三种主题。从观众反馈看，《黄金时代》是文艺青年的最爱，《归来》赢得中老年观众的眼泪，《小时代》更多受到低龄青年的追捧。事实上《小时代》在小城镇更受欢迎。影片的华美服饰满足了小镇青年观看并模仿现代时尚的欲望。那些身处现代化边缘的观众热切地张望着《小时代》里的香车宝马、名牌服饰，以替代性满足弥补着自己的都市缺憾。

电影是社会的晴雨表，《黄金时代》和《归来》指涉了中国知识分子在由前现代社会向现代社会转型过程中的心理创伤，而《小时代》的都市想象则表征了镀金时代的精神分裂，摄影机捕捉历史光谱，让观众在既熟悉又陌生的世界里温故知新。

这三部影片之所以能够成为媒体事件，是因为它们触碰了当代中国人的精神问题，可以说是一种时代之问。什么样的时代是黄金时代？处于大变动中的中国人在追寻新的价值观与新的生活方式，这三部电影表征了他们的困惑与追寻。

[1] 《郭敬明：我什么背景都没有，只能靠努力》，中国文化传媒网，2013 年 8 月 9 日。

导演张一白最近这样总结中国近三十年来的电影走向：第四代是文学的一代，第五代、第六代是影像的一代，而当下则是电玩的一代。[1]玩游戏长大的一代对快感狂热求索，把反抗和原创的力比多宣泄于日常生活的愉悦，最近的中国票房奇迹似乎也从侧面说明了这个特点，"娱乐至上"的初潮推动了社会消费的增长。也解构了原有的道德尺度和美学规范。

《黄金时代》《归来》《小时代》这三种文本所反映的年代都是中国社会转型的特殊时刻，但在价值观分裂的当下，这些试图阐释历史、表现历史的影片只能是断裂的文本。

<div style="text-align:right">2015 年于北京</div>

[1] 《当代电影》，2015 年第 8 期。

女导演们

中国妇女的解放始终依附于民族解放，裹挟于社会潮流，换言之，中国妇女的解放是有先决条件的：她们因自身之外的目标而被"解放"，只要目标有所变动，妇女的地位就随之摆荡。在从计划经济向市场经济的转型过程中，中国似乎由"无性化"社会重归"性别化"社会，性别差异再次被凸显出来。

女导演作为文化精英，一方面承担社会形象塑造的责任，一方面又和普通女性一样，受到性别差异的制约。在男性为主导的电影业中，女导演的创作状态颇有象征意义。胡玫、李少红、李玉、徐静蕾、薛晓路、金依萌等几位女导演应该说是当下中国成功的电影人，无论在商业票房和专业职场，都获得不一般的成就。而她们的发展路径也是一个不断选择、不断转向的过程，其中有抗争，亦有妥协和顺应。她们的创作轨迹体现了电影人的生存策略，也反映出当代女性的社会化方式。

一、胡玫：体制内运作与男性英雄塑造

曾与张艺谋、陈凯歌同窗的胡玫现在依然和他们一样，是当下中国

影视界中的翘楚。作为最具代表性的女导演之一，媒体对她作品的评价常常是"恢宏""大气"，而她所热衷的宏大叙事也往往带有强烈的国家色彩。

但胡玫是以性别表达蜚声影坛的。她1984年导演的《女儿楼》灵动而惆怅，出人意料地大胆表现了军中女护士悸动的春心和压抑的爱情，被称为亚洲第一部女性主义影片，获得广泛赞誉。

胡玫第二部影片就远离了女性，拍于1986年的《远离战争的年代》取材退役老兵生活，设置历史回溯视点，从赋闲晚年穿越战争年代，感悟老有所为，捐助山区小学，呈示一个老战士个人情感的社会升华。

凭借这两部影片，胡玫获得了电影家协会、《当代电影》杂志、《中国电影报》三家权威电影机构联合评选的"十大青年导演"称号。

80年代后期娱乐化风潮兴起之际，胡玫迅速转向，拿出了《无枪枪手》(1988)、《江湖八面风》(1990)、《都市枪手》(1992)等商业电影。变革前夜的电影业不断下滑，艰难维系，困顿之中胡玫转战电视业，接连拍摄了电视剧《新兵小传》、电视片《姊妹迷踪》、连续剧《无尽的爱》。

当陈凯歌、张艺谋以老中国寓言频频在国际电影节获奖时，胡玫选择了一条务实的路线：创办公司，拍摄广告，制作电视剧，把市场化生存作为第一要义。90年代前半期，她制作了改编自香港女作家梁凤仪小说的电视连续剧《昨夜长风》，以"回归"和"商战"迎合经济腾飞的现实需求；拍摄了中央电视台的《女飞行师长》，以军人魂魄应对主旋律精神。这时的胡玫已褪掉了青年导演的"文艺范儿"，而显出与市场互动的敏锐感觉和操作能力。

胡玫事业的第二个高潮是在1998年，她制作的电视连续剧《雍正

王朝》全国热播,收视率不断攀升,成为各大电视台收视排行的第一名。而此剧审查的非常过程也被相关人员惊呼为"奇迹":一次通过,一集未删,一集未改。《雍正皇帝》的制片人罗浩曾在十二人中遴选导演,胡玫因《昨夜长风》入选,她拿到机会后不负众望,创下最高收视率,并同时获得飞天奖、金鹰奖、五个一工程奖、优秀电视奖等多种奖项,被评为中国十大优秀女导演、双十佳电视剧导演。凭借在电视界的突出业绩,胡玫再次晋身著名导演之列。

《雍正王朝》之所以备受关注,更内在的原因是它把雍正皇帝这个传统话语中的暴君塑造为励精图治的铁血改革家,翻了历史的案,又合了当代的辙。《雍正王朝》的成功使胡玫看到了主流话语护航下的巨大商机,于是便沿着体制内的精品路线继续走了下去。

2000年,胡玫身兼制片、导演二职,执导了反腐电视剧《忠诚》,该剧被中宣部列为"建党八十周年献礼剧",央视以750万元买断,创国内现实题材作品天价,收视率数周位列榜首。

2004年胡玫执导三十集电视剧《香樟树》,通过三位女主人公的个人命运折射中国社会的变化图景,获得2005年飞天奖优秀电视剧奖。

2005年胡玫执导兼制片的《汉武大帝》再次荣登央视排行榜首位,并以1.2亿元的贴片广告刷新央视历史记录,获飞天奖优秀电视剧奖、最佳导演奖。

2006年胡玫的新剧《乔家大院》再获飞天奖优秀导演奖,成为国内第一个连续两次获得该奖的导演,《乔家大院》亦获得国外认可,夺得首尔国际电视节最佳长篇电视剧奖。

此时的胡玫虽非大银幕一线导演,却是电视界举足轻重的人物,2008年她被中国广播电视协会评选为"中国电视剧最具影响力导演"。

胡玫在一次采访中说，以前认为只有电影奖项才是导演的桂冠，但如今电视剧的成就也让她感到欣慰和满足。

在电视界风生水起的胡玫对电影也未完全忘怀，2002年她执导了中奥合拍片《芬妮的微笑》，讲述奥地利少女芬妮与中国留学生马云龙相爱结合，远渡重洋在中国度过坎坷一生的故事。该片以中奥建交三十周年纪念为契机，是一部具有外交意义的作品。

胡玫近年来影响最大的电影作品是《孔子》。此片由中国电影集团投资，其半官方的体制优势为影片的发行提供了特殊便利：拷贝制作数量达到2500个，将热映的《阿凡达》2D版撤下以保障最佳档期。《孔子》于2010年1月22日上映，2月11日票房突破亿元，胡玫成为国内首位进入"亿元俱乐部"的女导演，但她自己强调说《孔子》的意义"远远超过它的票房带来的价值，而且它本来就不是一部商业片"。

评论界这样归纳胡玫的成功："胡玫历史剧的文化策略选择直接受到了国家文化与市场文化、意识形态和消费市场两方面共存的现状的影响，在大众文化方兴未艾、蓬勃发展的形式下，在主流意识形态的严格操控下，在追求利润最大化的商业势力汹涌而入甚至主宰文化市场的情况下，三方实施了最大程度的共谋，各种形式的文化产业以合法合理的身段和姿态周旋于官方、大众市场之间，最大限度地追求其投资的回报，采取了为现实而历史的文化策略。"[1]

关于对历史题材和帝王形象的热衷，胡玫自称是追求"新历史主义"风格，但她对这个词汇的使用和学术研究中的概念并无关联，只是对个

[1] 荆博：《胡玫导演"新历史主义"理念研究》，中国传媒大学2008年硕士论文，第33页。

人创作的一种形象化说法。

她在《"新历史主义"艺术的宣言——〈汉武大帝〉电视剧导演阐述》中提到："我更明确地在艺术上尝试探索一种新的历史表现形式和表现风格。这种风格，我称之为'新历史主义'或'新古典主义'。所谓新，就是以现代的审美眼光，重新估价和表现古典与历史。所谓新古典主义的主要风格在于用最现代的技法来处理故事情节及结构，强调节奏和速度，大量使用现代语言，准确而有限地使用文言和古典语汇，力求使现代人在感情和心理上无隔膜地切入古代社会。"

胡玫的帝王形象塑造，被评论者称为"强力崇拜"，并批评她"一味地塑造作为统治者的封建帝王形象，好像有了一个伟大的完美的帝王，国家就能够强盛，人民就能够幸福；可是这与当代提倡的民主和自由是背道而驰的，这是一种落后的历史观，是一种缺乏人文关怀的倒退"。胡玫针锋相对，称"如果有机会，我还要拍帝王戏"。她认为，社会上普遍流行反对崇仰古代帝王将相，反对正面描写古代王朝与制度的历史观，这是一种无视中国历史文化的狭隘观念，而她拍摄《雍正王朝》和《汉武大帝》就是要颠覆上述历史观。从弘扬民族精神的角度，重新审视中国历史；从有利于国家发展的角度，重新评价历史中的伟大帝王。胡玫把帝王叙事纳入英雄神话，毫不掩饰自己对英雄的崇拜："英雄对一个民族的提升太重要了！我觉得近代男人都萎靡了，我渴望英雄。黑泽明电影中的英雄振奋了二战后的日本，我们为什么不能在千百个荒淫皇帝中塑造一个好皇帝。"因为作品中常有精彩的权谋争斗，胡玫甚至被媒体戏称为"权谋女宗师"，但残酷的宫廷倾轧在她微言大义的国家话语里被形塑为雄才大略的威武范式，着上了合乎情理的正面色彩。

在奉行英雄叙事的同时，胡玫也明确表达了对"女性创作"的刻意疏离，"我是一个英雄主义者，我很崇拜英雄。非常可悲的是，现在这个社会就是一个男人的社会，真正推动一个历史前进的还（多）是男人。我不是一个女权主义者，我就想，那我们应该让男人做成什么样子。"[1] "到了一定的年龄我发现，女人的命运已经不足以吸引我的眼球。一个女孩的成长过程大体就是这么一个阶段，如果没有特殊的经历，女人基本上都比较善良，喜欢梦想，比较浪漫，这些特质都千篇一律，在我的眼里，就显得比较苍白。不如男人步入社会和推动历史发展来得那么丰富，那么多层面。"[2]

对男性英雄形象的出色塑造使胡玫的作品提携了一批中年实力派男星，而胡玫也以擅长选用男演员著称。在胡玫的帝王剧、儒商剧和反腐剧中，这些男性明星双重地成为智慧与魄力的化身。反之，这类作品中的女性形象就相对乏味贫弱，常被批评为缺少个性特征或选角不当。

国家主义的历史叙事使胡玫成为主旋律精品的代表性导演，在近三十年的影视活动中，她积极寻求多方支持，稳健地开拓出一片个人的天地。

二、李少红：市场化生存与女性策略

和胡玫以艺术片面世的经历不同，李少红的第一部作品就是商业

[1] 《中国新闻周刊》，2006 年第 9 期。

[2] 同上。

电影。

　　1988年,李少红首次独立导演,拿出的是惊悚片《银蛇谋杀案》。影片精心营造悬念与惊险,在80年代粗制滥造的娱乐片中独有品质,让人们对这个年轻的女导演刮目相看。李少红是较早尝试商业片的第五代导演,这种开放的态度以后一直贯穿在她的创作之中。

　　真正奠定李少红职场地位的是她在1990年导演的《血色清晨》,这部改编自文学大师加西亚·马尔克斯的小说《一场事先张扬的谋杀》的影片,将异域的叙事模态搬演到中国银幕,讲述古老的处女膜情结在今日山村如何酿成杀人大祸,变拉美魔幻为中国现实,且真切得令人触目惊心。影片获得系列大奖,李少红一跃成为先锋导演。

　　接踵而至的《四十不惑》是都市情感片,讲述一个京城摄影师在接纳农村前妻遗子时所遭遇的家庭纠纷。影片尝试用影像结构对应心理活动,男主人公的意识是摄影机运动的基点。李少红这样解释:"我认为《四十不惑》不能说是'女性视角'的消失。我只是主观地把一个男性化的故事演绎成了另一种模样。我把男性的心灵比作一个子宫,在那里男人是软弱的,可以和女人进行真实的交流。……我按照这个意思编织《四十不惑》,改变了刘恒的故事形式。这也可以被看成是一个女人对男人心灵的认识。"[1]

　　1994年的《红粉》是李少红女性策略的有力彰显:主题设定为20世纪50年代初期的妓女改造,但改造只作为情节的起点,中心结构却是两个从良女子与昔日嫖客的红尘姻缘。于是,由妓女题材、江南情调、女性命运所共同酿造的丰富与细腻为《红粉》赢得了票房,并先后

[1] 许伟杰、刘翔主编:《世界女性导演》,浙江文艺出版社,2006年版,第252页。

获得1995年西柏林国际电影节银熊奖,1995年全国大学生电影节最佳导演奖,1995年上海电影协会、文汇电影时报十佳影片奖,1996年第27届印度国际电影节最佳影片金孔雀奖。

紧跟其后的《红西服》从历史回到现实,影片原名《幸福大街》,反映国有企业改革时工厂倒闭、工人下岗所激化的家庭问题,幸福大街不幸福,但影片的叙述主体却是一位坚韧的女工,她的豁达和乐观带来了一个光明的结尾。《红西服》票房惨淡,反响平淡,李少红从此将事业重心转向了电视。

1996年李少红首拍长篇电视连续剧,将目光锁定在曹禺的《雷雨》上。这部诞生于新文化勃兴年代的话剧经典受西方表现主义风格影响,形式上贴近三一律,以紧张的人物冲突表现激烈的反封建主题,李少红把一天内演绎的四幕戏拓展为二十集连续剧,变繁漪为叙述主体,从她的角度展开情节,将原来的社会批判主题置换成爱情悲剧主题。有评论者指出,电视剧《雷雨》只是借用了话剧雷雨的人物关系,而重新书写了一套故事,注入了编导的现代意识。李少红的大刀阔斧一方面顺应电视剧的观赏特性,照顾中老年女性观众的喜好,另一方面也反映了她对女性问题的思考。对此她曾说:"我们应走出定势,去反映女人的个人存在价值,反映她的复杂的个性状态,而不只是为历史和社会而存在。"[1]

1995年,李少红和丈夫曾念平、老友李小婉联手组建了北京荣信达影视艺术有限公司,李少红负责导演创作,曾念平担任摄影师,李小婉

[1] 张卫、应雄:《走出定势——与李少红谈李少红的电影创作》,《当代电影》,1995年第4期。

为制片人。"李家班"的开山之作是历史剧《大明宫词》。

《大明宫词》长达四十集,在宫廷斗争的背景上讲述武则天与太平公主母女两代女性的人生历程,留学西方的编剧郑重、王要撰写了莎士比亚式的对白和旁白,曾念平提供了电影式的考究摄影,香港著名美术师叶锦添设计了出类拔萃的服装道具。于是,《大明宫词》以精致华丽、富于格调的制作水准给古装电视剧带来了一场"美学革命"。

不同于胡玫处理历史的民族国家宏大视角,李少红对于唐朝宫廷的表现更加私人化,她刻画的不是盛世万象,也不是乱世风云,而只是一个女人在宫廷里的情感生活:"太平是这个戏的主要叙述角度,我们设计她是一个为感情活着的人,武则天则是因权力而牺牲情感,她们形成强烈的矛盾。其他派生出的人物是她们周围的男人,张易之便是一个欲望无边的男人,我觉得这个戏用欲望定义非常准确,权力和情感的欲望。"[1] "并没想把它拍成什么所谓'历史剧'……在整个拍《大明宫词》的过程之中,我只是一心关注自己对一件史实或故事空间是怎样的个人感受……只在乎我们自己对它的主观感觉,这种感觉其实非常非常重要。我们实际上是要为电视剧里的每一个人物,找到属于他们自己的血肉和性情。"[2]

《大明宫词》一鸣惊人,李少红趁热又拍摄了二十五集的《橘子红了》,表现清末民初江南某大家族两代女性的悲剧人生。不能生育的太太为了让丈夫老爷留在身边,为他娶回酷似自己当年的小妾秀禾,老爷

[1] 姜火明:《李少红细陈〈大明宫词〉》,人民网,2000年3月15日。

[2] 杨远婴、潘桦、张专主编:《90年代的"第五代"》,北京广播学院出版社,2000年版,第76—77页。

宠爱秀禾，秀禾却和老爷年轻的堂弟互生情愫。但秀禾并未追求个人幸福，而为完成给这个家族传宗接代的使命难产死去。《橘子红了》依然华美，依然讲述旧时代的女性情爱，进而更加深化了"李氏作品"的风格印迹。

《大明宫词》和《橘子红了》的成功使李少红的荣信达公司进入了兴盛的商业运作阶段，签约艺人，多方投产，接连拍摄了电影《恋爱中的宝贝》、电视剧《人间四月天》等作品。

2004年出品的《恋爱中的宝贝》被评论为《天使艾米莉》的模仿品。周迅饰演的"宝贝"是一个超现实的"非正常"女孩，臆想生活，无逻辑行事，为梦想放弃生命。宝贝出生于20世纪70年代末，她的成长过程暗合中国改革历程，她在都市里无目的地飞翔，象征当代人漂泊的焦虑。李少红对影片的解释是："21世纪的中国在迷恋现代化，像一个热恋中的人迷恋幻想中的爱人……而宝贝，就像在这场热恋中被丢掉的灵魂，甚至自己的出生都变成了一则笑话。""我没有想把宝贝归纳成一个精神病人，……片子里她一直说：'我要把自己洗干净，赢得一个新的生命。'……这个片子特别需要你去感受精神的东西，就是人们往往特别回避的精神境界。"[1] 影片打造了绚烂的光影、梦呓般的镜头、散漫的结构，但因情节晦涩暧昧，这些语言形式未能产生感染效应。

接下来的惊悚片《门》依然令人困惑，影片改编自恐怖小说作家周德东的《三岔口》：主人公在现实世界中丧失了安全感，迷失了自我，无法分清幻觉和真实，这份虚构的心理体验似乎在延续《恋爱中的宝

[1] 金力维：《李少红逐一解答观众疑惑：其实爱情恐怖也挺好》，《北京晚报》，2004年2月17日。

贝》。虽然李少红努力营造惊悚气氛，在悬念与推理上大做文章，但因主题模糊、影像苍白，影片得到的评价同样不高。

2005年荣信达公司改编作家安顿的《绝对隐私——当代中国人情感口述实录》，筹划了包括《生死劫》《兄弟》《幸福在邪恶中穿行》等十部影片的电视电影系列《绝对隐私》。李少红亲自导演了《生死劫》，片中周迅主演的女大学生爱上了货车司机，生下孩子后却发现自己不是对方爱恋的对象，而只是他牟利的工具。安顿的情感口述史在当时触及了人们最敏感的私人问题，因而引起社会各界的热烈反响，李少红将这些私人故事影像化，是一种稳妥的商业考量，也是她女性表达的延伸："我觉得这十年生活中有很多故事，我们应该关注这样的人文变迁。"[1]

李少红最近一次成为话题人物是因为拍摄《红楼梦》，原本计划由胡玫担任导演的新版《红楼梦》电视剧由于各方意见不同最终改由李少红接手，为了这部万众瞩目的经典作品，临危受命的李少红和她的团队启用"80后"编剧，借用戏曲造型，还原小说脉络，竭力打造名著重拍的新感觉。也许是颠覆了观众的既定想象，李少红版的《红楼梦》播出后褒贬不一，众说纷纭。

擅长用影像进行女性书写的李少红并不认为自己创作的是女性作品，而只是有个性的女人视点。的确，与激进的国际女性电影导演相比，李少红选择的确实是一种平和的主流方式：不寻求革命性的主题与语言，只在情感的灰色地带反映女性的痛苦与挣扎，而凄美的女性形象既是题材特点又是商业卖点。

[1] 马智：《电影需要贴近时代的语言——李少红访谈》，《大众电影》，2004年第16期。

三、李玉：电影节路线与小众文艺片

李玉没有接受过电影专业教育，她的发展得益于中国传媒业的飞速发展，不同媒介之间的跨界互动为有志从事影视创作的年轻一代创造了机会。

李玉的职业经历充满了变动与抉择。她十六岁就成为县城电视台的播音员，主持之外还负责外出采访和后期编辑。大学毕业后李玉考入济南有线电视台，担任《泉城新闻》的主播。但主流新闻的局限让她备感乏味。两年之后，她坚决地辞去了这份令很多人羡慕的工作，只身前往北京，在中央电视台品牌栏目《东方时空》担任场外主持，但她很快又转做了《生活空间》栏目的导演。《生活空间》的广告语是"讲述老百姓自己的故事"，以纪录片的方式展现普通人的生活世界，在观众中颇有影响力。成为纪录片导演的李玉迅速显露了才华：1996年，她拍摄的《姐姐》获得中国纪录片协会大奖，1998她以《光荣与梦想》获中国纪录片大赛金奖。这一期间，她还曾跟随张艺谋的《一个都不能少》，为剧组拍摄工作纪录片。纪录片领域的成功没有让李玉止步，2000年，她辞去了中央电视台的工作，从小屏幕转向大银幕，开始拍摄电影，她曾说："我之所以转拍电影是因为在纪录片拍摄中存在着一些问题，比如在电视台，有时为了任务去拍纪录片，却很少关注拍摄是否会对拍摄对象造成伤害。"[1]

李玉是以非主流小众艺术片开始自己的电影道路的。她的首部剧情片《今年夏天》（2001）是中国第一部女同性恋电影。这部影片由李玉

[1] 许永丽：《李玉：循着心灵的声音，行走在路上》，《走向世界》，2005年第19期。

自编自导，耗资 50 万元，虽未能通过官方审查，却频频参展外国电影节，并在威尼斯电影节获得"艾尔维拉·娜塔瑞奖"，在柏林电影节获得"最佳亚洲影片特别奖"，这些奖项为李玉后来以参展方式维持创作的模式做了铺垫。

《今年夏天》讲述一个女同性恋者与恋人之间的情感纠葛以及由此而引发的母女冲突。受纪录片经验的影响，影片采用了纪实方式，两个女主演在现实中也是一对恋人，影片完成后这对恋人因故分手。"我的电影使她们逝去的感情成为永恒，"李玉这样说："我想表达的是女人真正的痛苦和无助，在小群眼里，社会就像一堵墙，她的愿望和欲求都被这堵墙隔着，沉默给她带来的是更多的痛苦和压力。"[1] 定格当下的纪录片观念奠定了李玉的创作基调，使她的作品始终与纯虚构保持距离，而带有强烈的现实感。

李玉在拍摄第二部影片《红颜》的时候开始了与制片人方励的合作。方励并非业内人士，他 1982 年毕业于华东地质学院，1989 年获得美国 Wake Forest 大学的 MBA 学位，1991 年创办劳雷工业公司，2000 年建立劳雷影业公司，由工商业涉足影视制作。方励注重吸纳境外资金，常常以低成本拍摄有话题性的小众文艺片，通过参展国际电影节而赢得口碑：如王超的《安阳婴儿》《日日夜夜》，娄烨的《颐和园》（后撤项）以及李玉的系列影片。《红颜》在前期筹备阶段剧本就获得了釜山电影节"PPP 最佳原创剧本奖"与"PPP 哥德堡基金奖"，并同时得到法国南方基金的资助，影片完成后获得了威尼斯国际电影节欧洲艺术奖、法国维纳国际电影节评审团大奖、比利时根特国际电影节最佳导演奖、法

[1]　徐宁、刘展耘：《李玉：鱼的出路，也许就是离开水》，《风采》，2006 年第 1 期。

国杜维尔亚洲电影节金荷花最佳影片等奖项。

《红颜》的女主人公小云高中时与男同学偷尝禁果，意外怀孕，被学校开除。男孩远走他乡，小云留下来独自承受歧视和压力。十年过后，已是剧团台柱演员的小云依然被失身的阴影笼盖，饱受羞辱。她偶遇淘气又老成的男孩小勇，两人莫名地相互吸引，常常一起快乐玩耍。但当小云得知小勇就是自己当年抛弃的儿子，她又陷入了不愿接受现实的痛苦之中。李玉说："这部电影表达的是一种很低调的关怀，但其实我自己并不很喜欢类似'当下'或者'人文关怀'的字眼，感觉是把自己端起来，好像是在俯视。我希望平等地把我自己放到电影里面，看到一个女人的命运，可能我跟片中女主人公一样迷茫，就像片中小云的出走一样，我其实同样不知道后面会发生什么，只是把这个状态呈现出来了。"[1]

虽然游走在主流的边缘，但李玉也努力尝试与市场对接。2006年，李玉邀请当红明星范冰冰、佟大为，香港影帝梁家辉出演主要角色，拍摄了具有市场元素的《苹果》。《苹果》依然讲述女性的辛酸：洗脚妹"苹果"被老板奸污怀孕，丈夫安坤为了钱财出卖尊严，用苹果腹中的孩子和老板做交易。苹果没有决定自己命运的权力，只能任由男人们摆布，最后她毅然携子出走，决定独立开始自己的新生。《苹果》用黑色幽默表现贫富之间和男女之间的情感错位和利益冲突，揭示现实本身的荒诞，显出更加开阔的社会眼界。

《苹果》上映之际正值《色戒》床戏争议刚刚结束，片中的强暴和裸浴随即成为新的话题，于是影片被政府电影管理机构紧急叫停下线。

[1] 关雅荻：《女性视角下的世俗言说——李玉访谈》，《电影艺术》，2006年第1期。

但柏林电影节主席保罗·施埃德对《苹果》给予了很高评价，影片顺利入围了柏林电影节竞赛单元。《苹果》虽然几经上下，命运坎坷，但它在入围大电影节和试水商业票房这两方面都为李玉积累了新的经验。

《苹果》的遭遇让李玉再次感觉到独立制作与国内市场、主流宣传磨合的必要，在接下来的《观音山》中，她虽仍旧瞩目边缘人的现实困境，但削弱了话题的敏感度，把重心放在三个高考落榜青年和中年丧子女艺人之间由反感到理解的冰释过程，有冲突亦有温暖。虽然张艾嘉饰演的京剧演员最终隐没青山结束生命，但她的死亡是了悟而不是绝望，而三个年轻人在跌跌撞撞之后也开始了认真的生活。

《观音山》（2010）仍然由范冰冰出演女主角，她以28岁的年龄饰演叛逆的高中毕业生，塑造了一个倔强热情的酒吧歌手，这个角色为她赢得了东京国际电影节影后桂冠。张艾嘉也被提名候选，而导演李玉则被授予最佳艺术贡献奖。东京电影节奖项恰逢其时地为影片扩大了声誉，《观音山》的发行采用了小众艺术片少见的强大宣传攻势，1200万元的制作成本，700万元的宣传投资，影片选在春季电影淡季上映，三天便入账2600万元，并最终拿到6930万元的不俗票房。《观音山》注意应对主流意识规范，迎合大众欣赏口味，李玉的创作又有了新的诉求。

李玉电影被称为"中国新女性主义"，但李玉认为女性意识是一种本能，自己只是在发挥身份特长："说到女性视角，我想唯一的不同就是它的天然。我天生是一个女人，然后才是一个导演，我的视角自然是不一样的。我做纪录片导演时，自己感觉拍摄的视角跟男性导演也是很不同的——所关注的细节、细化的程度都很不同。"[1] 李玉所关注的女

[1] 关雅荻：《女性视角下的世俗言说——李玉访谈》，《电影艺术》，2006年第1期。

性主要是当下都市的边缘群体,这样的伦理立场和写实取向使她受到欧洲艺术电影节的格外青睐。

四、徐静蕾:由明星而导演

徐静蕾与李玉同龄,但是电影科班出身。1994年,尚在北京电影学院表演系学习的徐静蕾参演了赵宝刚导演的《一场风花雪月的事》,以清新可人的邻家女孩形象走入了大众视野。1998年,徐静蕾出演《将爱情进行到底》(张一白导演)中的女大学生文慧,其淡雅的气质使她和李亚鹏一起成为青春偶像。随后徐静蕾接连在《爱情麻辣烫》(1997年,张扬导演)、《开往春天的地铁》(2002年,张一白导演)、《我爱你》(2002年,张元导演)等都市爱情片中担当主演,被媒体赞誉为洒脱、知性的新星,并在第九届北京大学生电影节获得最受大学生欢迎的女演员的殊荣。

2002年徐静蕾自导自演了电影《我和爸爸》,从此由明星演员晋升为明星导演。

与一般初出茅庐的小导演相比,徐静蕾显然拥有更多的优势:明星转做导演,本身就是广告,而做演员的经历又能积累深广的人脉。《我和爸爸》的拍摄得到诸多前辈的支持,资深导演叶大鹰出演爸爸一角,娱乐圈中的重量级人物纷纷在片中露脸,影片从投拍到上映,始终充满人气报道。《我和爸爸》中的父亲老鱼抛妻别女,吃喝嫖赌,四处鬼混。而女儿小鱼则独自面对了人间的所有辛酸:童年时母亲早逝,父亲放荡;恋爱时遇人不淑、婚姻坎坷。在小鱼和老鱼的冲突中,小鱼始终是

主导，父女关系如同恋人关系，长辈没有尊严，晚辈没有敬畏，王朔式的唇枪舌剑之间充满剪不断、理还乱的纠结。影片广受业界好评，获第二十三届中国电影金鸡奖最佳导演处女作奖。

2004年徐静蕾执导了她的第二部影片《一个陌生女人的来信》。影片改编自茨威格的同名小说，讲述一位痴心女子为一段不可能的爱情付出一生的故事。徐静蕾再度演绎了从少女到少妇的成长过程，号称中国首席演员的姜文饰演了她所钟爱的纨绔男人。影片的成熟和完整又一次征服了电影同仁，徐静蕾凭此获得第五十二届西班牙圣塞巴斯蒂安国际电影节最佳导演奖（银贝壳奖），造就了"弹无虚发"的才女传奇。

2006年的《梦想照进现实》是一部实验性作品：一个房间，两个符号化人物，女演员与男导演漫无边际地闲谈，从深夜聊到黎明。徐静蕾在这部影片中不再表演少女的清纯，而直接呈示了一个独立不羁的电影人。

《我和父亲》《一个陌生女人的来信》《梦想照进现实》讲述了三个截然不同的故事，但三部影片都贯穿了一种气质，无论片中女主人公来自什么年代，处于什么地位，都让人联想到徐静蕾本人的精神特点。徐静蕾说："对导演来说，最看重的不只是剧本本身，自己的想法更重要。导演之所以有好坏之分，就是因为每个导演看片子的角度不同，表达的方式也不一样，这就成就了不少好片子。一定要有自己的想法，不能随波逐流。"如果说《我和爸爸》表现的是女性和亲情，《一个陌生女人的来信》里则是女性和爱情，那么《梦想照进现实》应该是女性和友情。这三部影片中徐静蕾所饰演的角色都是主导性人物，不论小鱼和父亲的关系或女演员和导演的关系，都由前者所牵制。即使是《一个陌生女人的来信》，表面上是女主角对无望爱情的无怨无悔，但这个无悔的意味

是"我的爱与你无关",所有的选择和结果都由自己来承担,而与他人无关。

2006这一年,徐静蕾作为大众偶像的地位随着她网络知名度的飙升达到了异乎寻常的高度。她在新浪网上的博客开通百日点击率就突破1000万点,成为中国首个点击率超过千万的博客。2007年,幼年练就的书法才能又为她带来了新的光环,方正电子发布了"方正静蕾简体"的个人书法计算机字库产品,这也是中国第一款真正意义上的个人书法计算机字库产品。字库官方网站上这样介绍:"这是一款影视明星徐静蕾的手写体。字体骨骼清秀、遒劲有力,清冽而又优雅、从容,令人赏心悦目。字如其人,心素如简,人淡如菊。特别适用于书写信函、报告、文章等。"这一年徐静蕾还同时创办了鲜花盛开网络科技有限公司和网络杂志《开啦》,而《开啦》旗下的系列产品《开啦街拍》《开啦职场》又接踵快速上线,当红作家韩寒、王朔纷纷撰稿呼应,一时间流言四起,热闹非凡。徐静蕾个人形象的塑造早已突破传统的明星策略,及时并有效地利用了互联网与多媒体的蝴蝶效应。从选择饰演角色到选择拍摄题材,从银幕玉女到业界才女,银幕上的徐静蕾和现实中的"老徐"层层叠加,不断丰富着观众对她的明星想象,"徐静蕾现象"甚至成为传播学领域的一个研究课题。

2010年,徐静蕾改编拍摄了流行小说《杜拉拉升职记》,讲述外企白领杜拉拉从底层职员到高层主管的职场奋斗故事。与之前偏重文艺片的创作策略不同,《杜拉拉升职记》更加商业化:明星云集,时尚元素堆砌,影像皆是现代摩登的象征符码。《杜拉拉升职记》如期获得了市场效益,上映十三天就票房过亿,与张艺谋、陈凯歌、冯小刚比肩,年轻的徐静蕾也进入了中国导演的"亿元俱乐部"。

徐静蕾说过："我的目标是当个杂家。"事实确乎如此，辗转于表演、导演、网络、广告、杂志多个领域，广阔的背景为她的电影事业创造了无限的机遇与可能。

五、2013："她"的一年

2013年中国电影界最重要的事件是女导演集体爆发：薛晓路的《北京遇上西雅图》、赵薇的《致我们终将逝去的青春》、金依萌的《一夜惊喜》等一批女导演的作品横贯整年影院放映，且观众反响热烈，攀升的票房不断被刷新。新闻媒体以这个现象为主题，评论说女导演、女观众主导电影市场，中国银幕进入了"她"时代。[1]

2010年以后崭露头角的薛晓路、金依萌代表了商业市场法则下的新人新路径：她们具有扎实的专业基础（薛晓路是一名娴熟的职业编剧，创作过多种类型的影视作品，同时是电影学院编剧系的教授；金依萌是美国留学生），也深知多媒体环境下电影生存的艰难。她们的职业诉求就是与好莱坞争夺电影市场，电影人要先生存，再艺术。在创作实践中，她们以类型化和明星化为两大主轴，做商业电影，谋求票房利益最大化。当然，她们拍摄的影片已是走商业路线的情节剧，里面有爱情，有时尚，有 happy ending，是通俗的爱情片或"小妞电影"。

毕业于美国佛罗里达州立大学，获得电影制作专业硕士学位的金依萌出手便是一部地道的商业片：仿照好莱坞流行的"小妞电影"（Chick

[1] 于音：《女导演女观众主导电影市场 将迎"她"时代》，《新闻晚报》，2013年9月5日。

flick)类拍摄了《非常完美》(2009),开创了中国时尚爱情电影的新时代。2010年,这部影片被美国 Mosaic media group 制片公司买下英文翻拍版权。今年的《一夜惊喜》依然以美国的神经喜剧为模板,用拼图游戏、声色俱全的呈现方式,讲述一个都市女性为自己即将出生的婴儿辨认父亲的滑稽故事。金依萌不仅担纲导演、编剧,同时兼做了制片人。

和她的"小鸡电影"如出一辙,金依萌的观念很世俗,她说:"不管怎样,这个世界是男人的世界,当女人都温柔下来的时候,这个世界就变得非常美好,男人随之也会温柔下来。我自己特别不喜欢女权主义者,我觉得有理不在声高,你想要的东西不需要喊一样可以得到,如果你足够聪明的话。"[1]

2010年,薛晓路的导演处女作《海洋天堂》公映,因为李连杰的出演和江志强的豪华幕后制作,这部筹备四年之久、投资仅有三百多万的小制作影片立刻引起业内的关注,并引发了媒体的联动效应,薛晓路由此走进公众的视野。

2013年,薛晓路的第二部电影《北京遇上西雅图》公映,依然由金牌制作人江志强监制,再次是汤唯、吴秀波、海清等众明星的集结,但这回已不仅仅是圈子内的瞩目,而是高达七个亿的票房。

《北京遇上西雅图》沿袭《西雅图未眠夜》式的浪漫爱情类型方式,并加以本土化改造,讲述了一个拜金女在海外自我改变的爱情故事。因为北美景观和好莱坞式的情节剧模态,《北京遇上西雅图》也被说成是一部北京想象西雅图的"香蕉片",体现了当下中国想象西方的心理征候。

[1] 金依萌:《高富帅真的不靠谱》,凤凰娱乐,2013年8月21日。

身为学院教授，薛晓路的性别态度比较含蓄："相比男导演，女导演在体力上的确存在差异，但我觉得电影没有男女之分。女导演也许更注重情感描述、细节描述，但这些也都是优势。"[1]

在当下的中国影坛，这几位女导演应该说是成功的典型，她们的杰出虽各有不同，但都共同地逐步向工业体制靠拢，淡化个人叙事，拒绝性别标签。而一旦走入市场，也就进入了商业程序，和成名作《女儿楼》《血色清晨》《红颜》《我和爸爸》相比，她们后来的作品都减弱了初出茅庐时咄咄逼人的叛逆与反思。在工业化生产的压力之下，她们以自觉的姿态加入了票房建构的集体行动。

自 20 世纪 90 年代以来，中国女性的生存状态越来越复杂：有底层妇女为生计的挣扎，有求职女性被男女有别的潜规拒之门外的愤怒，亦有拜金女追逐物质的狂欢，而曾经高亢响亮的女性书写也渐渐喑哑，与国家经济腾飞的胜景相悖，妇女的地位不断滑落低回。那么电影呢，是否也会重返戈达尔所定义的历史——"男孩子拍他们女朋友的历史"？这样的吊诡和尴尬，是我们无法回避的现实与问题。

<div style="text-align:right">2014 年</div>

[1]《学者型薛晓路：导演没有男女之分》，《重庆晨报》，2013 年 3 月 20 日。

无边的家庭剧

在电影研究中,跨地域、跨文化几乎是每一种学术考察的基础,因为作为流通金币的电影是在相互影响、彼此借鉴的过程中生长成熟的,无论视听语言还是类型样式,都欧亚兼收、东西并蓄,比之其他艺术形式,电影确实有更多"混血"特征。世界影像生产的大本营好莱坞,其长盛不衰的创造力就是源自对其他民族优长的吸纳,即使是最能标志美国气质的西部片,在后来的发展中也没有例外地融入了意大利通心粉的味道。面对舶来、改造、交汇的历史经验,任何一种电影问题都很难在纯粹的单一空间内封闭谈论。而作为与影像诞生时间相差无几的情节剧,在各国电影中更是一种普遍存在。所以,家庭情节剧的研究也要进入美国源起、中国特色、日本方式的开放视野。

一

Home is where the heart is.——家乃心之所向。[1] 这是一本情节剧论

[1] 格莱德希尔编辑:《家乃心之所向:情节剧与女性电影研究》(*Home is Where the Heart is: Studies in Melodrama and the Woman's Film*),英国电影资料馆出版,1987年版。

文集的书名,它标示了情节剧的空间领域,也提示了情节剧的故事源头。作为一个特定的结构单元,家庭中的父亲、母亲、儿子、女儿分别指称了成人与孩童的不同年龄人群,也以各自的职业岗位与经济收入构成了阶级差别,可以说家庭就是一个自足的小社会。而对于以家庭为主角的家庭情节剧来说,其独有的认识意义也就在于通过亲情冲突审视现实危机,透过代际矛盾质疑既定社会观念。

家庭生活虽然琐屑,却与人类的生存状态密切相关,家庭情节剧的使命在于聚焦家庭内部的紧张关系,从现实中发掘善恶,从庸常中寻找戏剧性,通过象征性的人物与情节展现两性纠葛,代际博弈,揭示人们"对新世界的焦虑"。电影学者托马斯·沙茨认为家庭情节剧造就了好莱坞经典时期最后一个电影类型,如同社会神经的感应器和集体神话的载体,它既要对生活的变化做出敏感回应,也要将新的价值观传输给观影受众。

家庭情节剧成为类型模式与道格拉斯·瑟克、文森特·明奈里、尼古拉斯·雷伊、伊利亚·卡赞等导演作者身份的确立相关,也可以说是法国《电影手册》和英国《银幕》对道格拉斯·瑟克的发现与阐释奠定了家庭情节剧与其他类型比肩的地位。运用新马克思主义、精神分析、女性主义等当时的先锋理论,激进的电影学者解读这些导演于1940年至1963年之间创作的作品,指出《苦雨恋春风》《夏日春情》《巨人》《朱门巧妇》《孽债》等影片直面战时和战后生活形态和社会角色的变化,将家庭危机作为主要叙事动力,以贵族家庭的嬗变表现妇女的困境和青年一代的愤懑,反映他们在现存社会体制内的反抗与挣扎。对美国中产阶级构成了辛辣的揭示与批判,无论在风格样式或文化心理上都提供了新的历史认识价值。

传统的西方情节剧往往揭示宗教教义和传统价值在现实生活中的衰减，而家庭情节剧明确抨击中产阶级道德伦理的缺失。托马斯·沙茨具体分析道："美国父权制和中产阶级社会秩序最确定无疑的代表是中产阶级家庭。它所经历的自身变化，成为好莱坞1950年代情节剧的焦点。1950年代中期，男人回到越来越疏远的官僚政治工作中，女人则陷入劳工市场和照顾家庭的矛盾之中。移动性、郊区化、教育机会使得古老的代沟有了更现实的命题。而战后主导性的学术思潮——弗洛伊德心理学与存在主义哲学都强调由于家庭和社会压抑所导致的疏离和宣泄。这些不同的文化元素结合到通俗电影中，其叙事和技术演化就形成了风格化的家庭情节剧。"[1] 电影理论家劳拉·穆尔维进一步阐释说："好莱坞情节剧是美国神话的一部分，但更是对于公共领域叙事的一种追溯、重述和重组。它表征自己时代的历史，象征着摆脱当代政治生活中的种种困难，重新回到新的白人郊区私人空间的努力。"[2]

托马斯·艾尔萨埃瑟在《喧哗与骚动的故事：对家庭情节剧的考察》[3]一文中把家庭情节剧归类于浪漫派戏剧和感伤小说，他通过对"情节剧"的字面意义 melodrama（音乐 + 戏剧）的读解，阐释情节剧电影通过布光、剪辑、美工、音乐等技术手法的合成，建构了更加深刻的故事含义。他认为20世纪四五十年代出现的彩色宽银幕家庭情节剧是"美国电影创造出的最好的，也许是最完美、最复杂的电影表现模式"。

[1] ［美］托马斯·沙茨：《好莱坞类型电影》，冯欣译，上海人民出版社，2009年版，第233页。

[2] ［英］劳拉·穆尔维：《恋物与好奇》，钟仁译，上海人民出版社，2007年版，第34页。

[3] 《世界电影》，郝大铮译，1990年第4期，第29页。

如果说惊悚片的生理反应是恐怖与尖叫，那么情节剧的情绪感染则是哀伤与哭泣。"情节剧影片一致公认的影片特征是，着重描写'家事'或以'女性'为主的家庭生活。"[1]家庭情节剧的叙事核心是寻找理想的丈夫或理想的父亲，女性的困境在于没有经济安全感，也无处宣泄情感诉求。家庭情节剧中的矛盾冲突不能像动作片那样用暴力的方法解决，也不能像喜剧片那样神奇地骤然逆转，因此焦虑与压抑就成为其最明显的类型气质。诺威儿·斯密斯用西部片与之进行了比较："在美国电影里，积极主动的男主人公成为西部片的主角，而被动或软弱的男女主人公则成为情节剧的主角。主动/被动之间的对比，不可避免地与另外一组对比交叉，即男性气质与女性气质的对比……情节剧……通常以女性为主人公，当男性成为主人公时，他的'男性气质'一般是有缺陷的。"[2]劳拉·穆尔维也认为："情节剧的特征几乎是这样一位主角的存在，其特有的行为活动是由自身不可调解或不可解释的内心矛盾引起的，这些'不可言说的'情感溢入场面调度。"[3]

"发现了一个瑟克，彰显了一个电影类型。"[4]是道格拉斯·瑟克的高质量创作使家庭情节剧进入研究者的言说。他以家庭解体的故事、情感化的场面调度、反讽的画面创造出布莱希特式的陌生化效果，对20世纪50年代的美国社会提出了否定性质疑。在40年代的战争时期，好

[1]　[美]史蒂文·N.里普金：《情节剧》，纪伟国译，《当代电影》，1990年第4期，第46页。

[2]　[英]休·索海姆：《激情的疏离》，艾晓明等译，广西师范大学出版社，2007年版，第85页。

[3]　[英]劳拉·穆尔维：《恋物与好奇》，钟仁译，上海人民出版社，2007年版，第34页。

[4]　格莱德希尔编辑：《家乃心之所向：情节剧与女性电影研究》，英国电影资料馆出版，1987年版。

莱坞电影热衷对家庭的赞美："家意味着那些好的事情：慷慨、高薪、舒适、民主，还有妈妈的派。"[1]但作为旅居美国的德裔戏剧导演，道格拉斯·瑟克没有赋予家庭任何温馨色彩，他把家庭处理为一个冲突的场域，呈现经济转型时期人们的焦虑与不适，社会道德的隐忧和沦丧。可以说，他的家庭情节剧并不承接传统，而表征现实：揭示欲望、窥探私情、宣泄愤懑、展示物质、传递道统的坍塌。[2]道格拉斯·瑟克注重生活的暧昧与复杂，他的影片永远不会了结，那些纠葛于各种情爱中的矛盾事实上根本无法解决。晚年的道格拉斯·瑟克直言不讳地说："我认为家能够最好地描述人们的生活，人们就处在那些交叉的窗户、栏杆和楼梯后面，他们的家就是他们的监狱，甚至他们还会被所处社会的价值观囚禁。""人们问我为什么在我的电影里有这么多花，因为这里面的家庭就是一个个坟墓，全是植物的尸体，花被剪下来的时候就死了，于是点缀在房间里构成了一种葬礼的氛围。""我所有的结尾，甚至那些喜剧的结尾都是悲观的。"[3]

道格拉斯·瑟克的电影资源有文学亦有戏剧，他声称自己欣赏莎士比亚的方式："他是个情节剧大师，用各种象征意义把艺术灌输进那些愚蠢的情节剧中，这与好莱坞系统有着惊人的相似性，莎士比亚不得不成为一个商业化的制片人，可能他所在的公司或者他的制片人会对他说，'现在你看，比尔，有个疯狂的故事，关于鬼神、谋杀，你现在喜

[1] Steven Cohan and Ina Rae Hark 编辑：《公路电影》，Routledge 出版社，1997 年版，第 113 页。

[2] 见 www.douban.com/group/topic/45342... 2008-11-02〔唉，发一贴吧〕与道格拉斯瑟克面对面。

[3] 同上。

欢上这个故事,然后得把它改写了,只有两周时间,你得尽量让成本减少,他们会重新喜欢上这个剧本的。'……我那个时代的好莱坞导演没法做他们喜欢做的事情,但是毫无疑问莎士比亚比我们还不自由。"[1]面对社会现实的变化与价值观的紊乱,道格拉斯·瑟克和自己的同时代人编织出一套新的符码来述说刚刚发生和正在发生的历史,将新事物和富有冲击力的价值观编织进通俗叙事,在陈旧与滥情的外表之下,呈示一个时代的欲望与焦灼,将观众带入新的情绪和感受。

　　道格拉斯·瑟克把布莱希特的间离效应搬用到好莱坞情节剧的创作之中,力图使观众意识到他们在观看某种人为的影像现实。因此他的创作主题来自现实,创作方法却强调风格化,注重技巧,注重修饰:"在我所有的电影里,我利用了一种不是自然主义的照明……正像贝尔托·布莱希特曾说过的,你必须不能忘记,这不是现实,这是一部电影。这是你正在讲的一个故事。"[2]他的电影拍摄也保留了剧院式的团队精神,其主要作品《地老天荒不了情》《天堂所容许的一切》《写在风中》《春风秋雨》都是固定的摄影师、音乐指导、布景师、服装设计师,主要演员洛克·赫德森和简·怀曼也是基本阵容。作为20世纪50年代"女性催泪电影"的杰出作者,道格拉斯·瑟克的影片受到了观众的热烈欢迎,也引发了以后评论界对家庭情节剧这一类型模式的确认与讨论。

[1] 见 www.douban.com/group/topic/45342... 2008-11-02〔唉,发一贴吧〕与道格拉斯瑟克面对面。

[2] 托马斯·沙茨:《好莱坞类型电影》,冯欣译,上海人民出版社,2009年版,第254页。

二

中国式家庭情节剧的诞生大大早于这一类型的命名。

早在戏曲艺术阶段，家庭就是舞台剧表现的主要对象，而这与"修齐治平"的儒教伦理范式有着天然的默契，历史规范的君臣、父子、夫妻、兄妹的人伦关系奠定了家庭在中国社会的特殊地位。美国学者孔飞力以一个外来者的角度分析说："在中国，家庭一直是迁途活动的核心。几个世纪以来，中国家庭处在一个'空间共同体'和'时间共同体'之中。'空间共同体'指的是'共同生活'，但并不意味着生活在同一个物理位置。'时间共同体'通过家庭观念和生产活动将一个男人同他的父辈联系在一起。"[1] 也许是因为这个时空共同体始终具有主导地位和经济功能，所以用家庭矛盾建构戏剧冲突，表征社会征候，隐喻政治角逐，一直是中国情节剧的主导模式，家庭的故事往往折射历史的变迁。

纵观百年电影历史，家庭剧在中国影坛始终独领风骚：20年代的影片把家庭的不幸归结为社会道德沦丧；三四十年代的左翼电影有效地利用了情节剧的煽情效果；五六十年代的宣教影片用家庭整合政治理念；80年代的谢晋通过戏剧化催泪达成心灵抚慰；90年代身在美国的李安述说父子两难，审视全球化时代的家庭离散。沧海桑田、斗换星移，无论时空怎样流转变化，中国人的问题与心结永远映现在家庭空间中。因此，家庭情节剧的备受青睐首先在于它以家庭生活为焦点，通过家庭危机呈现社会危机。

[1] 孔飞力（Philip Kuhn）：《华人的外迁与回归》，《东方历史评论》第2期，广西师大出版社，2013年版。

1949年前的家庭情节剧是一个混杂传统与现代的文化展台，充斥着对老中国的厌倦绝望与对新中国的憧憬期待：一方面，家庭情节剧为观众提供现代都市样貌，"新兴的中产阶级时尚的生活方式通过电影广为传播，并被影迷所效仿，"[1]例如《马路天使》中的摩天楼、电梯、饮水机，《渔光曲》中的钢琴，《假凤虚凰》中"住别墅、坐汽车"的至高理想。借助夸张的中产阶级生活场景，电影活色生香地呈现了都市摩登。另一方面，这种类型的影片又让家庭连接个体与社会、民众与国家，使之成为民族灾难、新旧势力道德理念角逐的战场，譬如《一江春水向东流》《万家灯火》《小城之春》《哀乐中年》。

1949年之后，以马列主义为思想基础的阶级理念取代孔孟之道的三纲五常，家庭改造成为社会主义建设的必要环节。[2]作为最最重要的意识形态工具，电影以"革命家庭"的银幕化参与了这一改造。在工农兵电影和题材决定论的整体氛围之下，表现婚姻爱情、世俗伦理的家庭剧逐渐被旁置于创作的边缘，只有阶级斗争才能是新中国电影的故事核心。于是，"革命高于一切"的原则改变了家庭剧的类型元素——私人寓所成为集体场域，家庭关系变为阶级关系，女性从"家庭中人"变为"社会中人"，传统的父亲死去，党的干部成为家庭问题的协调者，家庭叙事最终演绎为革命叙事。

制作精细的《革命家庭》可以说是这一时期家庭剧的典范。通过一位农村妇女从羞涩的小媳妇到坚韧的革命母亲的成长经历，影片试图说

[1] ［美］张英进主编：《民国时期的上海电影与城市文化》，苏涛译，北京大学出版社，2011年版，第17页。

[2] ［美］马克·赫特尔：《变动中的家庭——跨文化的透视》，宋践、李茹等译，浙江人民出版社，1988年版，第404页。

明：革命是个大熔炉，它能够使人百炼成钢；革命是个大家庭，它让无数孤苦的人们获得亲情与温暖。当年的评论这样赞扬该片，女主人公"周莲和她的亲人们的情感是深沉而又崇高的：她爱他们不只是由于他们之间的亲属的血缘关系，并且是由于他们之间的阶级的血缘关系"。[1]确实，女主人公和亲人们的纽带在于他们共同从事的地下工作，她和她的丈夫、儿女既是至亲至爱的家人，又是神圣事业的战士，这种爱超越了个人生活的狭隘，而寄托于伟大的社会理想。动荡中的家庭，成长中的女性，离乱中的亲情，导演水华以细腻的叙事策略缝合了私人情感与革命目的，"寓伟大于平凡"，[2]使这部概念先行的作品不乏动人的感染力。

谢晋被誉为情节剧的第三代传人，他的《天云山传奇》《牧马人》《芙蓉镇》展现了1949年后的社会动荡，以婚姻爱情表征政治伦理，故事里有人情，亦有传奇。与自己的同时代导演相比，谢晋更娴熟于好莱坞情节剧的善恶法则，他的主人公在社会漩涡里蒙难，在革命家庭中获救，让他们心灵安宁的永远是于苦难中携手的爱人，于困顿中相濡以沫的亲情。与1949年前的左翼电影策略相近，谢晋依然是将国族叙事嵌入家庭框架，透过情感得失讨伐政治迫害。

于20世纪末叶崭露头角的李安重新恢复了中国家庭情节剧的传统风范。青少年时期与父亲的精神拉锯以及长达六年的"煮夫"生活使李安的影像表达与家庭有一种天然的亲近，即使在他备受追捧的侠客、酷

[1] 冯牧：《革命家庭》，《文艺报》，1961年1月22日。
[2] 马德波、戴光晰：《评水华的创作曲线》，《论水华》，北京电影制片厂艺术研究室等编，中国电影出版社，1992年版，第62页。

儿、奇幻影片里，也处处闪现家庭和家人的桥段。李安对中国家庭情节剧特色的重建主要体现于让他蜚声影坛的父亲三部曲。从《推手》(1992)到《喜宴》(1993)再到《饮食男女》(1994)，李安的第一个银幕系列着眼东西方文化碰撞，演绎父子矛盾，揭示新旧观念冲突，使传统的家庭情节剧进入了当下的全球化时代。如果说父亲三部曲的创作思想来自李安青少年时代与父亲的"暗战"，那么影片的成功则在于好莱坞类型法则与中国家庭规则的对接——东西差别，新旧隔膜，大大小小的纠葛充满了误解、错认的幽默桥段，而忍俊不禁中又常常暗涌着哀伤的泪水。《饮食男女》里的一句台词这样定义家庭："一家人住在一个屋檐下，照样可以各过各的日子，可是从心里产生的那种顾忌，才是一个家之所以为家的意义。"正是循着"家家有本难念的经"，把握善意谎言中的隔阂与温情，构筑藕断丝连的戏剧冲突，李安的家庭情节剧才如此富于魅力。

所谓的中国式家庭情节剧，其特点就是在家庭矛盾中寻找故事，铺陈冲突，阐述伦理，教化观众。无论始作俑的《难夫难妻》、映现战乱的《一江春水向东流》，还是塑造新权威的《革命家庭》、隐喻离散的《饮食男女》，都充分调用了情节剧的类型元素，以家庭整合人事，表征中国社会于不同历史阶段所遭遇的各种问题。

三

与中国相近，日本也盛产家庭情节剧，被国际上公认为"最日本"

的小津安二郎，其作品就表现了"家庭的形成与崩溃"。[1]

在日本电影的黄金时代，小津安二郎、沟口健二、成濑巳喜男、黑泽明、木下惠介等标志性导演都以家庭影像反映时代焦虑，通过家庭的崩解与重建表现昭和时期不同阶层人们的困境与挣扎。《晚春》《麦秋》《东京物语》《武藏野夫人》《稻妻》《日本的悲剧》《生之欲》等影片都以此成为享誉世界的经典。

日本家庭情节剧的特色也可以说是由小津安二郎表征的。著名的日本电影专家唐纳德·里奇对此曾给出详尽分析。他认为，小津的电影只有一个主题，那就是日本的家庭与家庭的崩溃。小津电影最常见的影像是孤独的父亲或母亲一人枯坐在空荡的房间内。从社会角度出发，小津把庶民作为了他创作和观察的主体。[2]

小津电影里常常是日复一日的世俗生活，吃饭穿衣、叠被铺床、酬酢亲友、宽衣歇息，人物的悲喜也不过是男婚女嫁、亲人龃龉、衰老病痛等人生寻常问题。在他所经营的小小家庭世界里，情节的张力往往来自恪守日本传统的父母和正在远离民族文化的孩子们之间。他的作品数量很多，差别却很小，拍摄于1953年的《东京物语》囊括了小津风格的全部。小津自己也说："我要表现的是，透过子女的成长来窥探日本家族制度的瓦解过程。《东京物语》是我所有作品中最为戏剧化的一部。"

影片从战后的广岛县尾道村拉开帷幕，讲述老夫妻平山周吉和登美的东京之旅。平山夫妇拥有一个令人羡慕的大家庭：大儿子在东京当医

[1] ［日］莲实重彦：《导演小津安二郎》，周以量译，中信出版社，2012年版，第6页。
[2] ［美］唐纳德·里奇：《小津》，连城译，上海译文出版社，2009年版。

生,二女儿在东京开美容店,次子虽过世八年,但儿媳仍旧独身,小女儿在家乡陪伴二老,大阪还有一个三子。渐渐老去的父母趁自己还能走动,前往东京探看长大成家的儿女们,但繁华而忙乱的东京没给两个老人任何欢欣却让他们处处遭遇尴尬,在迷宫般的大街小巷里他们不知自己置身何处,像孩童一样无助。即使到了儿女家中也摆脱不了仓皇与无措:先见长子,长子忙碌;再见女儿,女儿也是整日奔走。说是探访儿女,却依然是二老形影相吊。在东京的日子里,他们未踏足任何名胜古迹,只有一次游玩,还是寡居的二儿媳陪同。儿女们在生活的重压下疲于奔命,平山夫妇觉得自己到哪儿都是妨碍。尽管非常失望,平山夫妇仍然平和地离开东京。妻子登美在归途中病倒,回家后很快亡故。返乡参加葬礼的儿女们依旧来去匆匆,只有二儿媳留下陪伴了周吉几日。影片结束,镜头再次回到片头的乡村画面:小学生们背着大书包上学,当教师的小女儿在课堂巡视,载着二儿媳的火车在汽笛声中远去,周吉孤独地坐在屋中,对前来问候的邻居漠然说道:现在一个人住,日子就觉得特别长。

家庭悄然离析、亲情微妙解体,小津在两个小时内展现了冲突,也铺陈了生老病死,但一切又如寻常般自然。低机位的拍摄使观众仿佛跪坐在人物身边,和平山夫妇一起感受子女的冷漠,体谅他们各自的无奈。长子想善待父母但没有空闲;女儿精于算计却并不宽裕;二儿媳肯放下工作陪伴父母,是孝顺也是寂寞。《东京物语》轻声慢语,却充满淡淡的哀伤,是小津电影风格的浓缩。

庶民剧的传统由中国人熟悉的山田洋次传承,他的寅次郎系列呈现了日本当代平民家庭的风貌,21世纪他又相继推出《母亲》《弟弟》《东京家族》,既是对温暖亲情的缅怀,也是向家庭情节剧的黄金时代致

敬。因为执着地复兴庶民电影，山田洋次被誉为"国民导演"。

比之小津对中产阶级的偏爱，山田更钟情于社会底层。与平实的社会主题相匹配，他的寅次郎系列与民子三部曲镜头自然流畅、场面调度实在、表演生活化，剪辑零技巧，镜头语言与凡俗的生活表象高度统一。山田洋次认为，"看来极为平凡的日常生活也有能写成动人故事的素材，甚至可以写得比非洲大冒险的素材更动人。" 因此，普通百姓的喜怒哀乐始终是他作品的基本内容。在柴又街长大的寅次郎、从故乡九州到北海道拓荒的民子、含辛茹苦的小学老师，这些栖息在穷街陋巷的小人物，都是山田作品里情真意切的大角色。虽然山田晚年以《东京家族》向《东京物语》遥遥致意，但他并不认同小津的艺术取向。在接受采访时他曾说，青年时代很不喜欢小津电影，觉得他眷恋中产品位，无视现实苦难，电影里完全没有为生活困顿挣扎的痕迹。正是这样的反思和批评，使山田在精神内涵上与小津拉开了距离。

近些年来，一批出生于20世纪五六十年代的导演在家庭剧的制作方面也颇有建树。譬如森田芳光的《家族游戏》《宛如阿修罗》，是枝裕和的《无人知晓》《步履不停》《奇迹》《如父如子》等，都试图通过表现中产阶级的空虚庸俗、青年一代的散漫倦怠、责任感的缺失等道德伦理问题，揭示当代家庭的精神病患。这些新的影像主题表征了日本家庭剧的发展与演变。

无论在哪个国度或哪个时段，家庭情节剧都是社会神经的终端显示屏，它贯通着世俗，凝聚着文化，汇集着人情事理的大小脉络。家庭情节剧的空间是私人的，更常常是普通人的，一个家庭的悲欢离合，映现历史与当下、国家与个人、生理意义上的男人与女人。如果我们用认

知价值来衡量其类型效应,那么家庭情节剧所给予的是一副细腻的风俗画,它表述生存状态,揭示精神变动,以通俗的煽情触碰民愿民心,预示那可能到来的新生活。

<div style="text-align:right">2014 年于北京</div>

家之蝉变

自电影在中国面世以来，家庭情节剧就一直独领风骚，这取决于审美习惯，也成就于世俗传统。历史规范的父子、夫妻、兄弟、朋友的人际关系模式奠定了家庭的主导地位及经济功能，尽管结构方式不断变化，但家庭单位始终是中国社会的基石，而且日常生活中的许多概念也都来自家庭。比如，把教师比喻为父亲——一日为师终身为父；把祖国比喻为母亲；把头领称为大哥大姐；把朋友称为兄弟姐妹；把国族称为家庭，有一句著名的歌词唱到："我们都有一个家，名字叫中国。"

家庭情节剧的概念来自美国，同在东亚的日本也擅长制作家庭剧，如果对美国、中国、日本的家庭情节剧做一个比较，会觉得美国家庭剧往往聚焦于个体与家庭的冲突，热衷个人自由的主题。而日本的家庭剧犹如某种特定生存方式的微缩景观，不用家庭叙事图解社会大势，而乐于白描普通人生活的细节。中国家庭剧更多地与"宏大叙事"相勾连，总是通过小家表现大家，彰显家与国的同构关系，说明国家的出路才是个人的出路。中国电影不仅以家庭剧情节剧为主要类型，而且不同片种都浸透着家庭的元素。比如在武侠片中，帮派的结构好像是家庭的结构，传统的师徒关系如同父子关系。在古装历史剧中，皇上和皇后更是

全体子民的父王和母后。就是在职场电影中，老板与公司员工之间也努力营造家庭般的亲情关系。

家庭情节剧着重描写家庭生活与情感纠葛，一般以女性为主人公，片中的男性通常具有性格缺陷。在20世纪40年代的女性催泪电影中，善良的女主人公往往是被玩弄、被欺凌的对象；60年代的革命电影彰显妇女解放，妇女一跃成为家庭的主心骨；90年代市场经济到来，家庭关系再次被搅动，女性位置重新遭遇挑战。中国的家庭情节剧善于围绕伦理道德来建构矛盾冲突，常常通过人物的悲欢离合来探讨社会变化，在世俗化的生活图景中渲染爱情、亲情和友情，使故事理念更有情绪感染力。

一、被侵犯的家

1949年前的家庭情节剧是一个混杂传统与现代的文化展台，充斥着对老中国的厌倦绝望与对新中国的憧憬期待。以上海为主体的家庭情节剧一方面为观众提供了现代都市生活的时尚样貌，譬如《马路天使》中的摩天楼电梯、《渔光曲》中的钢琴、《假凤虚凰》中"住别墅坐汽车"的至高理想，借助夸张的中产阶级生活场景，活色生香地呈现了都市摩登。另一方面将家庭作为个体与社会、家族与国家之间的纽带，使之成为映现社会矛盾与现实困境的镜子。

中国成熟的家庭剧出现于二战之后的上海，其中较为典型的作品有《一江春水向东流》《小城之春》《万家灯火》《哀乐中年》等。其中最有代表性的作品是1947年出品的《一江春水向东流》和《小城之春》。

《一江春水向东流》原名《抗战三夫人》，意指二战历史背景下一个

男人和三个女人的关系。影片虽然易名，但情节结构丝毫未变：通过男主人公张忠良与"沦陷夫人"素芬、"陪都夫人"王丽珍、"接收夫人"何文艳接连发生的情感纠葛，揭示战乱年代不同阶层的生存状态，抨击浮华堕落，揭示民不聊生。片中有被吞噬的灵魂，有被欺凌的女性，有上层阶级的腐败，有底层人民的苦难，一部160分钟的电影，写尽了社会的黑暗和百姓的绝望。

在40年代家庭情节剧的肖像学中，中装与洋装几乎是区分健康人格或腐化人格的形象标志，一看衣着服饰，影片对人物的道德评判立见高下。《一江春水向东流》也是通过服装造型来表征人物的阶层属性：善良的妻子始终穿着中式布衫，朴素简单。蜕变前的丈夫身着民国中山服，变节后开始西服革履，而和他厮混的豪门阔太个个穿戴西化，袒胸露背，鲜艳性感。通过中装与洋装的并置，影片直观地揭示了传统与现代、纯洁与堕落的二元命题。

《一江春水向东流》可谓是苦难之家的集大成者。战时国破家亡的创伤，战后官员贪腐民不聊生的现实，一一以史诗的恢宏徐徐展现。围绕家国双双遭受侵犯的情节，影片编织善良女子被抛弃和被欺凌的凄惨遭遇，让故事的女主人公历经婚姻情变、战乱溃逃、豪门受辱等种种磨难，可说是一部典型的"女性催泪电影"。

与《一江春水向东流》的大开大阖不同，《小城之春》的故事锁闭在一个单独的家庭。体弱多病的士绅戴礼言和妻子周玉纹在一栋衰破的院落中悄无声息地打发着慵倦的日子，医生章志忱突然来访，给这个落寞家庭带来盎然生机。章志忱是礼言的好友，玉纹原来的情人，他健康热情，和礼言的孱弱寡淡形成鲜明对比。玉纹旧情萌发，礼言的妹妹戴秀也痴迷地爱上了这个俊朗的大哥哥，四人的感情变得复杂、纠葛。礼

言得知实情后极度沮丧,几乎失去了生活的勇气。最后章志忱毅然割舍情感牵连,提着行囊离开了小城,礼言和玉纹的生活又回到往日的寂寥。

《小城之春》的张力在于情感挣扎,周玉纹、章志忱、戴礼言共同构筑了戏剧冲突。周玉纹辗转于婚姻与爱情:一边是淡漠的婚姻,一边是重逢的恋人;一面是烦闷与冷寂,一面是爱欲与炽烈,这个被禁锢于小城废园里的少妇身上,交织着理智与情感的搏斗。章志忱矛盾于爱情与友情:他留恋旧爱,但不想伤害友谊,在友谊和爱情之间,他难以取舍。戴礼言无言地挣扎在自我的困顿之中,生理和心理的双重疾病,使他濒临崩溃。

《小城之春》中一切有形的物体似乎都是压抑的符码:空寂的小城,残破的城墙,衰败的庭院,古旧的房屋,满目疮痍的家园,浑身是病的主人,无限伤感的道白:"我没勇气死,他没勇气活。"(妻子说)"我哭不出,当然我也笑不出。"(丈夫说)"我们家里真要把人憋死了。"(妹妹说)再叠加上"发乎于情,止乎于理"的人物情感结局,使片中的春天时节如同一个虚拟,每一种景观都透露着死机。

同样诞生于战后喧嚣年代,《小城之春》却是一个例外的异数,在它寂静的影像世界里,没有阶级压榨,没有人欲横流,没有抗战踪迹,亦没有战后混乱。浮现于断壁残垣和庭院宅第间的只是被压抑了的原始冲动和无法言说的情欲诉求。这压抑和烦乱被评论者看作是一个敏感知识分子对国破家亡的现实感触,是"一个时代变动前的苍凉与郁闷,是一个受过创伤的国家的子民内在的寥落和无奈"。[1] 并认为"此片代表

[1] 焦雄屏:《费穆与〈小城之春〉》,《〈小城之春〉的电影美学》,台湾电影资料馆,1996年版,第40—41页。

了当时某些既非'前进'亦非'反动'的知识分子,在波涛汹涌中苦闷迷茫、激动求变而又有所保留的心境"。[1]

家庭剧流行的原因在于它以家庭的遭遇呈现社会的灾难,以家庭的危机呈现国家的危机。《一江春水向东流》和《小城之春》两部作品表现了家国沦丧的悲情,也呈示了变化中的社会伦理,以泪水与惶惑道出了那一刻中国人的肉体折磨与精神苦痛。

二、小家与大家

在乡土中国,家是最基本的社会单位,亲属关系是最重要的血缘纽带,自家的事是高于一切的事。"各人自扫门前雪,莫管他人屋上霜"的俗语,部分地揭示了传统人格的生活信条。1949年以后,家庭改造成为社会主义建设的必要环节,新社会倡导新的人伦关系。作为当时最重要意识形态工具,电影以"革命家庭"的银幕塑造参与了这一改造。

在工农兵电影的整体氛围之下,以婚姻爱情、世俗伦理为核心的情节剧发生了质的改变,将"革命高于一切"的原则带入家庭叙事:变个人生活寓所为集体活动场域,化家庭关系为阶级关系;传统的孝道死去,党的领导成为父亲的化身;女性从"家庭中人"走向"社会中人";代际传承是革命伟业绵延发展的象征。

新国家、新文化、新重镇的北京电影制片厂以一部直点主题的《革

[1] 石琪:香港《明报晚报》,1983年8月18日。

命家庭》开启了家庭叙事的划时代转型。《革命家庭》(1960)的剧本由自传体小说改编,通过一个家庭妇女和她的孩子们由普通群众成长为坚定的无产阶级战士的故事,说明革命是个大熔炉,它能够使人百炼成钢;革命是个大家庭,它让无数孤苦的人们重新获得亲情与温暖。

影片开始,年逾古稀的女主人公周莲给满堂绕膝的晚辈讲述自己的人生经历:从小孤苦,十六岁被干娘许配读书郎江梅清。梅清知书达理,回家善待妻儿,在外倾心改造社会。周莲爱屋及乌,跟随丈夫学会了识字,投身了革命。影片从1926年国民革命起始,跨时数十年,表现婚后的周莲如何从一个乡村小女子成长为一个德高望重的母亲。

影片的表象是一个家庭的悲欢离合,但实际上却是前仆后继的革命寓言。正如同时代人的评论,影片"所要表现的并不是一个小家庭中的几个人的命运,而是透过一个富有社会意义的家庭的遭遇,来体现出人们在严酷的战斗年代里掌握了自己的命运并且走上了革命的道路;在这里,一个小家庭并不只是一个独立的个体,而是一个社会大家庭的一部分;一个家庭几个人的生活命运是和千百万人、和整个革命大家庭的生活命运紧密相连的"。[1]周莲的成长确乎是这一主题的形象注脚:她埋葬了牺牲的丈夫,目送爱子走上刑场,虽接连失去血脉亲人,但始终受到党的关怀与指引。丈夫去世时上级组织指引她投身党的怀抱:"把孩子交给革命,这是你的责任,你的家庭就是我们的家庭,你的儿女就是党的儿女,党会照顾你们的。"身为共产党员的大儿子上刑场前鼓励她做一个博大的母亲:"亲爱的妈妈,看来我们是要永别了,妈妈失去了自己的孩子是悲痛的,但是你只要想想,这不过是为了千千万万的妈妈

[1] 冯牧:《革命家庭》,《文艺报》,1961年1月20日。

和孩子的幸福。"这两段台词直白地揭示了影片的主题——革命者要舍弃"小家"拯救"大家"。

1962年上海电影制片厂出品的《李双双》把小家与大家的关系演绎到了当下，它通过一个泼辣的农村女性与落后丈夫的斗争，强调夫妻关系要超越私人生活范畴，在集体性的生产活动中进一步升华，从而把集体乌托邦的概念嫁接到私人家庭，演示了社会主义家庭理念的颠覆性变化。

在实行了合作化人民公社的历史背景之下，《李双双》中的集体劳动取代了以一家一户为生产单位的个体经济，封闭的家庭空间开始向外界开放，并在与外界的沟通交流中成为公共劳动的组成部分。与主题相呼应，主人公生活住宅的美工造型特征为门户洞开，院门、屋门、窗户都呈敞开之状，即使在夜间也不关闭，乡亲邻里随时到访，好友躲在门外偷听私房话，而夫妻间的每一次情感纠葛都尽人皆知，家庭已不再是个人的私密空间。

影片塑造了一对性格截然不同的夫妻：妻子李双双急公好义、心直口快，丈夫胆小怕事、讲究情面，与其他1949年后的家庭叙事一样，夫妇之间的冲突并不因为家庭内部矛盾，而是对于"公家"事务的不同反应。影片开始时丈夫颇有大男子主义，经常向乡邻吹嘘自己在家中很有地位，教训妻子不要外出劳动，并让她"少给干部提意见"，但他的约法三章不断受到妻子的挑战。随着叙事的推进，妻子不但全身心投入集体劳动，还当上妇女队长，带领全村妇女拒绝承认自己是"屋里的"和"做饭的"。家庭的权位被彻底逆转，万般无奈的丈夫只得负气离家，"女性出走"的桥段在这里换作了"男人出走"，影片以喜剧式的揶揄嘲讽了他的保守与落后。借助夫妻在劳动中的矛盾冲突，《李双双》消解

了家庭生活与集体生产的冲突,将家庭话语改造为公共话语,使生活空间转变成思想博弈空间,家不再是个人的场域,而是集体的延伸。

《革命家庭》与《李双双》表现了妇女走出核心家庭的不同途径,并通过革命事业和集体劳动塑造了"大家庭"的银幕形象。在这两部影片中,家庭关系呈示为社会关系的变体,丈夫或儿女都兼具两重身份,既是至亲至爱的家人,又是集体事业的战友,家庭冲突僭越个人生活和私有意识,升华为"同志"式的交锋或理解,而故事情节的最终落点都是舍"小家"保"大家",只有志同道合的集体才是真正有价值、有意义的理想之家。

三、离散的家

21世纪才走过一个十年,离散的人群已遍布全球,资本的无限扩张加速了人与物的不断流动,世界的进程被演绎为一个逐渐远离故土奔赴他乡的文明苦旅。中国是农业社会,一直有安土重迁的传统,人们轻易不背井离乡。但是,中国的历史也是一部以中原为中心向外推展的历史,晚近的"走西口""闯关东""下南洋"都是其中的精彩段落。而从20世纪80年代重启的现代化潮流,更大规模地加速了乡村到城市,城市到世界的迁移过程,农村青壮年向都市转移,都市青年向其他国家流动。而人口的流动从结构上改变了家庭,不再稳定的家庭越来越疏离隔膜。

最早彰显华人家庭离散的是当今炙手可热的国际导演李安。从《推手》(1992)到《喜宴》(1993)再到《饮食男女》(1994),他的父亲三

部曲立足东西方文化碰撞，着眼代际矛盾，揭示中西方冲突，从日常生活表现了全球化背景下华人家庭的破碎。在这三部影片中，东西冲突演绎为具体的家庭矛盾：《推手》里中国父亲与美国儿媳暗战激烈，从饮食到作息，从工作到教育，处处有隔膜，事事起争端；《喜宴》中情爱价值观和婚娶方式轮番博弈，台湾父母对教堂婚礼的不屑、对闹洞房习俗的欣悦以及对同性爱的无知，是东方与西方的差异，亦是传统与现代的冲突。《饮食男女》看似没有洋人面孔，但女儿的留学经历，从美国归来的邻居，还有父亲和女儿们的不和，以及他们各自不可思议的爱情，都是中外观念混战结出的果实。

在谈论自己的父亲三部曲时李安说道："我在农业文化中长大，它试图强调和平与社会和自然的平衡，所以会努力尽可能减少冲突。但在西方文化，尤其是戏剧文化中，一切都是冲突，它主张个人自由意志，还有个人意志如何在家庭内甚至更大的社会内创造冲突。我发现自己对于处理这种情况比较有天分。"[1] 而台湾资深电影人焦雄屏认为，李安的成功来自于东西方文化的"缠斗"。他占尽了东西方文化交流的优势，没有其他人如此清楚地懂得跨文化。[2] 如果说父亲三部曲的原始动力是李安青少年时代与父亲的精神拉锯，那么影片的电影效果则在于对好莱坞类型法则和中国家庭情愫的混合：现代生活理念对峙传统人情事理，东西之间，新旧之间，充满苦涩的揶揄与含泪的幽默。

当下中国的重要电影作者贾樟柯讲述的也是他山西家族"走西口"

[1]《DGA 专访——李安谈李安的电影之路》，中国电影导演协会，微信公众平台文章精选，2016 年 3 月 15 日。

[2]《新京报》，2007 年 10 月 30 日。

的故事。在他的系列影片中，那些贫困的主人公从汾阳流落到北京、四川、深圳，通过微缩景观的主题公园领略巴黎、伦敦。2015 年，《山河故人》里的人物跨出了国土，来到了澳大利亚。

贾樟柯的电影分别讲述了离开者的遭遇（《小山回家》），留守者的尴尬（《小武》），小镇青年的迷离（《站台》），无法返回的故乡（《三峡好人》），到了《山河故人》，流散已展开在世界的版图中。这次的出走不是由于穷困潦倒，而是因为骤然而至的金钱与财富。在《山河故人》里，贾樟柯的乡亲步入了以前可望而不可即的"西方"世界，但这个世界空旷寂寥呼救无门，难以从容不迫地生活。流散在路上的山西富豪，家庭破碎，生活没有重心也没有目标。影片的女主人公是从来不曾出走的沈涛，她的经历象征了离散的所有悲情——挚友悄然离去，丈夫寡情薄义，父亲意外病故，儿子被掠夺，就连身边那只小黄狗也离她而去。这个曾经被男人们追逐的女子最终被男人所遗弃。

四十四岁的贾樟柯表示："触发我拍这部影片的动机在于，今天我们放弃、忽略了很多应该珍视的感情。因而我会幻想，再过十年，我们会怎样理解今天的生活？" 在《山河故人》中，他精心设计了过去、现在、未来三种时态，通过三种画幅描述他乡亲们在社会转型时所承受的精神代价，感慨山河依旧，故人不在。透过这个家庭在三个时段的生活方式和情感状态，我们看到了近在眼前的沧桑。事实上，贾樟柯所刻意设置的 2025 年图景不是遥远的未来，而是当下已经发生或正在发生的现实。戛纳影评人曾说《山河故人》是一部中国人的家庭史诗。贾樟柯认同外国媒体对自己的评论，认为他的《山河故人》就是要"讲述中国人的一次大流散"。

作为集体神话的载体，类型电影如同社会神经的感应器，它既要对生活的变化做出敏感的回应，也要将新的价值观传输给电影观众。家庭生活虽然琐屑，但与人类的整体生存状态相关。家庭情节剧的使命就是从现实中发掘善恶，从庸常中寻找戏剧性，聚焦家庭内部的紧张，或是两性纠葛，或为代际冲突，通过象征性的人物与情节展现道义冲突，呼应人们"对新世界的焦虑"。

　　20世纪的中国一直处于动荡之中，各种政治变动都对电影生产造成重大影响。而家庭作为个体与社会、国家之间的纽带，更是意识形态角逐的热闹空间，银幕上的日常生活情景往往透露着社会变迁的征兆：早期默片讲述传统伦理，故事往往是忠孝节义的载体；三四十年代的故事围绕于民族抗争与都市序曲，苦难的家庭弥漫着新旧交替的伤感；1949年以后革命与改造成为主题，勃兴于乡土的农民变化使这一主题获得了最通俗的形式；21世纪中国进入WTO，电影开始表现家庭在全球化潮汐中的流动离散。而这些影片始终不变的形式元素则是，在情节剧的框架中铺陈矛盾，阐述伦理。无论表现国破家亡的苦情戏，塑造新权威的革命叙事，还是揭示现代化陷阱的写实电影，都充分调用道德拷问机制，以家庭冲突表征中国社会于不同历史阶段的问题与遭遇。

<div style="text-align: right;">2016年</div>

北京电影：1949—1966

1949—1966年的北京电影是以北京电影制片厂为表征的。

北京电影制片厂被誉为新中国电影的金字招牌，是1949年后中国电影生产的重镇。北京电影制片厂在数十年的电影创作实践中，形成了自己的模式与特征，成为所谓社会主义电影的典型。

作为国家首府，北京的空间地标首先是皇权象征，所谓的京城符码常常显现为政治的风向标。在北京电影的梳理中，地域意义往往消融于意识形态建构。20世纪的中国确乎是社会斗争的角力场，而北京始终是桥头堡，离开这一历史事实，"北京电影"只能是空洞的能指。

因此，沉潜北京电影制片厂的"十七年"，探讨其在体制构建、类型样式、导演群落、明星制造等方面的阶段性特征，首先是对国家电影政治的一次历史回顾。

向苏联电影取经

1949年3月5日召开的中共七届二中全会提出：党的工作重心必须

从乡村转移到城市。接着,毛泽东明确指示定都北平。在这个大变动的背景之下,中国的电影版图也开始了新的绘制。

早在1948年,身为中共电影主将的袁牧之两次以书面形式向中宣部进言,为下一步发展献计献策:"北平新中国成立后,当奉示即于中宣部领导下,建立电影事业的统一领导机关,成为日后国营电影企业的中心……在中心领导下,应有一直属厂,使中心不脱离生产太远,并随时总结全国各厂经验交付该厂实践,当为重点来培养该厂为第一种国营厂中之典型,以便再推广到全国各厂,故北平厂之前途应是这样的重点……"[1]

根据袁牧之的报告,《中共中央对电影工作的指示》于1948年12月发出,其中第四条指出:"平津攻下后,电影事业的领导机关应该设在北平。"[2]这些战略性决策预示着北京电影将纳入规模化的有计划发展。

在中共中央的统领下,各路人马陆续汇聚北平,北京电影制片厂于1949年开始了筹备和组建工作。

北影的前身是国民党的"中电三厂",当时参与老厂接收的有汪洋带队的晋察冀军区政治部电影队,有田方为首的东北电影制片厂人员,还有陈怀皑等华北大学文工团成员。汪洋这样描述当时的情况:大量从业人员,创作的、技术的和管理的,来自五湖四海,对电影专业还很不熟,甚至是完全陌生,又不可能全部接受应有的专业训练;技术设施也

[1] 《人民电影的奠基者——宁波籍电影家袁牧之纪念文集》,宁波出版社,2004年版,第197页。

[2] 转引自周啸邦主编:《北影四十年:1949—1989》,文化艺术出版社,1997年版,第3页。

十分落后……总之，整个队伍和事业都处于草创时期。[1] 所谓的北影只是一个制片厂的雏形。

对于新中国电影的未来发展，1950 年已任电影局局长的袁牧之曾提出过一个宏伟的"电影村"构想：在北京西郊从青龙桥到黑山扈 8000 亩土地上建设"电影村"，村内建筑按性质分为 14 块，第一块是故事片厂；第二块是洗印厂、配音场、特技摄影场及剪接间；第三块是木偶片和动画片厂；第四块是文献片厂；第五块是教育片厂；第六块是电影大学；第七至第十三块分别是电影剧本创作所、电影工程研究所、行政管理、膳食中心供应站、总车库、暖气供应中心、运动场等；第十四块是住宅区。[2]

袁牧之的构想呈报中央后，受到总理周恩来的抵制。周恩来认为，电影事业要充分利用现有设备，发挥潜在力量，而不是在北京另谋发展……如果电影制作全部调集北京就会脱离全中国广大的实际。他明确指出：集中思想是错误的，是受好莱坞的影响。[3]

周恩来所谓"脱离全中国广大的实际"的批评或可这样理解：当时的中国经济落后，物质匮乏，现有的财政不足以支持"电影村"巨大的耗资。对于当时的中央政府而言，电影固然重要，但大动干戈地平地起高楼确实尚无能力，最现实的途径就是利用地方现有基础进一步改造扩充。

[1] 汪洋：《北影的第一次辉煌》，《新文化史料》，1999 年第 5 期，第 11 页。

[2] 沈芸：《新中国电影事业的创建始末（1949—1957）》，《当代电影》，2005 年第 4 期，第 34 页。

[3] 解治秀：《袁牧之与"电影村"》，《袁牧之文集》，中国电影出版社，1984 年版，第 329 页。

被批有好莱坞之嫌的"电影村"计划就此搁浅,苏联电影模式再度成为参照。

1953年1月,文化部邀请戈尼沙列特斯基等五位技术、工程、发行方面的苏联专家到京,协助制定新中国电影事业的第一个五年计划。

1954年6月,电影局代局长王阑西率团访问苏联,用三个月的时间"对苏联电影事业作了全面的访问,与苏联电影领导者、领导部门作了多次亲切的谈话,参观了各种影片的主要制片厂、学校、研究院、演员剧院、工业厂,了解了电影放映网的情况,并和许多电影艺术大师进行了多次会谈。"[1] 这次参观访问进一步明确了中国电影走苏联之路的方向。

同年,文化部开始从各个电影部门调集创作人员和技术人员,组建了包含电影局技术研究室主任汪洋,电影局艺委会秘书长成荫,东北电影制片厂何文今、吕宪昌、张尔瓒、朱革,北京电影制片厂王希钟、刘鸿文,上海电影制片厂朱今明、钱江、朱德熊、池宁、王雄,北京电影洗印厂周从初和夏惜芝,专业翻译郑国恩、关胜多、王兆麟、白燕茹、李甸秀等人在内的赴苏实习团。这个由全国电影工作者组成的实习团由汪洋任团长,成荫任副团长,出国前在中央电影局接受集训,为苏联进修强化政治和俄文。

中央电影局给实习团提出的学习任务是:

1. 在技术上要学会苏联的特技、活动马斯克布景设计、置景的工艺过程,以及录音、宽银幕、立体声、彩色印染拷贝等技术;掌握彩色影片的全部摄制过程,回国后能独立拍摄和洗印彩色影片。

[1] 王阑西:《苏联电影事业的巨大成就》,《大众电影》,1955年第1期,第11页。

2. 行政方面要学习苏联制片厂的管理、创作、生产技术、行政领导方式，了解各种生产、行政、人事制度的执行情况。在生产领导方面学得越具体越好：要具体了解如何进行剧本的审查，如何召开艺委会，文学编辑部如何工作，生产计划如何制定，怎样领导生产，如何建立摄制组，如何计算摄制周期，如何确定影片成本，如何领导摄制组，摄制组如何运转。同时还要了解各种奖金制度和分配制度；摸清技术管理的方法和新技术发展动向。要积极参加生产会议、调度会、创作讨论、审查样片等活动，熟悉制片厂的整体运作流程。

3. 在艺术上要学习苏联的创作经验：了解苏联电影发展的历史过程，分析和研究苏联影片的特点。要下到摄制组学习苏联导演的工作方法，了解有关影片摄制的所有步骤。多看在苏联放映的外国影片，了解其他国家电影的新动向。[1]

电影局根据实习团成员的个人专业特点，为他们分配了学习任务：汪洋学习制片厂管理；成荫学习彩色电影故事片创作程序，包括导演、剧本创作、分镜头剧本以及组建摄制组的方式；何文今学习制片及财务管理；朱今明、钱江学习摄影；刘鸿文学习布景制作、布景搭建及道具制作；张尔瓒学习特技摄影，包括红外线特技摄影；朱德熊、池宁学习美工；朱革学习特技美工；吕宪昌学习录音；王希钟学习化妆造型设计及塑形化装；夏惜芝学习洗印、查验，包括化学分析、感光测定；周从初、王雄学习洗印工艺。翻译人员也进行了具体分工：白燕茹跟管理和制片；李甸秀跟导演和特技；郑国恩跟摄影；王兆麟跟录音、化妆和美工；关胜多跟洗印。前期准备工作全部完成后，赴苏联实习团于1954

[1] 苏叔阳、石侠编撰：《燃烧的汪洋》，中国电影出版社，1999年版，第224页。

年9月底启程前往莫斯科。

赴苏学习是电影界的一个大动作，目标是以苏联电影为范本打造全新的社会主义制片厂。实习团经过在苏联的考察学习，初步掌握了规范管理的制片理念和系统的电影技术知识。团长汪洋回国后立即向上级要求把实习团成员全部留下来充实北影，他的建议得到夏衍、陈荒煤的赞同，陈荒煤说："这个主意很好，北京是全国的政治、经济、文化的中心。如果没有一个像样的故事片厂，是和我们的首都不相适应的。不仅要把实习团的人留下来，将来还要逐步将各厂优秀的创作干部、技术人员集中到北影来，以后，还要把赵丹、郑君里、白杨、张瑞芳等人调过来。"[1] 这个大调动的计划虽未完全实现，但在文化部电影局的统筹下，赴苏实习团的所有成员确实都留在了北影，成为北影厂各个部门的精锐力量，这也说明了北影在新中国电影整体规划中的显要位置。

苏联的艺术工作者对新中国电影的制作确实给予了多种指导：《解放了的中国》和《中国人民的胜利》的拍摄曾有著名导演格拉西莫夫和瓦尔拉莫的参与。作为中苏友好的使者，苏联专家频繁地来到北京：1953年11月，格拉西莫夫在电影局艺术委员会召开导演业务学习会上讲授《电影导演业务》课程；1955年11月，由Б.伊万诺夫、Б.卡赞斯基、А.西蒙诺夫、Б.安东年柯主持授课，在北京电影学院举办导演、演员、摄影、制片专修班，学制二年，培训来自全国电影制片厂的创作人员；1954年1月，斯坦尼斯拉夫斯基和涅米洛维奇·丹钦柯的学生普·乌·列斯里应邀到中央戏剧学院讲学，为各地院团培训导演人才，

[1] 苏叔阳、石侠编撰：《燃烧的汪洋》，中国电影出版社，1999年版，第233页。

这个训练班在两年内完成了莫斯科戏剧学院导演系五年的本科教学计划。借此北京成为中国艺术教育的中心，无论北京电影学院还是中央戏剧学院，都在"老大哥"的影响下开启了系统的艺术教育，教学体制、科系设置以及讲授方法全面照搬了苏联模式。诸多新老艺人汇聚北京，接受所谓苏联专家的专业培训，倚仗天时地利，北影厂的骨干力量大都参与了这次职业洗礼。

北影厂的厂房建设也得到苏联专家的具体指导。1956年1月，建筑师库德里舍夫等四人来到北京，协助北影规划新厂建设。1957年底，"汪洋通过苏联专家向电影局推荐、选定北京北郊的小关。计划征地一千多亩，完全按照莫斯科电影制片厂的规模施工。前面是生产区，后面是外景场地。这个方案是听了苏联专家的意见，经电影局报国务院批准后实施的。"[1]

北影新厂是第一个五年计划中电影工业建设的重大项目，1956年第2期的《大众电影》为之做了这样的宣传：未来的北京电影制片厂，是我国最大的一个电影制片厂，规模宏大，建设工程按三个五年计划分期进行。厂的总面积约为目前的中央新闻纪录电影制片厂的二三十倍。每年可生产彩色故事片二三十部。北京电影制片厂的全部建成，虽在第三个五年计划中，但在1958年就可以开始部分投入生产。[2]

北影新厂的第一期工程用地二百余亩。完成后厂区将有录音楼、综合技术楼、三座摄影棚、一座特技摄影棚、照明车间、置景车间、电力车间、车库等。生活区有六幢宿舍楼及职工食堂。此外尚有相当面积的

[1] 苏叔阳、石侠编撰：《燃烧的汪洋》，中国电影出版社，1999年版，第234页。

[2] 《大众电影》，1956年第2期，第26页。

外景场地，其规模及技术配置已是当时国内第一。[1]

1958年7月，经中共中央批准，文化部将北影暂时下归北京市文化局，北影新厂的筹建又得到了彭真、万里等北京市委领导的支持。1959年1月，北影新厂厂房动工，北京市有关部门还将同期北京十大建筑的剩余材料拨给北影使用，这使得完成后的北影新厂的建筑设备达到了国内的一流水平。[2] 由于产业规模，也由于作品的影响，北京电影制片厂真正成为中国电影的中心。

从筹划到破土，苏联技术人员一直参与北影新厂的建设，直至1960年中苏关系破裂，专家撤回。

两大影片类型

一、文学改编

苏联电影和文学有着特殊的亲缘性，优秀的文学作品一直是其电影创作的源泉。苏联电影的这个特点也影响了1949年后北京电影的类型选择，北影出品的剧情片主要根据文学作品改编。建厂伊始，北影以《吕梁英雄》《新儿女英雄传》开启革命叙事；苏联实习归来，以《祝福》创出优质电影品牌；60年代前后，更凭借《林家铺子》《青春之歌》《红旗谱》《暴风骤雨》《早春二月》《烈火中永生》成为新中国电影生产的中心。厂长汪洋这样归纳："由于这一时期北影拍摄的优秀影片不少都

[1] 陈播主编：《中国电影编年纪事（制片卷）》，中央文献出版社，2006年版，第105页。
[2] 苏叔阳、石侠编撰：《燃烧的汪洋》，中国电影出版社，1999年版，第234页。

是由小说和话剧改编，因而得到了'文学名著改编厂'的美称，北影领导和职工都为此感到自豪。"[1]

　　1949年至1966年间北影的文学名著改编可分为三类：

　　第一类是1949年前的解放区文学。这些作品出自被中国共产党所高度认同的作者之手，根红苗正，思想过硬，为改编提供了意识形态保证，如赵树理在1943年发表的《小二黑结婚》是解放区脍炙人口的乡土文学，周立波1948年完成的长篇小说《暴风骤雨》获得过1951年的"斯大林文学奖金"，《吕梁英雄》《新儿女英雄传》也是翻身解放的典范之作。这类小说的改编大都顺利通畅，一经面世便成为当时舆论倡导的艺术摹本。

　　第二类是1949年后创作的革命历史小说，如《青春之歌》《红旗谱》《烈火中永生》《小兵张嘎》等。这些原著都是当年具有轰动效应的文学作品，主流认同度高，读者群大，有未映先热的社会效果。如梁斌1957年完成的长篇小说《红旗谱》作为中国农民的史诗风靡一时；杨沫1958年面世的长篇小说《青春之歌》在《北京日报》天天连载，读者口口相传；1960年出版的长篇小说《红岩》（罗广斌、杨益言合著）被誉为共产主义精神和革命气节的教科书，全国上下咏颂。北影在第一时间就抓到这些热点作品，动用各种力量大干快上，抢先出品，制造了当时电影观摩的高票房。

　　第三类是"五四"以来的文学名著。新文化运动造就了数量可观的优秀作品，为电影改编提供了丰富的文化资源。但"十七年"间被搬上银幕的只有《腐蚀》《我这一辈子》《早春二月》《祝福》《家》《林家铺

[1] 汪洋：《北影的第一次辉煌》，《新文化史料》，1999年第5期，第14页。

子》等六部,其中北影厂以《祝福》《林家铺子》《早春二月》三部占据半壁江山。这几部幸运的作品都在讲述旧中国黑暗压抑的故事,所描写的人物无一不饱受折磨:祥林嫂是封建礼教的牺牲品,小商人林老板被权势挤压吞噬,乡镇教师萧涧秋苦闷而彷徨。按照当时的阶级观念,他们分别表征了农民、城市平民以及小知识分子的生存困境,他们的不幸烘托了革命的必要性。而这几部影片的银幕改编也主要在于增加反抗斗争的情节,强调革命力量的普遍生长。如《林家铺子》添置了学生抗日游行,《早春二月》让萧涧秋走出小镇奔向远方,就是最愚昧的祥林嫂也被镜头大肆渲染了砍门槛的激愤。这几部电影也比原著更强调阶级对立和阶级迫害:《林家铺子》中增加了卜局长觊觎林老板女儿、索婚不成羁押林老板的情节;《祝福》将贺老六和阿毛的死亡归咎于王师爷的逼债。这些添加旨在塑造政治幻象,告知观众旧社会暗无天日,新中国才是康庄大道。于此,历史被重塑,思想被强化,意识形态宣传效果得以达成。

北影厂在这些名著改编作品的创作中所获得的人力支持和财力供给,彰显出作为国家制片厂的优越与能量:《青春之歌》面向全国海选女主角林道静的饰演者,拍摄班底是当时的豪华阵容(导演崔嵬和陈怀皑,摄影聂晶,美术秦威,演员于洋、康泰、秦怡、赵联、赵子岳、秦文等)、《林家铺子》(导演水华,摄影钱江,美工池宁,演员谢添、于蓝、赵子岳等)和《红旗谱》(导演凌子风,摄影吴印咸,演员崔嵬、赵联、鲁非、葛存壮等)的拍摄也无不在社会上下的瞩目和期待中完成。

这些改编影片的成功也在于各级领导的切实帮助:总理周恩来频频关照;身为电影负责人的夏衍亲自操刀,参与了《祝福》《林家铺子》《早春二月》《烈火中永生》四部影片的剧本改编。而且,一旦和兄弟制片

厂题材撞车，那他们必定拱手让北影先行。譬如，《祝福》《青春之歌》两部小说都是上影改编在先，但最终却由北影拍摄出品。北影得天独厚的头牌优势由此可见一斑。

二、戏曲银幕化

北影厂另一个成就卓著的类型应该是戏曲片，因为拍摄数量大，且独有风范，被誉为"北影模式"。

在20世纪很长的一段时间内，戏剧是中国最主流的文艺形式，剧院是老百姓最钟爱的娱乐场所，中国共产党所倡导的新文艺也是从戏剧革命开始的。1949年3月，刚刚进驻北平的军事管制委员会和文化接管委员会禁演了包括《劈山救母》《盗魂灵》《红娘》《大劈棺》《贵妃醉酒》《四郎探母》在内的五十五出所谓含有"毒素"的旧剧。1951年5月，政务院发布关于戏曲改革工作的指示，明确提出毛泽东"百花齐放，推陈出新"的文艺方针。1951年到1952年间，《人民日报》接连发表《重视戏曲改革的工作》《正确对待祖国的戏曲遗产》等系列文章，《文艺报》也先后发表周扬的《改革和发展民族戏曲艺术》、光未然的《戏曲遗产中的现实主义》、张庚的《正确理解传统戏曲剧目的思想意义》，这些文章在谈论戏曲改革的同时都提出了重视戏曲艺术传统的重要性。1952年，文化部举行了第一届全国戏曲观摩演出大会，来自全国23个剧种的37个剧团、1600多名演员参与演出，上演了82个剧目，包括传统戏63个，新编历史剧11个，现代戏8个，为随后戏曲片的拍摄提供了资源。北影在文化部的直接安排下开始了戏曲片的创作。

在从纪录片创作向故事片创作过渡的建厂初期，戏曲片是北影的主攻片种。1955年至1957年间，北影一共创作了9部影片，其中8部为戏曲片，且全部采用当时最先进的彩色片拍摄技术。北影的戏曲片创作

一直延续到60年代初期,《梅兰芳的舞台艺术》(上、下集)、《荒山泪》《游园惊梦》《杨门女将》《野猪林》是标志性代表作品。厂长汪洋说:"这些影片不仅记录了梅兰芳、俞振飞、程砚秋、马连良、谭富英、叶盛兰、袁世海等一大批戏曲艺术家的精湛表演,而且对运用电影媒介表现戏曲艺术独特的审美特征和艺术美进行了可贵的尝试,并取得了很好的效果。既为戏曲艺术留下了宝贵的艺术数据,也为戏曲艺术与电影艺术之间的完美结合进行了有益的探索。"[1] 确实,戏曲片的拍摄有意无意地承担了民族文化传承的使命。

在当时的戏曲片拍摄中,以《杨门女将》《野猪林》等为代表的北影作品和以《红楼梦》《女驸马》等为代表的上影作品在创作理念和拍摄方式上各有不同,分别被称作"北派"与"南派"。

越剧、黄梅戏等南方戏曲历史较短,剧目接近世俗,表演较为生活化,所以南派戏曲电影无须因循演员的舞台表演,可以对剧情表现进行更加电影化的改造,突出镜头画面的渲染魅力。

京剧作为一个古老剧种在唱腔、念白、动作诸方面都更加程式化,舞台方式也更加规范,因此影片拍摄需顾及这些特点,对表演方式不宜做过大改动,否则会减损戏曲本身的魅力。以北影为标志的北派戏曲电影一般以舞台表演为主,尊重演员唱念做打的功夫表现。

北派风格由吴祖光、岑范、崔嵬等人层层递进,不断探研,精心打造出来,形成所谓的"北影模式"。北影模式最终在崔嵬手中完成,一是因为他的戏曲片拍摄数量大,二是因为他有明确的创作理念。崔嵬认为,电影要服从戏曲,不能离开戏曲的基础。利用电影艺术的表现手

[1] 汪洋:《我看北影三十五年》(一),《电影创作》,2000年第1期,第70页。

段，要更加发挥戏曲艺术的特点，力求做到虚实结合、情景交融、优美动人。[1]在崔嵬的带领下，第二创作集体在拍摄中强调以戏曲艺术为主，通过电影手段保持并强化戏曲的特点和感觉，在具体画面和细节上发挥电影镜头运动灵活、场景时空切换自由的优长，使观众在欣赏戏曲时感到"既是戏曲，又是电影"。[2]

戏曲片的摄制过程不同于故事片，崔嵬领导第二创作集体经过不断实践和摸索，到拍摄《杨门女将》时已形成了一整套规范化的拍摄程序。剪辑师傅正义将北影的戏曲片摄制概括为以下几个步骤：

第一步，影片开拍之前，摄制组全体成员到剧场观看剧团演出，对全剧建立整体印象。

第二步，摄制组主创人员与剧团的主要演职人员商谈如何压缩改编戏曲演出剧本。

第三步，根据商谈结果整理出"删改本"，剧团按照删改本演出，摄制组全体人员再次观看，确认对原舞台演出的取舍之处，若演出时间仍然超过两小时，再予以压缩。

第四步，进摄影棚，演员一面表演，导演一面分镜头（摄影师、录音师、美工、剪辑、场记也同时在场参与），有时"拿掉"一段过场戏，有时删去一段唱腔伴奏，有时将"场景搬家"，有时增添一段"锣鼓经"转场过渡，边演边改边分镜头。

第五步，根据分镜头剧本，在棚内再演出一遍，各方面都认为适合并大致确定下来，便开始录音。

[1] 《崔嵬的艺术世界》，中国电影出版社，1982年版，第87页。

[2] 陈荒煤主编：《当代中国电影》（上），中国社会科学出版社，1989年版，第275页。

第六步，导演与剪辑一道在声带上分镜头，明确拍摄场次内容，美术师根据已经变动了的舞台演出场面画出布景草图，一边搭景，一边录音，一边排演。经过这六个步骤，最后依照以声带所录的戏曲音乐为基础的分镜头剧本，影片正式开拍。剪辑师从头至尾参加筹备和摄制过程，熟悉京剧程序，了解导演意图，完成剪辑。[1]

北影这种先期录音的拍摄方法在当时独树一帜，与上影《梁山伯与祝英台》《红楼梦》《天仙配》《碧玉簪》《追鱼》等片的创作相比别有洞天。

需要特别指出的是，从《荒山泪》《群英会》《借东风》到《杨门女将》《野猪林》，北影戏曲片的拍摄大多是在周恩来、夏衍、陈荒煤等上级领导的直接建议下进行的，这些戏曲的银幕化不仅仅是某种艺术行为，同时也与当时的政治理念有着内在的隐喻关系。

进入60年代以后，现代戏问题在日益喧嚣的阶级斗争语境中凸显出来。1964年6月5日，全国京剧现代戏观摩演出大会在北京举行，中国京剧院的《红灯记》、北京京剧团的《芦荡火种》《杜鹃山》、上海京剧院的《智取威虎山》、北京实验京剧团的《箭杆河边》等几十出现代戏接踵亮相首都舞台，骤然形成一股摄人心魄的新气势。几乎就在同时，彭真指示北影厂将曲剧《箭杆河边》搬上银幕。《箭杆河边》讲述的是60年代发生在北京郊区佟各庄的"四清"运动，图解了毛泽东"社会主义还存在着阶级和阶级斗争"以及"阶级斗争没有熄灭"的论断。《箭杆河边》的拍摄拉开了将现代戏搬上银幕的序幕，为革命样板戏的电影化做了预演。后来的发展也确乎如此，"文革"中成为全国文艺典范的

[1] 傅正义：《剪辑人生：傅正义自传》，中国电影出版社，2007年版，第114页。

八大样板戏主要在北影拍摄。

四大创作集体

　　北影厂厂长汪洋率团赴苏学习的时候,在莫斯科电影制片厂见识了由导演、剧作家及其他主创人员凭兴趣自愿结合,自行选择拍摄题材样式的所谓创作集体形式。蔡楚生、司徒慧敏等人出访欧洲各国时在东欧也注意到了类似的摄制组织,回国后曾向电影主管领导介绍推荐[1]。1956年"双百"方针提出后,电影领导和自由创作的关系曾是各个电影制片厂讨论的重点话题。在"大鸣大放"中,电影工作者的意见主要集中于要求领导放手创作,让艺术家发挥自己的能动性和独创性。雄心万丈的汪洋还乘机提出了"自由创作、自愿结合、自负盈亏,以导演为中心"的口号,[2]这个所谓的"三自一中心"的内涵就是导演中心制的创作集体。

　　其实,历史积淀更厚的上影和长影比之北影早就拥有切磋技艺的创作团体。可恰恰因为这种无根基的滞后,北影躲过了"反右"风暴,而上影和长影遭受了重创:长影厂走讽刺喜剧路线的"春天戏剧社"陷入灭顶之灾——沙蒙、吕班、郭维等主要导演一一沦为"右派";上影厂常常聚首讨论影片创作的"五花社"不幸夭折,石挥、吴永刚、白沉、项堃、吴茵等骨干统统被打成"右派"。安然度过"反右"运动的北影

[1] 苏叔阳、石侠编撰:《燃烧的汪洋》,中国电影出版社,1999年版,第242页。
[2] 同上。

厂保存了实力，为自己的辉煌埋下了伏笔。

北影创作集体的成立拖到了1959年。1958年底中央要求各制片厂向国庆十周年献礼，拍献礼片。当时的中宣部部长周扬对献礼片提出"三好"要求：内容好（宣扬共产主义思想）、风格好（民族形式）、声光好（技术水平高）。电影界据此延伸为"四好"：好故事、好演员、好镜头、好音乐。为了在短时间内制作达标的献礼影片，北影厂领导几经讨论，决定下放职权，采取分组包干的办法完成任务：把导演、编剧、摄影、录音、美术、化妆、剪辑等创作人员重新排列组合，照顾创作兴趣，强调工种搭配，以四个集体的独立操作达到高效拍摄。这样的组合虽然顾及了创作人员的兴趣和特点，但依旧要体现党的领导，每个集体都有一定数量的党员，制片主任通常兼任该集体的党支部书记，大事仍由厂领导敲定，剧本也要通过审查。

这四个创作集体是以"四大帅"（水华、崔嵬、凌子风、成荫）、四大制片（胡其明、杜子、才汝彬、张起）、四大摄影（朱今明、高洪涛、钱江、聂晶）、四大录音（陈燕嬉、吕宪昌、蔡军、傅英杰）、四大美工（秦威、池宁、俞翼如、张先得）为核心的创作群落。

第一集体由水华任艺术指导，史平、李秉忠任制片主任；导演有谢添、史大千、欧阳红缨等，摄影师有朱今明、陈国梁等，编剧和编辑有颜一烟、岳野、林兰、宋日勋等，美工有池宁，录音有蔡军，化妆有张竞，制片有曹增银等。第一创作集体以名著改编见长，《林家铺子》《革命家庭》《烈火中永生》是其代表作品。

第二集体由崔嵬任艺术指导，胡其明任制片主任；导演有陈怀皑、许珂等，摄影师有聂晶、吴生汉等，编剧和编辑有葛琴、曹顾龙等，美工有秦威，录音有陈燕嬉，化妆有孙鸿魁，制片有张起等。第二创作集

体在戏曲片创作上独树一帜,《群英会》《杨门女将》《野猪林》是其代表作品。

第三集体由凌子风任艺术指导,何云任制片主任;导演有李恩杰、马尔路、伊明等,摄影有钱江、张庆华,编辑有施文心,美工有俞翼如,录音有付英杰,化妆有孙月梅,制片有黄兆义等。代表作是《红旗谱》。

第四集体由成荫任艺术指导,杜子任制片主任;导演有谢铁骊、魏荣等,摄影有高洪涛、李文化,编辑有杨金铭,美工有张先得,录音吕宪昌,化妆有王希钟等。代表作是《停战以后》。[1]

四大创作集体基本上是导演中心制,在电影史中耳熟能详的"四大帅"就是指崔嵬、水华、成荫、凌子风在四大创作集体中的领导作用。尽管都是来自红彤彤的圣地延安,但"四大帅"的创作诉求各有不同。成荫着眼于革命历史,代表作为《南征北战》(1952)、《停战以后》(1962)、《西安事变》(1982)。水华刻意于语言风格,创作了经典《白毛女》(1950)、《林家铺子》(1959)、《革命家庭》(1960)、《烈火中永生》(1965)、《伤逝》(1981)。崔嵬的《青春之歌》(1959)和《小兵张嘎》(1964)在"十七年电影"中独领风骚。凌子风的成功影片在"文革"前是《红旗谱》(1960),"文革"后有《骆驼祥子》(1982)、《边城》(1984)。置身在1949年后中国的政治中心北京和电影腹地北影,"四大帅"作品中黄钟大吕般的革命主题和泾渭分明的阶级叙事往往是当时政府权威话语的直接投射。"四大帅"由此成为北影厂乃至整个电影界的政治标杆和艺术标杆,四大创作集体在"四大帅"的统领下也形成了各自的

[1] 周啸邦主编:《北影四十年:1949—1989》,文化艺术出版社,1997年版,第60页。

风格特色。

四大创作集体之间有着良性的竞争风气，厂长汪洋根据各集体的特点分派剧本，四大创作集体也比较注意年龄梯队的合理结构，有计划地通过以老带新培养青年力量，维系了北影厂在相当一段时间内的持续发展。因为各种不同原因，长影、上影、八一厂的创作集体都未能成形，于是有着四大创作集体的北影就成为无可争议的"老大"，是当时许多电影人向往的地方。据于蓝回忆，筹拍《烈火中永生》的时候，水华让她写信给赵丹，告诉他许云峰不是绝对的主角，但赵丹丝毫不以为然，热切地回答说："我多么向往水华同志和你们一起合作的集体呀！我来，我一定来！"[1] 由此可见，四大创作集体在60年代已经建立了品牌效应，在电影界具有足够的号召力。

七大表演明星

春江水暖鸭先知，还是在1949年6月，《文汇报》上的一篇文章就这样说："今后，逢男必小生、逢女必小旦式的剧作时期想来已经过去了……一些大明星坐汽车同时赶拍三部甚或四部片子的时期想来也是过去了。"[2] 新中国电影的变迁确实首先显现为演员的更替和银幕形象的变换。在日新月异、改天换地的新社会，旧时的明星纷纷脱掉摩登旗袍，

[1] 于蓝：《水华，再也听不到你的声音了》，《水华集》，中国电影出版社，1997年版，第440页。

[2] 王连：《从演员们的希望看上海的电影业》，《文汇报》，1949年6月29日。

退下西装革履，女演员着上列宁装，男演员穿起干部服。他们需洗尽铅华，脱胎换骨，投身改造，完成"工农兵"转型。

"北影初期曾设有一个演员科，桑夫任科长，人数不多。在新中国成立初期电影事业快速发展的情况下，很需要将分散在全国各地、各文艺团体的演员集中起来，以便拍片时统一调配使用。"[1] 1953年7月，田方提议的文化部电影演员剧团获准成立，并由他担任团长，长春电影制片厂、北京电影制片厂的演员和刚从电影学校第一、二期毕业的学员被集中起来，统一调用。"后来（1956年）为了拍摄影片使用演员的方便，又把北京电影演员剧团一分为二，部分演员仍回长影，其他演员则留下建成北影所属的北京电影制片厂演员剧团。"[2]

50年代初期，以拍摄新闻纪录片起家的北影一直星光黯淡，直到1958年以后，随着故事片创作的日益成熟，一批影片被树为新中国艺术的典范，崔嵬、于洋、张平、于蓝、谢芳、赵联、陈强、谢添等演员才脱颖而出，成为银幕上的耀眼新星，开始与赵丹、白杨、张瑞芳、上官云珠、孙道临等上海老演员风头共劲。

在50年代的大众媒体中，"明星"的字眼已很少被使用，但作为国家政治表征的电影，需要有与之相匹配的身体象征符号。1961年6月，周恩来约请夏衍、陈荒煤、于伶、司徒慧敏及各制片厂的厂长、编剧、导演、演员三十多人到中南海西花厅座谈。其间周恩来认真地提出，我们建国都已经12年了，可电影院里的明星照还是苏联的22个演员，应该有我们自己的明星嘛！于是，中国的"22大明星"在国家总理的直接

[1] 周啸邦主编：《北影四十年：1949—1989》，文化艺术出版社，1997年版，第154页。

[2] 同上。

参与下评选出来:由上影、北影、长影和八一厂提报主要演员材料,文化部电影局综合考虑确定名单,最后由周总理过目审定。[1]最终,北影厂的崔嵬、张平、于蓝、陈强、谢添、于洋、谢芳,长影厂的李亚林、张圆、庞学勤、金迪,八一厂的田华、王心刚、王晓棠,上影厂的赵丹、白杨、张瑞芳、上官云珠、孙道临、秦怡、王丹凤,上海戏剧学院实验话剧团的祝希娟(后调往上影)被评选为"新中国优秀电影演员"(俗称"22大明星"),这22人的头像以标准照的形式冲洗放大。从1962年年初开始,"他们的巨幅照片悬挂在全国各大电影院等公共场所,这在当时是领袖人物才能得享的殊荣。"[2]

这是由政府所主持的"造星"活动,入选名单既要照顾演员队伍的代际结构,也要考虑他们的政治背景和风格类型。由于数量指标的限制和其他特殊问题,长影厂的浦克、印质明、郭振清,北影厂的赵联、秦文、李长乐,上影厂的王蓓、韩非、康泰,八一厂的高宝成、张勇手、刘季云虽然入围,但最终未能当选。

在"22大明星"的光荣榜上,北影厂的七位似乎更加理直气壮,因为他们都是所谓的社会主义新人。

崔嵬四十岁之后初登银幕,没有英俊的面孔,也不再年轻。但他高壮魁梧,气质刚勇质朴,而从影前的革命干部身份又使他与时代英雄的形象浑然一体。于是,在工农兵表演的场域中,崔嵬成为最接近理想人物的男明星。北影影评人马德波曾说:"当新中国成立后,全国的知识

[1] 张开明:《从新四军走出的电影明星——庞学勤传》,中共党史出版社,2008年版,第1页。

[2] 德勒格尔玛、翟建农:《在大海里航行——于洋传》,中国电影出版社,2007年版,第129页。

分子（包括赵丹那样的大艺术家）面临'长期地、无条件地'痛苦地自我改造任务的时候，崔嵬已被公认为革命文艺家的标杆。"[1] 崔嵬的银幕形象并不多，最著名的都是具有忠、孝、仁、义、信等传统美德的农民，如宋景诗（《宋景诗》）、窦二鹏（《海魂》）、老战（《老兵新传》）。在所出演的影片中，崔嵬从未有过与女性的感情戏，无论银幕内外，他呈现的都是一张成熟的男性面孔和一副钢铁般硬朗的身躯，虽然充满男性的自信，却不会生发两性情爱的暧昧。

于蓝十七岁奔赴延安，在抗日军政大学和解放区的舞台开始了艺术表演。1949年后，凭借《白衣战士》中医疗队女队长和《翠岗红旗》中进步母亲的形象，于蓝很快成为新的银幕女主角。1950年，于蓝京味十足地饰演了《龙须沟》中的城市贫民程娘子，颇有层次地演绎了人物的善良、淳厚、泼辣；1959年，于蓝在《林家铺子》中饰演张寡妇，虽然出场寥寥，但人物性格表现却一步到位。1960年的《革命家庭》中于蓝的表演炉火纯青，革命妈妈周莲从青年到老年的生命历程被她表现得丝丝入扣。1962年第一届百花奖评选中于蓝（《革命家庭》）以仅次于祝希娟（《红色娘子军》）的得票得到同仁与公众的热情赞誉。1965年，于蓝饰演了《烈火中永生》中的江姐，这个"十七年"银幕上级别最高的红色女性使于蓝成为理想的化身。比之积极寻求转型的白杨、秦怡、上官云珠等老上海女明星，以革命人演革命者的于蓝更有一份贴切的到位与自信，并拓出了温婉大气的个人表演风格。

谢芳是新演员的典型。从影之前她是中南文工团的一名歌剧演员。

[1] 马德波、戴光晰：《导演创作论——论北影五大导演》，中国电影出版社，1994年版，第110页。

1958年，曾任中南文化局局长的崔嵬接拍《青春之歌》，女主角林道静的人选成为热门话题，包括白杨在内的诸多女演员都对这个角色跃跃欲试。崔嵬大胆启用了没有银幕表演经验的谢芳出演林道静，谢芳一时间名满全国。而她也不负众望，成功塑造了追随革命的知识青年林道静，以年轻和美丽给银幕带来了清新。1962年，谢芳又出演了《早春二月》中的陶岚，一个执着任性、热烈奔放的小知识分子形象，她的表演再度获得赞誉。当同时代的新老女演员都积极争演工农兵的时候，谢芳却接连出演了两个知识女性，其中林道静还被主流意识形态高度认同。1964年，谢芳饰演了《舞台姐妹》中由童养媳出身的越剧艺人成长为新中国文艺战士的竺春花，她的表演收放自如，无论是"戏中戏"经典越剧片段还是不断追求的人生履历全都准确完成，显示出不同一般的表演功力。在当时的电影银幕上，谢芳是以美丽询唤认同的女明星。

于洋身材高大，举止豪迈，与新中国银幕所需要的英雄人物气质不谋而合，因此早在50年代初期就成为工农兵表演的主力，如在《中华儿女》中饰演抗联战士，在《卫国保家》中饰演民兵队长，在《走向新中国》中饰演炼钢工人，在《葡萄熟了的时候》中饰演水车工人，在《山间铃响马帮来》中饰演民兵队长，在《怒海轻骑》中饰演海军中队长。1955年，于洋进入北京电影学院表演训练班，接触了斯坦尼斯拉夫斯基的概念与方法，表演更加专业。1958年他在反特片《英雄虎胆》中饰演打入敌人内部的侦察科长曾泰，因身份转换而不断变装，弥散出一份男性的性别魅力，影片上映后引起轰动，于洋开始具有偶像效应。1959年国庆献礼片的创作热潮将于洋推上了又一个职业巅峰，一年间奔走于五个剧组：《水上春秋》中饰演游泳健将华小龙，身躯健美气魄

阳刚;《青春之歌》中饰演革命者江华,沉稳内敛;《飞跃天险》中饰演飞机驾驶员赵忠凯,潇洒英挺;还有《粮食》中的王团长,《矿灯》中的地下党领导者傅东山,五部影片,五种类型,尽显工农兵本色。1961年他成功塑造了《暴风骤雨》中的土改工作队队长肖祥,"使观众如亲临其境般感受到土改运动中的悲壮与喜悦。"[1] 1963年于洋在珠影的《大浪淘沙》中饰演靳恭绶,别具一格地演绎了知识分子的革命成长史。因为角色众多,形象典型,于洋是1949年以来首屈一指的工农兵代言人。

张平早在30年代的上海就开始了他的左翼戏剧活动,1937年9月,他随"救亡演剧第五队"抵达延安,进入抗日军政大学学习,后成为鲁艺实验剧团演员兼剧务科长。1948年9月,已是"老延安"的张平由东北文工一团调入东影,这位跨越老上海、延安与解放区的戏剧表演者开始了自己的银幕生涯。1949年,张平在影片《光芒万丈》中担任主演,三十二岁的他扮演老工人周英明;1950年,他在成荫导演的《钢铁战士》中扮演男主角张志坚。《钢铁战士》得到观众的欢迎,是建国初期映出场次最多的影片,并在卡罗维·发利电影节上荣获"和平奖"。《钢铁战士》的成功让张平脱颖而出,站到了工农兵表演的前排。1956年张平参加了中央戏剧学院表演训练班的培训。1959年他在北影厂的重点片《风暴》中饰演工人孙玉亮,以"入党宣誓""举旗搏斗"等几场戏和昔日大明星金山的"江岸演讲"被誉为表演范本。1959年在《粮食》中饰演了勇敢机智、富于幽默感的两面村长康洛太,1962年在《停战以后》中饰演了顾青将军,均获得业内的高度赞赏。

[1] 马德波、戴光晰:《导演创作论——论北影五大导演》,中国电影出版社,1994年版,第126页。

在"十七年电影"的男演员中，张平虽然没有出众的外表，但却以朴实自然、庄重刚健的风貌获得了最多的银幕表演机会，大大小小一共塑造了二十四个角色。

陈强是"22大明星"中唯一的反派演员。与李景波、方化、项堃、李林、陈述等当时的反派表演者不同，陈强出自延安鲁艺，有着在解放区从事革命文艺的红色背景。他曾在1949年前的《留下他打老蒋》中扮演老农民，在新中国第一部影片《桥》中饰演老工人。1950年，陈强以对恶霸地主黄世仁（《白毛女》）的传神塑造，从既定的工农形象中突围转型，崭露了鲜明的表演个性。1962年第一届百花奖评选，陈强凭借《红色娘子军》中南霸天的形象获得最佳配角奖，使反派表演获得社会认同。陈强出演的角色颇多，时常穿梭于北影、上影、长影的片场，是当年出类拔萃的银幕演员。

谢添经由中电三厂进入北影厂，在很长一段时间内因外貌限制难以迈入形塑工农兵英雄人物的行列。他曾在《民主青年进行曲》中饰演小配角宋教授，在《走向新中国》中饰演唯利是图、深藏不露的总经理，在《新儿女英雄传》中饰演刁滑凶顽的汉奸张金龙，在《六号门》中饰演蛮横无理的封建把头马金龙，虽然表演功力被普遍认可，但却始终难以"洗掉他在舞台上、银幕上一贯的反面人物形象"的痕迹[1]。直到1959年，谢添通过《林家铺子》的林老板，塑造出一个在豺狼面前是羊、在绵羊面前是狼的小商人，才实现了个人表演的突破，确立了自己在新中国电影银幕上的一席之地。

从这些人物的列传中我们可以看出，新中国的明星首先要符合阶级

[1] 于敏：《一生是学生——于敏自传》，中国电影出版社，2005年版，第121页。

特质的象征符码,由于当时政治宣传要求的严苛,甚至容不得人物形象上的中间色调,而北影厂的这七位几乎都是银幕内外皆红色的演员翘楚。

明星的意识形态意义/功能[1]在"十七年"的电影演员身上体现得最为鲜明:银幕上要履行政策宣传职责,银幕下要在政治上为自己塑形。但他(她)们同时又是一群"无权力的名流"[2]——"超凡魅力"使他(她)们成为公众迷恋的对象,中央首长家中的座上宾,国家首脑经常关照的宠儿,一旦所饰演的角色得到认同,现实地位便随之飞黄腾达。到了"文革"时期,文艺明星的权贵化愈加走向极端,最具代表性的就是刘庆棠(芭蕾舞剧《红色娘子军》中饰洪常青)和浩亮(《红灯记》中饰李玉和),他们既是银幕上的艺术样板,又是现实中的政治明星,可以说是特定年代艺术表演与政治共谋的典型案例。

结 语

1949年之前,华丽上海是中国电影的绝对中心,产业规模和人力资源都具有其他城市不可比拟的优势。随着无产阶级专政的建立,"都市"成为一个联想资产阶级腐化堕落的负面符号,老电影从此风光难再,上海作为中国电影"首都"的时代随之瓦解。

[1] [英]理查德·戴尔:《明星》,北京大学出版社,2010年版,第32页。
[2] [美]罗伯特·C.艾伦、道格拉斯·戈梅里:《电影史:理论与实践》,中国电影出版社,1997年版,第232页。

在中央政府的大力扶持下，北影厂于"十七年"迅速扩张，取代上海占据首席，中国电影格局发生了结构性变化：创作中心位移——由上海转向北京；创作人员新旧更替——三四十年代的资深业内人士被迅速边缘化，来自延安和解放区的文艺工作者代之而起。中国电影经历了一次政治换血。

<div style="text-align:right">2010 写于北京</div>